Contents

KT-424-519

Inhalt

Inhoudsopgave

Índice

Introduction

The art of sub-Saharan Africa has a long history, although it is difficult to reconstruct precisely because many works, being made from wood and earth, have disappeared without trace and archaeological excavations, which could enrich our knowledge of the region, are still rare.

Nonetheless, what has been preserved – largely works from the past 150 years, although there are some which date back even thousands of years – is already substantial and provides evidence of a great variety of artistic traditions, which can be traced back to broad historic and geographical areas and to ethnic or tribal groups.

To fully appreciate the meaning of these works, it is necessary to relate them to the forms of life, societies, and religious beliefs that led to their creation or use.

Although they may vary from place to place, some elements seem to be recurrent and common to all African artistic traditions. Statues are often figures of ancestors or deities and sacrifices are offered to them to maintain communication with the other world, between gods and humans, between the living and the dead. Those masks which are brought into the village from the forest or are displayed during initiation rites guarantee social order, imparting the values of community and punishing transgressors. The fertility of women and the fields is a recurrent theme expressed by art. In societies with no writing system, art offered material support for the word, thus facilitating the transmission of traditions.

While much attention is often paid to forms, objects are almost never created solely for pleasure. These works are not the expression of the artists' free imagination nor are they intended for the individual enjoyment of a collector. Far more ambitiously, their purpose is to contribute to the order of the world, the well-being of the community and to maintaining life.

Einführung

Die Kunst des subsaharischen Afrika hat eine lange Geschichte, wenn es auch schwierig ist, sie zu rekonstruieren, da viele der Werke aus Holz und aus Erde keine Spuren hinterlassen haben und die archäologischen Ausgrabungen, die unsere Kenntnisse bereichern könnten, spärlich sind. Und dennoch ist das, was man retten konnte - zum größten Teil Werke der letzten 150 Jahre, die aber auch auf vor Tausende von Jahren zurückgehen können - bereits viel und zeugt von einer großen Vielfältigkeit der künstlerischen Traditionen, die man auf weite geschichtlich-geografische Gebiete und Gruppen verschiedener Ethnien und Stämme zurückverfolgen kann. Um die Bedeutung dieser Werke voll und ganz zu schätzen, muss man sie auf die Lebensformen, die Gesellschaften und den religiösen Glauben, die zu deren Entstehung und Verwendung geführt haben, aufzeigen. Obwohl sie von Ort zu Ort sehr unterschiedlich sind, scheinen einige Elemente wiederzukehren und allen künstlerischen, afrikanischen Traditionen gemeinsam zu sein. Die Statuen sind oft Figuren von Ahnen oder Gottheiten und ihnen werden Opfer bereitet, um eine Verbindung zwischen dieser und der anderen Welt, zwischen den Göttern und den Menschen, zwischen Lebenden und den Toten aufrecht zu erhalten. Die Masken, die aus dem Dickicht in die Siedlung gelangen und die während der Initiationsriten vorgeführt werden, stellen die gesellschaftliche Ordnung sicher, wobei sie die Werte der Gemeinschaft vermitteln und die Zuwiderhandelnden bestrafen. Die Fruchtbarkeit der Frauen und der Felder ist eine immer wiederkehrende Sorge, die auch die Kunst behandelt. In Gesellschaften ohne Schrift hat die Kunst einen materiellen Ersatz für das Wort gefunden, indem sie ihr Sichtbarkeit gegeben und die Überlieferung der Traditionen erleichtert hat. Auch wenn oft große Aufmerksamkeit auf die Formen gelegt wird, handelt es sich fast nie um Gegenstände, die aus purer Freude entstanden sind. Diese Werke sind Ausdruck der freien Vorstellungskraft des Künstlers und sind nicht einmal für den individuellen Genuss eines Sammlers bestimmt. Sie möchten noch ehrgeiziger zur Neuordnung der Welt beitragen, zum Wohlstand der Gemeinschaft und zum Erhalt des Lebens.

African Art
Afrikanische Kunst
Afrikaanse kunst
Arte africano

SCALA

C031618493

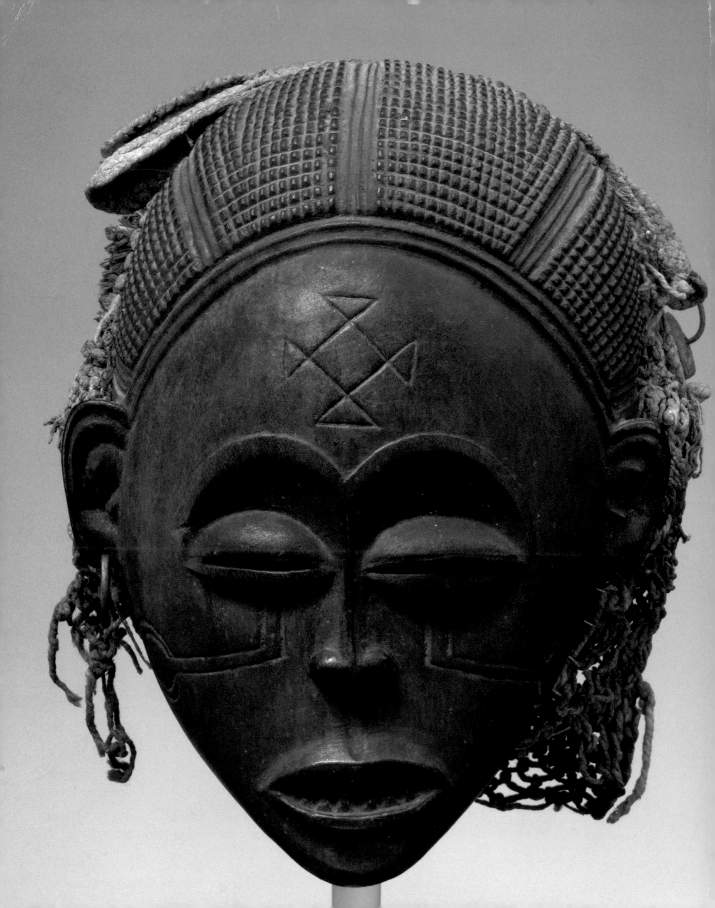

Introductie

De kunst van Afrika bezuiden de Sahara heeft een lange geschiedenis, maar het is moeilijk te reconstrueren juist omdat veel van de werken, in hout of aardewerk, geen enkel spoor hebben achtergelaten, en archeologische opgravingen, die onze kennis zou kunnen verrijken, zijn nog steeds zeldzaam.

Maar wat bewaard is gebleven - voornamelijk werken van de laatste honderdvijftig jaar, maar kan ook worden teruggevoerd tot duizenden jaren geleden - is al veel en getuigt van een grote verscheidenheid in artistieke tradities, waaruit grote historische en geografische gebieden en etnische of tribale groepen herleid kunnen worden.

Om de betekenis van deze werken ten volle te waarderen, moeten ze teruggeplaatst worden binnen de levensstijl, de maatschappij en religieuze overtuigingen die de motivatie zijn geweest bij de creatie en het gebruik ervan. Hoewel ze sterk van plaats tot plaats verschillen, bepaalde elementen lijken terugkerend te zijn en zijn gelijk voor alle artistieke tradities van Afrika. De beelden zijn vaak figuren van voorouders of goden en de offers zijn gericht om een verbinding te handhaven tussen deze wereld en een andere, tussen goden en mensen, tussen de levenden en de doden. Maskers uit het bos komen in het dorp of treden op tijdens initiatieriten, zorgen voor sociale orde door het aanleren van de waarden van de gemeenschap en door het bestraffen van overtreders. De vruchtbaarheid van vrouwen en velden is een terugkerende zorg die wordt uitgedrukt in de kunst. In een niet-geletterde samenleving, heeft de kunst materiële steun geboden aan het woord, waardoor zichtbaarheid eraan gegeven wordt en het overbrengen van de traditie vergemakkelijkt wordt. Zoals vaak is er grote zorg en aandacht voor de vormen, bijna nooit gaat het om objecten gemaakt puur voor plezier. Deze werken zijn niet de uitdrukking van de vrije verbeelding van de kunstenaar en zijn niet bedoeld voor individueel genot van een verzamelaar. Veel ambitieuzer willen ze bijdragen aan de herschikking van de wereld, het welzijn van de gemeenschap, het behoud van het leven.

Introducción

El arte del África subsahariana tiene una larga historia, si bien es difícil reconstruirla con precisión porque muchas de las obras, en madera o en barro, no han dejado vestigios, y las excavaciones arqueológicas que podrían enriquecer nuestros conocimientos siguen siendo una rareza.

Y sin embargo, lo que se ha conservado - en gran parte obras de los últimos ciento cincuenta años, pero que pueden remontarse también a miles de años atrás - es ya mucho, y atestigua una gran variedad de tradiciones artísticas que se pueden atribuir a grandes áreas histórico-geográficas y a grupos étnicos o tribales.

Para apreciar a pleno los significados de estas obras, es necesario remitirlas a las formas de vida, a las sociedades y las creencias religiosas que han motivado su nacimiento y su utilización.

Si bien varían mucho en los distintos lugares, algunos elementos parecen ser recurrentes y comunes a todas las tradiciones artísticas africanas. Las estatuas son a menudo figuras de antepasados o de deidades, y a ellas se les ofrecen sacrificios con el fin de mantener una relación entre este mundo y el otro, entre los dioses y los hombres, entre los vivos y los muertos. Las máscaras que desde la espesura de la selva llegan a la aldea o que se exhiben durante los ritos de iniciación, garantizan el orden social, educando en los valores de la comunidad y castigando a los transgresores. La fertilidad de las mujeres y de los campos es una preocupación recurrente que se expresa a través del arte.

En sociedades que carecían de sistemas de escritura, el arte ha ofrecido un soporte material a la palabra, dándole visibilidad y facilitando la transmisión de la tradición. Si bien a menudo existe una gran atención y cuidado en las formas, por lo general no se trata de objetos creados por puro placer. Estas obras no son la expresión de la libre imaginación del artista, y ni siquiera están destinadas al disfrute individual de un coleccionista. Mucho más ambiciosamente, desean contribuir a la reorganización del mundo, al bienestar de la comunidad, a la preservación de la vida.

Chronology
Chronologie
Cronología

400 BCE-200 CE	▌ Development of the Nok culture (Nigeria).	▌ Entwicklung der Nok-Kultur (Nigeria).	▌ Ontwikkeling van de Nokcultuur (Nigeria).	▌ Desarrollo de la cultura de Nok (Nigeria).
250 BCE-1400 CE	▌ Settlement and abandonment of Djenne-Jeno (the ancient Djenne, Mali).	▌ Besiedlung und Verlassen von Djenne-Jeno (das alte Djenne, Mali).	▌ Vestiging en de stopzetting van Djenne-Jeno (het oude Djenne, Mali).	▌ Asentamiento y abandono de Djenne-Jeno (la antigua Djenne, Malí).
200 BCE-1000 CE	▌ Bura cemeteries and sculptures (Mali).	▌ Grabstätten und Bura-Skulpturen (Mali).	▌ Begraafplaatsen en beelden van Bura (Mali).	▌ Cementerios y esculturas de Bura (Malí).
ca. **300-1075**	▌ The establishment and fall of the Ghana Empire.	▌ Gründung und Fall des Reiches von Ghana.	▌ Stichting en val van het rijk van de Ghana.	▌ Fundación y caída del imperio de Ghana.
500	▌ First traces of settlement in the city of Ife (Nigeria).	▌ Erste Spuren von Siedlungen in der Stadt Ife (Nigeria).	▌ Eerste sporen van nederzettingen in de stad Ife (Nigeria).	▌ Primeros rastros de asentamiento en la ciudad de Ife (Nigeria).
800-1000	▌ Igbo-Ukwu tombs and bronze items (Nigeria).	▌ Grabmale und Bronzegegenstände von Igbo-Ukwu (Nigeria).	▌ Tombes en bronzen objecten van Igbo-Ukwu (Nigeria).	▌ Tumbas y objetos en bronce de Igbo-Ukwu (Nigeria).
800-1400	▌ Djenne terracotta.	▌ Terrakotta-Bildhauerkunst von Djenne.	▌ Terracotta beelden van Djenne.	▌ Estatuas en terracota de Djenne.
800-1500	▌ Rise and fall of the Songhai Empire (1591), West Africa.	▌ Aufstieg und Fall des Shongay-Reiches (1591), Westafrika.	▌ Oorspronkelijke opkomst en val van de shongay regering (1591), West-Afrika.	▌ Origen, ascenso y caída del reino Shongay (1591), África occidental.

1000-1400	▮ Widespread presence of burial mounds in the Niger River area.	▮ Verbreitung von Hügelgräbern in der Flussregion des Niger.	▮ Verspreide aanwezigheid van heuvelgraven in de regio van de rivier de Niger.	▮ Presencia difundida de tumbas de túmulo en la región del río Níger.
1000-1500	▮ Presence of the Tellem people in the area currently inhabited by the Dogon (Mali).	▮ Bevölkerung der Tellem in Gebiet der heutigen Dogon (Mali).	▮ Aanwezigheid van het Tellem-volk in de regio van het huidige Dogon (Mali).	▮ Presencia del pueblo de los tellem en el área de los actuales Dogón (Malí).
1100-1400	▮ Esie stone sculptures (Nigeria).	▮ Steinbildhauerei von Esie (Nigeria).	▮ Stenen beelden van Esie (Nigeria).	▮ Estatuas en piedra de Esie (Nigeria).
1100-1500	▮ Dates attributed to the bronze sculptures from Ife (Nigeria).	▮ Datierungen der Bronzeskulpturen von Ife (Nigeria).	▮ Datering van de bronzen beelden van Ife (Nigeria).	▮ Ubicación cronológica de las esculturas en bronce de Ife (Nigeria).
1200-1800	▮ Rise and fall of the Kingdom of Benin (1897).	▮ Aufstieg und Falle des Benin-Reiches (1897).	▮ Opkomst en val van het koninkrijk van Benin (1897).	▮ Ascenso y caída del reino de Benín (1897).
1235-1500	▮ Establishment and fall of the Mali Empire.	▮ Gründung und Fall des Reiches von Mali.	▮ Stichting en val van het rijk van de Mali.	▮ Fundación y caída del imperio de Malí.
1400-1500	▮ Settlement of the Dogon at the Cliff of Bandiagara (Mali).	▮ Niederlassen der Dogon auf dem Bandiagara-Felsmassiv (Mali).	▮ Vestiging van de Dogon op de klif van Bandiagara (Mali).	▮ Asentamiento de los Dogón en el acantilado de Bandiagara (Malí).
1400-1600	▮ Rise of the Akan kingdoms (Ghana). Development and fall of the Kingdom of Kongo (Democratic Republic of the Congo).	▮ Aufstieg der Akan-Reiche (Ghana). Entwicklung und Fall des Reiches Kongo (Demokratische Republik Kongo).	▮ Opkomst van het akan-koninkrijk (Ghana). Ontwikkeling en val van het koninkrijk van de Kongo (Democratische Republiek Kongo).	▮ Ascenso de los reinos Akan (Ghana). Desarrollo y caída del reino del Kongo (República Democrática del Congo).

1483-1665	▮ Portuguese trade with the Kongo (Democratic Republic of the Congo).	▮ Portugiesischer Handel mit dem Kongo (Demokratische Republik Kongo).	▮ Portugese handel met Kongo (Democratische Republiek Kongo).	▮ Comercio portugués con el Kongo (República Democrática del Congo).
1500	▮ Afro-Portuguese ivories (Sierra Leone, Nigeria, and Congo).	▮ Afro-portugiesische Elfenbeine (Sierra Leone, Nigeria und Kongo).	▮ Afro-Portugese ivoren (Sierra Leone, Nigeria en Kongo).	▮ Marfiles afro-portugueses (Sierra Leona, Nigeria y Congo).
1600-1700	▮ Komaland terracottas (Ghana). Moroccan rule over the area that was once the Songhai Empire, West Africa.	▮ Terrakotta aus Komaland (Ghana). Marokkanische Regierung über das Gebiet, das zu dem Shongay-Reich gehörte, Westafrika.	▮ Terracotta's van Komaland (Ghana). Marokkaanse heerschappij op het gebied dat shongay-koninkrijk was, West-Afrika.	▮ Terracotas de Komaland (Ghana). Gobierno marroquí sobre el área que era del reino Shongay, África occidental.
1600-1800	▮ Expansion and end of the Kingdom of Lunda (Central Africa). Spread and crisis of the Luba Empire (Democratic Republic of the Congo). Development and fall of the Kuba Kingdom (Democratic Republic of the Congo).	▮ Expansion und Ende des Lunda-Reichs (Zentralafrika). Behauptung und Krise des Luba-Reichs (Demokratische Republik Kongo). Entwicklung und Fall des Reiches Kuba (Demokratische Republik Kongo).	▮ Uitbreiding en einde van het rijk van de lunda (Centraal Africa). Bevestiging en crisis van het luba-rijk (Democratische Republiek Kongo). Ontwikkeling en val van het kuba-rijk (Democratische Republiek Kongo).	▮ Expansión y fin del reino Lunda (África central). Consolidación y crisis del reino Luba (República Democrática del Congo). Desarrollo y caída del reino Kuba (República Democrática del Congo).
1680-1830	▮ Political rise of the Oyo Empire of the Yoruba (Nigeria).	▮ Politische Behauptung des Reichs der Yoruba von Oyo (Nigeria).	▮ Politieke bevestiging van het yoruba-rijk van Oyo (Nigeria).	▮ Consolidación política del reino Yoruba di Oyo (Nigeria).
1700-1800	▮ Rise of the Bamana kingdoms of Segou and Kaarta (Mali). Expansion of the Ashanti Kingdom (Ghana).	▮ Aufstieg der Reiche Bamana von Segou und Kaarta (Mali). Expansion des Ashanti-Reichs (Ghana).	▮ Opkomsten van de bamana-koninkrijken van Segou en Kaarta (Mali). Uitbreiding van het ashanti-rijk (Ghana).	▮ Ascenso de los reinos Bamana de Segou y Kaarta (Malí). Expansión del reino Ashanti (Ghana).

1700-1894	▮ Rise and fall of the Fon Kingdom of Dahomey.	▮ Aufstieg und Fall des Reichs Fon Dahomey.	▮ Opkomst en val van het fon-rijk van de Dahomey.	▮ Ascenso y caída del reino Fon del Dahomey.
1800-1870	▮ Migration of the Fang people in Gabon.	▮ Auswanderung der Fang-Bevölkerung nach Gabun.	▮ Migratie van de Fang-bevolking naar Gabon.	▮ Migración del pueblo Fang hacia Gabón.
1830-1900	▮ Rise of the Chokwe Kingdom in Angola.	▮ Aufstieg des Chokwe Reichs in Angola.	▮ Opkomst van het Chokwe-rijk in Angola.	▮ Ascenso del reino Chokwe en Angola.
1884-*ca.* 1960	▮ Division and colonisation of Africa by Europe.	▮ Teilung und europäische Kolonisierung Afrikas.	▮ Europese verdelingen en kolonialisatie van Afrika.	▮ Repartición y conquista europea de África.
1956	▮ The 1st International World Congress of Black Artists and Writers is held in Paris.	▮ In Paris wird der Erste Internationale Kongress der schwarzen Künstler und Schriftsteller gehalten.	▮ In Parijs wordt het Eerste Wereldcongres van zwarte artiesten en schrijvers.	▮ En París se celebra el Primer Congreso Mundial de los artistas y escritores negros.
1957	▮ The Gold Coast achieves Independence, taking the name Ghana.	▮ Die Goldküste erlangt die Unabhängigkeit und nimmt den Namen Ghana an.	▮ De Goudkust wordt onafhankelijk en neemt de naam Ghana aan.	▮ La Costa de Oro logra la independencia y toma el nombre de Ghana.

African Cultures
Afrikanische Kulturen
Afrikaanse culturen
Culturas africanas

Ashanti
An Akan-speaking group located between Ghana and the Ivory Coast. Starting in the 17th-18th century, the Ashanti set up a monarchy and a hierarchical state. Under their political order, the most widespread works of art are stools, carved from single blocks of wood (without any connections). These symbolise the power of the nobles and refer to the king's golden stool, which embodies the unity of the Ashanti nation.

Ashanti
Die Völker der Akan-Sprache sind zwischen Ghana und der Elfenbeinküste angesiedelt. Die Ahanti haben seit dem 17.-18. Jahrhundert einen monarchischen und hierarchischen Staat errichtet. Aufgrund ihrer politischen Ordnung sind die künstlerischen Artefakte Sitze, die aus monoxylen Holzblöcken (d. h. ohne Zusammenfügungen) gehauen werden. Sie sind das Machtsymbol der Adligen und verweisen auf den goldenen Sitz des Königs, der die Einheit der Nation verkörpert.

Ashanti
Akan sprekende bevolking, tussen Ghana en Ivoorkust. De Ashanti, uit de zeventiende-achttiende eeuw, hebben een monarchie en hiërarchie. Op grond van hun politieke systeem zijn de diverse artistieke artefacten stoelen, gesneden uit blokken hout uit één stuk (zonder naden). Ze zijn het symbool van de macht van de edelen en verwijzen naar de gouden zetel van de koning, die de belichaming van de eenheid van de omliggende naties is.

Ashanti
Pueblo de lengua akan establecido entre Ghana y Costa de Marfil. Los ashanti, a partir de los siglos XVII-XVIII, han establecido un estado monárquico y jerarquizado. Debido a su ordenamiento político, las obras artísticas conocidas son los asientos, esculpidos a partir de bloques de leño monóxilos (sin uniones). Estos también son el símbolo del poder de los nobles y evocan el asiento de oro del rey, que encarna la unidad de la nación ashanti.

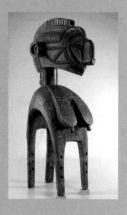

Baga
A coastal population from Guinea. In this group, men dedicate themselves to fishing and cultivating cola nuts, while women cultivate rice.

Baga
Küstenbevölkerung in Guinea. Die Männer widmen sich der Fischerei und der Kultivierung der Kolanuss, während die Frauen den Reis anbauen.

Baga
Kustbevolking van Guinee. De mannen leggen zich toe op de visserij en de teelt van de kolanoot, terwijl vrouwen rijst cultiveren.

Baga
Pueblo costero de Guinea. Los hombres se dedican a la pesca y al cultivo de la nuez de cola, mientras las mujeres cultivan el arroz.

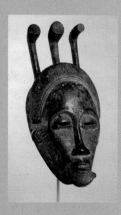

Baulé
An Akan-speaking group native to Ghana. When they are born, the Baulé abandon their spirit-world spouse, which leads to resentment and jealousy. Statues are used as sacrificial offerings to propitiate the abandoned spouses. The forms of the statues, with their calm serene expressions, aim to guarantee their favour.

Baulé
Die Baulé sind eine Bevölkerung der Akan-Sprache mit Ursprung in Ghana. Wenn die Baulé geboren werden, verlassen sie den Ehemann, den sie im Jenseits haben und erzeugen dadurch Groll und Eifersucht. Die Bildhauerkunst ist das Mittel, mit dem sie die Missstimmung der verlassenen Ehemänner beruhigen und ihre Opferungen darbringen.Die Formen der Statuen, deren heiterer und ruhiger Ausdruck sollen das Wohlwollen garantieren.

Baulé
Oorspronkelijk uit Ghana behoren tot de Akan sprekende volkeren. Bij de geboorte van de Baulé verlaten zij de echtgenoot die hem in het hiernamaals wrok en jaloezie veroorzaakt. Het beeldhouwwerk is het middel waarmee ze de ontevredenheid van de echtgenoten kalmeren door heilige offers. De vormen van de beelden, hun serene en vreedzame uitdrukking hebben als doel de gunsten te beveiligen.

Baulé
Originarios de Ghana, son uno de los pueblos de lengua akan. Cuando nacen, los baulé abandonan al cónyuge que tienen en el "más allá" provocándole resentimiento y celos. Las estatuas constituyen la herramienta con la que se apaciguan los desplantes de los esposos abandonados, dedicándoles ofrendas sacrificiales. Las mismas formas de las estatuas y su expresión serena y tranquila, tienen el objetivo de asegurar que los favores se cumplan.

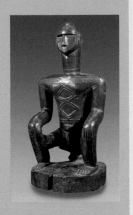

Bidjogo

A group of about 15,000 people living in the Bijagòs archipelago, off the coast of Guinea Bissau. Rice is the main crop in this area.

Bidjogo

Eine Bevölkerung von ca. fünfzehntausend Menschen, die auf dem Archipel der Bijagos-Inseln gegenüber den Küsten von Guinea Bissau leben. Ihr Hauptanbau besteht im Reis.

Bidjogo

Bevolking van ongeveer vijftienduizend mensen in de archipel van eilanden Bissagos, voor de kust van Guinee-Bissau, waarvan het belangrijkste gewas rijst is.

Bidjogo

Pueblo de alrededor de quince mil personas, que viven en el archipiélago de las islas Bijagos, frente a las costas de Guinea Bissau, cuyo principal cultivo es el del arroz.

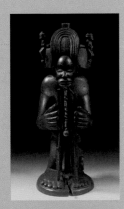

Chokwe

The Chokwe kingdom, according to tradition, was born from the marriage between Lweji and Luba Prince Chibinda Ilunga, who imposed his power on the population. The ensuing differences gave rise to a diaspora made up of some of the local aristocrats, who towards the end of the 15th century left the Lunda kingdom in the southeast Congo, moving to the area that is now Angola.

Chokwe

Das Chokwe-Reich entsteht gemäß der Überlieferung aus den Folgen der Hochzeit zwischen Lweji und dem Luba-Prinzen Chibinda Ilunga, der seine Macht über die Bevölkerung auferlegt hat. Aus den darauf folgenden Konflikten entsteht die Diaspora eines Teils der örtlichen Aristokraten, die gegen Ende des 15. Jahrhunderts das Lunda-Reich im Südosten des Kongo verließen, um sich im heutigen Angola niederzulassen.

Chokwe

Het koninkrijk Chokwe ontstaat, volgens de traditie, door de gevolgen na het huwelijk tussen de Lweji en prins Luba Chibinda Ilunga, die zijn macht aan het volk oplegden. Voortgekomen uit onenigheid ontstaan onder de verdeeldheid van sommige van de lokale aristocraten, die tegen het einde van de vijftiende-eeuw het koninkrijk Lunda verlieten, in Zuidoost-Congo, om te verhuizen naar het huidige Angola.

Chokwe

El reino Chokwe nace, según la tradición, de las repercusiones que tuvo el matrimonio entre Lweji y el príncipe luba Chibinda Ilunga, que impuso su poder a la población. De las discusiones que siguieron, tuvo origen la disgregación de una parte de los aristócratas locales, que hacia fines del siglo XV dejaron el reino Lunda, en el sudeste de Congo, para trasladarse a la actual Angola.

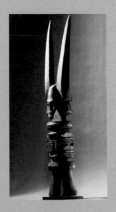

Igbo

A population from Nigeria, which between the 17th and 18th century was one of the main victims of the slave trade. The Igbo portray their deities on the basis of their family model; even if carved individually, in reality they are arranged in groups in sanctuaries. The oldest evidence of the Igbo culture is found at the Igbo-Ukwu site, and consists of refined copper castings dating back to the 10th century.

Igbo

Bevölkerung in Nigeria, die zwischen dem 17. und 18. Jahrhundert eines der Hauptopfer des Sklavenhandels wurde. Die Igbo stellen die eigenen Gottheiten auf Grundlage des gleichen bekannten Modells dar: Auch wenn sie einzeln gefertigt werden, stehen sie dann in den Heiligtümern gruppenweise. Die ältesten Zeugnisse der Igbo-Kultur sind die aus Igbo-Ukwu, woher die edlen Kupferlegierungen (10. Jahrhundert) stammen.

Igbo

Bevolking van Nigeria, tussen de zeventiende en achttiende eeuw, was een van de belangrijkste slachtoffers van de slavenhandel. De Igbo beschrijven hun godheden op basis van hetzelfde gezinsmodel; zelfs als ze individueel gesneden zijn, in heiligdommen zijn ze eigenlijk gerangschikt in groepen. Het oudste bewijs van Igbo cultuur zijn die van de site van Igbo-Ukwu, geraffineerde kopersmeltingen daterend uit de tiende eeuw.

Igbo

Pueblo de Nigeria que entre los siglos XVII y XVIII ha sido una de las principales víctimas de la trata de esclavos.
Los igbo retratan sus divinidades sobre la base del mismo modelo familiar; si bien son esculpidas individualmente, luego en los santuarios, en realidad, se disponen en grupo. Los testimonios más antiguos de la cultura igbo son los del sitio de Igbo-Ukwu, refinadas fundiciones en cobre que datan del siglo X.

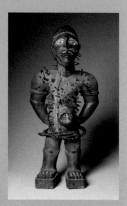

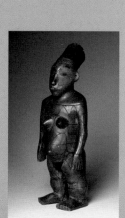

Kongo

King Nzinga a Nkuwu converted to Christianity in 1491, while the population remained rooted in the traditional religion, absorbing Christian icons. The cross motif was already part of their tradition, indicating the cyclical movement of the sun in its four main positions. Crosses were used as *nkisi*, talismans with protective and healing powers.

Kongo

Der Herrscher Nzinga a Nkuwu konvertierte 1491 zum Christentum, wohingegen die Bevölkerung in der traditionellen Religion, auf welche jedoch auch die christliche Ikonographie Einfluss hatte, verwurzelt blieb. Das Motiv des Kreuzes war schon Teil der Tradition und verwies auf die zyklische Bewegung der Sonne in ihren vier Hauptstellungen. Die Kruzifixe werden analog zu den örtlichen "Fetischen" (*nkisi*) zu Unheil abwendenden und heilerischen Zwecken verwendet.

Kongo

De heerser Nzinga in Nkuwu bekeerde tot het Christendom in 1491, terwijl de bevolking verankerd bleef in de traditionele religie, waarin echter ook de christelijke iconografie werd opgenomen. Het kruismotief as al een onderdeel van de traditie, wijzend op de cyclische beweging van de zon op de vier belangrijkste posities De kruisen werden gebruikt in een gelijkwaardige manier als de lokale "fetisj" (*nkisi*) te bezweren en voor helende doeleinden.

Kongo

El soberano Nzinga a Nkuwu se convirtió al cristianismo en el año 1491, mientras el pueblo permaneció aferrado a la religión tradicional, en la cual, sin embargo, también estaba absorbida la iconografía cristiana. El motivo de la cruz formaba ya parte de la tradición, indicando el movimiento cíclico del sol en sus cuatro posiciones principales. Los crucifijos eran utilizados de la misma manera que los "fetiches" locales (*nkisi*) con una finalidad apotropaica.

Makonde

A Bantu-speaking population living between northeast Mozambique and southeast Tanzania (where they migrated in the 1950s). The Mapiko mask association, where men are initiated, holds great importance. In the West, they are mainly known for their ebony sculptures (*shetani* and *ujamaa*) whose origin, however, is due to demand from tourists.

Makonde

Bevölkerung der Bantu-Sprache, die im Nordosten von Mosambik und im Südosten von Tansania (wohin sie in den 50er Jahren ausgewandert sind) leben. Von großer Bedeutung ist die Vereinigung der *Mapico*-Masken, mit denen die Männer initiiert werden. Im Westen sind sie vor allem wegen ihrer Ebenholzskulpturen (*shetani* e *ujamaa*) bekannt, deren Ursprung allerdings auf die touristische Nachfrage zurückgeht.

Makonde

Bantu-sprekende bevolking die leeft in het noord-oosten van Mozambique en zuid-oosten van Tanzania (waarheen in de jaren vijftig geemigreerd werd). Van groot belang is de vereniging van *mapico*-maskers, waartoe de mannen ingeleid worden. In het westen zijn ze het meest bekend om hun sculpturen in ebbenhout (*shetani* en *Ujamaa*), waarvan de oorsprong echter ligt in de toeristische vraag.

Makonde

Población de lengua bantú que vive entre el nordeste de Mozambique y el sudeste de Tanzania (donde emigraron en los años cincuenta). Reviste gran importancia la asociación de las máscaras *mapico* en la cual los hombres son iniciados. En Occidente, son conocidos principalmente por sus esculturas en ébano (*shetani* y *ujamaa*) que, además, se originaron por la demanda turística.

Mangbetu

A population that probably originated from what is now Sudan, and migrated from there to the forests of the northeast of the Congo, where they mixed with Bantu and Mbuti pygmies, with whom met and intermarried. The term "Mangbetu" in reality refers only to the aristocracy, associated with the ruling lineage, and not the entire population.

Mangbetu

Eine wahrscheinlich aus dem heutigen Sudan stammende Bevölkerung, die von dort in die Wälder im Nordosten Kongo migriert ist, wo sie sich mit den Bantu- und Pigmee-Völkern (Mbuti), die sie dort angetroffen hat, vermischt hat, indem sie sich untereinander verheiratet haben. Der Begriff "Mangbetu" bezeichnet eigentlich nur die Aristokratie, die mit dem regierenden Geschlecht verbunden ist und nicht die ganze Bevölkerung.

Mangbetu

Waarschijnlijk inheemse bevolking van het huidige Soedan en van daaruit vertrokken naar de bossen van Noordoost-Congo, waar het wordt vermengd met de Bantu en Pigmeepopulaties (Mbuti), die ze tegenkwamen, waarmee huwelijksbanden werden gelegd. De term "Mangbetu" betekent in werkelijkheid alleen van adel en koninklijke afstamming, gekoppeld aan de gehele bevolking.

Mangbetu

Pueblo probablemente originario del actual Sudán y de allí emigrado hacia las forestas del noreste del Congo, donde se ha mezclado con los pueblos bantú y pigmeos (Mbuti) con los que se encontró, estableciendo con ellos relaciones matrimoniales. El término "Mangbetu" designa en realidad sólo a la aristocracia ligada al linaje reinante y no al conjunto de la población.

Yoruba

An animist and Christian people of Nigeria, the Yoruba use masks known as *oro efe*, part of the *Gelede* cult, which honours mothers as "masters of the world", so that they use their powers for good, i.e. for fertility. Masks are worn as a headdress attached to the costume (which hides the face) by holes at the base.

Yoruba

Animistische und christliche Bevölkerung aus Nigeria. Die Yoruba verwenden als *oro efe* bekannte Masken, die im Rahmen des *gelede*-Kults vorgeführt werden, wo die Mütter als "Herrinnen der Welt" geehrt werden, damit sie ihre Macht auf fruchtbare Weise nutzen. Die Maske wird als Kopfverdeckung getragen, die mit Löchern an der Unterseite an das Kostüm (das das Gesicht versteckt) angebracht wird.

Yoruba

Animistische en christelijke bevolking van Nigeria. De Yoruba gebruiken maskers bekend als *oro efe*, voorbeelden van de *gelede* cultsfeer, waarbij moeders geëerd worden als "meester van de wereld", waarbij ze van hun bevoegdheden gebruik maken voor vruchtbaarheid. Het masker wordt gedragen als een hoofdtooi die wordt aangesloten op het kostuum (wat het gezicht verbergt) door de gaten in de basis.

Yoruba

Pueblo animista y cristiano de Nigeria. Los Yoruba utilizan máscaras conocidas como *oro efe*, exhibidas en el ámbito del culto *gelede* con el cual son veneradas las madres como "amo del mundo" en modo tal que utilicen sus poderes de manera fecunda. La máscara se lleva como un gorro que se sujeta al traje (escondiendo la cara) a través de huecos realizados en su base.

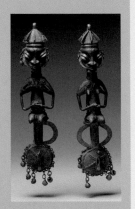

Dan

Ethnic group of West Africa, Liberia and the Côte d'Ivoire. Typical artistic production of the Dan consists of sculpture, including a wide variety of traditional masks, each created in original forms. Also interesting is the production of traditional wooden spoons.

Dan

Ethnische Gruppe aus Westafrika, aus Liberia und der Elfenbeinküste. Die künstlerische Produktion der Dan ist von der Holzskulptur gekennzeichnet, die eine Vielfalt an traditionellen Masken aufweist, jede in ihrer ursprünglichen Form. Interessant ist zudem die Herstellung von traditionellen Holzlöffeln.

Dan

Etnische groep uit West-Afrika, Liberia en de Ivoorkust. Deze groep maakt vooral houtsculpturen met een grote verscheidenheid aan traditionele maskers, ieder met originele vormen. Interessant is ook de productie van traditionele houten lepels.

Dan

Grupo étnico de África occidental, de Liberia y de Costa de Marfil. La producción artística de los Dan se caracteriza por la escultura en madera que propone una gran variedad de máscaras tradicionales, cada una de ellas realizada con formas originales. Es interesante también la producción de tradicionales cucharas de madera.

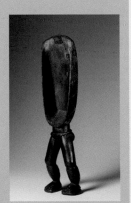

Senufo

Ethnic group distributed in the Côte d'Ivoire, Burkina Faso and especially in Mali, to the north of Bouaké (Côte d'Ivoire). They are predominantly sedentary farmers who live in villages and whose main artistic products are wooden sculptures with somewhat angular forms and deep symbolic significance.

Senufo

Eine in der Elfenbeinküste, in Burkina Faso und vor allem in Mali bis in den Norden Bouaké verbreitete ethnische Gruppe (Elfenbeinküste). Es handelt sich vor allem um sesshafte Bauern, die in Dörfern wohnen und deren künstlerische Produktion sich auf Holzskulpturen mit leichten Kanten und mit tiefen symbolischen Bedeutungen konzentrieren.

Senufo

Etnische groep die leeft in de Ivoorkust, Burkina Faso en vooral in Mali, tot aan het noorden van Bouaké (Ivoorkust). Deze groep bestaat hoofdzakelijk uit in dorpen wonende sedentaire boeren wier kunstproductie vooral bestaat uit enigszins hoekige houtsculpturen met een diepe symbolische betekenis.

Senufo

Grupo étnico distribuido en Costa de Marfil, Burkina Faso y sobre todo en Mali, hasta el norte de Bouaké, (Costa de Marfil). Se trata prevalentemente de agricultores sedentarios que viven en aldeas y cuya producción artística se basa en esculturas de madera de formas ligeramente angulosas y de profundos significados simbólicos.

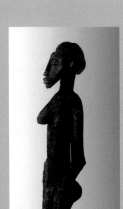

Art and Religion

Much African art is religious, yet its purpose is not the worship of a particular divinity but rather the improvement of the lives of human beings. There are no images of God the creator, perhaps because He cannot be represented or may be indifferent to art and the flattery of human beings. God is often looked upon as a distant being, who withdrew after having created the world, or as a benevolent being who does not intervene directly in human affairs but makes use of spirit intermediaries. The ancestors are generally the "minor" deities portrayed and referred to in statues and masks. The objects and images known as "African art" in the West are not intended for contemplation: they serve a practical role, enabling communication between the world of man and the world of the gods, or between the living and the dead. This makes it possible for beings from the spirit world to manifest on earth and become accessible to humans, who make ritual sacrifices to them: through spirit and ancestor ceremonies, they are nourished and kept alive, invoking their protection and propitiating their wrath. Masks, statues, and other objects appear during birth and succession rituals, funerals and ceremonies involving the fields: they protect borders and govern passages. In certain cases they are needed to get rid of unpleasant spirits, trapping them in material objects or driving the impurity of death from the village.
Therefore, they are not objects of contemplation but a means of action. They have power; they contain a force that makes women and the fields fertile and allows life to continue.
They may not be moved freely; their circulation is strictly regulated: kept and used by diviners, healers, priests, heads of families, kings, initiation societies and cult associations, these objects are often visible only to a very limited number of people.

Kunst und Religion

Viele der künstlerischen Ausdrucksformen in Afrika haben religiösen Charakter, aber haben nicht die Intention eine Gottheit zu feiern, sondern vielmehr das Leben der Menschen zu verbessern. Vom Schöpfergott gibt es keine Bilder: vielleicht, weil er jede Darstellung meidet oder vielleicht auch, weil er nicht wahrnehmbar für die Kunst und die Schmeicheleien der Menschen ist. Gott wird oft als ein entferntes Wesen gesehen, das sich, nachdem es die Welt geschaffen hat, aus ihr zurückzieht, oder als wohlgefälliges Wesen, das jedoch nicht direkt in die Angelegenheiten der Menschen eingreift, sondern sich als vermittelnder Geist einbringt. Es werden daher vielmehr Ahnen und "kleinere" Gottheiten dargestellt oder in Statuen und Masken beschwört. Die Gegenstände und die Bilder, die wir im Westen als "afrikanische Kunst" bezeichnen, sind nicht zur Betrachtung gedacht: Sie haben eine praktische Funktion und gewährleisten die Kommunikation zwischen der Welt der Götter und der der Menschen, sozusagen zwischen den Lebenden und den Toten. Auf diese Weise können sich die Wesen aus dem Jenseits auf der Erde zeigen und für die Menschen, die ihnen ihre rituellen Opfer bringen, zugänglich sein: Über den Ritus werden die Geister und Ahnen genährt und am Leben gehalten, wobei man sie zum Schutz günstig stimmen und ihren Zorn abwenden möchte. Masken, Statuen und andere Gegenstände lassen sie in den Geburtsriten und den Nachfolgeriten, bei den Begräbnissen und bei den Feldriten erscheinen: Sie überwachen die Grenzen und regeln die Übergänge. In bestimmten Fällen dienen sie auch dazu, die lästigen Geister los zu werden, indem sie ihnen in der Materialität der Gegenstände eine Falle stellen und so vom Dorf die Unreinheit des Todes fern halten. Es handelt sich daher um Gegenstände der Aktion, anstatt der stillen Betrachtung. Die Gegenstände haben Macht und beinhalten die Kraft, die Frauen und die Felder fruchtbar zu machen und somit den Fortgang des Lebens zu sichern. Ihr Umlauf ist nicht frei, sonder streng geregelt: Da sie bewacht sind und von Wahrsagern, Heilern, Priestern, Familienhäuptern, Königen, Initiationsgesellschaften und Verbänden für die Verehrung verwendet werden, sind sie oft nur für sehr wenige Personen sichtbar.

Kunst en religie

Veel artistieke uitingen van Afrika hebben een religieus karakter, maar hebben niet als doel het goddelijke te vieren, maar eerder hoe het leven van mensen te verbeteren. Van de schepper God zijn er geen afbeeldingen: misschien omdat elke afbeelding tekort schiet of misschien omdat het ongevoelig is voor de kunst en de aantrekkingskracht van mensen. God wordt vaak gezien als een ver wezen dat, nadat Hij de wereld geschapen heeft, afstand ervan neemt, of als een welwillend wezen, maar niet rechtstreeks betrokken bij de zaken van mensen, maar werkt als tussenpersoon bij de acties van de geesten. Dit zijn eigenlijk in het algemeen voorouders en "kleine" goden, die worden opgeroepen of afgeschermd in beelden en maskers. De objecten en beelden die in het Westen "Afrikaanse kunst" genoemd worden, zijn niet bedoeld voor bezinning: hun functie is praktisch, ze zorgen voor de communicatie tussen de wereld van de goden en die van mensen, tussen de levenden en de doden. Op deze manier kunnen de wezens van het hiernamaals optreden op aarde en worden toegankelijk voor de mensen, die hun rituele offers brengen: door de riten worden de geesten en voorouders gevoed en in leven gehouden, die hielpen beschermen en de woede te kalmeren. Maskers, beelden en andere voorwerpen maken hun verschijning bij de riten van geboorte en opvolging mogelijk, bij begrafenissen en de rituelen van de velden: door grenzen te bepalen en doorgang te regelen. In sommige gevallen zijn ze nodig om zich te ontdoen van lastige geesten, door ze te vangen in de materie van de dingen of de onzuiverheid van de dood te verwijderen uit het dorp. Dus deze objecten zijn niet bedoeld voor bezinning maar voor actie. Het zijn objecten met macht, houders van kracht, waardoor de vrouwen en velden vruchtbaar worden, die de voortzetting van het leven mogelijk maakt. Hun beweging is niet vrijblijvend, maar strikt geregeld: bewaakt en gebruikt door waarzeggers, genezers, priesters, huishoudens, koningen, initiatiegenootschappen en verenigingen van aanbidding zijn ze vaak slechts zichtbaar voor weinig mensen.

Arte y religión

Muchas de las expresiones artísticas africanas son de carácter religioso, pero no tienen como finalidad celebrar la deidad, sino mejorar la vida de los seres humanos. Del Dios creador no hay imágenes: tal vez porque escapa a toda representación, o quizá porque es insensible al arte y a las adulaciones de los hombres. Dios es percibido a menudo como un ser distante, que después de haber creado el mundo se retrae, o sea, como un ser benévolo que, sin embargo, no interviene directamente en los asuntos de los hombres, sino que se vale de la acción de espíritus intermediarios. Son, en general, justamente los antepasados y deidades "menores" los que son retratados o evocados en estatuas y máscaras. Los objetos y las imágenes que en Occidente llamamos "arte africano" no están destinados a la contemplación: su función es de tipo práctico, permiten la comunicación entre el mundo de los dioses y el de los hombres, entre los vivos y los muertos. De este modo, los seres del "más allá" pueden manifestarse en la tierra y volverse accesibles a los hombres que les dedican sacrificios rituales: a través del rito, espíritus y antepasados son nutridos y mantenidos en vida, propiciándoles protección y calmando su ira. Máscaras, estatuas y otros objetos aparecen en los ritos del nacimiento y de la sucesión, en los funerales, en los ritos de los campos: defendiendo los límites y controlando los pasos fronterizos. En ciertos casos sirven para deshacerse de los espíritus molestos, atrapándolos en la materialidad de los objetos o para alejar de la aldea la impureza de la muerte. No son, por lo tanto, objetos destinados a la contemplación, sino a la acción. Son objetos dotados de poder, que contienen la fuerza que hace fértiles a las mujeres y a los campos, que permite la perpetración de la vida. Su circulación no es libre, sino estrictamente regulada: custodiados y utilizados por adivinos, curanderos, sacerdotes, jefes de familia, reyes, sociedades iniciáticas y asociaciones de cultos, son generalmente visibles sólo a poquísimas personas.

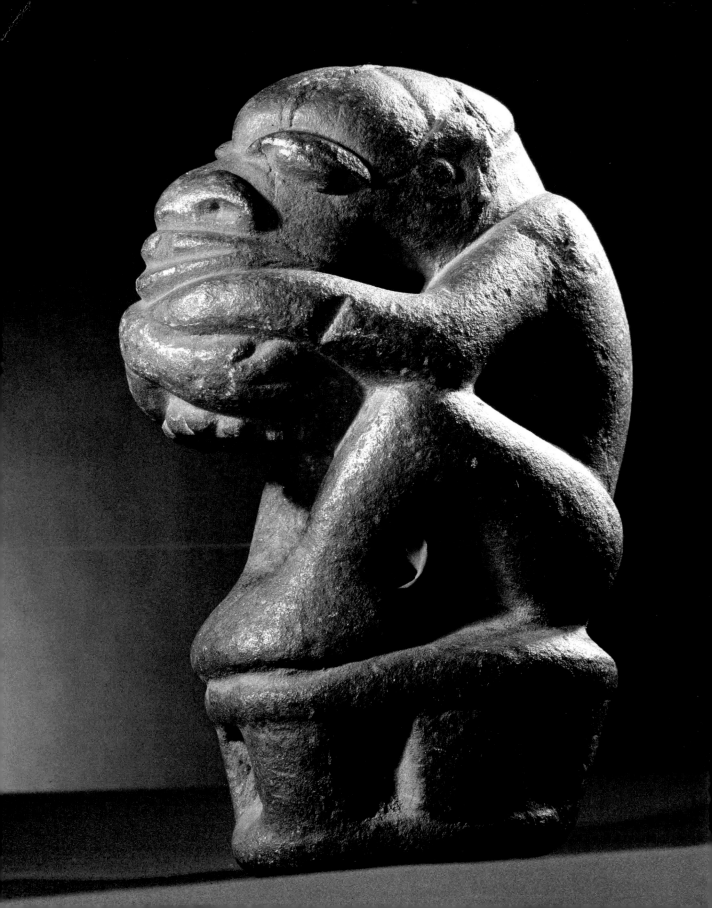

Art of the western coast

The Atlantic forest region has always been a place where different populations have come together; after the fall of the Songhai Empire at the end of the 16th century, many Mande speakers left the inland savannahs and migrated to what is now Liberia, Guinea, Sierra Leone, and the Ivory Coast. Religious and esoteric associations such as the Poro, which crossed linguistic and cultural boundaries, made for ties between these populations. Art, and in particular the use of masks, which were often common to different peoples, should be seen in this context. While in the rest of Africa, masks were the privilege of men, in this region women too wore them at times.

Die Kunst der Westküste

Die bewaldete Region am Atlantik hat im Laufe der Zeit das Zusammentreffen von verschiedenen Volksstämmen miterlebt: Nach dem Fall der Songhai-Herrschaft Ende des 16. Jahrhunderts haben viele Gruppen der Mande-Sprachen die Savannen im Inneren verlassen und haben sich in den Gebieten des heutigen Liberia, Guinea, Sierra Leone und Elfenbeinküste niedergelassen. Religiöse Vereinigungen und Initiationsbunde, wie der Poro, die sprachliche und kulturelle Grenzen überschreiten, haben zur Bindung dieser Völker beigetragen. Die Kunst und vor allem der Gebrauch von Masken, die oft verschiedenen Völkern gemein sind, sind Teil dieses Kontextes. Während im übrigen Afrika die Maske ein Vorrecht des Mannes ist, können sie hier auch von Frauen getragen werden.

De kunst van de westkust

De Atlantische bosregio heeft door de tijd heen een opeenstapeling van verschillende mensen gekend; na de val van het Songhai-rijk aan het eind van de zestiende eeuw, hebben vele groepen van Mande-talen de binnenlanden van de savannes verlaten en zijn getrokken naar de grondgebieden van het huidige Liberia, Guinee, Sierra Leone en Ivoorkust. Religieuze en initiërende verenigingen zoals de Poro, die de taalkundige en culturele grenzen overschrijden, hebben gediend om contacten te leggen tussen deze volkeren. De kunst en in het bijzonder het gebruik van maskers, vaak hebben verschillende volkeren dit gemeen, moet worden begrepen in deze context. Waar in de rest van Afrika het masker een mannelijk voorrecht is, hier worden ze ook regelmatig gedragen door vrouwen.

El arte de la costa occidental

En la región de las selvas atlánticas se ha dado, a lo largo del tiempo, la superposición de distintos pueblos; luego de la caída del imperio Songhai, a fines del siglo XVI, muchos grupos de lengua mande han dejado las sabanas del interior, llegando a los territorios de las actuales Liberia, Guinea, Sierra León y Costa de Marfil. Asociaciones religiosas e iniciáticas como el Poro, que atraviesan límites lingüísticos y culturales, han permitido establecer vínculos entre estos pueblos. El arte, y en particular, el uso de las máscaras, a menudo comunes entre distintos pueblos, están comprendidos en este contexto. Si en el resto de África la máscara es un atributo masculino, aquí también las mujeres las usan en ciertas ocasiones.

1

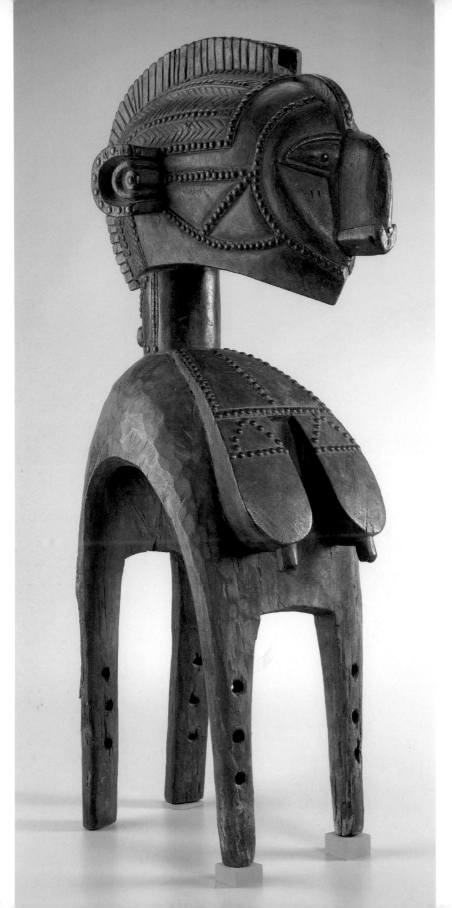

▌ This mask is designed to promote the fertility of women and the land. The flattened breasts are a reference to nursing, while the hooked nose is reminiscent of a bird's beak and the shape of the hoes used to work the fields.

▌ Stimmt die Fruchtbarkeit der Frauen und der Erde günstig. Die flache Brust verweist auf das Stillen, während die gekrümmte Nase an den Schnabel eines Vogels und die Form der Harke, die auf dem Feld gebraucht wird, erinnert.

▌ Bevordert de vruchtbaarheid van vrouwen en de aarde. De afgeplatte borst doet denken aan borstvoeding terwijl de kromme neus doet denken aan de snavel van een vogel en de vorm van schoffels die gebruikt worden in de velden.

▌ Favorece la fertilidad de las mujeres y de la tierra. Los pechos caídos evocan el amamantamiento, mientras la nariz aguileña recuerda el pico de un pájaro y la forma de las azadas usadas en los campos.

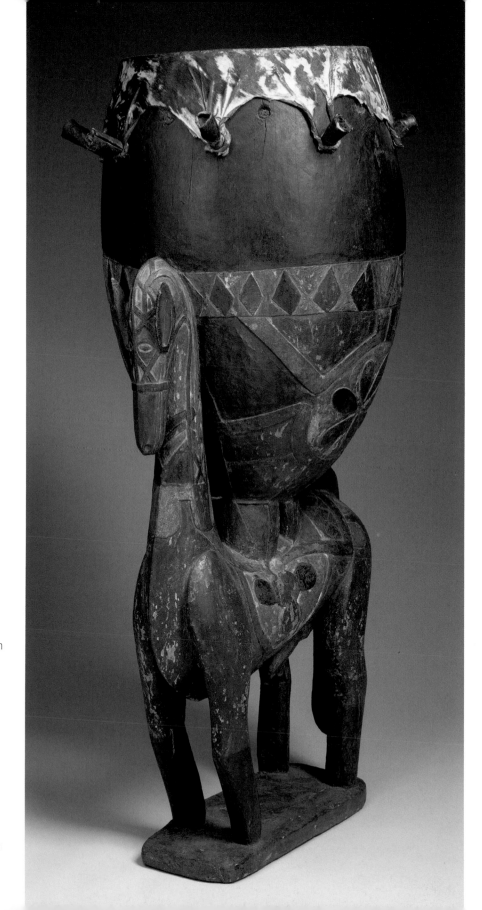

Baga, Guinea-Bissau
Guinea Bissau
Drum, wood, pigments, leather,
antelope horn
Trommel, Holz, Leder, Kormoran
und Pigmente
Drum, hout, leer, knollen en pigmenten
Tambor, madera, piel, cuernos
de antílope y pigmentos
1900-1920
h 61 cm / 24.01 in.
Musée du quai Branly, Paris

◄ **Baga, Guinea-Bissau**
Guinea Bissau
Nimba mask, wood, brass
Nimba-Maske, Holz und Messing
Nimba masker, hout en messing
Máscara nimba, madera y latón
1890-1910
h 132,08 cm / 52 in.
Yale University Art Gallery, New Haven

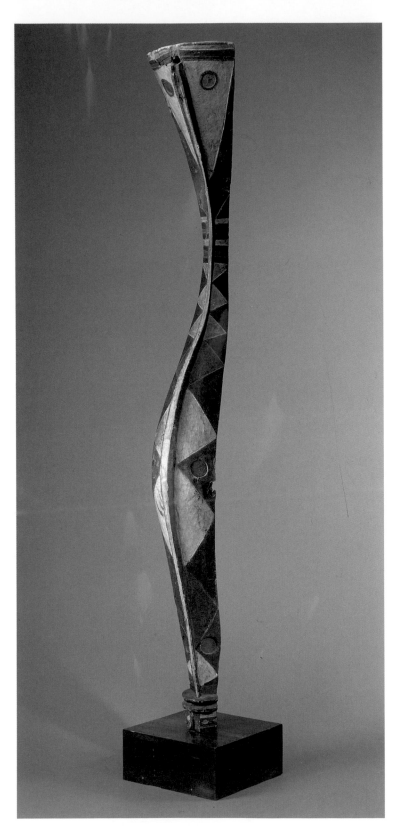

Baga, Guinea-Bissau
Guinea Bissau
Snake-shaped crest of *Bansonyi* mask,
wood and pigments
Helm in Schlangenform (*basonyi*),
Holz und Pigmente
Slangvormige kam (*basonyi*),
hout en pigment
Cimera en forma de serpiente (*basonyi*),
madera y pigmentos
1800-1920
h 240 cm / 94.49 in.
Musée du quai Branly, Paris

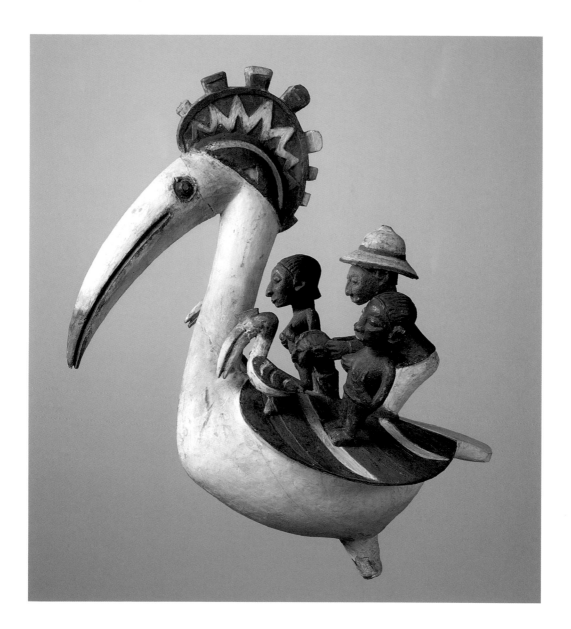

Baga, Guinea-Bissau / Guinea Bissau
Headdress, wood and pigments
Helm, Holz und Pigmente
Kam, hout en pigment
Cimera, madera y pigmentos
h 44 cm / 17.34 in
Musée du quai Branly, Paris

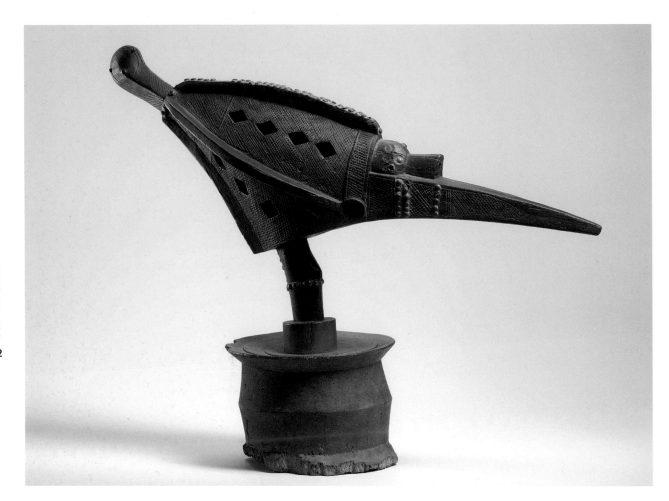

Baga, Guinea-Bissau / Guinea Bissau
Iran altar figure, wood and brass
Iran-Altarfigur, Holz und Messing
Iraans altaarfiguur, hout en messing
Figura de altar Iran, madera y latón
h 60,9 cm / 23.99 in.
Musée du quai Branly, Paris

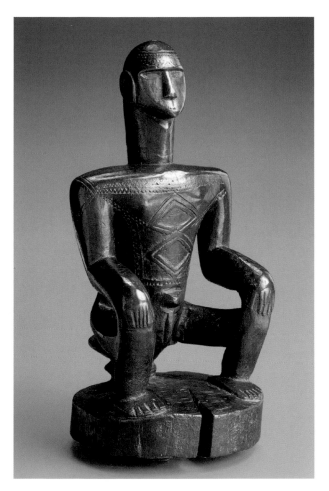

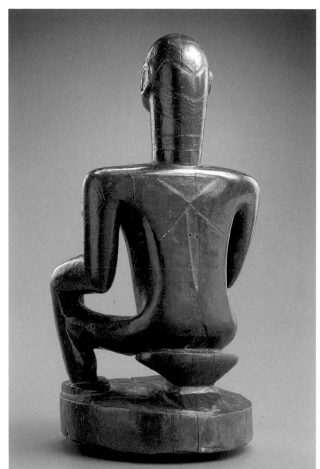

Bidjogo, Guinea-Bissau / Guinea Bissau
Seated male figure, wood
Sitzende männliche Figur, Holz
Zittende mannelijke figuur, hout
Figura masculina sentada, madera
1700-1820
h 37,7 cm / 14.85 in.
Musée du quai Branly, Paris

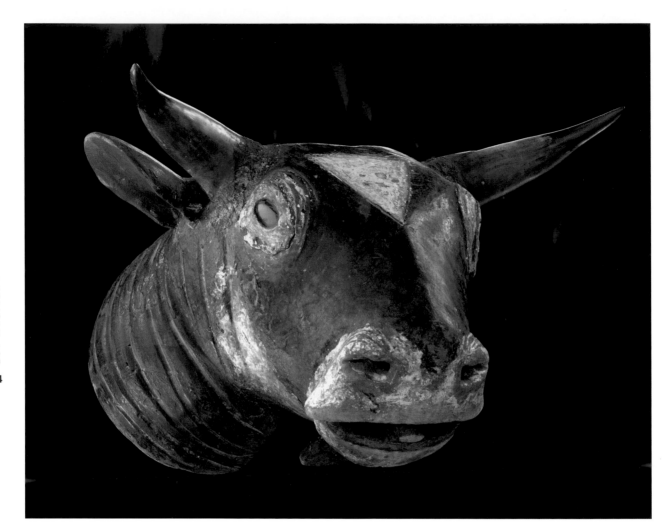

Bidjogo, Guinea-Bissau / Guinea Bissau
Ox warrior society initiation mask, wood, horn, pigment, glass, and iron
Stiermaske für die Initiation der Kriegergemeinschaften, Holz, Horn, Eisen, Glas und Pigmente
Initiatiemasker stier samenleving van krijgers, hout, hoorn, ijzer, glas en pigmenten
Máscara toro de iniciación en la sociedad de los guerreros, madera, cuernos, hierro, vidrio y pigmentos
1900-1950
41,9 x 51,3 x 47 cm / 16.5 x 20.2 x 18.5 in.
Indianapolis Museum of Art, Indianapolis

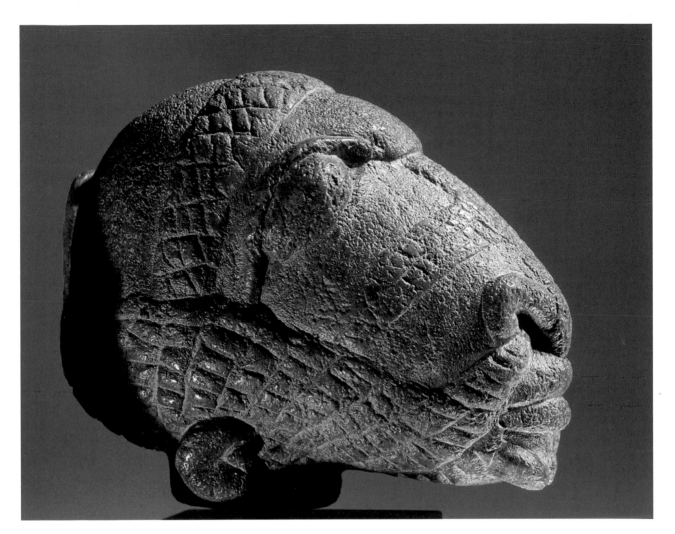

Sapi, Sierra Leone / Sierra Leona
Nomoli figure, stone
Nomolo-Figur, Stein
Figuur nomolo, steen
Figura nomoli, piedra
1500-1600
Münsterberger Collection

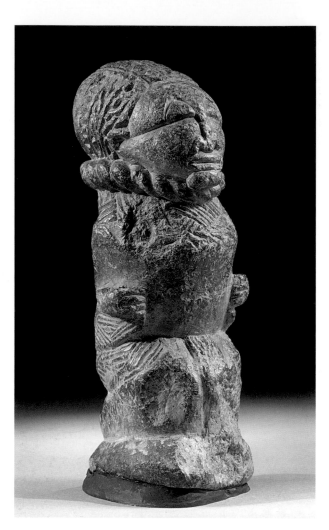

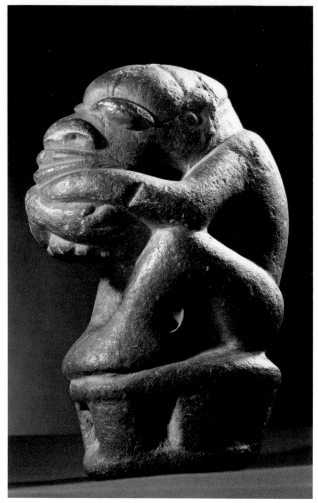

■ *It is believed that these figures, which were found by farmers working the land, are several hundred years old. For the Mende, they are the gods of rice, while for the Kissi they are representations of their ancestors. Stone is a material that is rarely used in African sculptures.*
■ *Man geht davon aus, dass diese von Bauern beim Harken der Erde entdeckten Figuren, mehrere hundert Jahre alt sind. Die Mende sehen darin die Gottheit des Lachens und die Kissi Darstellungen der Vorfahren. Der Stein ist ein für die afrikanischen Skulpturen selten verwendetes Material.*
■ *Men gelooft dat deze figuren, gevonden door boeren bij het graven in de aarde, enkele honderden jaren oud zijn. De Mende zien dit als goddelijke figuren van de rijst, de Kissi vinden dit beelden van voorouders. Steen is een zelden gebruikt materiaal in de Afrikaanse beeldhouwkunst.*
■ *Se considera que estas figuras, halladas por los campesinos mientras trabajaban la tierra, tienen varios centenares de años. Los Mende ven en ellos la deidad del arroz; los Kissi, representaciones de antepasados. La piedra es un material poco utilizado en las esculturas africanas.*

Sapi, Sierra Leone / Sierra Leona
Male statuette, steatite
Männliche Statuette, Speckstein
Mannelijk beeld, speksteen
Estatuilla masculina, esteatita
1500-1600
h 24,2 cm / 9.53 in.
Musée du quai Branly, Paris

Sapi, Sierra Leone / Sierra Leona
Nomoli figure, stone
Nomolo-Figur, Stein
Figuur nomolo, steen
Figura nomoli, piedra
1500-1600
Münsterberger Collection

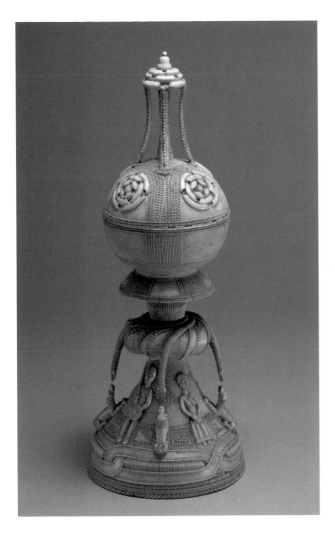

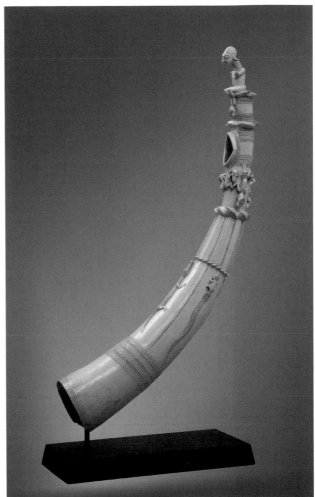

▌ *These objects were commissioned by the Portuguese and made by African artists to decorate the tables of the European courts. Western ornamental shapes and motifs blend with those of local traditions.*

▌ *Hierbei handelt es sich um Gegenstände, die von den Portugiesen in Auftrag gegeben und von afrikanischen Künstlern geschaffen wurden, um die Tafeln an den europäischen Höfen zu schmücken. Die westlichen Zierformen und -motive sind mit denen, die aus den lokalen afrikanischen Traditionen herrühren, verwoben.*

▌ *Het gaat om objecten waarvoor opdracht is gegeven door de Portugezen en gemaakt door Afrikaanse kunstenaars om tafels aan de Europese hoven te versieren. Westerse vormen en motieven van ornamenten zijn verweven met de lokale tradities.*

▌ *Se trata de objetos encargados por los portugueses y realizados por los artistas africanos para adornar las mesas de las cortes europeas. Formas y motivos ornamentales occidentales se entrelazan con los provenientes de las tradiciones locales.*

Sapi-Portuguese, Sierra Leone
Sapi-portugiesisch, Sierra Leone
Sapi-Portugees, Sierra Leone
Sapi-Portugués, Sierra Leona
Salt holder, ivory
Salzgefäß, Elfenbein
Zoutvaatje, ivoor
Salero, marfil
1400-1500
h 29,8 cm / 11.74 in.
The Metropolitan Museum of Art, New York

Sapi-Portuguese, Sierra Leone
Sapi-portugiesisch, Sierra Leone
Sapi-Portugees, Sierra Leone
Sapi-Portugués, Sierra Leona
Horn, ivory
Trompete, Elfenbein
Trompet, ivoor
Trompeta, marfil
1400-1500
h 79 cm / 31.12 in.
Musée du quai Branly, Paris

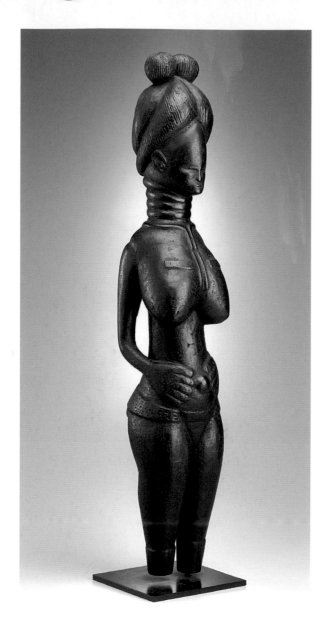

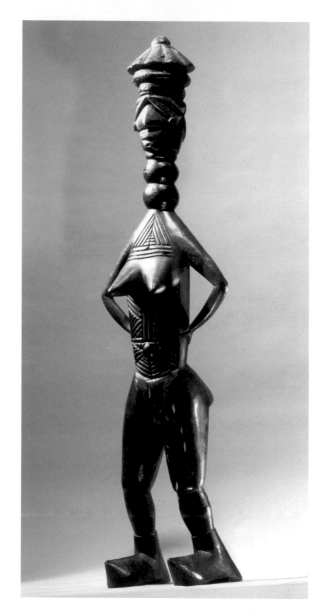

Mende, Sierra Leone / Sierra Leona
Female figure, wood and pigment
Weibliche Figur, Holz und Pigment
Vrouwenfiguur, hout en pigment
Figura femenina, madera y pigmento
1880-1920
h 64 cm / 25.21 in.
Yale University Art Gallery, New Haven

Mende, Sierra Leone / Sierra Leona
Female figure, wood and pigment
Weibliche Figur, Holz und Pigment
Vrouwenfiguur, hout en pigment
Figura femenina, madera y pigmento
Tara Collection, New York

Mende, Sierra Leone
Sierra Leona
Sande female society helmet mask,
wood and pigment
Helmmaske der Frauengesellschaft
Sande, Holz und Pigment
Helmmasker van de vrouwelijke
Sande samenleving, hout en pigment
Máscara yelmo de la sociedad
femenina Sande, madera y pigmento
1800
h 41 cm / 16.1 in.
Musée du quai Branly, Paris

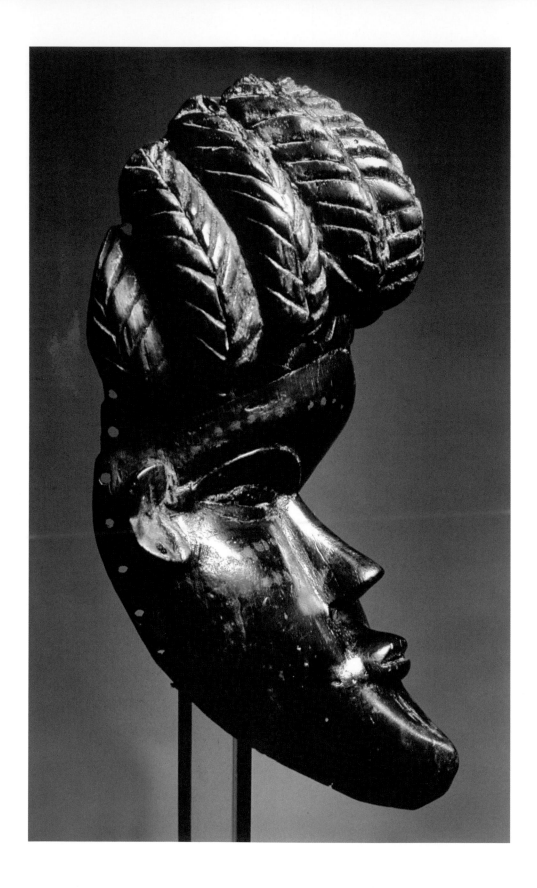

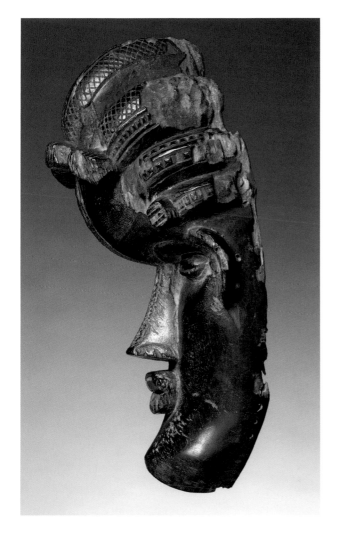

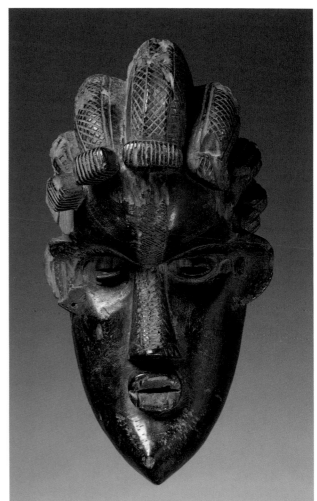

◀ **Bassa, Liberia / Liberien**
Mask, wood and pigment
Maske, Holz und Pigment
Masker, hout en pigment
Máscara, madera y pigmento
h 24 cm / 9.4 in.
Private collection / Private Sammlung
Privécollectie / Colección privada

Bassa or basa, Liberia / Bassa oder Basa, Liberien
Bassa of basa, Liberia / Bassa o Basa, Liberia
Anthropomorphic mask, wood
Anthropomorphe Maske, Holz
Antropomorf masker, hout
Máscara antropomorfa, madera
1800-1900
h 32,5 cm / 12.8 in.
Musée du quai Branly, Paris

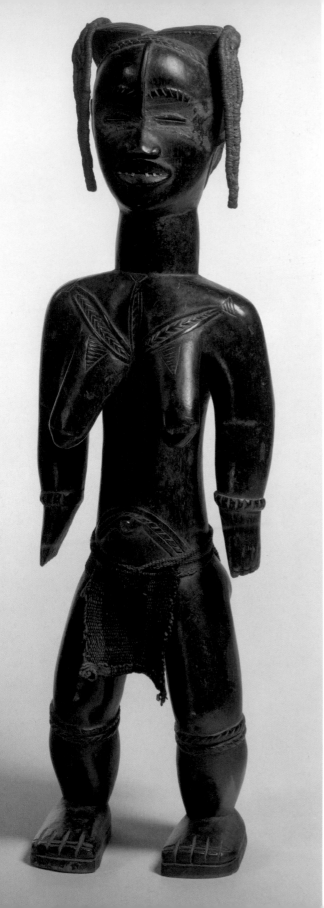

Zlan of Belewale, Liberia or Ivory Coast
Zlan von Belewale, Liberien oder Elfenbeinküste
Zlan an Belewale, Liberia of Ivoorkust
Zlan de Belewale, Liberia o Costa de Marfil
Female figure, wood and pigment
Weibliche Figur, Holz und Pigment
Vrouwenfiguur, hout en pigment
Figura femenina, madera y pigmento
ante 1960
h 58,4 cm / 23 in.
The Metropolitan Museum of Art, New York

▶ **Dan, Liberia / Liberien**
Gunyege racing mask, wood, vegetable fibres, metal
Laufmaske (*gunyege*), Holz, Pflanzenfasern, Metall
Racemasker (*gunyege*), hout, vezel, metaal
Máscara de carrera (*gunyege*), madera, fibras vegetales, metal
1900-2000
Private collection / Private Sammlung
Privécollectie / Colección privada

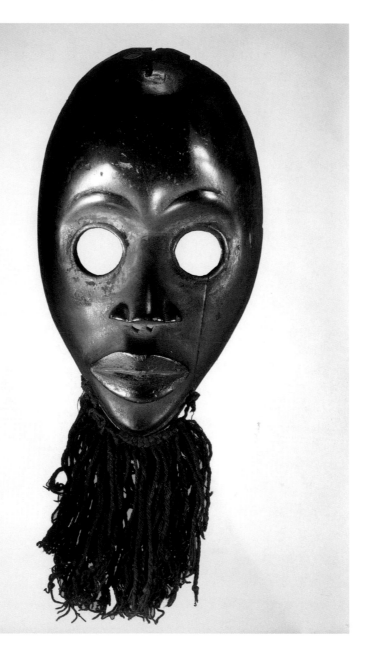

▌ This mask is used by youngsters at village races; the large circular sight holes distinguish them from similar masks.
'Ugly' masculine masks provide a sharp contrast to 'beautiful' masks with delicate feminine features. All embody the spirits of the forest.
▌ Wird von den Jugendlichen bei den Wettrennen, die in den Siedlungen abgehalten werden, verwendet.
Mit den großen runden Löchern können sie sehen, was die Masken von anderen ähnlichen unterscheidet. Neben den "schönen"
weiblichen Masken mit weichen Linien gibt es die harten und "hässlichen", männlichen Masken. Alle verkörpern die Geister des Waldes.
▌ Gebruikt door jonge mensen voor de races die worden gehouden in het dorp; de grote ronde gaten, waardoor ze kunnen kijken,
onderscheidt ze van andere soortgelijke maskers. Aan de "mooie" maskers geeft men subtiele vrouwelijke trekken, in tegenstelling
tot de harde en "slechte" mannelijke maskers. Het zijn allemaal incarnaties van bosgeesten.
▌ Es utilizada por los jóvenes para las carreras que se realizan en la aldea; los grandes agujeros circulares que les permiten ver,
las distinguen de otras máscaras similares. A las máscaras "bellas" de delicados rasgos femeninos, se oponen las duras y "feas"
máscaras masculinas. Todas son encarnación de los espíritus de la selva.

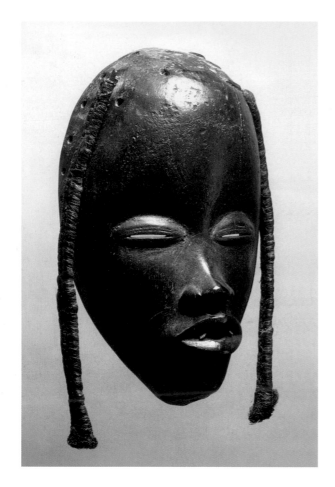

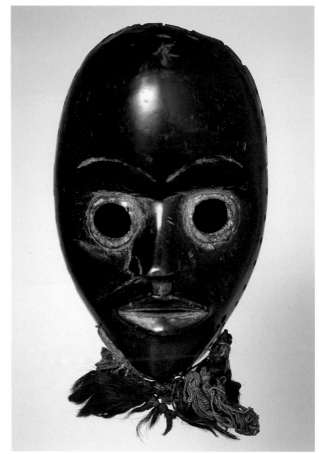

**Dan, Ivory Coast / Elfenbeinküste
Ivoorkust / Costa de Marfil**
Mask, wood and horsehair
Maske, Holz und Pferdehaar
Masker, hout en paardenhaar
Máscara, madera y crin
h 22 cm / 8.6 in.
Private collection / Private Sammlung
Privécollectie / Colección privada

**Dan, Ivory Coast / Elfenbeinküste
Ivoorkust / Costa de Marfil**
Mask, wood
Maske, Holz
Masker, hout
Máscara, madera
h 29 cm / 11.4 in.
Musée du quai Branly, Paris

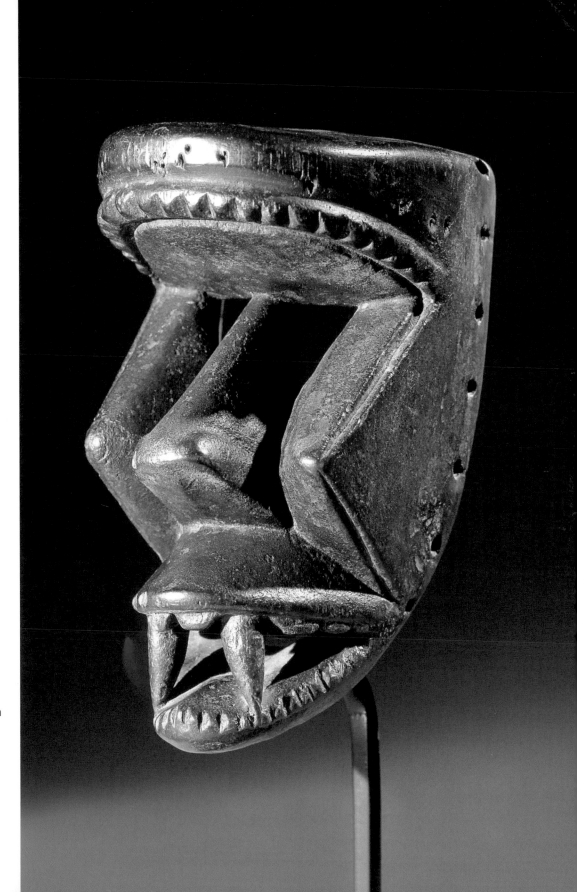

Dan, Liberia / Liberien
Kaogle mask, wood
Kaogle-Maske, Holz
Kaogle masker, hout
Máscara kaogle, madera
h 22 cm / 8.6 in.
Private collection
Private Sammlung
Privécollectie
Colección privada

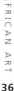

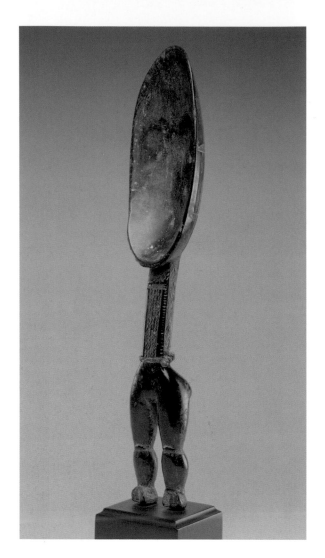
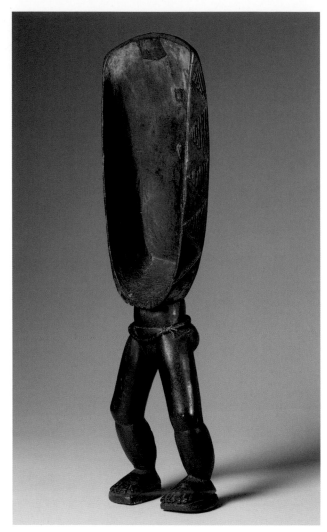

▌ *These spoons are used by women to feed the masks and the men returning to initiation ceremonies.*
The spoon is associated with women's fertility, being a container.
▌ *Diese Löffel verwenden die Frauen, um die Masken und die Männer zu füttern, die zur Initiation zurückkehren.*
Die fruchtbare Frau als "Behältnis" wird mit dem Löffel verglichen.
▌ *Deze lepels worden gebruikt door de vrouwen om eten te geven aan de maskers en aan de mannen die terugkomen van de*
initiatie. De vruchtbare vrouw als "container" wordt gezien als lepel.
▌ *Estas cucharas son usadas por las mujeres para dar de comer a las máscaras y a los hombres que vuelven a la iniciación.*
La mujer fecunda, como "contenedor" es asimilada a la cuchara.

Dan, Ivory Coast / Elfenbeinküste
Ivoorkust / Costa de Marfil
Anthropomorphic spoon, wood
Anthropomorpher Löffel, Holz
Antropomorfe lepel, hout
Cuchara antropomorfa, madera
1900-1920
h 47 cm / 18.5 in.
Houston Museum of Fine Arts, Houston

Dan, Ivory Coast / Elfenbeinküste
Ivoorkust / Costa de Marfil
Anthropomorphic spoon, wood, pearls
Antropomorpher Löffel, Holz, Perlen
Antropomorfe lepel, hout, kralen
Cuchara antropomorfa, madera, cuentas
1800-1900
h 71 cm / 27.9 in.
Musée du quai Branly, Paris

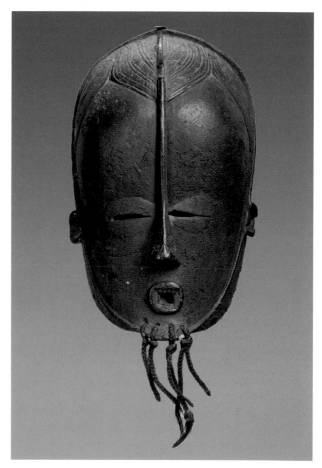

Guro, Ivory Coast / Elfenbeinküste
Ivoorkust / Costa de Marfil
Zamble mask, wood
Zamble-Maske, Holz
Masker Zambla, hout
Máscara zamble, madera
J. Friede Collection, New York

Guro or Bete, Ivory Coast / Guro oder Bete Elfenbeinküste
Guro of Bete Ivoorkust / Guro o Bete, Costa de Marfil
Mask, wood, monkey skin, vegetable fibre, metal
Maske, Holz, Affenfell, Pflanzenfasern, Metall
Masker, hout, apenhuid, vezel, metaal
Máscara, madera, piel de mono, fibras vegetales, metal
h 42 cm / 16.5 in.
Musée du quai Branly, Paris

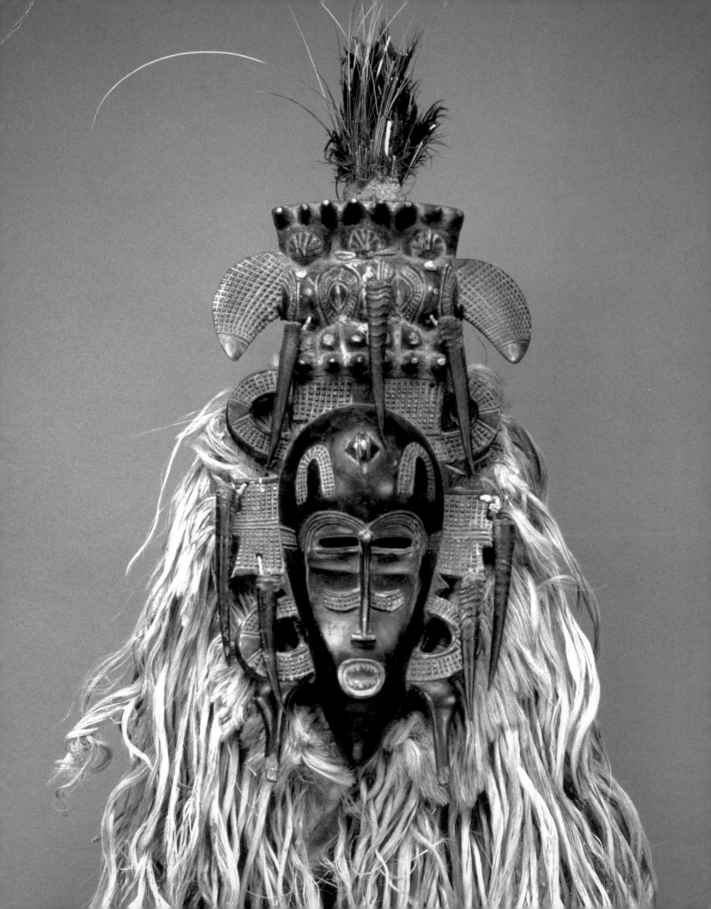

Art of the western savannah

The west African savannah has historically acted as a zone of transition between the desert, the Mediterranean and the forests of the Gulf of Guinea. Trade was intense in both directions and this made for the formation of kingdoms and city-states. Terracotta statues dating back to the 9th-15th centuries bear clear witness to this. The region includes populations of both the Mandé (including the Bamana) and Voltaic language groups (the Mossi, Gurma, Bobo, Dogon, Senufo, and Lobi). The former built empires based on conquest and were strongly influenced by Islam; the latter, with the exception of the Mossi Empire, developed more egalitarian societies.

Die Kunst der Westsavanne

Die Savannen im Westen Afrikas stellten in der Geschichte ein Scharnier zwischen den Wüstenregionen, dem Mittelmeer und den Wäldern des Golfs von Guinea dar. Der Handelsverkehr in beide Richtungen war intensiv und ermöglichte, dass sich Königreiche und Stadtstaaten bildeten. Die auf das 9.-15. Jahrhundert zurückgehende Terrakotta-Statue gibt davon ein bedeutendes Zeugnis. In dieser Region gibt es Völker der Mande-Sprachen (darunter die Bamana) und der voltaischen Sprachen (Mossi, Gurma, Bobo, Dogon, Senufo und Lobi). Erstere Völker haben Imperien errichtet, die auf der Eroberung beruhten, und haben eine stärkere Verbreitung des Islam erlebt, die Zweiteren haben hingegen mit der Machtausübung der Mossi egalitärere Gesellschaften entwickelt.

De kunst van de westerse savanne

De savannes van West-Afrika vormden historisch gezien een scharnier tussen de woestijnregio, de Middellandse Zee en de bossen van de Golf van Guinee. Het commercieel verkeer was in beide richtingen intens, waardoor de vorming van koninkrijken en stadstaten mogelijk werd. De terracotta beelden uit de negende tot vijftiende eeuw is daar een belangrijke getuige van. In deze regio zijn er bevolkingsgroepen van Mande-talen (waaronder de Bamana) en fotovoltaïsche taal (Mossi, Gurme, Bobo, Dogon, Senufo en Lobi). Die eerste heeft keizerrijken gebouwd gebaseerd op de verovering en bekend van een sterkere penetratie van de islam; de tweede, met uitzondering van het Mossi-rijk, heeft zich echter ontwikkeld tot een meer gelijkwaardige samenleving.

El arte de la sabana occidental

Las sabanas del África occidental han constituido históricamente una bisagra entre la región desértica, el Mediterráneo y las selvas del Golfo de Guinea. Han sido intensos los tráficos comerciales en los dos sentidos, que han permitido la formación de reinos y de ciudades estado. El arte estatuaria en terracota de los siglos IX-XV es un testimonio significativo de esto. En esta región se encuentran poblaciones de lengua mande (entre ellos, los Bamana) y de lengua voltaica (Mossi, Gurma, Bobo, Dogon, Senufo, y Lobi). Las primeras han edificado imperios basados en la conquista y han tenido una penetración más fuerte del Islam; las segundas, con excepción del imperio de los Mossi, han desarrollado sociedades más igualitarias, en cambio.

2

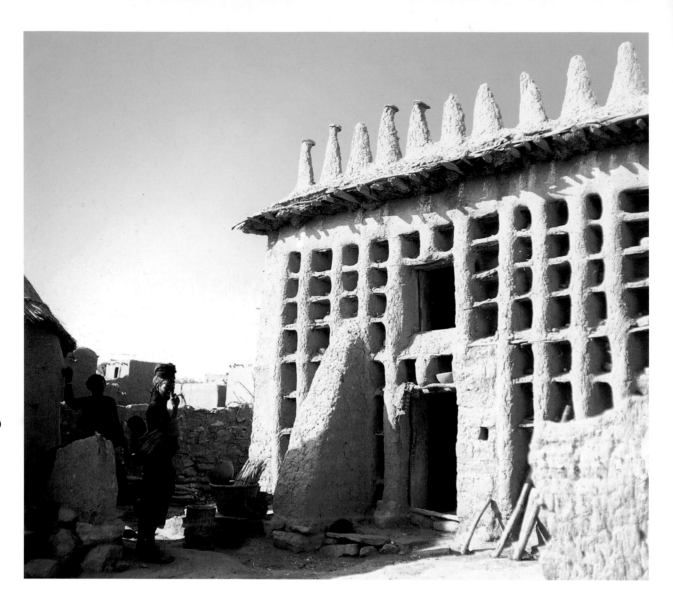

▶ **Dogon, Mali / Dogón, Malí**
Door with depiction of mythical ancestors, wood
Tür mit Darstellung der mythischen Vorfahren, Holz
Deur met afbeelding van mythische voorouders, hout
Puerta con representación de antepasados míticos, madera
h 83 cm / 32.7 in.
Private collection / Private Sammlung / Privécollectie / Colección privada

▶ **Dogon, Mali / Dogón, Malí**
Door of a granary with depiction of mythical ancestors, wood
Ante einer Kornspeichertür mit Darstellung der Ahnen, Holz
Deur tot deur van de schuur met de vertegenwoordiging van de voorouders, hout
Hoja de puerta de granero con representación de antepasados, madera
Dallas Museum of Art, Dallas

Dogon, Mali / Dogón, Malí
Facade of a home
Wohnungsfassade
Buitenkant van een huis
Fachada de vivienda

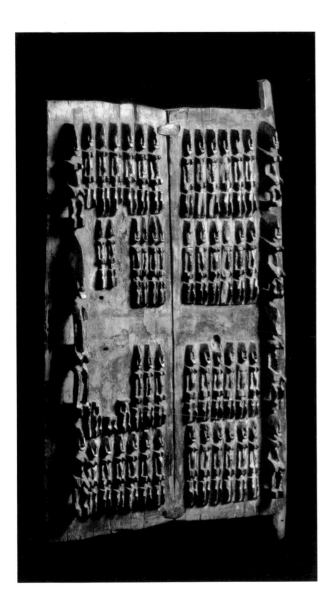
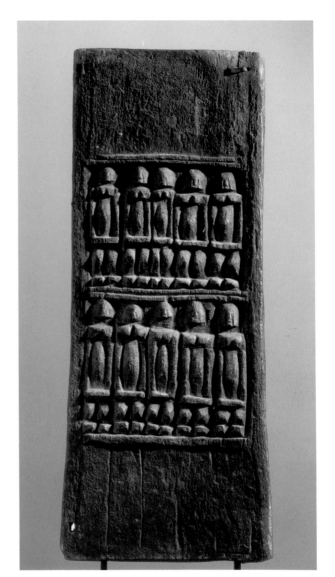

▌ *While the figures that appear on the lock are generally interpreted as the founders of the ancestral lineage,*
others are seen as pairs of twins, a symbol of fertility. The granary occupies an important place in Dogon cosmology and mythology.
▌ *Während die Figuren, die auf dem Schloss erscheinen, im Allgemeinen als die der Begründer des Geschlecht gedeutet werden,*
werden die anderen als Zwillingspaare gesehen, Symbole der Fruchtbarkeit. Der Kornspeicher hat eine zentrale Rolle
in der Kosmologie und Mythologie der Dogon.
▌ *Hoewel de figuren die zijn aangebracht op het slot in het algemeen worden gezien als die van de oprichters van het geslacht, de*
anderen worden gezien als tweelingparen, symbool van vruchtbaarheid. De schuur neemt een centrale plaats in binnen
de kosmologie en mythologie van de dogon.
▌ *Mientras las figuras que aparecen en la cerradura son generalmente interpretadas como las de los fundadores del linaje, las otras son*
vistas como parejas de gemelos, símbolo de fertilidad. El granero ocupa un lugar central en la cosmología y mitología dogón.

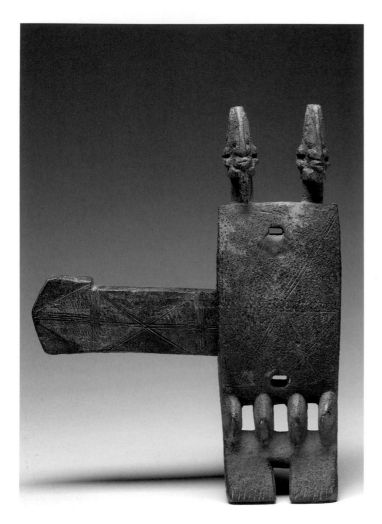

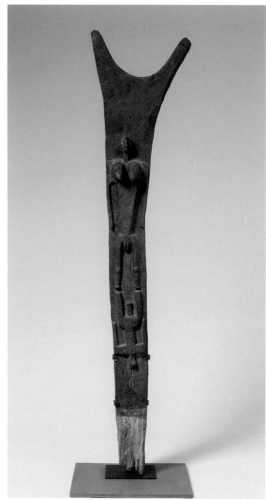

Dogon, Mali / Dogón, Malí
Lock, wood and metal
Schloss, Holz und Metall
Slot, hout en metaal
Cerradura, madera y metal
h 33,2 cm / 13 in.
Musée du quai Branly, Paris

Dogon, Mali / Dogón, Malí
Post from *Togu Na* Men's House, wood
Pfeiler des Hauses der Männer (*to guna*), Holz
Pijler van het huis van de mannen (*to Guna*), hout
Pilar de la casa de los hombres (*toguna*), madera
h 270 cm / 106.3 in.
Musée du quai Branly, Paris

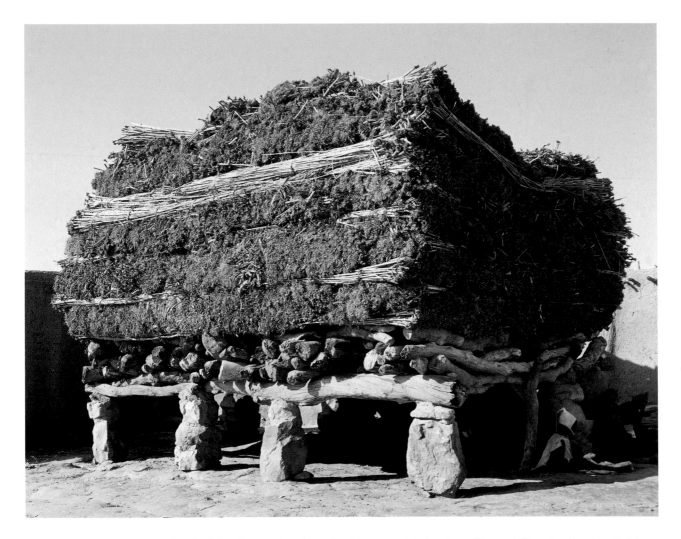

▌ *This structure is the symbolic 'head' of the village and is where the elders meet. It is the place of 'seated discussions' or thoughtful conversation. Women are not allowed here, but they are symbolically present in the figures carved on the posts.*
▌ *Stellt symbolisch den "Kopf" der Siedlung dar und ist der Ort, wo sich die die Alten treffen. Es ist auch der Ort des "sitzenden Wortes", der überlegten Konversation. Frauen haben keinen Zugang, sind aber symbolisch in den in die Pfähle eingearbeiteten Figuren anwesend.*
▌ *Symbolisch gebouwd aan het "hoofd" van het dorp en is de plaats waar de dorpoudsten zich verzamelen. Is de plaats van het "gezeten woord", van het bewuste gesprek. Vrouwen hebben hier geen toegang, maar zijn symbolisch aanwezig in gesneden figuren in de zuilen.*
▌ *Constituye simbólicamente la "cabeza" de la aldea y es el lugar en el cual se reúnen los ancianos. Es el lugar de la "palabra sentada", de la conversación meditada. Las mujeres no tienen acceso, pero están presentes simbólicamente en las figuras esculpidas en los palos.*

Dogon, Mali / Dogón, Malí
Togu Na Men's House
Haus der Männer (*to guna*)
Mannenhuis (*to Guna*)
Casa de los hombres (*toguna*)

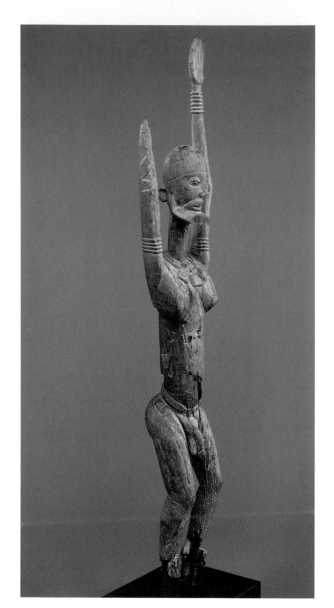

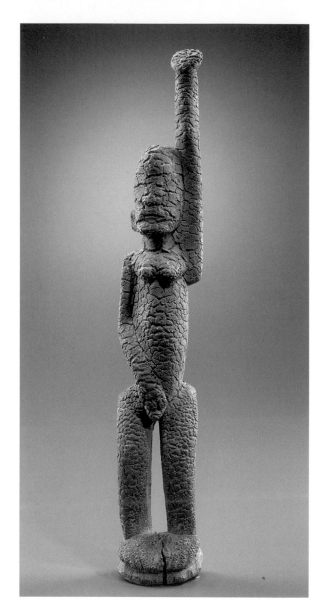

Dogon, Mali / Dogón, Malí
Figure with arms raised, wood with sacrificial patina
Figur mit erhobenen Armen, Holz mit Opferpatina
Figuur met opgeheven armen, hout met offer patina
Figura con brazos levantados, madera con pátina de sacrificio
1500-2000
h 210,5 cm / 82.7 in.
The Metropolitan Museum of Art, New York

Dogon, Mali / Dogón, Malí
Figure with arm raised, wood with sacrificial patina
Figur mit erhobenen Armen, Holz mit Opferpatina
Figuur met opgeheven armen, hout met offer patina
Figura con brazo levantado, madera con pátina de sacrificio
1400-1620
h 48 cm / 18.9 in.
Musée du quai Branly, Paris

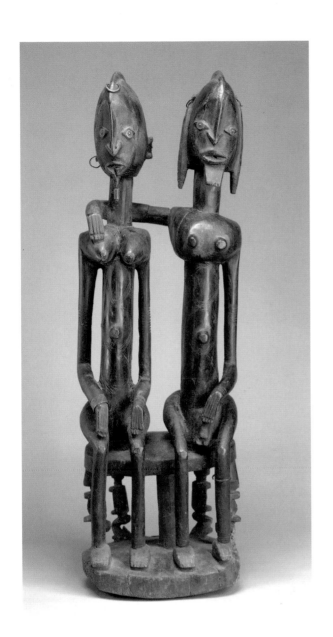

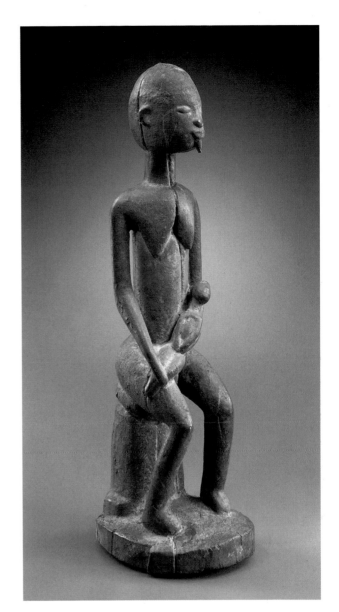

Dogon, Mali / Dogón, Malí
Pair of seated figures, wood and metal
Sitzendes Paar, Holz und Metall
Zittend stel, hout en metaal
Pareja sentada, madera y metal
h 73 cm / 28.7 in.
The Metropolitan Museum of Art, New York

Dogon, Mali / Dogón, Malí
Maternity figure, wood
Mutterschaft, Holz
Moederschap, hout
Maternidad, madera
1300-1400
h 75 cm / 29.5 in.
Musée du quai Branly, Paris

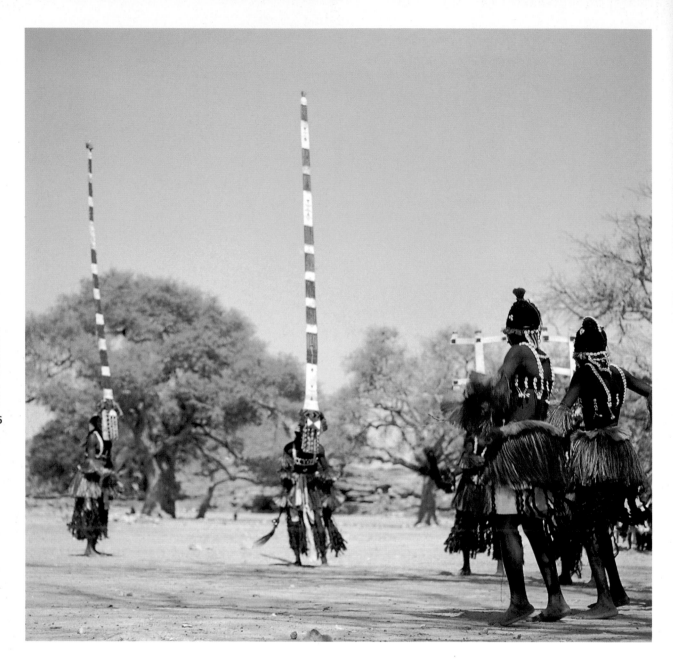

Dogon, Mali / Dogón, Malí
Sirige mask dancers
Sirige Maskentanz
Dans van de Sirige maskers
Danza de máscaras sirige

▶ **Dogon, Mali / Dogón, Malí**
Zoomorphic mask, wood, vegetable fibres, and pigments
Zoomorphe Maske, Holz, Pflanzenfasern und Pigmente
Zoomorf masker, hout, plantaardige vezels en pigmenten
Máscara zoomorfa, madera, fibras vegetales y pigmentos
ante 1931
h 54 cm / 21.3 in.
Musée du quai Branly, Paris

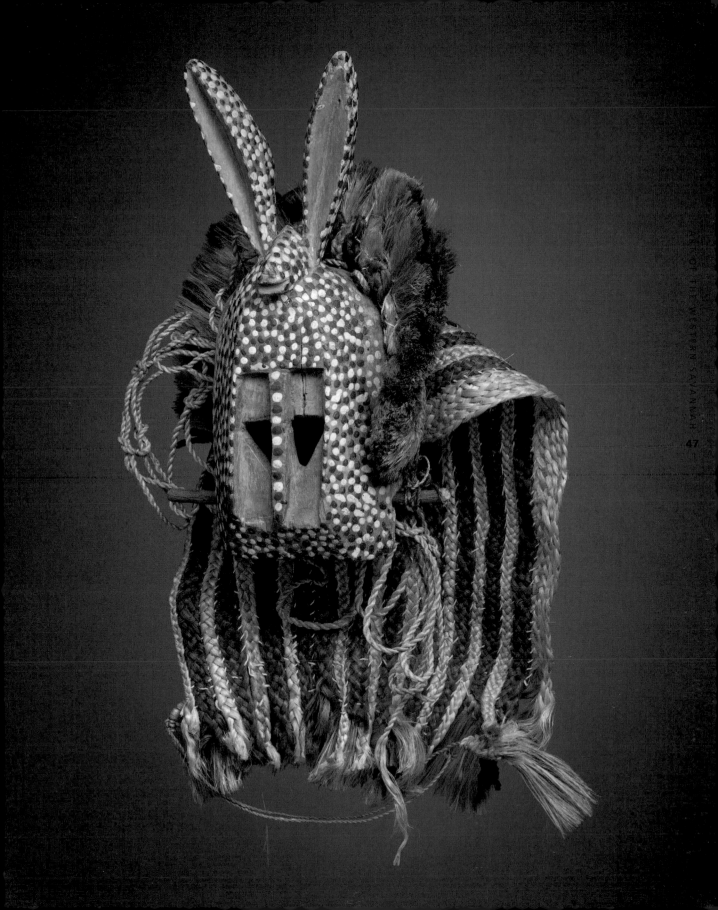

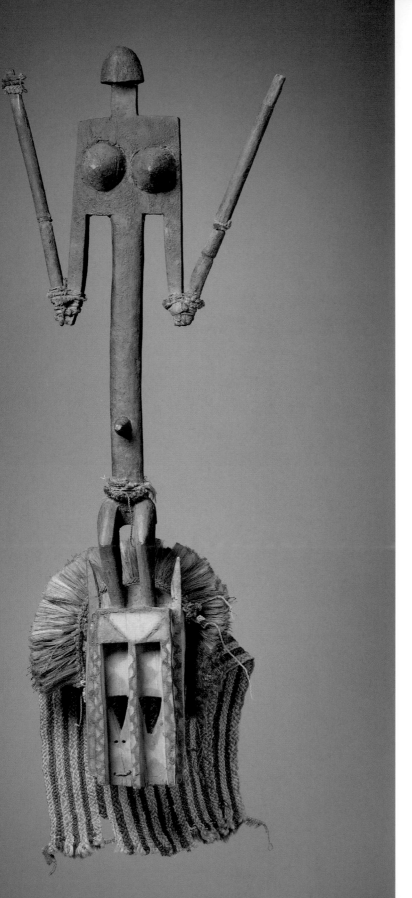

Dogon, Mali / Dogón, Malí
Yasigine anthropomorphic mask,
wood and vegetable fibres
Anthropomorphe Maske (Yasigine),
Holz und Pflanzenfasern
Antropomorf masker (Yasigine),
hout en plantaardige vezels
Máscara antropomorfa (Yasigine),
madera y fibras vegetales
ante 1931
h 138 cm / 54.37 in.
Musée du quai Branly, Paris

▶ **Dogon, Mali / Dogón, Malí**
Kanaga mask, wood,
vegetable fibres, and pigments
Kanaga-Maske, Holz,
Pflanzenfasern und Pigmente
Kanaga masker, hout,
plantaardige vezels en pigmenten
Máscara kanaga, madera,
fibras vegetales y pigmentos
1900-1950
h 109,3 cm / 43 in.
Yale University Art Gallery,
New Haven

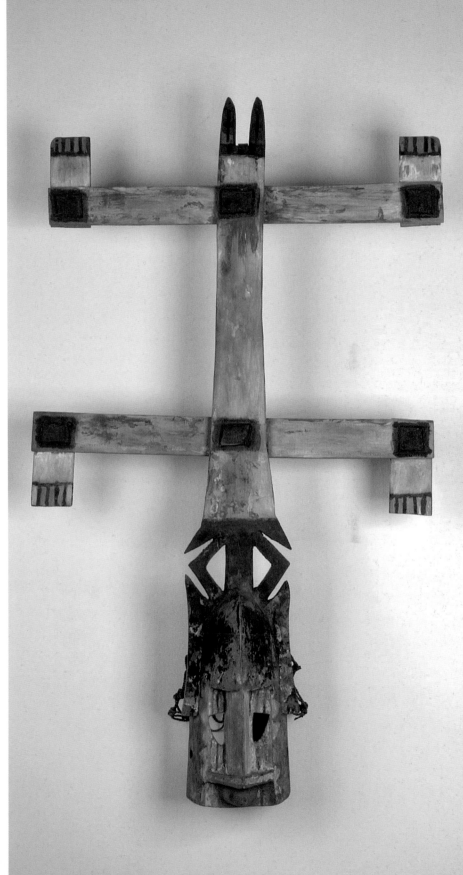

▌ *The cross-shaped structure symbolises the creation deity in the act of pointing to the sky with one hand and to the earth with the other; this takes on different meanings, depending on the various levels of initiation within the Awa mask society.*

▌ *Die Struktur und die Form des Kreuzes symbolisiert die schöpfende Gottheit, während sie mit einer Hand auf den Himmel und mit der anderen auf die Erde weist. Es hat auf jeden Fall verschiedene Bedeutungen in Bezug auf die verschiedenen Initiationsebenen der Maskengesellschaft awa inne.*

▌ *De structuur in de vorm van een kruis symboliseert de scheppende godheid die met de ene hand naar de hemel wijst en met de andere naar de aarde; neemt nog andere betekenissen aan in relatie tot verschillende initiatieniveaus van de samenleving van de awa-maskers.*

▌ *La estructura en forma de cruz simboliza la deidad creadora en el acto de indicar con una mano el cielo y con la otra la tierra; de todos modos, asume distintos significados en relación a los diversos niveles iniciáticos de la sociedad de las máscaras awa.*

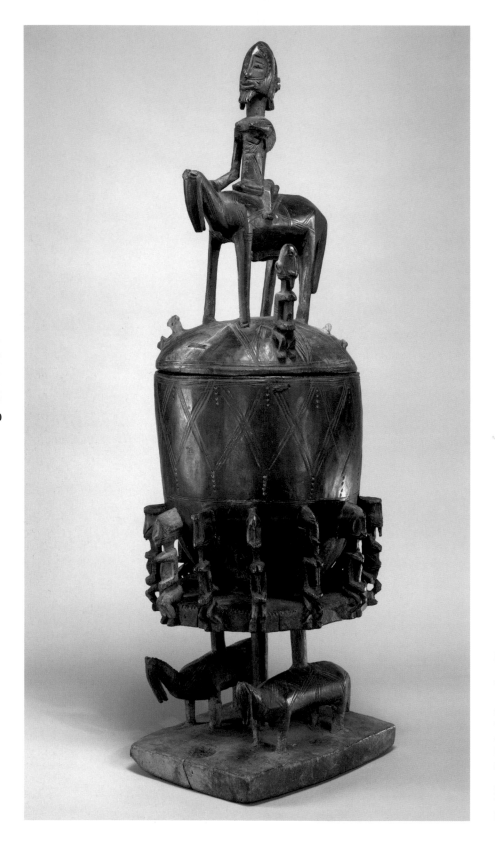

Dogon, Mali / Dogón, Malí
Lidded vessel with equestrian
figure, wood and metal
Behältnis mit Reiterfigur auf
dem Deckel, Holz und Metall
Container met hippische figuur
op de deksel, hout en metaal
Recipiente con figura ecuestre
sobre la tapa, madera y metal
1500-2000
h 85,7 cm / 33.7 in.
The Metropolitan Museum of Art,
New York

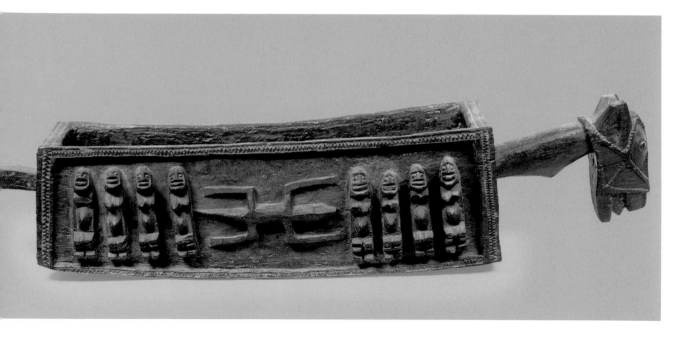

Dogon, Mali / Dogón, Malí
Ritual vessel, horse with figures (*Aduno Koro*), wood
Kultbehältnis mit Pferdekopf (*aduno koro*), Holz
Rituele container met paardenhoofd (*aduno koro*), hout
Recipiente ritual con cabeza de caballo (*aduno koro*), madera
1500-1900
h 52,1 cm / 20 in.
The Metropolitan Museum of Art, New York

Dogon, Mali / Dogón, Malí
Equestrian figure, iron
Reiterfigur, Eisen
Paardensportfiguur, ijzer
Figura ecuestre, hierro
1500-1800
Dallas Museum of Art, Dallas

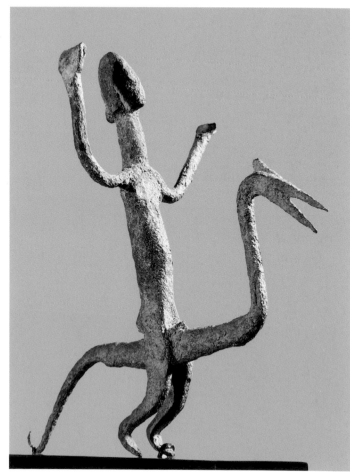

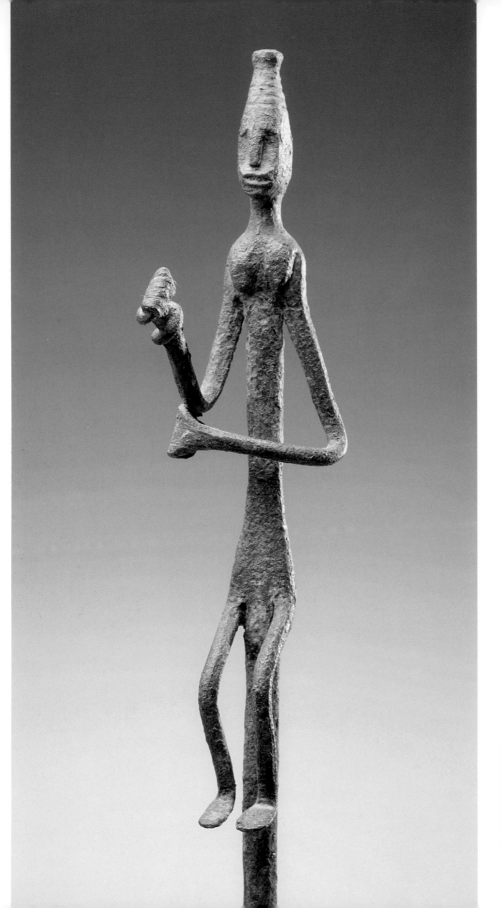

Dogon, Mali / Dogón, Malí
Ritual scepter, iron
Rituelles Zeichen, Eisen
Ritueel teken, ijzer
Enseña ritual, hierro
h 21 cm / 8.2 in.
Collezione Augusto Panini,
Como

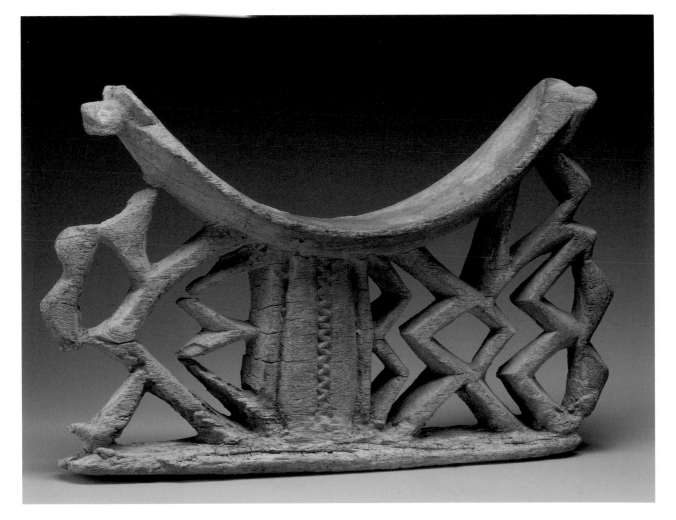

Dogon or Tellem, Mali / Dogon oder Tellem, Mali
Dogon of Tellem, Mali / Dogón o Tellem, Malí
Hogon funerary headrest for priest, wood
Grabkopfstütze eines Priesters (*hogon*), Holz
Hoofdsteun begrafenis van een priester (*hogon*), hout
Apoyacabezas funerario de sacerdote (*hogon*), madera
h 20 cm / 7.8 in.
Musée du quai Branly, Paris

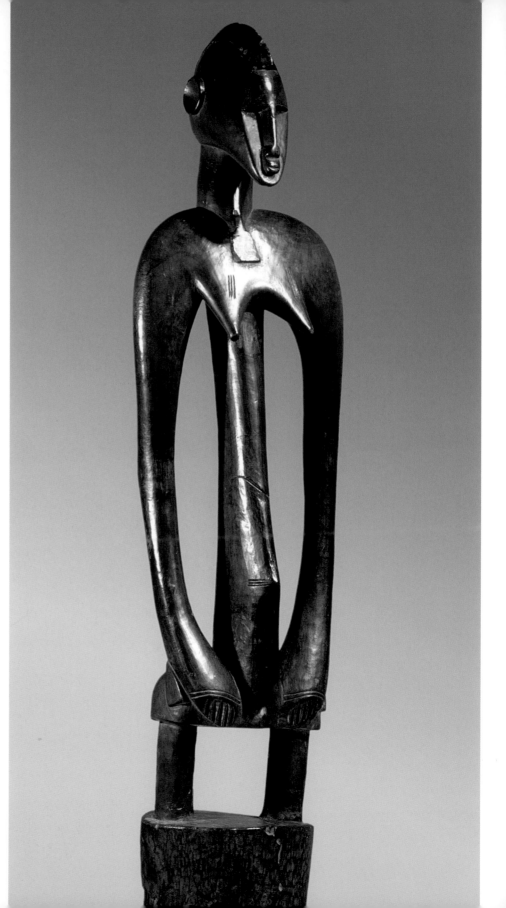

**Senufo, Ivory Coast
Elfenbeinküste
Ivoorkust
Costa de Marfil**
Rhythm pounder (*deble*), wood
Skulptur zum Schlagen
des Rhythmus (*deble*), Holz
Beeld om het ritme
mee te slaan (*deble*), hout
Escultura para marcar
el ritmo (*deble*), madera
h 47 cm / 18.5 in.
Dallas Museum of Art, Dallas

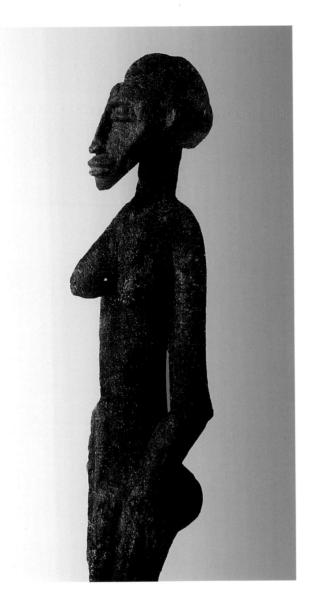

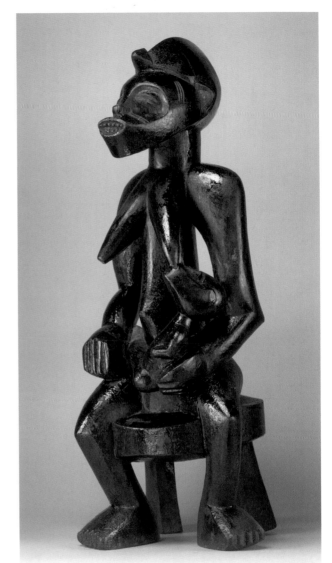

Senufo, Ivory Coast / Elfenbeinküste
Ivoorkust / Costa de Marfil
Female figure, wood
Weibliche Figur, Holz
Vrouwenfiguur, hout
Figura femenina, madera
1800-2000
Rietberg Museum, Zürich

Senufo, Ivory Coast / Elfenbeinküste
Ivoorkust / Costa de Marfil
Maternity figure, wood
Mutterschaft, Holz
Moederschap, hout
Maternidad, madera
1800-2000
h 54 cm / 21.3 in.
The Metropolitan Museum of Art, New York

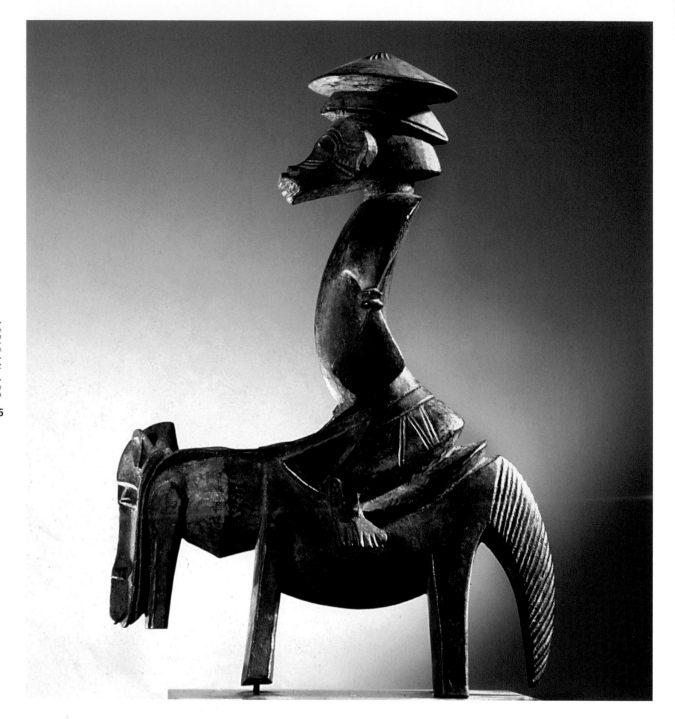

Senufo, Ivory Coast / Elfenbeinküste / Ivoorkust / Costa de Marfil
Equestrian figure used by diviners (*sandogo*), wood
Von den Wahrsagerinnen verwendete Figur (*sandogo*), Holz
Paardensportfiguur gebruikt door waarzegsters (*sandogo*), hout
Figura ecuestre usada por las adivinas (*sandogo*), madera
1800
Dallas Museum of Art, Dallas

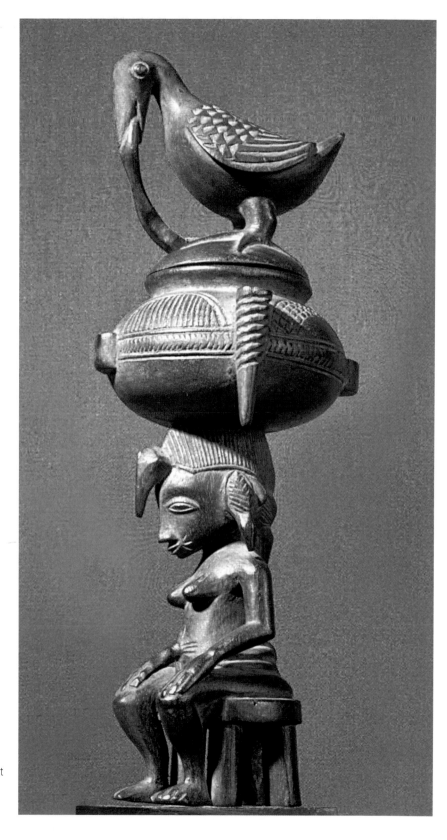

**Senufo, Ivory Coast / Elfenbeinküste
Ivoorkust / Costa de Marfil**
Seated female figure surmounted
by a bowl and a bird, wood
Behältnis mit weiblicher Figur
am Boden und Vogel auf dem Deckel, Holz
Container met de vrouwelijke
figuur op de basis en vogel op de deksel, hout
Recipiente con figura femenina
en la base y pájaro sobre la tapa, madera
Ernst Anspach Collection, New York

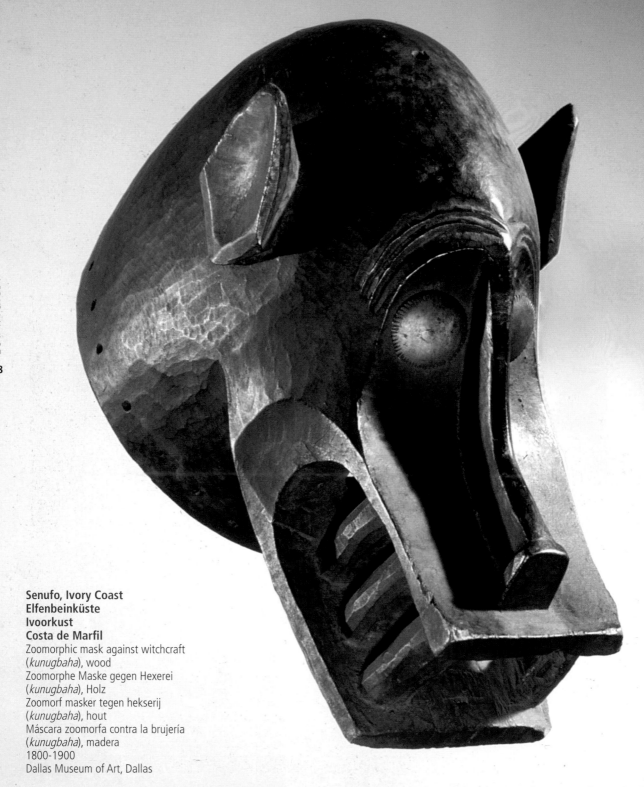

Senufo, Ivory Coast
Elfenbeinküste
Ivoorkust
Costa de Marfil
Zoomorphic mask against witchcraft
(*kunugbaha*), wood
Zoomorphe Maske gegen Hexerei
(*kunugbaha*), Holz
Zoomorf masker tegen hekserij
(*kunugbaha*), hout
Máscara zoomorfa contra la brujería
(*kunugbaha*), madera
1800-1900
Dallas Museum of Art, Dallas

■ *This mask represents the ideal of feminine beauty and when it appears in pairs during* Poro *society initiation rites, it recalls the act of creation of man.*
■ *Diese Maske stellt das weibliche Schönheitsideal dar und wenn sie im Paar während den Initiationsriten der* Poro *erscheint, verweist sie auf den Moment der Erschaffung des Menschen.*
■ *Dit masker staat voor het ideaal van vrouwelijke schoonheid en wanneer het verschijnt in paren tijdens de initiatieriten van de* Poro*-samenleving doet het denken aan de schepping van de mens.*
■ *Esta máscara representa el ideal de la belleza femenina y cuando aparece en pareja durante los ritos de iniciación de la sociedad* Poro *rememora el evento de la creación del hombre.*

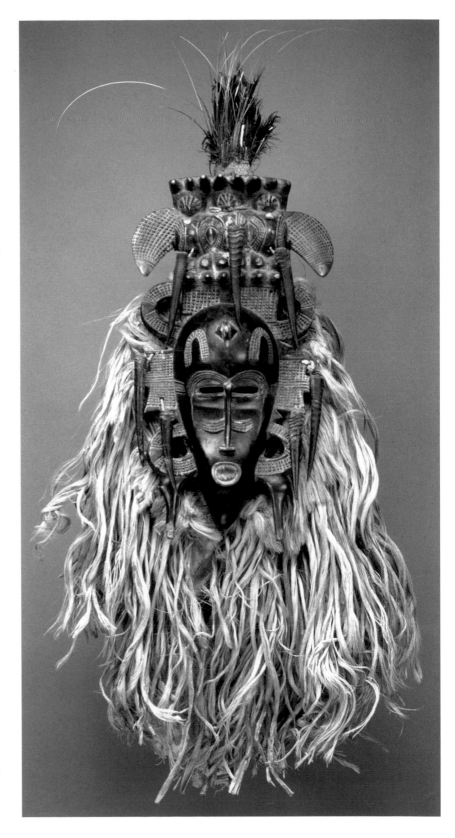

Senufo, Ivory Coast / Elfenbeinküste
Ivoorkust / Costa de Marfil
Kplelye mask, wood and vegetable fibres
Kplelye-Maske, Holz und Pflanzenfasern
Masker *kplelye*, hout en plantaardige vezels
Máscara *kplelye*, madera y fibras vegetales
h 35,9 cm / 14.2 in.
The Metropolitan Museum of Art, New York

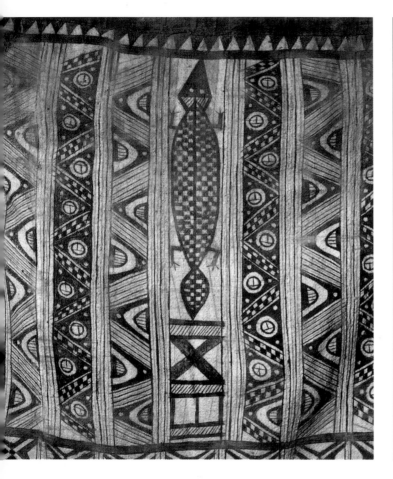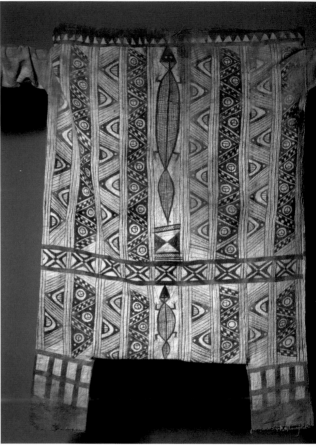

Senufo, Ivory Coast / Elfenbeinküste / Ivoorkust / Costa de Marfil
Painted cloth Poro society costume and detail, cotton and pigments
Von der Poro-Gesellschaft bemalte rituelle Kleidung und Detail, Baumwolle und Pigmente
Ritueel kostuum beschilderd van de Poro samenleving en detail, katoen en pigment
Traje ritual pintado de la sociedad Poro y detalle, algodón y pigmentos
Museum für Völkerkunde, Berlin

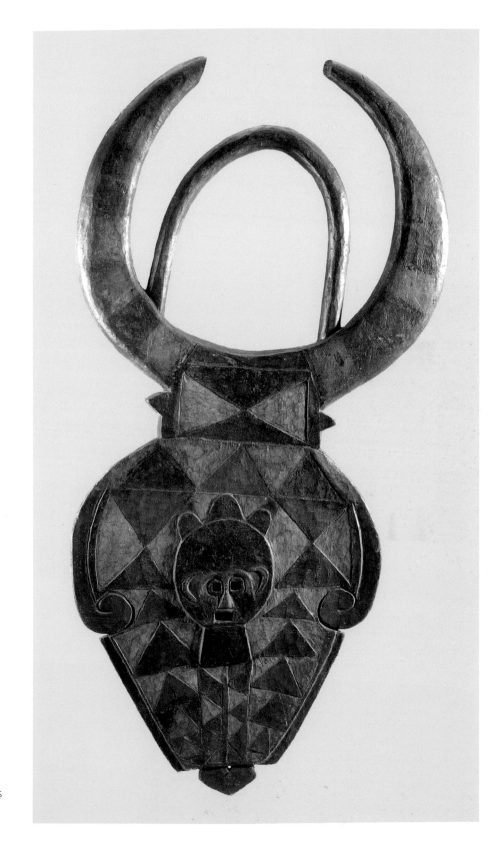

Nafana, Ivory Coast
Elfenbeinküste
Ivoorkust
Costa de Marfil
Bedu mask, wood and pigments
Bedu-Maske, Holz und Pigmente
Bedu masker, hout en pigmenten
Máscara bedu, madera y pigmentos
h 145 cm / 57.1 in.
British Museum, London

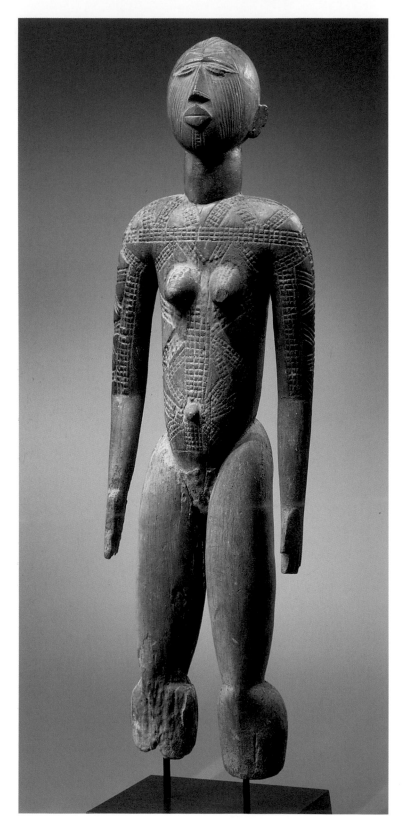

▌ These statues are preserved in sanctuaries and are carved according to the instructions of priests and soothsayers, often following a dream and based on the will of the gods. The gods themselves dictate the shapes that the statues should take on.

▌ Diese Statuen werden in Heiligtümern aufbewahrt. Sie werden nach Anleitung von Priestern und Wahrsagern ausgearbeitet, oftmals in Folge eines Traums, und ziehen das Wohlwollen der Gottheiten an. Es sind die Götter selbst, die den Menschen die Formen, die Statuen annehmen müssen, vorschreiben.

▌ Deze beelden worden bewaard in schrijnen en zijn gesneden op aanwijzing van priesters en waarzeggers, vaak na een droom en moet de goede wil van de goden oproepen. Het zijn de goden zelf die aan de mensen dicteren welke.

▌ Estas estatuas están conservadas en santuarios y son esculpidas bajo prescripción de sacerdotes y adivinos, a menudo luego de un sueño, y recogen las voluntades de las deidades. Son los mismos dioses quienes dictan a los hombres las formas que deben asumir las estatuas.

Nuna, Burkina Faso
Female figure, wood
Weibliche Figuren, Holz
Vrouwfiguur, hout
Figura femenina, madera
1700-1800
h 115 cm / 45.4 in.
Musée du quai Branly, Paris

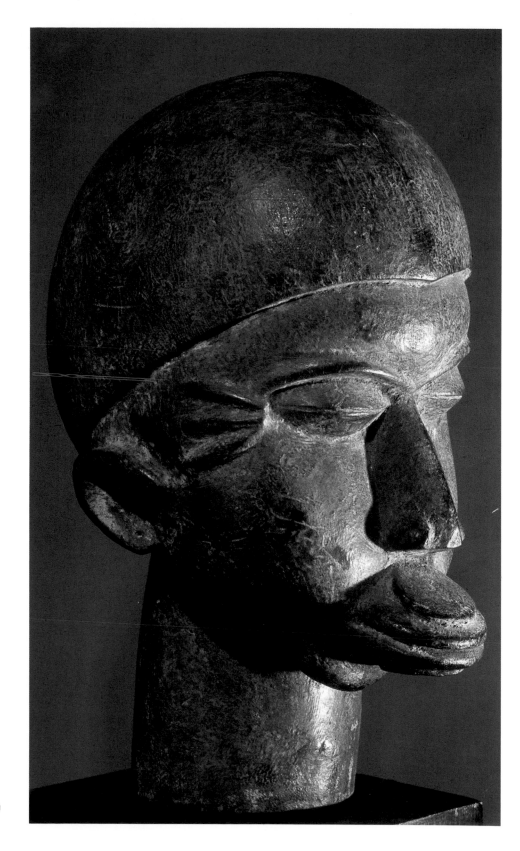

Lobi, Burkina Faso
Anthropomorphic head, wood
Anthropomorpher Kopf, Holz
Antropomorf hoofd, hout
Cabeza antropomorfa, madera
Friede Collection, New York

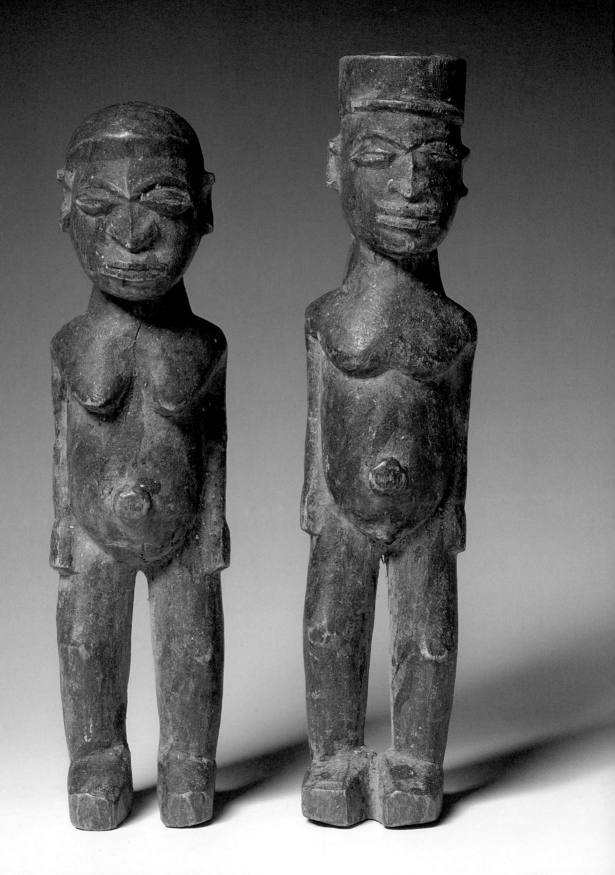

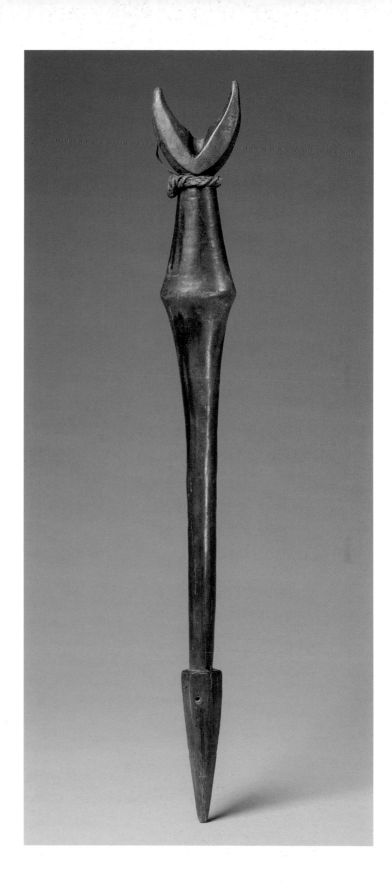

Lobi, Burkina Faso
Warrior's flute, wood, leather, and fabric
Kriegerflöte, Holz, Leder und Stoff
Fluit van een strijder, hout, leder en stof
Flauta de guerrero, madera, cuero y tela
ca. 1900
h 61,2 cm / 24.1 in.
Musée du quai Branly, Paris

◄ **Thyohepte Pale, Burkina Faso**
Altar figures (*Thilbuu*), wood
Altarfiguren (*Thilbuu*), Holz
Altaarfiguuren (*Thilbuu*), hout
Figuras de altar (*Thilbuu*), madera
1900-2000
h 22,3; 23,6 cm / 8.7; 9.3 in.
Musée du quai Branly, Paris

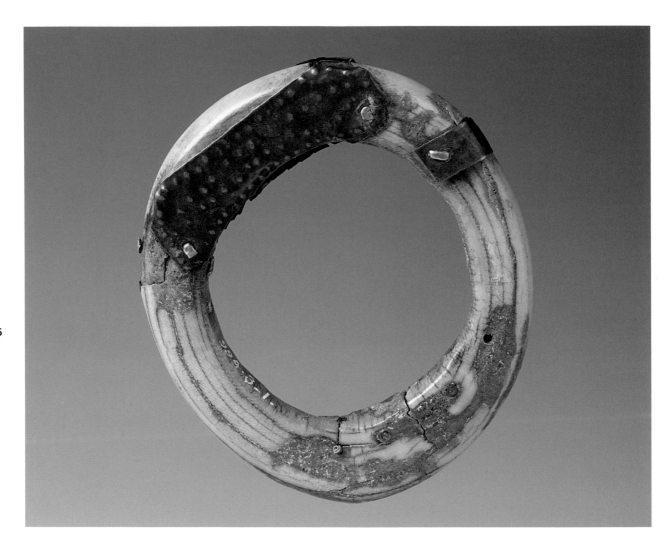

Lobi, Burkina Faso
Bracelet, ivory
Armband, Elfenbein
Armband, ivoor
Pulsera, marfil
h 11,9 cm / 4.7 in.
Musée du quai Branly, Paris

▶ **Bwa, Burkina Faso**
Mask of water and air spirit (*Sumbu*), wood, vegetable fibres, and pigments
Maske des Wasser- und Luftgeistes (*sumbu*), Holz, Pflanzenfasern und Pigmente
Masker van de watergeest of luchtgeest (*sumbu*), hout, plantaardige vezels en pigmenten
Máscara de espíritu de las aguas o del aire (*sumbu*), madera, fibras vegetales y pigmentos
h 248 cm / 97.7 in.
Musée du quai Branly, Paris

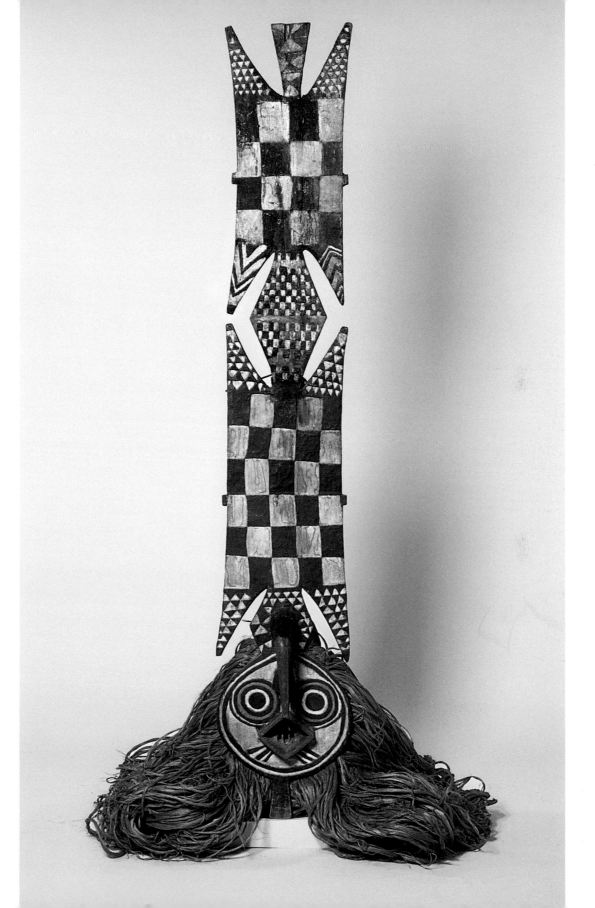

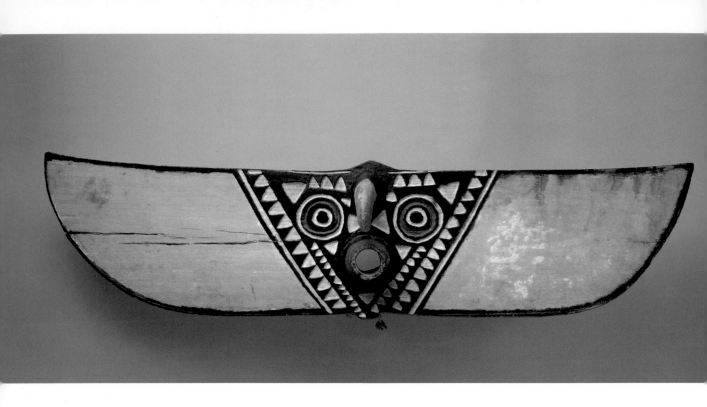

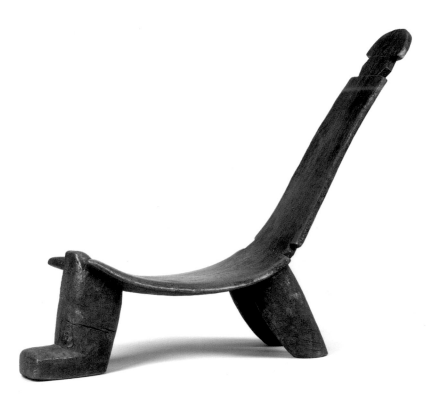

Bwa, Burkina Faso
Sparrowhawk mask (*Duho*), wood,
vegetable fibres, and pigments
Sperbermaske (*duho*), Holz,
Pflanzenfasern und Pigmente
Haviksmasker (*duho*), hout,
plantaardige vezels en pigmenten
Máscara gavilán (*duho*), madera,
fibras vegetales y pigmentos
1800-1920
h 31.4 cm / 12.3 in.
The Metropolitan Museum of Art, New York

Bwa, Burkina Faso
Seat, wood
Sitz, Holz
Zetel, hout
Asiento, madera
1800-1900
h 97 cm / 38.2 in.
Musée du quai Branly, Paris

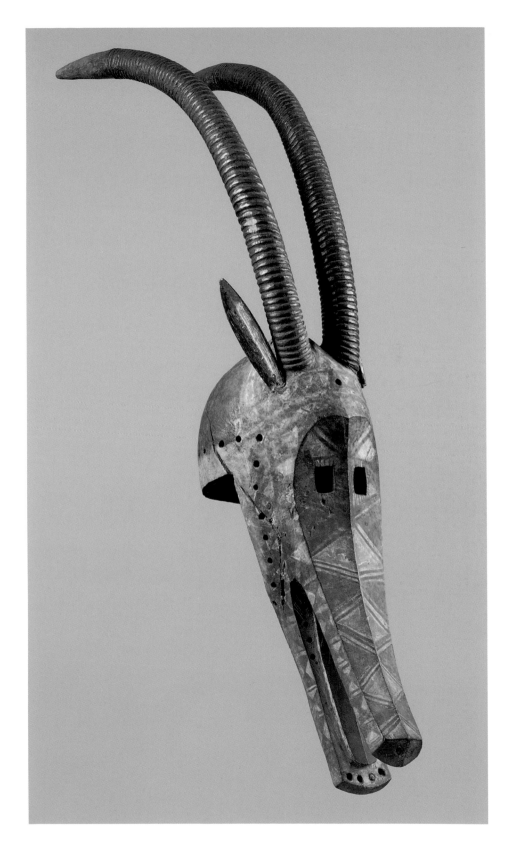

Bobo Fing, Burkina Faso
Antelope shaped mask,
wood and pigments
Maske in Antilopenform,
Holz und Pigmente
Masker in de vorm van antilope,
hout en pigmenten
Máscara en forma de antílope,
madera y pigmentos
h 111 cm / 43.7 in.
Musée du quai Branly, Paris

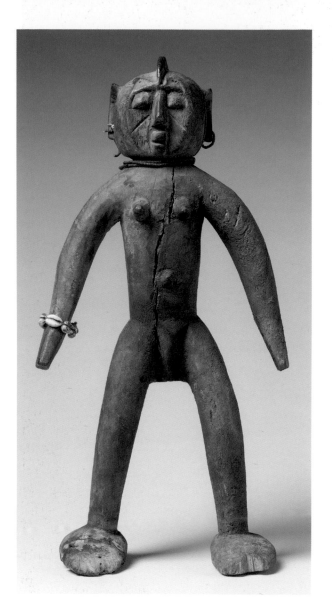

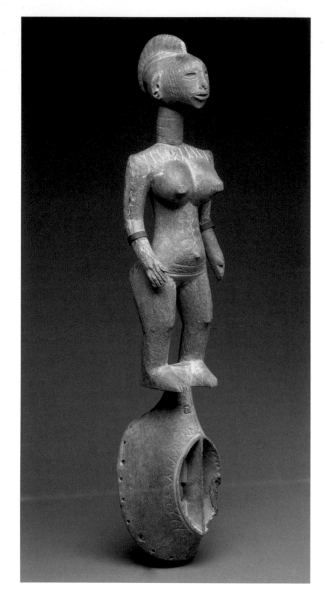

Bobo, Burkina Faso
Female figure for divination, wood,
cowrie shells, glass pearls, golden earrings
Weibliche Figur für die Wahrsagung, Holz,
Kaurimuscheln, Glasperlen und Goldohrringe
Vrouwelijke figuur voor verafgoding, hout,
kauri schelpen, glazen kralen en gouden oorbellen
Figura femenina para la adivinación, madera,
cauríes, cuentas de vidrio y aretes de oro
h 46 cm / 18.1 in.
Musée du quai Branly, Paris

Mossi, Burkina Faso
Mask with female figure (*Karan-Wemba*), wood
Maske mit weiblicher Figur (*karanwemba*), Holz
Masker met vrouwenfiguur (*karanwemba*), hout
Máscara con figura femenina (*karanwemba*), madera
1800-2000
h 74,9 cm / 29.5 in.
The Metropolitan Museum of Art, New York

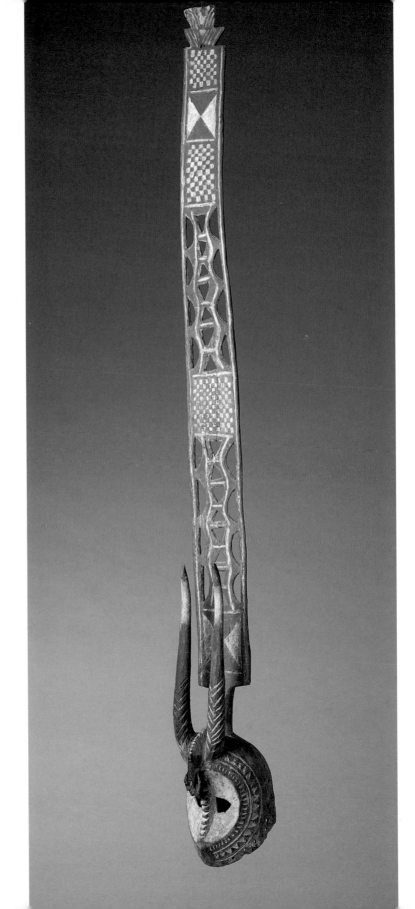

Mossi, Burkina Faso
Karanga zoomorphic mask, wood and pigments
Zoomorphe Karanga-Maske, Holz und Pigmente
Zoomorf karanga-masker, hout en pigmenten
Máscara zoomorfa karanga, madera y pigmentos
1800-1900
h 209 cm / 82.3 in.
Musée du quai Branly, Paris

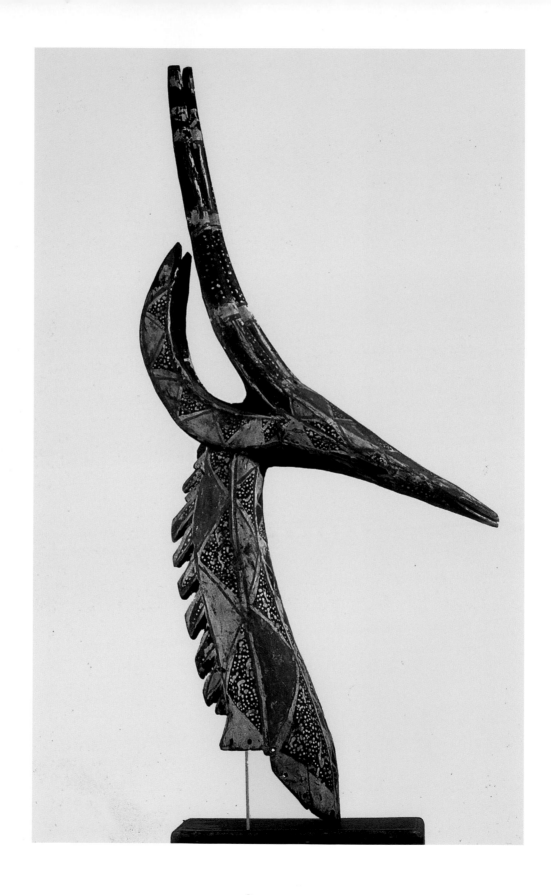

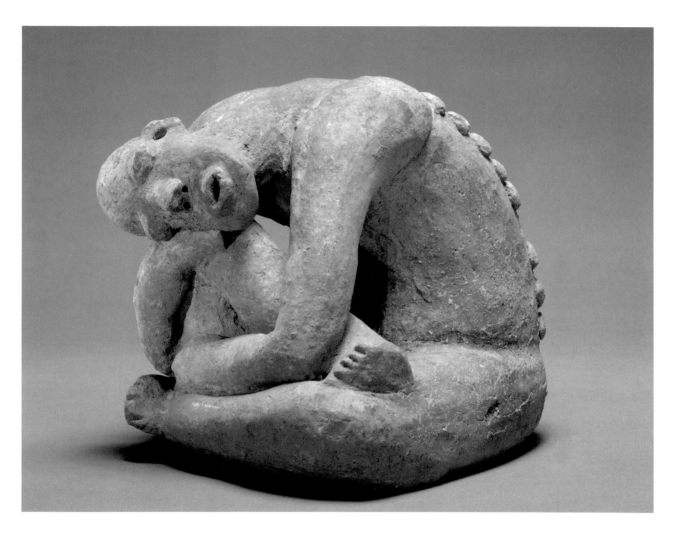

◄ **Kurumba, Burkina Faso**
Mask headdress in the form of an antelope, wood
Helm in Antilopenform, Holz
Antilopen-vormige kuif, hout
Cimera en forma de antílope, madera
Musée National, Bamako

Djenne, Mali / Malí
Anthropomorphic figure, terracotta
Anthropomorphe Figur, Terrakotta
Antropomorf figuur, terracotta
Figura antropomorfa, terracota
1200-1300
h 25,4 cm / 10 in.
The Metropolitan Museum of Art, New York

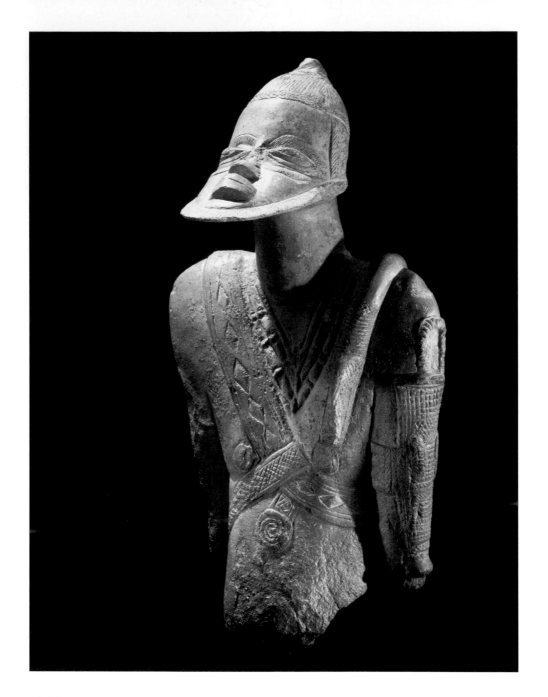

▌ These figures probably represented the heads of ancestors and were placed on altars in the home. The beard, decorations and horse indicate the individual's status. Horses are rare animals in the south of the Sahara and they are always associated with a position of power.

▌ Diese Figuren stellen wahrscheinlich Anführer oder Ahnen dar und waren auf Hausaltären aufgestellt. Bart, Ornamente und Pferd unterstreichen den Rang der Persönlichkeit. Das Pferd ist ein im Süden der Sahara seltenes Tier und es wird daher immer mit Machtpositionen in Verbindung gebracht.

▌ Waarschijnlijk geven deze figuren de hoofden of voorouders weer en werden geplaatst op huisaltaren. Baard, versieringen en paard benadrukken de rang van de persoon. Het paard is een zeldzaam dier in het zuiden van de Sahara en zijn aanwezigheid wordt altijd geassocieerd met machtige posities.

▌ Estas figuras probablemente representaban jefes o antepasados y eran colocados sobre altares domésticos. Barba, ornamentos y caballo destacan el rango del personaje. El caballo es un animal raro al sur del Sahara y su presencia siempre está asociada a posiciones de poder.

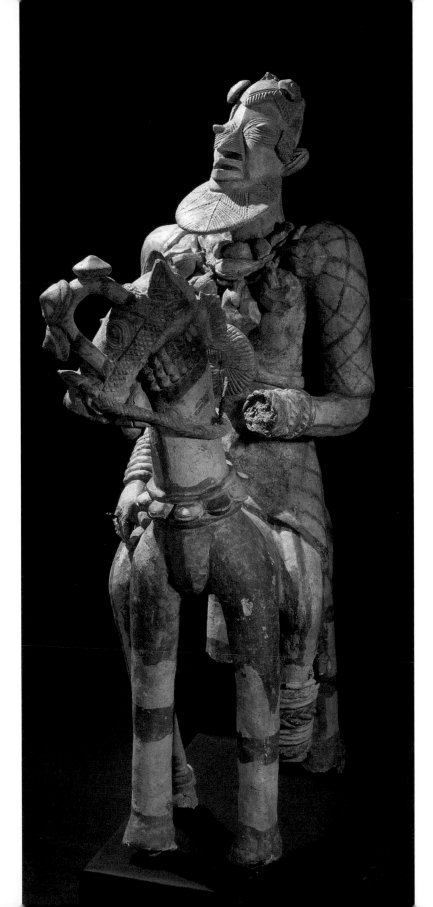

75 ART OF THE WESTERN SAVANNAH

Djenne, Mali / Malí
Horse-mounted figure, terracotta
Reiterfigur, Terrakotta
Ridderfiguur, terracotta
Figura de jinete, terracota
1200-1400
h 44 cm / 17.3 in.
Entwistle Gallery, London

◀ **Djenne, Mali / Malí**
Figure of important man, terracotta
Figur der Prominenz, Terrakotta
Edel figuur, terracotta
Figura de un notable, terracota
1300-1400
h 38,1 cm / 15 in.
Detroit Institute of Arts, Detroit

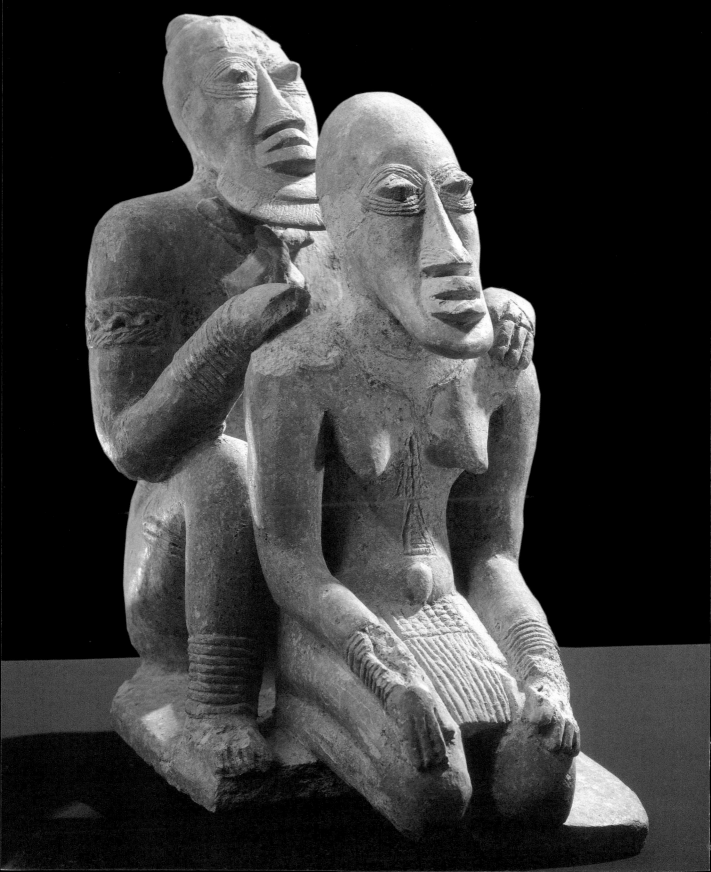

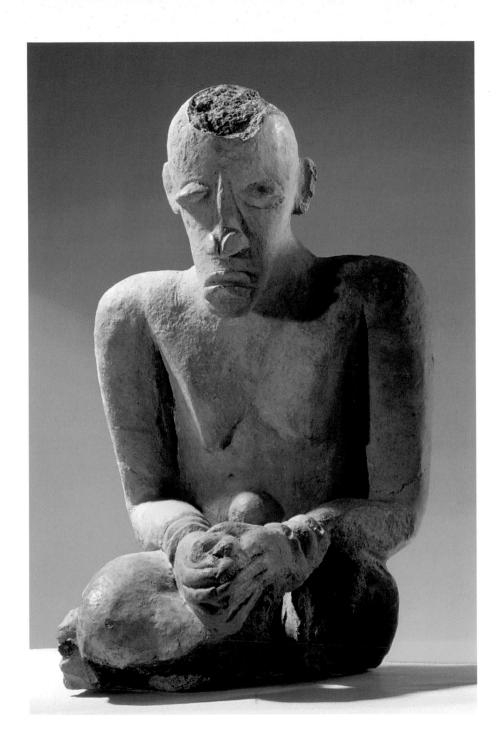

◀ **Djenne, Mali / Malí**
Seated pair of figures, terracotta
Paar aus sitzenden Figuren, Terrakotta
Stel zittende figuren, terracotta
Pareja de figuras sentadas, terracota
ca. 1400
Entwistle Gallery, London

Djenne, Mali / Malí
Seated anthropomorphic figure, terracotta
Sitzende anthropomorphe Figur, Terrakotta
Antropomorf figuur zittend, terracotta
Figura antropomorfa sentada, terracota
1200-1400
Entwistle Gallery, London

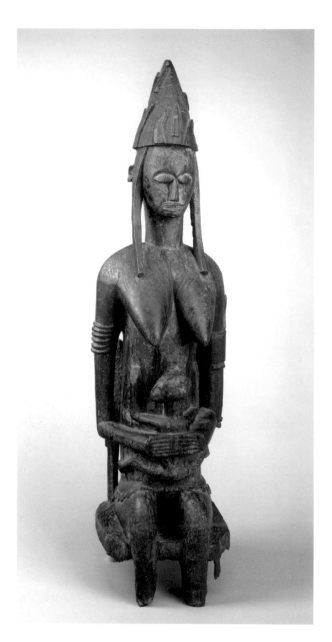

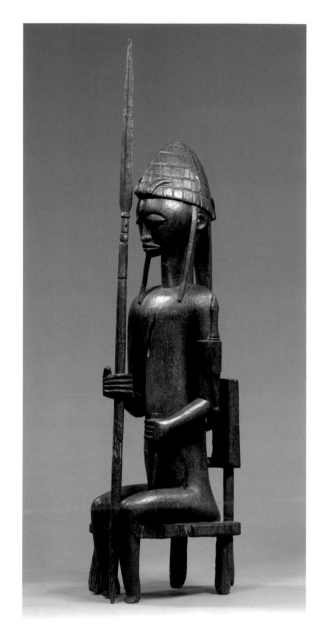

Bamana, Mali / Malí
Seated female figure, wood
Sitzende weibliche Figur, Holz
Vrouwelijke zittende figuur, hout
Figura femenina sentada, madera
1400-2000
h 123,5 cm / 48.6 in.
The Metropolitan Museum of Art, New York

Bamana, Mali / Malí
Seated male figure, wood
Sitzende männliche Figur, Holz
Mannelijke zittende figuur, hout
Figura masculina sentada, madera
1400-2000
h 89,9 cm / 35.4 in.
The Metropolitan Museum of Art, New York

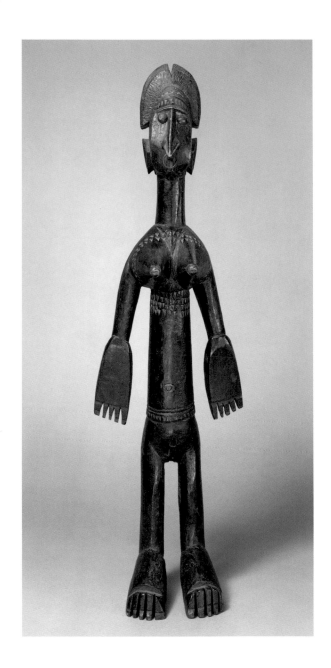

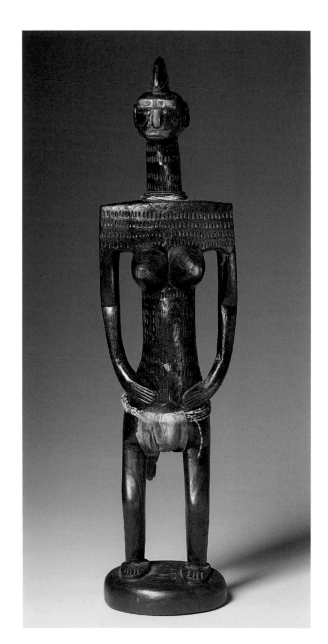

Bamana, Mali / Malí
Figure of a female (*Nyeleni*), wood and metal
Weibliche Figur (*nyeleni*), Holz und Metall
Vrouwfiguur (*nyeleni*), hout en metaal
Figura femenina (*nyeleni*), madera y metal
1800-2000
57,8 x 15,9 x 14,4 cm / 22.7 x 6.2 x 5.6 in.
The Metropolitan Museum of Art, New York

Bamana, Mali / Malí
Figure of a female (*Nyeleni*), wood, cotton, metal, and beads
Weibliche Figur (*nyeleni*), Holz, Baumwolle, Metall und Perlen
Vrouwfiguur (*nyeleni*), hout, katoen, metaal en kralen
Figura femenina (*nyeleni*), madera, algodón, metal y cuentas
ante 1935
64 x 15 x 12 cm / 25.2 x 5.9 x 4.7 in.
Musée du quai Branly, Paris

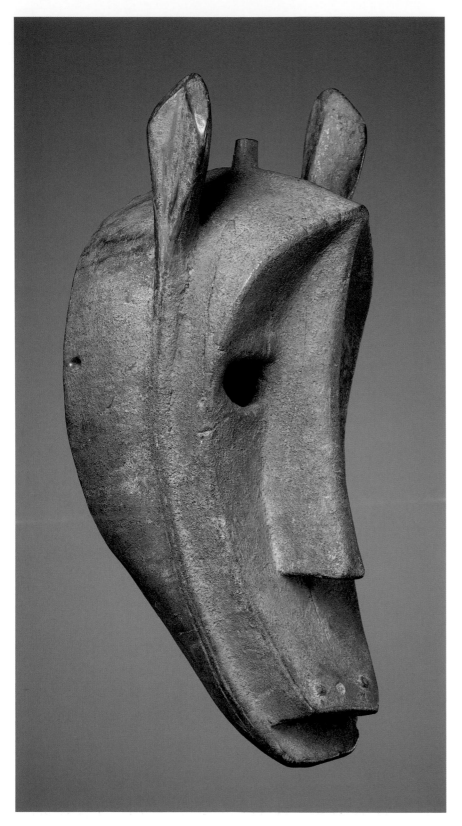

Bamana, Mali / Malí
Kore society initiation hyena mask, wood
Lena-Maske
der Stammesgesellschaft Kore, Holz
Hyenamasker
van de initiatiesamenleving Kore, hout
Máscara hiena de la sociedad iniciática
Kore, madera
ante 1932
h 46 cm / 18.1 in
Musée du quai Branly, Paris

▶ **Bamana, Mali / Malí**
Ntomo society initiation mask,
wood, cowries, animal hair
Maske der Stammesgesellschaft Ntomo,
Holz, Kauri, Tierhaare
Masker van de initiatiesamenleving
Ntomo, hout, cauri schelpen, dierlijk haar
Máscara de la sociedad iniciática
Ntomo, madera, cauríes, pelo animal
h 66 cm / 26 in.
Musée du quai Branly, Paris

■ This mask is the image of man just as he left the hands of God. The symbolism refers to the complementary nature of male and female; horns are a fertility symbol, while the nose is seen as an organ of sense and sociality. The Ntomo society gathers preadolescents who must undergo the ritual of circumcision.

■ Diese Maske ist das Bild des Menschen, so wie er aus den Händen Gottes hervorkam. Sein Symbolismus verweist auf den Gegensatz von Mann und Frau: die Hörner sind Symbol der Fruchtbarkeit, während die Nase als Organ der Sinne und der Gemeinschaft gesehen wird. Der Bund 'ntomo vereint die Jugendlichen, die sich dem Beschneidungsritus stellen müssen.

■ Dit masker is het beeld van de mens zoals hij wordt losgelaten uit de hand van God. De symboliek verwijst naar de complementariteit tussen man en vrouw; de hoorns zijn een symbool van vruchtbaarheid, terwijl de neus wordt gezien als het orgaan van het sociale gevoel. De vereniging 'ntomo verzamelt jongeren die een besnijdenis moeten ondergaan.

■ Esta máscara es la imagen del hombre tal como salió de las manos de Dios. Su simbolismo remite a la complementariedad entre hombre y mujer; los cuernos son símbolo de fertilidad, mientras la nariz se ve como el órgano del sentimiento y de lo social. La asociación 'ntomo reúne a los preadolescentes que deben afrontar el rito de la circuncisión.

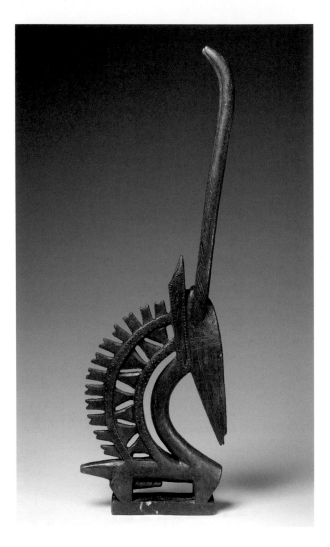 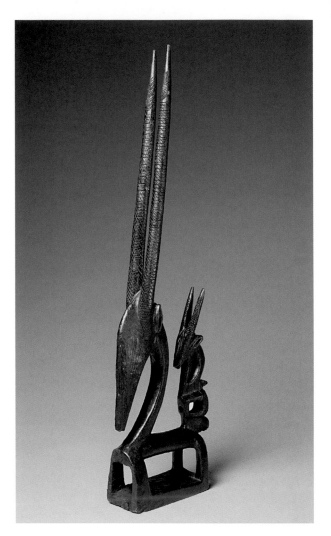

▌ *These masks are used in agricultural rituals and refer to the antelope, aardvark, and pangolin. The curves are reminiscent of the bending of stalks in the wind, the growth of plants, and the work of the farmers.*
▌ *Diese Masken werden in den landwirtschaftlichen Riten verwendet und haben ihre Formen von der jungen Antilope, vom Erdferkel und vom Pangolin. Die krummen Formen erinnern an das Biegen von Halmen im Wind, an das Wachstum der Pflanzen und an die Arbeit des Bauern.*
▌ *Deze maskers worden gebruikt bij landbouwrituelen en lenen hun vormen van het merrieveulen van de antilope, het aardvarken en het schubdier. De gebogen vormen doen denken aan het buigen van de stengels in de wind, de groei van planten en het werk van de boer.*
▌ *Estas máscaras son usadas en los ritos agrícolas y toman sus formas del antílope caballo, del oricteropo y del pangolín. Las formas curvadas hacen referencia a los tallos que se doblan por el viento, al crecimiento de las plantas y al trabajo del campesino.*

Bamana, Mali / Malí
Zoomorphic headdress of Tyi-Wara society, wood
Zoomorpher Helm der Gesellschaft Tyi-Wara, Holz
Zoomorfe helm van de Tyi-Wara samenleving, hout
Cimera zoomorfa de la sociedad Tyi-Wara, madera
h 87 cm / 34.2 in.
Musée du quai Branly, Paris

Bamana, Mali / Malí
Zoomorphic headdress of Tyi-Wara society, wood
Zoomorpher Helm der Gesellschaft Tyi-Wara, Holz
Zoomorfe helm van de Tyi-Wara samenleving, hout
Cimera zoomorfa de la sociedad Tyi-Wara, madera
h 75,5 cm / 29.7 in.
Musée du quai Branly, Paris

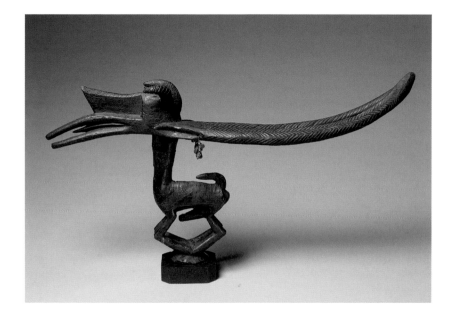

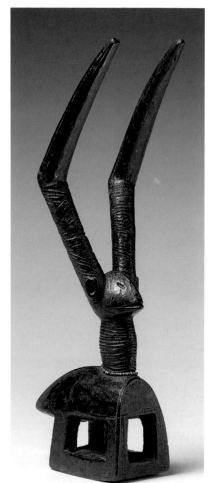

Bamana, Mali / Malí
Zoomorphic headdress of Tyi-Wara society, wood
Zoomorpher Helm der Gesellschaft Tyi-Wara, Holz
Zoomorfe helm van de Tyi-Wara samenleving, hout
Cimera zoomorfa de la sociedad Tyi-Wara, madera
h 43,5 cm / 17.1 in.
Musée du quai Branly, Paris

Bamana, Mali / Malí
Zoomorphic headdress
of Tyi-Wara society, wood
Zoomorpher Helm
der Gesellschaft Tyi-Wara, Holz
Zoomorfe helm van de
Tyi-Wara samenleving, hout
Cimera zoomorfa de la sociedad
Tyi-Wara, madera
h 40,6 cm / 16 in.
Musée du quai Branly, Paris

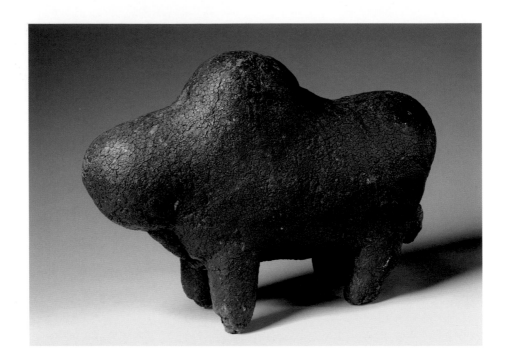

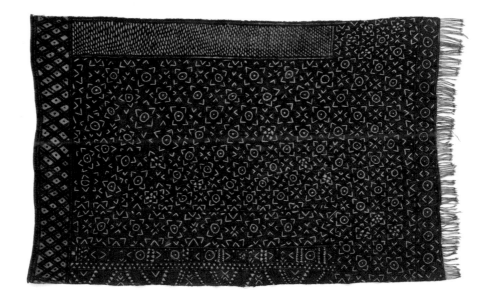

Bamana, Mali / Malí
Boli altar figure for the Kono society, earth, beeswax, coagulated blood
Altarfigur (*boli*) der Gesellschaft Kono, Erde, Bienenwachs, geronnenes Blut
Altaarfiguur (*boli*) van de Kono samenleving, aarde, bijenwas, gestold bloed
Figura de altar (*boli*) de la sociedad Kono, barro, cera de abejas, sangre coagulada
h 44 cm / 17.3 in.
Musée du quai Branly, Paris

Bamana, Mali / Malí
Bogolan cloth, cotton
Mit Reserve bedruckter Stoff (*bogolan*), Baumwolle
Weefsel afgedrukt op reserve (*bogolan*), katoen
Tejido estampado por reserva (*bogolan*), algodón
138,5 cm x 86,5 cm / 54.5 x 34 in.
Musée du quai Branly, Paris

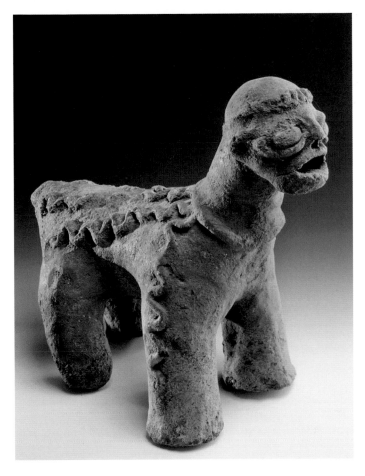
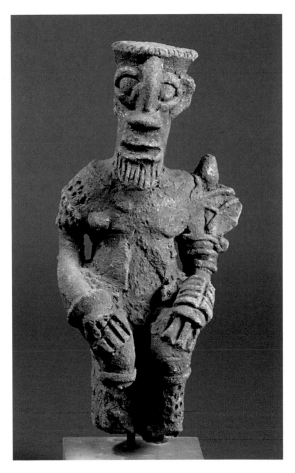

▌ *These are funerary figures found in burial mounds together with human and animal skeletons, crockery, grinding stones, and metal ornaments. Weapons, ornaments, and cowries provide evidence of this society's involvement in the trans-Saharan commercial networks.*
▌ *Es handelt sich um Grabfiguren, die in Hügelgräbern zusammen mit menschlichen und tierischen Skeletten, Geschirr, Mahlsteinen und Metallornamenten gefunden wurden. Die Waffen, das Geschmeide und die Kauri zeugen davon, dass dieses Geschlecht in die transsaharischen Handelsnetze eingebunden war.*
▌ *Deze graffiguren werden gevonden in graven in een grafheuvel, samen met menselijke en dierlijke skeletten, aardewerk, maalstenen en ornamenten van metaal. De wapens, sieraden en kauri's zijn het bewijs van de betrokkenheid van deze maatschappij in zakelijke trans-sahara netwerken.*
▌ *Se trata de figuras funerarias encontradas en tumbas de túmulo junto a esqueletos humanos y de animales, vajilla, piedras para moler y ornamentos en metal. Las armas, los collares y los cauris, atestiguan la participación de esta sociedad en las redes comerciales transaharianas.*

Koma, Ghana
Anthropomorphic four-footed figure, terracotta
Anthropomorpher Vierfüßler, Terrakotta
Antropomorfe viervoeter, terracotta
Cuadrúpedo antropomorfo, terracota
h 25 cm / 9.8 in.
Private collection / Private Sammlung
Privécollectie / Colección privada

Koma, Ghana
Seated figure, terracotta
Sitzende Figur, Terrakotta
Zittende figuur, terracotta
Figura sentada, terracota
1300-1600
h 24 cm / 9.4 in.
Collezione Fernando Mussi, Monza

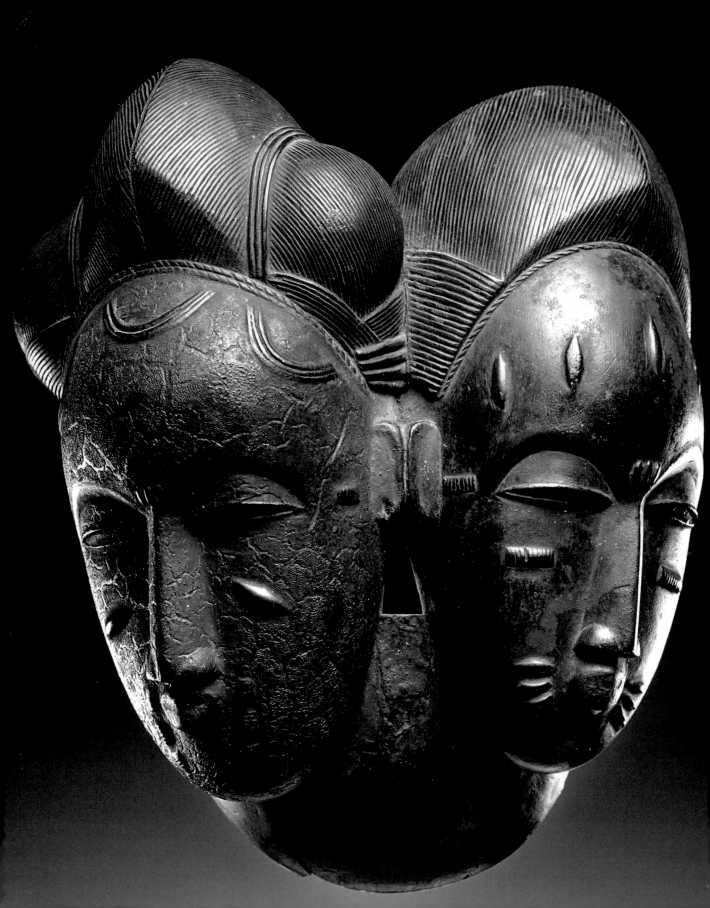

Akan art

The Akan-speaking peoples settled between Ghana and the Ivory Coast. The main groups are the Ashanti, Fante, Baulé, Abron, and Anyi. While the Ashanti, starting in the 17th-18th centuries, set up a monarchy, the Baulé, who share some forms of art with the Ashanti, created egalitarian and individualist societies based on the extended family. Native to Ghana, the Baulé migrated to the Ivory Coast in the 18th century, merging with the local population and learning about the use of masks, a custom not found among the Ashanti. The Akan people built up their historical identity integrating aspects of Muslim and European culture (but without converting to Islam).

Die Kunst der Akan

Die Völker der Akan-Sprache sind zwischen Ghana und der Elfenbeinküste angesiedelt. Die Hauptgruppen sind die Ashanti, Fante, Baulé, Abron und Anyi. Während die Ashanti seit dem 17.-18. Jahrhundert eine Monarchie errichtet haben, haben hingegen die Baulé, die mit den Ashanti einige künstlerische Formen teilen, eher egalitäre und individualistische Gesellschaften gegründet, die sich auf die erweiterte Familie stützen. Die ursprünglich aus Ghana stammenden Baulé sind im 18. Jahrhundert an die Elfenbeinküste umgesiedelt, wo sie sich mit den lokalen Bevölkerungen vermischt und deren Gebrauch der Masken übernommen haben, was die Ashanti aber nicht getan haben. Die Akan-Völker haben ihre historische Identität geschaffen, indem sie Elemente der moslemischen Kultur (aber ohne sich zum Islam zu konvertieren) und europäische Elemente aufgenommen haben.

3

De akan kunst

De Akan sprekende volkeren zijn verdeeld tussen Ghana en Ivoorkust. De belangrijkste groepen zijn de Ashanti, Fante, Baule, Abron en Anyi. Terwijl de Ashanti, uit de zeventiende en achttiende eeuw, een monarchie hadden opgericht, hadden de Baulé, die met de Ashanti een aandeel hadden in sommige kunstvormen, een maatschappij gecreëerd min of meer gelijkwaardig en individualistisch, gebaseerd op grote gezinnen. Oorspronkelijk afkomstig uit Ghana, zijn de Baulé gemigreerd naar Ivoorkust in de achttiende eeuw, integrerend met de plaatselijke bevolking, van wie ze het gebruik van maskers leerden, afwezig bij de Ashanti. De Akan volkeren hebben hun historische identiteit gebouwd door de bijdragen van de islamitische cultuur (maar zonder zich tot de islam te bekeren) te integreren met de Europese.

El arte akan

Los pueblos de lengua akan están establecidos entre Ghana y Costa de Marfil. Los grupos principales son los Ashanti, Fante, Baulé, Abron y Anyi. Mientras los Ashanti, a partir de los siglos XVII-XVIII han establecido un estado monárquico, los Baulé, que con los Ashanti comparten algunas formas artísticas, en cambio han creado sociedades más bien igualitarias e individualistas que se apoyan sobre la familia extendida. Originarios del Ghana, los Baulé han migrado a Costa de Marfil en el siglo XVIII, fundiéndose con los pueblos locales de los cuales han adoptado el uso de las máscaras, ausentes en cambio entre los Ashanti. Los pueblos akan han construido su identidad histórica integrando los aportes de la cultura musulmana (pero sin convertirse al Islam) con los europeos.

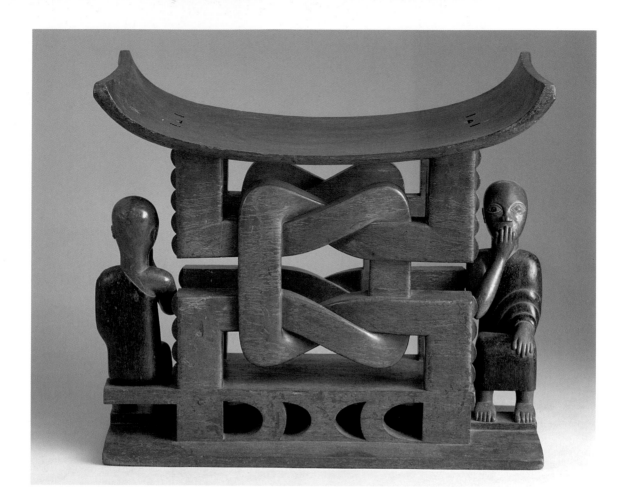

▌ *The stool incorporates parts of the person's spiritual essence and is therefore treated with great care; only its legitimate owner can sit on it. When the owner dies, the stool will be buried with him or it will be darkened and transformed into an altar.*

▌ *Der Sitz verkörpert Teile des spirituellen Wesens der Person und wird daher mit großer Sorgfalt behandelt; nur der legitime Eigentümer darf sich darauf setzen; bei seinem Tod wird er mit ihm begraben oder schwarz gefärbt und in einen Altar verwandelt.*

▌ *De stoel staat voor de spirituele essentie van de persoon en wordt dus zorgvuldig behandeld; alleen de rechtmatige eigenaar kan er op zitten; die wordt mee begraven bij zijn dood of wordt zwart gemaakt en tot altaar omgevormd.*

▌ *La silla incorpora partes de la esencia espiritual de la persona y por lo tanto es tratada con mucho cuidado; sólo el legítimo propietario se puede sentar en ella; en el momento de su muerte se la sepulta junto con el difunto o se la tiñe de negro y se la transforma en un altar.*

Ashanti, Ghana
Seat depicting the knot of wisdom, wood and pigments
Den Knoten der Weisheit darstellender Sitz, Holz und Pigmente
Stoel die staat voor de knoop der wijsheid, hout en pigmenten
Silla representando el nudo de la sabiduría, madera y pigmentos
h 53,5 cm / 21 in.
Private collection / Private Sammlung / Privécollectie / Colección privada

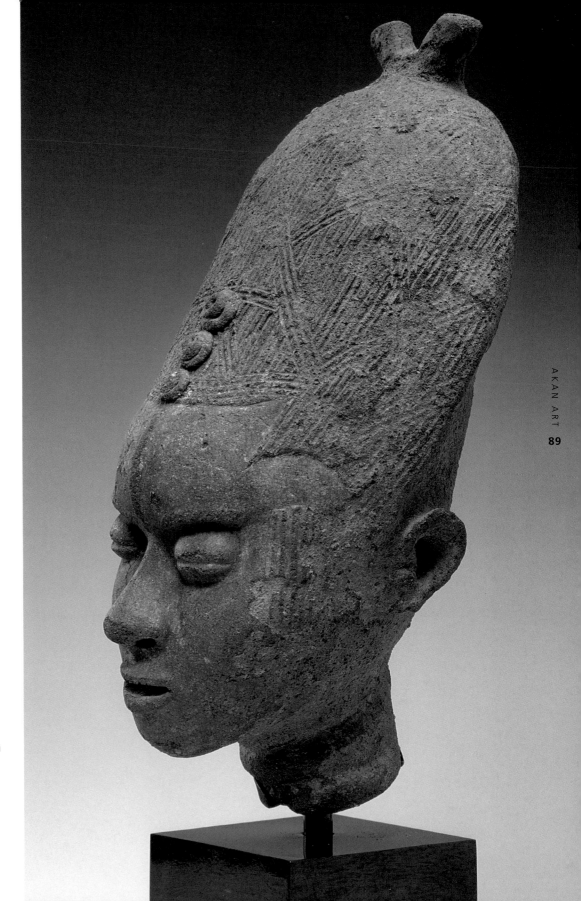

Ashanti, Ghana
Female head of funerary
vase, terracotta
Weiblicher Kopf eines
Begräbnisgefäßes,
Terrakotta
Vrouwelijk hoofd op urn,
terracotta
Cabeza femenina de urna
funeraria, terracota
1600-1800
h 33 cm / 13 in.
Private collection
Private Sammlung
Privécollectie
Colección privada

Ashanti, Ghana
Akua-ba fertility dolls, wood and beads
Fruchtbarkeitspuppen (*Akua-ba*), Holz und Perlen
Vruchtbaarheidspoppen (*Akua-ba*), hout en kralen
Muñecas de la fertilidad (*Akua-ba*), madera y cuentas
Ernst Anspach Collection, New York

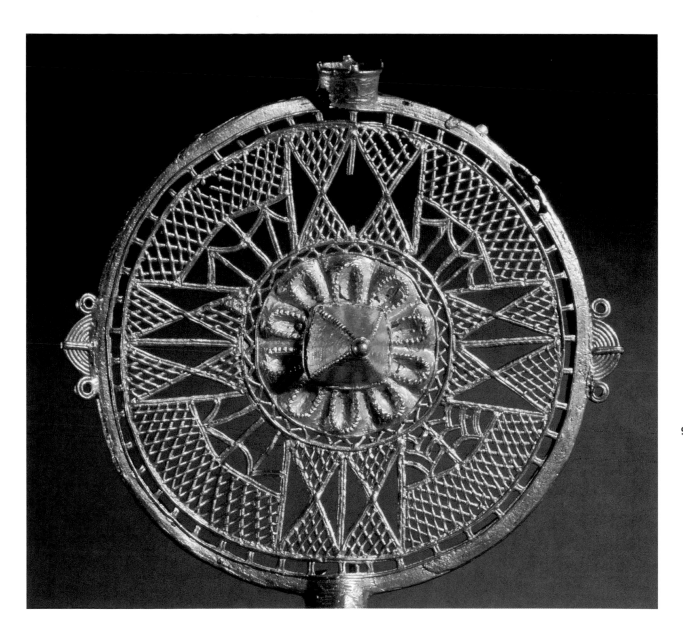

Ashanti, Ghana
Jewellery, gold
Schmuck, Gold
Juweel, goud
Joya, oro
1700-1900
British Museum, London

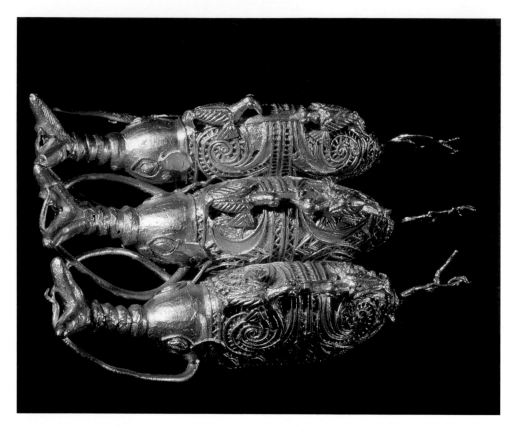

Ashanti, Ghana
Jewellery with three elephants
surmounted by six birds, gold
Geschmeide mit drei Elefanten,
die von sechs Vögeln überragt
werden, Gold
Ketting met drie olifanten
waarop zes vogels zitten, goud
Collar con tres elefantes
montados por seis pájaros, oro
1700-1900
British Museum, London

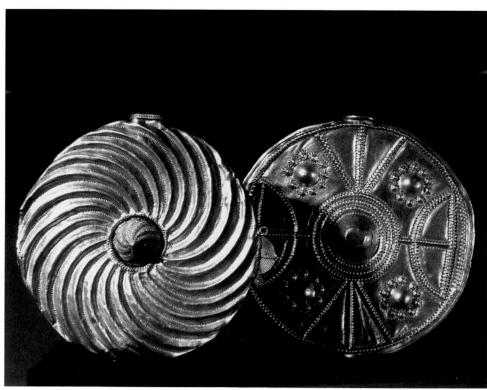

Ashanti, Ghana
Jewellery, gold
Schmuck, Gold
Juwelen, goud
Joyas, oro
1700-1900
British Museum, London

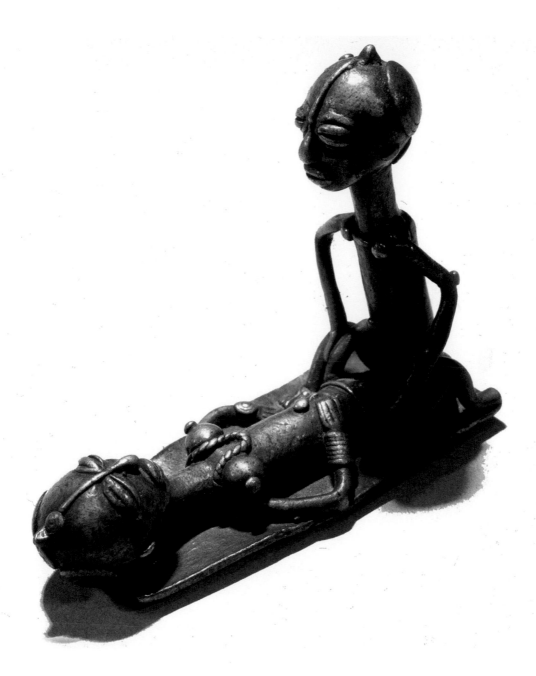

Ashanti, Ghana
Figurative weight for gold, brass
Darstellendes Gewicht für das Gold, Messing
Figuratief gewicht voor goud, koper
Pesa figurativa para el oro, latón
Private collection / Private Sammlung / Privécollectie / Colección privada

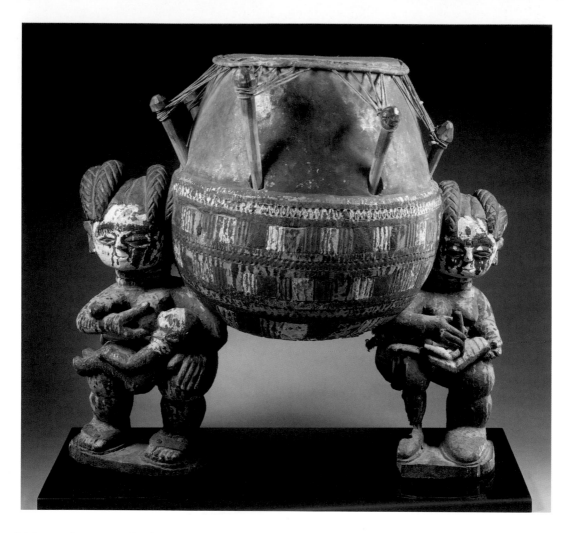

▌ *These fabrics are given names related to proverbs; their use is strictly controlled, reserving certain designs, colours, and materials (silk in particular) for the king (Ashantene) and his court. They are used as garments wrapped around the body.*
▌ *Diesen Tüchern werden Namen gegeben, die sich auf Sprüche beziehen. Ihr Gebrauch wurde oft streng geregelt, wobei bestimmte Zeichnungen, Farben und Materialien (insbesondere die Seide) dem Herrscher (Ashantene) und dem Hof vorbehalten waren. Um den Körper gewickelt werden sie wie Kleidung getragen.*
▌ *Aan deze weefsels worden namen gegeven die verwijzen naar spreekwoorden; het gebruik ervan is strikt geregeld door bepaalde tekeningen, kleuren en materialen (vooral zijde) aan de soeverein (ashantene) en zijn hof voor te behouden. Ze worden gebruikt als kleding, wapperend rond het lichaam.*
▌ *A estos tejidos se les dan nombres que hacen referencia a proverbios; se los usaba con mucha disciplina, reservando ciertos dibujos, colores y materiales (en particular la seda) al soberano (ashantene) y a su corte. Envueltos alrededor del cuerpo, eran utilizados como vestimenta.*

Ashanti, Ghana
Drum, wood, leather, and pigments
Trommel, Holz, Felle und Pigmente
Drum, hout, huid en pigmenten
Tambor, madera, piel y pigmentos
1900-1920
h 39 cm / 15.3 in.
The Metropolitan Museum of Art, New York

▶ **Ashanti, Ghana**
Kente cloth
Kente-Stoff
Kente weefsel
Tejido kente
1900-2000
The Newark Museum of Art, Newark

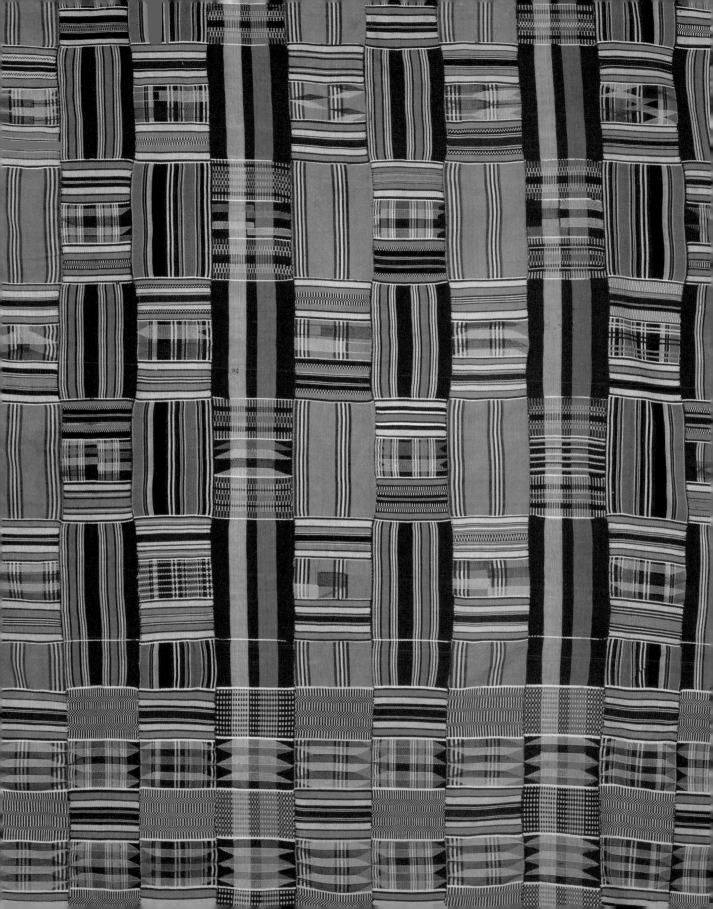

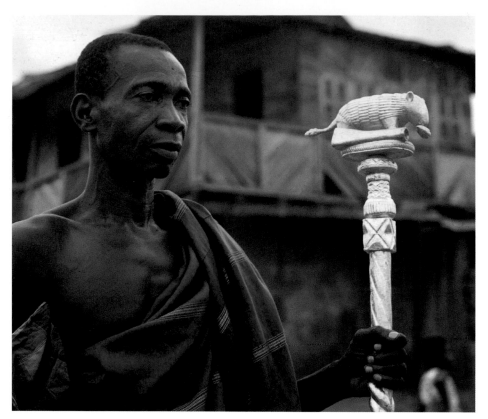

Ashanti, Ghana
Proverb-emblem held by
Court Spokesman,
wood and gold
Aushänge-Sprichwort
des höfischen Sprechers,
Holz und Gold
Onderwijsspreuk van de
woordvoerder van het
hof, hout en goud
Enseña-proverbio de
portavoz de corte,
madera y oro

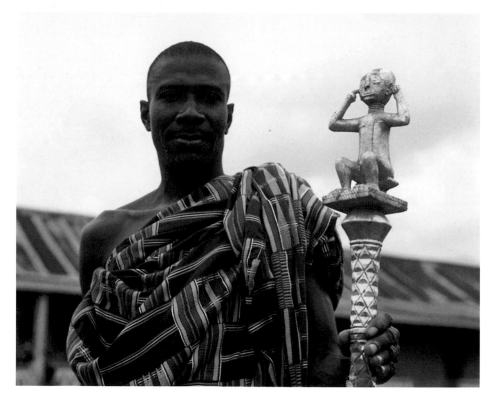

Ashanti, Ghana
Proverb-emblem held
by Court Spokesman
Aushänge-Sprichwort
des höfischen Sprechers
Onderwijsspreuk
van de woordvoerder
van het hof
Enseña-proverbio de
portavoz de corte

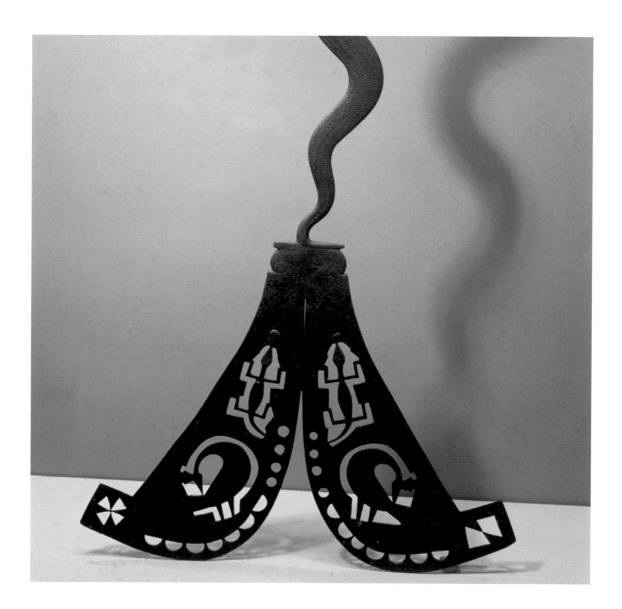

Ashanti, Ghana
Double blade of a ceremonial sword
Zeremonienschwert mit doppelter Klinge
Ceremonieel tweesnijdend zwaard
Espada ceremonial de doble filo
National Museum of Accra, Accra

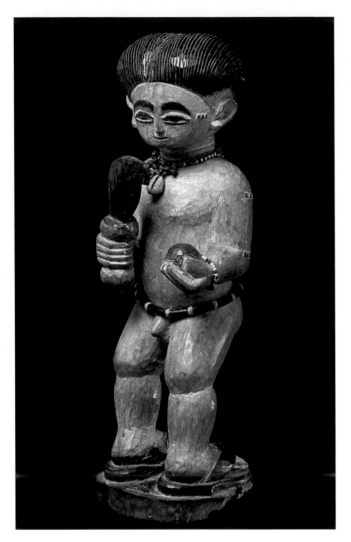

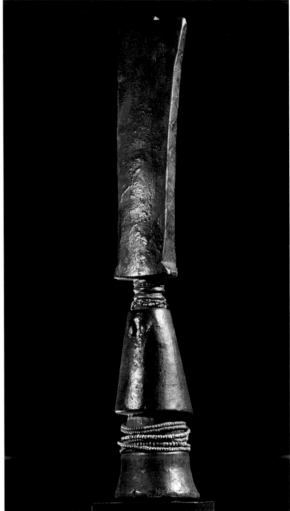

Fante, Ghana
Figure with feet turned, wood and pigments
Figur mit gedrehten Füßen, Holz und Pigmente
Figuur met gedraaide poten, hout en pigmenten
Figura con los pies dados vuelta, madera y pigmentos
Private collection / Private Sammlung Privécollectie /
Colección privada

Fante, Ghana
Fertility doll, wood and beads
Fruchtbarkeitspuppe, Holz und Perlen
Vruchtbaarheidspop, hout en kralen
Muñeca de la fertilidad, madera y cuentas
Dallas Museum of Art, Dallas

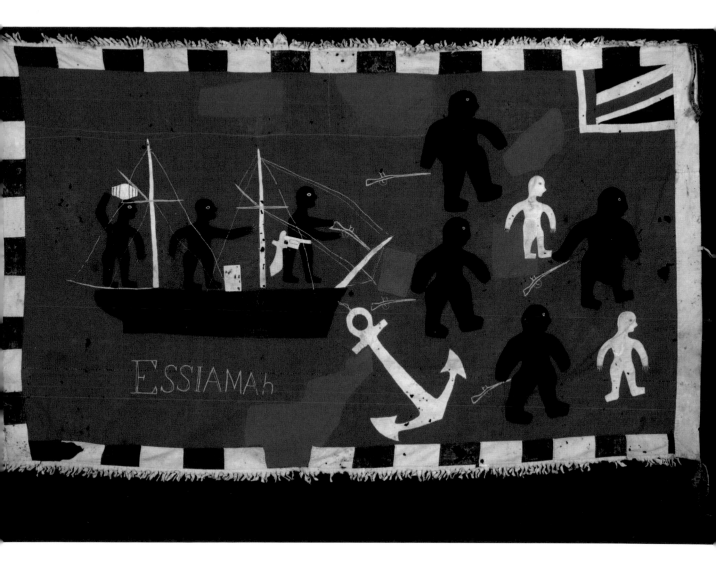

Fante, Ghana
Asafo flag, cotton
Asafo-Fahne, Baumwolle
Asafo vlag, katoen
Bandera asafo, algodón
1900-1920
105 x 170 cm / 59 x 67 in.
Private collection / Private Sammlung / Privécollectie / Colección privada

Fante, Ghana
Shrine of an Asafo company, concrete
Altare einer Asafo-Gruppe, Zement
Altaar van een asafo groep, cement
Altar de una compañía Asafo, cemento

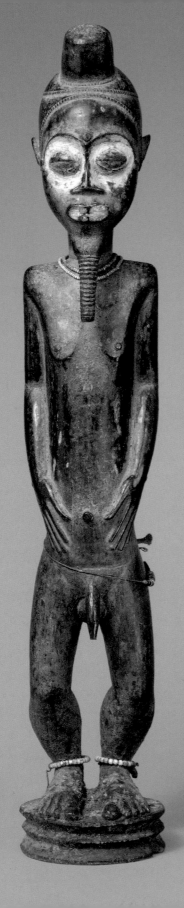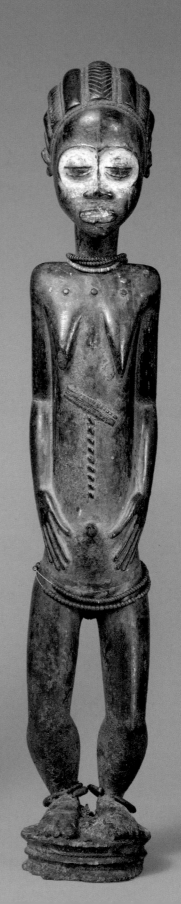

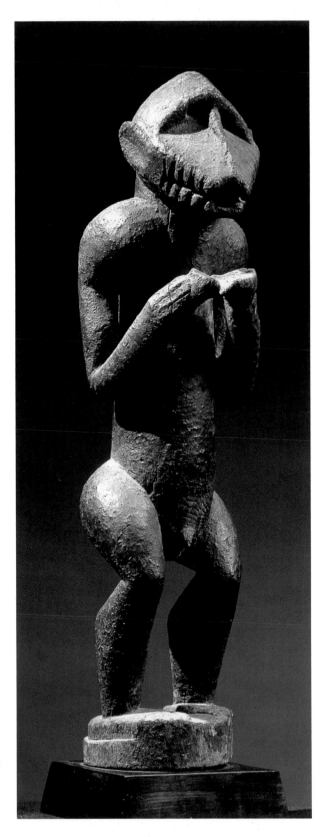

◄ **Baulé, Ivory Coast**
Elfenbeinküste
Ivoorkust
Costa de Marfil
Pair of figures for divination,
wood, beads, and kaolin
Figurenpaar für die Wahrsagung,
Holz, Perlen, Kaolin
Stel figuren voor waarzeggerij,
hout, kralen en kaolien
Pareja de figuras para la
adivinación, madera, cuentas, caolín
1800-1950
h 55,4; 52,5 cm / 21.8; 20.6 in.
The Metropolitan Museum of Art,
New York

Baulé, Ivory Coast
Elfenbeinküste
Ivoorkust
Costa de Marfil
Gatekeeper figure with
monkey's head, wood
Wächterfigur
mit Affenkopf, Holz
Bewakende figuur
met apenhoofd, hout
Figura de guardián
con cabeza de mono, madera
h 64 cm / 25.2 in.
Private collection
Private Sammlung
Privécollectie
Colección privada

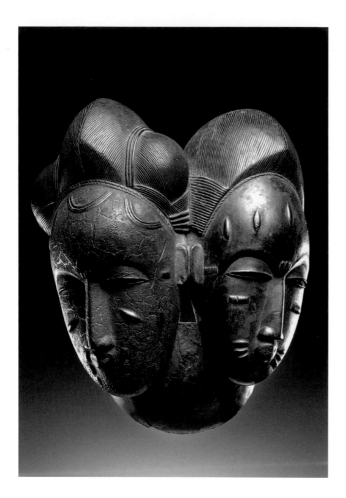

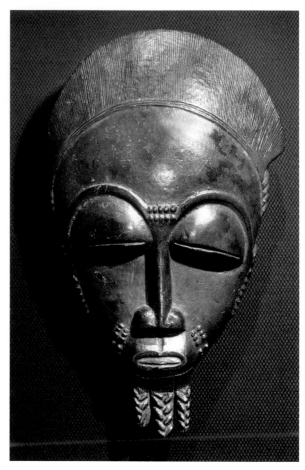

Baulé, Ivory Coast / Elfenbeinküste
Ivoorkust / Costa de Marfil
Mask with two faces, wood and pigments
Maske mit zwei Gesichtern, Holz und Pigmente
Masker met twee kanten, hout en pigmenten
Máscara con dos caras, madera y pigmentos
h 29 cm / 11.4 in.
Musée Barbier-Müller, Genève

Baulé, Ivory Coast / Elfenbeinküste
Ivoorkust / Costa de Marfil
Mask, wood
Maske, Holz
Masker, hout
Máscara, madera
Entwistle Gallery, London

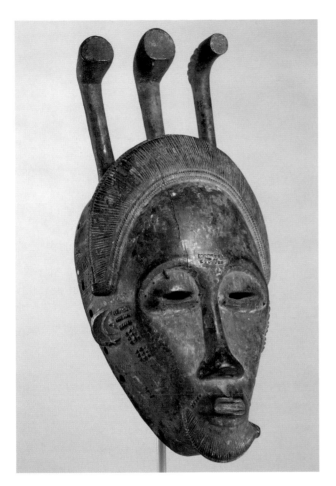

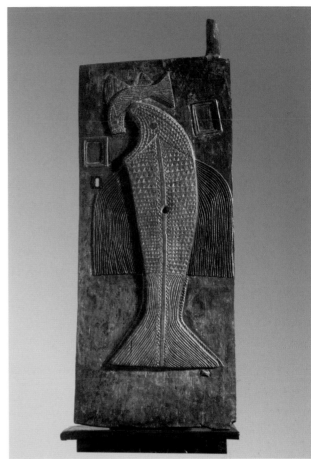

**Baulé, Ivory Coast / Elfenbeinküste
Ivoorkust / Costa de Marfil**
Mask, wood
Maske, Holz
Masker, hout
Máscara, madera
1800-1900
h 41,9 cm / 16.5 in.
The Metropolitan Museum of Art, New York

**Baulé, Ivory Coast / Elfenbeinküste
Ivoorkust / Costa de Marfil**
Door panel, wood
Türplatte, Holz
Deurpaneel, hout
Panel de puerta, madera
142,85 x 52,4 cm / 56.2 x 20.6 in.
Dallas Museum of Art, Dallas

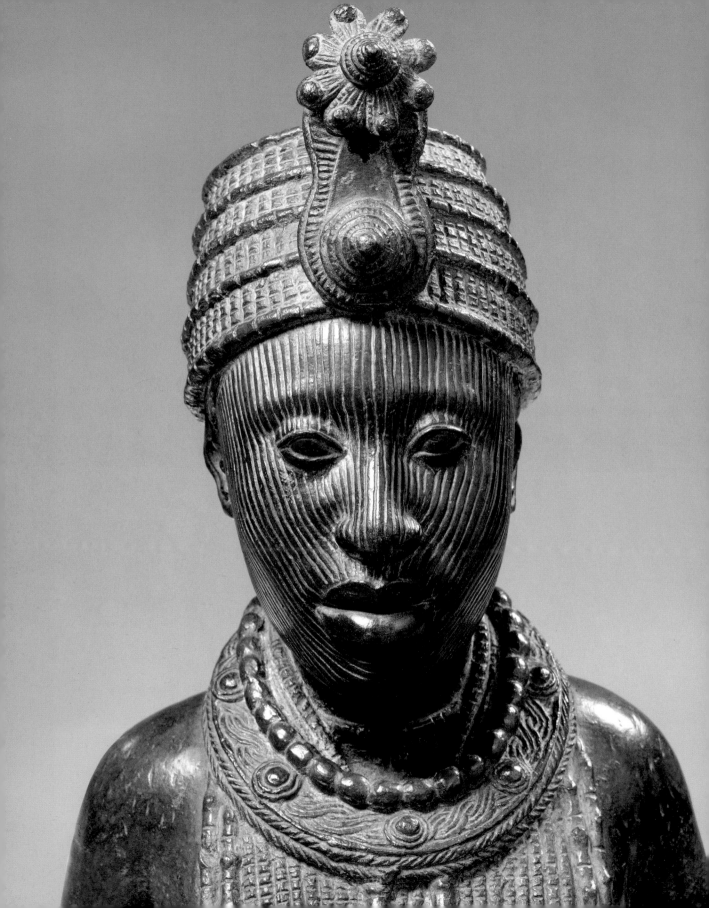

Art of the Gold Coast and the Nigerian area

Of the more than 200 ethnic groups in Nigeria, the Yoruba and the Igbo are perhaps the most important artistically. The Yoruba built up a group of kingdoms and cities that fought among themselves yet shared a mythical unity in their common descent from the city of Ile-Ife. Several of the most famous works of art come from Ife. The most important state was the Oyo Empire which until the 19th century controlled the region from the Middle Niger River to the coast; the cult of the god of thunder, Shango, originated there. Unlike the Yoruba, the Igbo organisation consisted of autonomous villages governed by councils of elders and associations. The most ancient evidence of the Igbo culture is the Igbo-Ukwu site, where 10th century refined copper castings have been found.

Die Kunst der Goldküste und des nigerianischen Gebiets

Von den mehr als zweihundert nigerianischen ethnischen Gruppen sind vielleicht die Yoruba und die Igbo im künstlerischen Bereich am Wichtigsten. Die Yoruba haben eine Gesamtheit aus Reichen und Städten errichtet, die miteinander im Kampf stehen und eine mythische Einheit in der gemeinsamen Abstammung von der Stadt Ile-Ife bilden. Aus Ife stammen in der Tat einiger der bekanntesten Kunstwerke. Das mächtigste Reich war das der Oyo, das bis zum 19. Jahrhundert seine Macht vom Mittleren Niger zur Küste ausbreitete; Dort hatte auch der Kult des Donnergotts Shango seine Wurzeln. Im Unterschied zu den Yoruba sind die Igbo hingegen in autonomen Siedlungen organisiert, die von Ältestenräten und Bünden geleitet werden. Die ältesten Zeugnisse der Igbo-Kultur sind die aus Igbo-Ukwu, woher die edlen Kupferlegierungen (10. Jahrhundert) stammen.

4

Kunst van de Goudkust en de regio Nigeria

Onder de meer dan tweehonderd etnische groepen in Nigeria zijn de Yoruba en Igbo misschien wel het meest van artistiek belang. De Yoruba is een verzameling van elkaar bestrijdende koninkrijken en steden, waarvan er een mythische eenheid schuilt in hun gemeenschappelijke afstamming van de stad van Ile-Ife. Uit Ife komen in feite een aantal van de beroemdste kunstwerken. Het machtigste koninkrijk was dat van Oyo, wiens macht reikte van Midden-Niger tot de kust tot in de negentiende eeuw; hier ontstond de cultus van de dondergod, Shango. In tegenstelling tot de Yoruba, zijn de Igbo georganiseerd in autonome dorpen, bestuurd door raden van oudsten en door verenigingen. Het oudste bewijs van Igbo cultuur zijn die van de site van Igbo-Ukwu, waaruit geraffineerde koperen gietstukken komen (10e eeuw).

El arte de la Costa de oro y del área nigeriana

Entre los más de doscientos grupos étnicos nigerianos, los Yoruba y los Igbo son quizá los que tienen más relevancia desde un punto de vista artístico. Los Yoruba han constituido un conjunto de reinos y ciudades en lucha entre sí que encontraban una unidad mítica en la descendencia común de la ciudad de Ile-Ife. De Ife provienen efectivamente algunas de las obras de arte más famosas. El reino más poderoso era el de Oyo, que extendió su control desde el Níger Medio hasta la costa, hasta el siglo XIX; allí se originó el culto del dios del trueno Shango. A diferencia de los Yoruba, los Igbo están organizados, en cambio, en aldeas independientes governadas por los concejos de ancianos y asociaciones. Las evidencias más antiguas de la cultura igbo son las del sitio de Igbo-Ukwu, de la cual provienen refinadas aleaciones en bronce (siglo X).

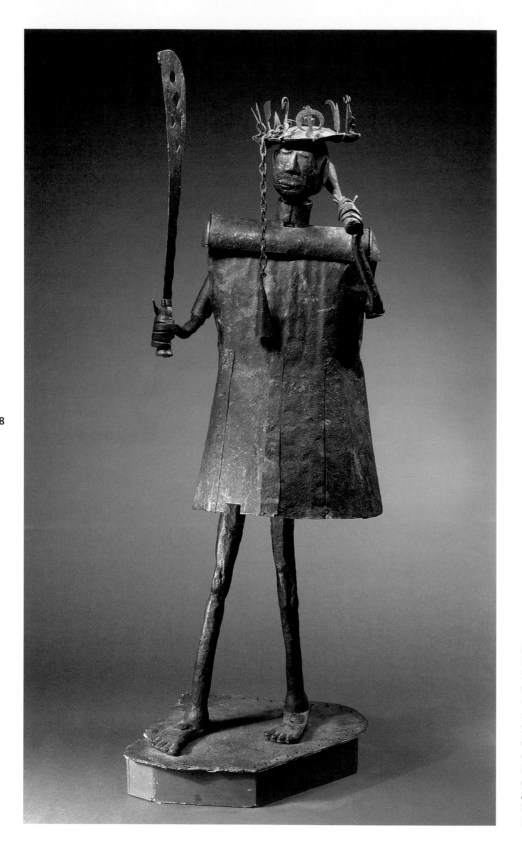

**Ekplekendo Akati,
Benin / Benín**
Statue of Gu,
God of Iron and War, iron
Gu-Statue, König des Krieges
und der Metalle, Eisen
Standbeeld van Gu,
de god van de oorlog
en van metalen, ijzer
Estatua de Gu, dios de la
guerra y de los metales, hierro
ante 1858
h 165 cm / 65 in.
Musée du quai Branly, Paris

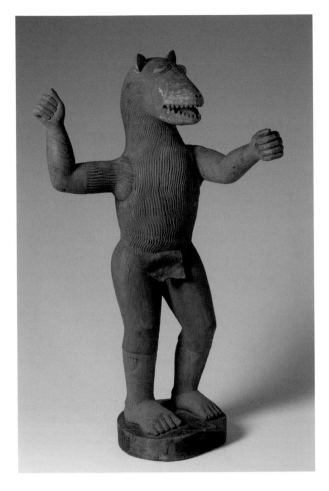

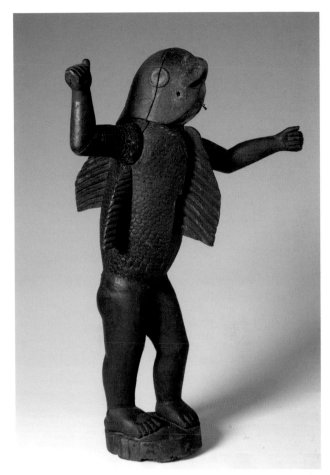

▌ *It was said that King Glele had the power to turn into a lion; this is how he was represented, and his statue was brought to the battlefield to terrorize the enemy. His reign was characterised by a policy of military expansion that led to fighting with the neighbouring Yoruba people.*

▌ *Dem König Glele sagte man nach, dass er sich in einen Löwen verwandeln konnte. So wurde er dargestellt und seine Statue wurde mit auf das Schlachtfeld getragen, um die Feinde zu erschrecken. Sein Königreich war von einer Politik militärischer Expansion gekennzeichnet, die zu einer Auseinandersetzung mit den Nachbarn Yoruba führte.*

▌ *Koning Glele krijgt de macht zich te veranderen in een leeuw; op deze manier werd hij uitgebeeld en zijn beeld werd naar het slagveld gebracht om de vijand te terroriseren. Zijn regeerperiode werd gekenmerkt door een beleid van militaire expansie die hem leidde tot botsingen met de naburige Yoruba.*

▌ *Al rey Glele se le atribuía el poder de transformarse en un león; de este modo era representado y su estatua era llevada al campo de batalla para aterrorizar a los enemigos. Su reino fue caracterizado por una política de expansión militar que lo llevó a enfrentarse a los vecinos Yoruba.*

Fon, Benin / Benín
Statue of King Glele, wood, leather, pigments
Statue des Königs Glele, Holz, Leder und Pigmente
Standbeeld van koning Glele, hout, leer en pigmenten
Estatua del rey Glele, madera, cuero y pigmentos
1858-1889
h 179 cm / 70.5 in.
Musée du quai Branly, Paris

Fon, Benin / Benín
Statue of King Behanzin, wood and pigments
Statue des Königs Behanzin, Holz und Pigmente
Standbeeld van koning Behanzin, hout en pigmenten
Estatua del rey Behanzin, madera y pigmentos
1889-1894
h 168 cm / 66.1 in.
Musée du quai Branly, Paris

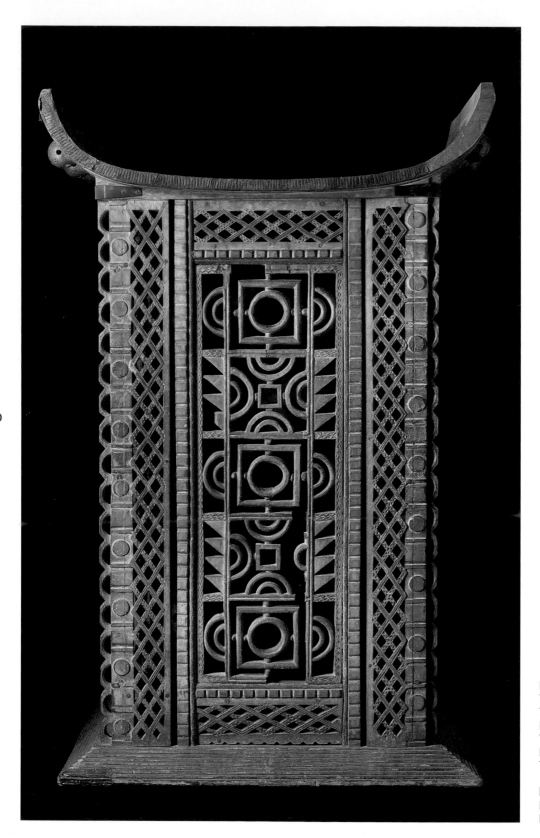

Fon, Benin / Benín
Throne of King Behanzin
Thron des Königs
Behanzin
Troon van Koning
Behanzin
Trono del rey Behanzin
1889-1894
h 199 cm / 78.4 in.
Musée du quai Branly,
Paris

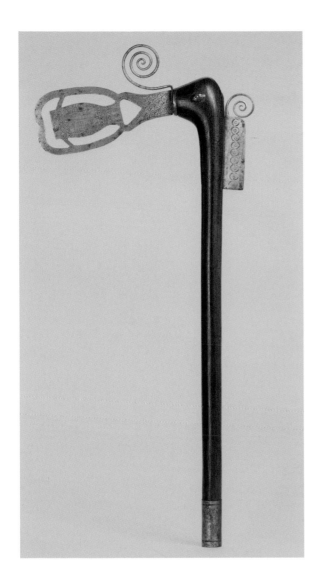

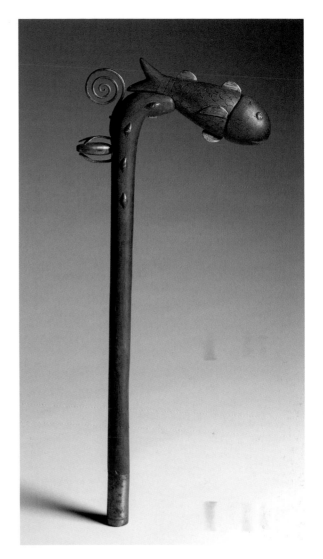

Fon, Benin / Benín
Ceremonial staff (*recade*), wood, metal
Zeremonienzeichen (*recade*), Holz, Metall
Ceremonieel teken (*recade*), hout, metaal
Enseña ceremonial (*recade*), madera, metal
h 54 cm / 21.2 in.
Musée du quai Branly, Paris

Fon, Benin / Benín
Ceremonial staff (*recade*) of King Behanzin, wood, metal
Zeremonienzeichens (*recade*) des Königs Behanzin, Holz, Metall
Ceremonieel teken (*recade*) van koning Behanzin, hout, metaal
Enseña ceremonial (*recade*) del rey Behanzin, madera, metal
h 46 cm / 18.1 in.
Musée du quai Branly, Paris

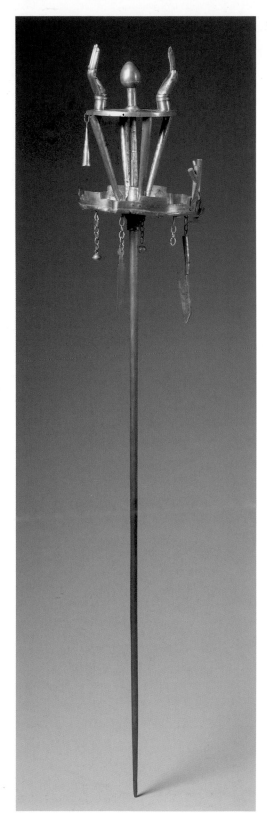

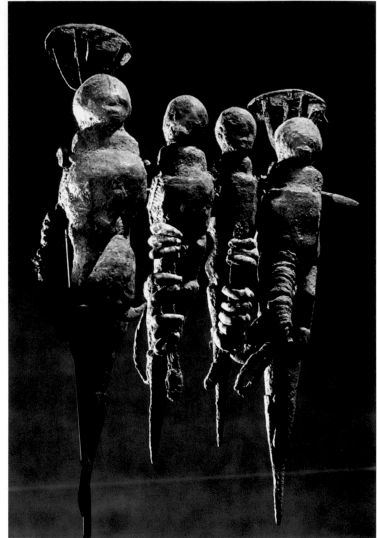

Fon, Benin / Benín
Portable altar (*Asen*), copper, iron
Altar (*asen*), Kupfer und Eisen
Altaar (*asen*), koper en ijzer
Altar (*asen*), cobre y hierro
h 148 cm / 58.3 in.
Musée du quai Branly, Paris

Fon, Benin / Benín
Protective figures (*bocio*),
wood, metal, rope
Schutzfiguren (*bochio*),
Holz, Metall, Schnur
Beschermende figuren (*Boch*),
hout, metaal, touw
Figuras protectoras (*bochio*),
madera, metal, cuerda
Ben Heller Collection, New York

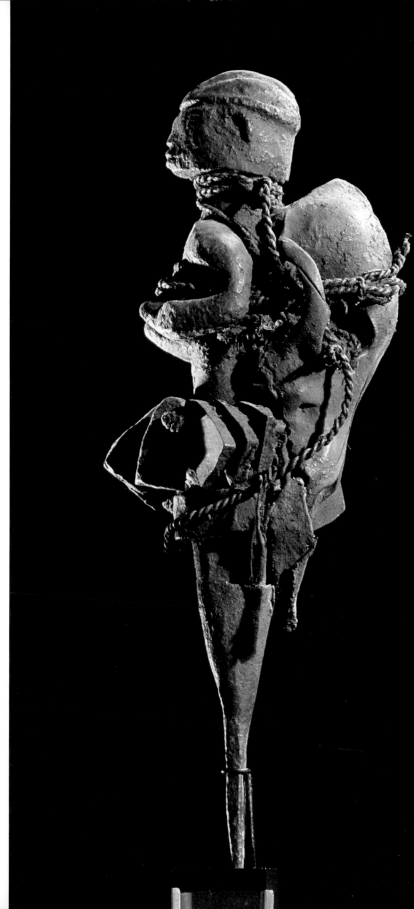

■ The figures that appear on these altars for the ancestors, often are made from old iron from cans, and refer to proverbs that relate in some way to the life of the deceased. They may be regarded as a sort of "portrait".

■ Die Figuren auf diesen Altären für die Ahnen, für die häufig das Eisen aus alten Konserven wiederverwendet wird, weisen Sprüche auf, die eine Beziehung mit dem Leben des Verstorbenen haben. Sie können daher als eine Art "Porträt" verstanden werden.

■ De figuren, die worden weergegeven op deze altaren voor de voorouders, waarvoor vaak ijzer wordt hergebruikt dat verkregen wordt uit conserven, verwijzen naar spreekwoorden die betrekking hebben op het leven van de overledene. Ze kunnen dus worden beschouwd als een soort "portret".

■ Las figuras que aparecen sobre estos altares para los antepasados, que a menudo reutilizan el hierro recuperado de las latas, hacen referencia a proverbios que tienen alguna relación con la vida del difunto. Pueden ser considerados como una especie de "retrato".

Fon, Benin / Benín
Protective figure (*bocio*), wood, metal, rope
Schutzfigur (*bochio*), Holz, Metall und Schnur
Beschermende figuur (*Boch*), hout, metaal en touw
Figura protectora (*bochio*), madera, metal y cuerda
Ben Heller Collection, New York

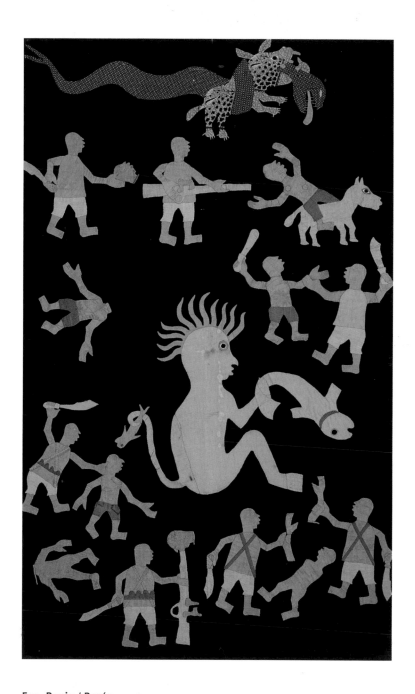

Fon, Benin / Benín
Clothes depicting the story of the Fon kingdom of Abomey, cotton
Stoffen, der die Geschichte des Fon-Königs von Abomey erzählt, Baumwolle
Stoffen dat het verhaal van het Fon koninkrijk van Abomey vertelt, katoen
Tejidos que cuentan la historia del reino fon de Abomey, algodón
220 x 130 cm / 86.6 x 51.2 in.
222,5 x 133,5 cm / 87.6 x 52.5 in.
Musée du quai Branly, Paris

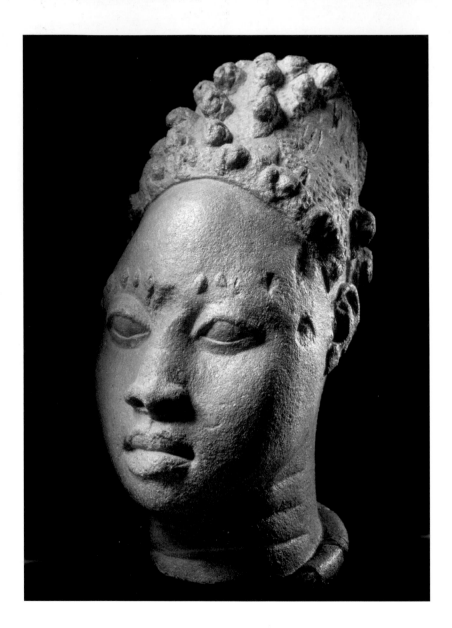

Ife, Nigeria
Commemorative head of the king (*oni*), terracotta
Kopf zum Gedenken des Herrschers (*oni*), Terrakotta
Commemoratief hoofd van vorst (*oni*), terracotta
Cabeza conmemorativa de soberano (*oni*), terracota
1100-1500
Museum für Völkerkunde, Berlin

▶ **Ife, Nigeria**
Crowned head, terracotta
Gekrönter Kopf, Terrakotta
Gekroond hoofd, terracotta
Cabeza coronada, terracota
1100-1500
h 23,2 cm / 9.1 in.
National Museum of Ife, Ife

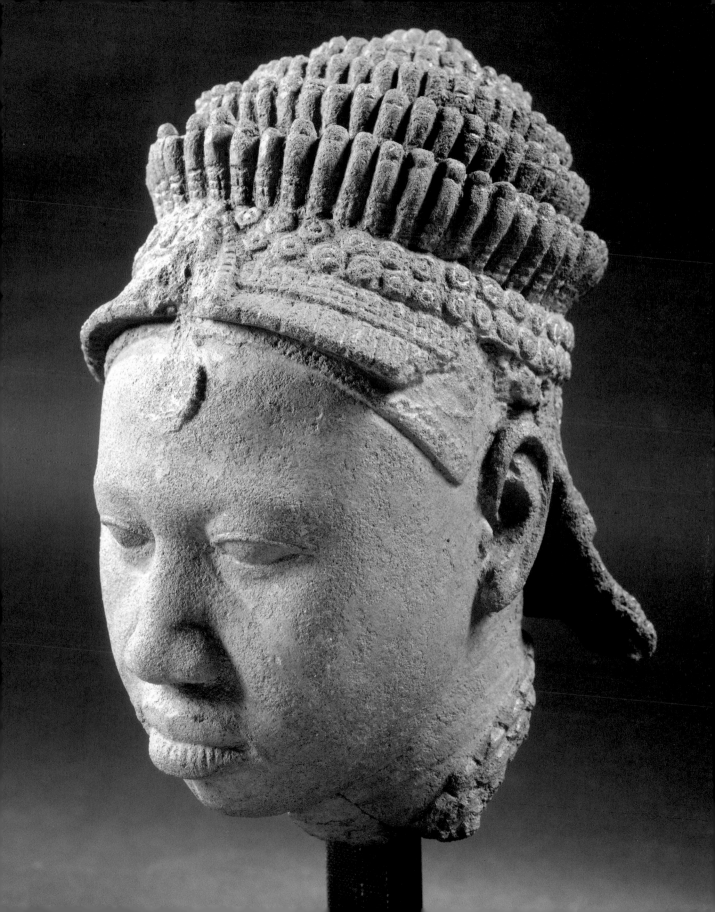

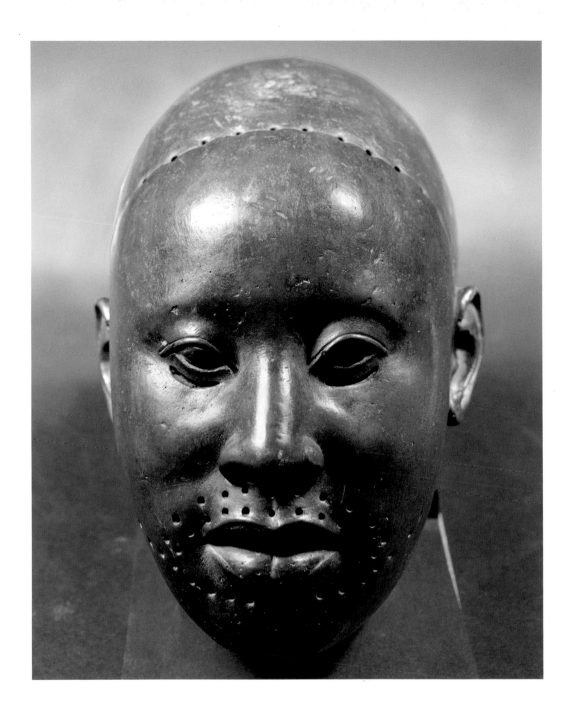

◀ Ife, Nigeria
Commemorative head of the king (*oni*), brass
Kopf zum Gedenken des Herrschers (*oni*), Messing
Commemoratief hoofd van vorst (*oni*), messing
Cabeza conmemorativa de soberano (*oni*), latón
1100-1500
National Museum of Ife, Ife

Ife, Nigeria
Mask of Obalufon, (*oni*) sacred king of Ife, copper
Maske des Obalufon, Heiliger König (*oni*) von Ife, Kupfer
Masker van Obalufon, heilige koning (*oni*) van Ife, koper
Máscara de Obalufon, rey sagrado (*oni*) de Ife, cobre
1100-1500
h 36,6 cm / 14.4 in.
National Museum of Ife, Ife

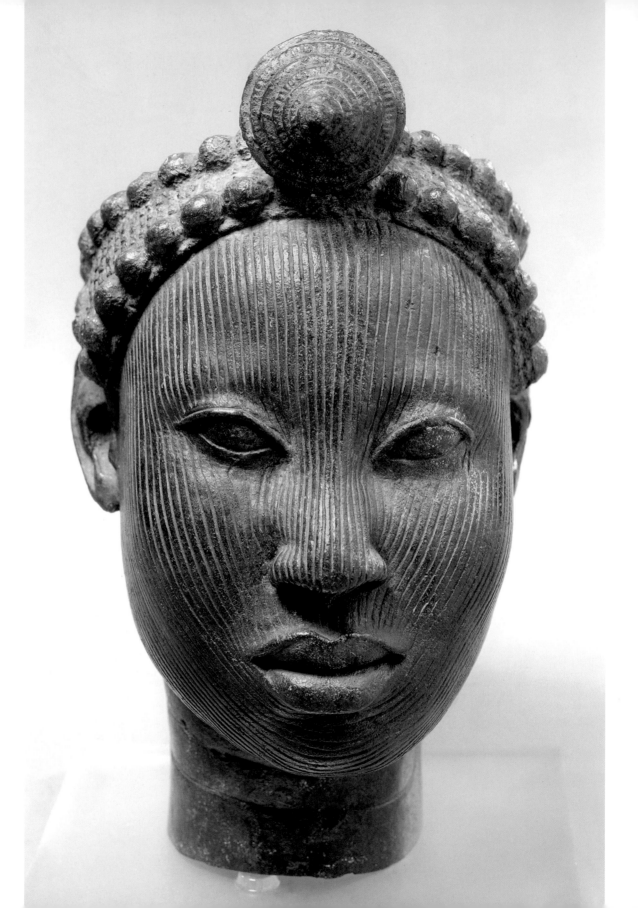

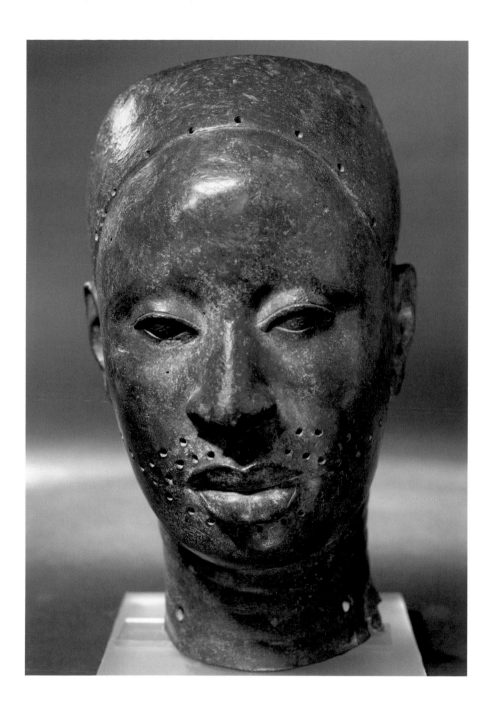

◀ **Ife, Nigeria**
Crowned head of king (*oni*), brass
Gekrönter Kopf des Herrschers (*oni*), Messing
Gekroond hoofd van vorst (*oni*), messing
Cabeza coronada de soberano (*oni*), latón
1100-1500
h 25 cm / 9.8 in.
National Museum of Ife, Ife

Ife, Nigeria
Commemorative head of the king (*oni*), brass
Kopf zum Gedenken des Herrschers (*oni*), Messing
Commemoratief hoofd van vorst (*oni*), messing
Cabeza conmemorativa de soberano (*oni*), latón
1100-1500
h 28 cm / 11 in.
National Museum of Ife, Ife

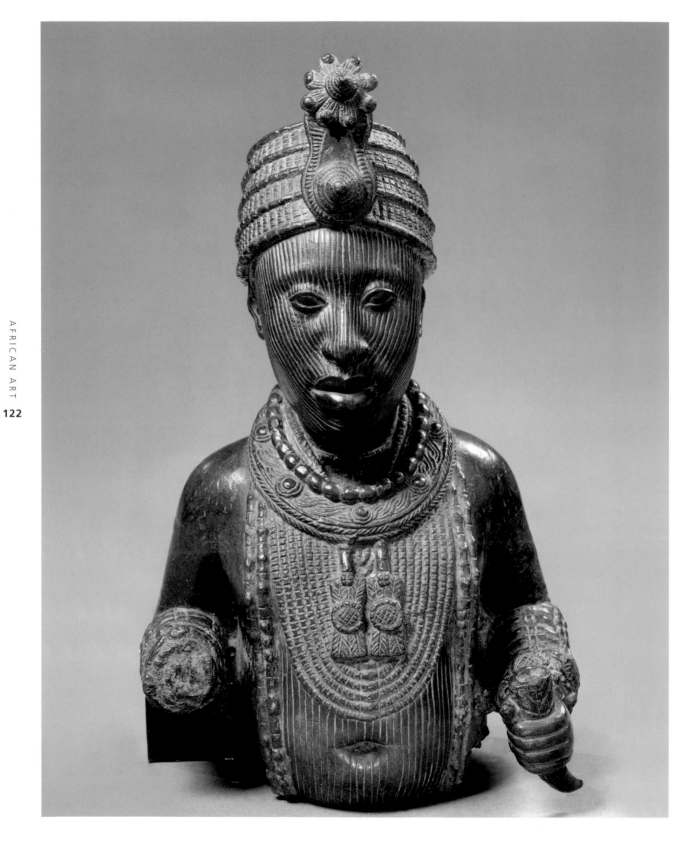

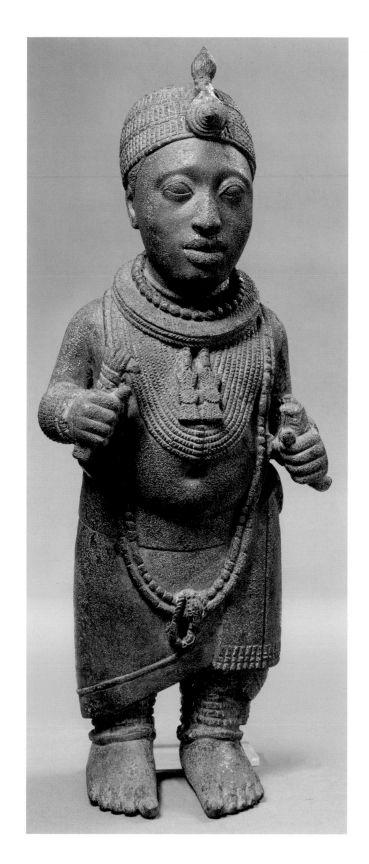

◀ **Ife, Nigeria**
Bust of king (*oni*), brass
Büste des Herrschers
(*oni*), Messing
Buste van vorst
(*oni*), messing
Busto de soberano
(*oni*), latón
1500-1600
National Museum of Ife, Ife

Ife, Nigeria
Statue of king (*oni*), brass
Statue des Herrschers
(*oni*), Messing
Standbeeld van soeverein
(*oni*), messing
Estatua de soberano
(*oni*), latón
1300-1500
h 47,1 cm / 18.5 in.
National Museum of Ife, Ife

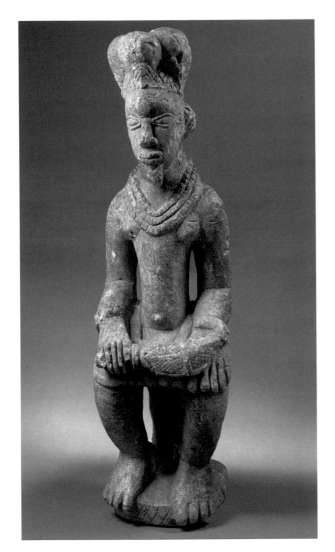

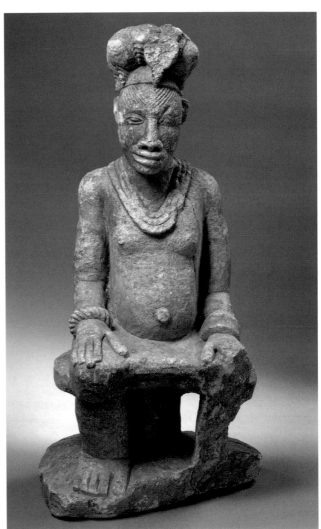

◀ **Kingdom of Benin / Königreich Benin**
Koninkrijk van Benin / Reino de Benín, Nigeria
Head of queen mother, brass
Kopf der Königin Mutter, Messing
Hoofd van Koniging moeder, messing
Cabeza de reina madre, latón
1500-1600
h 34 cm / 13.3 in.
National Museum of Lagos, Lagos

Esie, Nigeria
Seated figure with sword and seated figure, stone
Sitzende Person mit Schwert und sitzende Person, Stein
Zittend figuur met zwaard en zittend figuur, stenen
Personaje sentado con espada y personaje sentado, piedra
ante 1850
National Museum of Esie, Esie

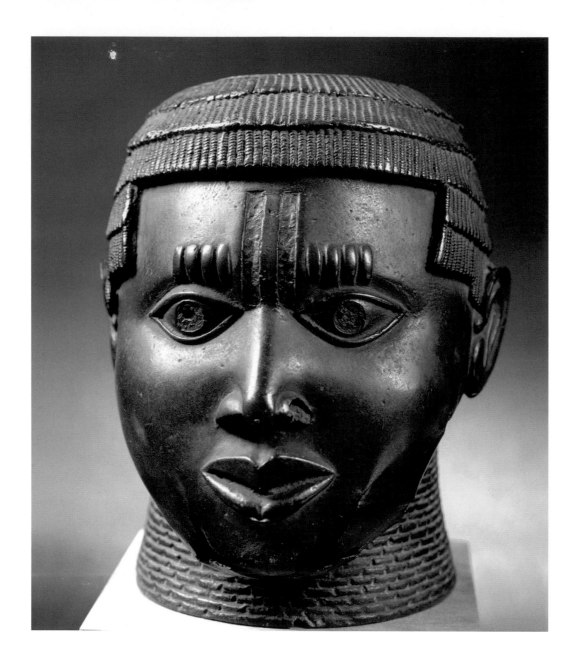

▮ These heads may have had a commemorative function or could be an artistic representation of war trophies - the heads of slain enemies - and were used as supports for elephant tusks. The powers of the king (Oba) were very broad, both legislative, executive and judicial.

▮ Diese Köpfe könnten eine Gedenkfunktion gehabt haben oder die künstlerische Aufarbeitung der Kriegstrophäen, der Köpfe der erschossenen Feinde, gewesen sein. Sie dienten als Stütze von Elefantenstoßzähnen, die auf der Spitze aufgesetzt waren. Die Macht des Königs (Oba) war weit verbreitet und galt auch für die Legislative, die Exekutive und die Gerichte.

▮ Deze koppen kunnen een herdenkende werking hebben gehad of zijn een artistieke herbewerking van trofeeën van de oorlog, de hoofden van gedode vijanden. De steunen maakten ze van slagtanden van olifanten en plaatsten ze bovenop. De bevoegdheden van de koning (oba) waren zeer uitgebreid en omvatten de wetgeving, de uitvoerende en de rechterlijke macht.

▮ Estas cabezas podrían haber tenido una función conmemorativa o también podrían ser la reelaboración artística de trofeos de guerra, de las cabezas de los enemigos asesinados. Funcionaban como apoyo para los colmillos de elefante ensartados en su parte superior. Los poderes del rey (oba) tenían un gran alcance e incluían la esfera legislativa, ejecutiva y judicial.

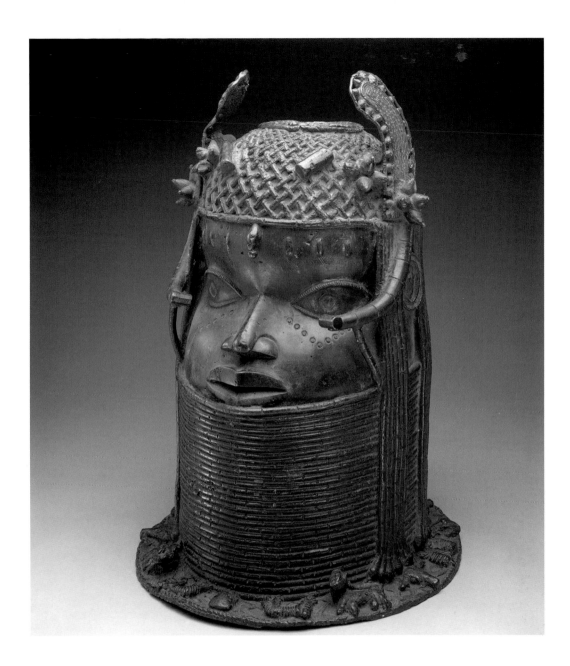

◀ **Kingdom of Benin / Königreich Benin**
Koninkrijk van Benin / Reino de Benín, Nigeria
Commemorative head of a king (*oba*), brass
Kopf zum Gedenken des Herrschers (*oba*), Messing
Commemoratief hoofd van vorst (*oba*), messing
Cabeza conmemorativa de soberano (*oba*), latón
1400-1600
h 20,8 cm / 8.1 in.
National Museum of Lagos, Lagos

Kingdom of Benin / Königreich Benin
Koninkrijk van Benin / Reino de Benín, Nigeria
Commemorative head of a king (*oba*), brass
Kopf zum Gedenken des Herrschers (*oba*), Messing
Commemoratief hoofd van vorst (*oba*), messing
Cabeza conmemorativa de soberano (*oba*), latón
1800-1900
h 45,7 cm / 18 in.
The Metropolitan Museum of Art, New York

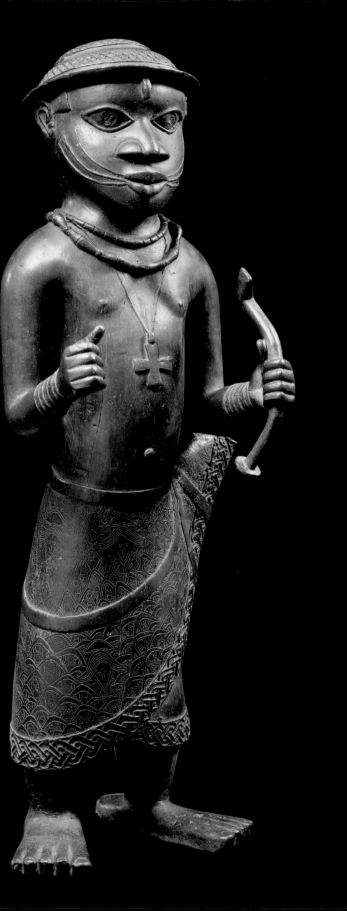

Kingdom of Benin
Königreich Benin
Koninkrijk van Benin
Reino de Benín, Nigeria
Figure of a Court Herald, brass
Figur eines Hofbeamten, Messing
Figuur van de hofboodschapper, messing
Figura de mensajero de corte, latón
1500-1600
h 65 cm / 25.6 in.
National Museum of Lagos, Lagos

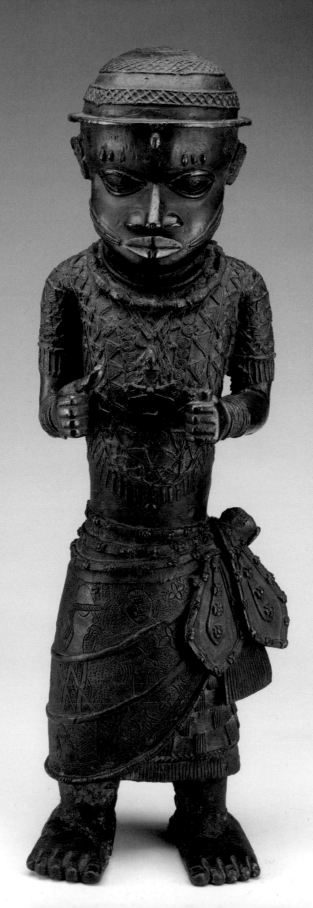

Kingdom of Benin
Königreich Benin
Koninkrijk van Benin
Reino de Benín, Nigeria
Figure of Court Official, brass
Statue, Messing
Figuur van hoffunctionaris, messing
Figura de funcionario de corte, latón
1500-1700
h 65,4 cm / 25.7 in.
The Metropolitan Museum of Art,
New York

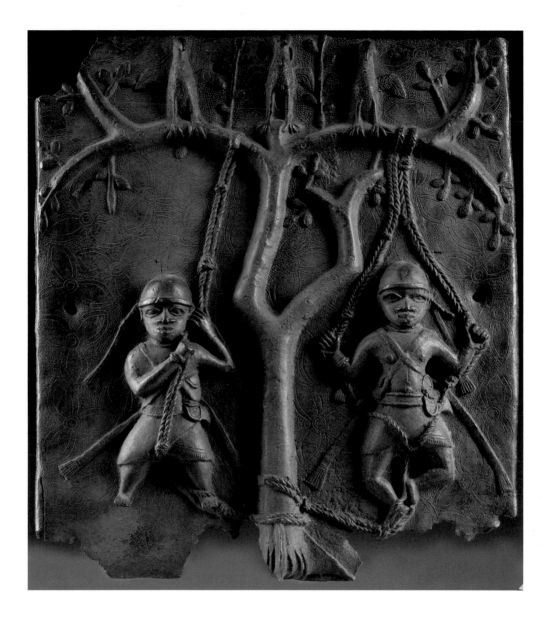

◀ **Kingdom of Benin**
Königreich Benin
Koninkrijk van Benin
Reino de Benín, Nigeria
Plaque depicting the king (*oba*) and his servants, brass
Platte, die den Herrscher (*oba*) und die Betreuer darstellt, Messing
Plakaat ter beeltenis van de vorst (*oba*) en de verplegers, messing
Placa representando al soberano (*oba*) y sus soldados, latón
1600-1700
h 51,6 cm / 20.3 in.
National Museum of Lagos, Lagos

Kingdom of Benin
Königreich Benin
Koninkrijk van Benin
Reino de Benín, Nigeria
Plaque depicting two men dancing
while hanging from ropes, brass
Platte, die zwei an Seilen aufgehängte
Männer darstellt, Messing
Plaque afbeelding van twee mannen
opgehangen aan touwen, messing
Placa representando dos hombres
colgados de cuerdas, latón
1500-1600
h 43,6 cm / 17.1 in.
National Museum of Lagos, Lagos

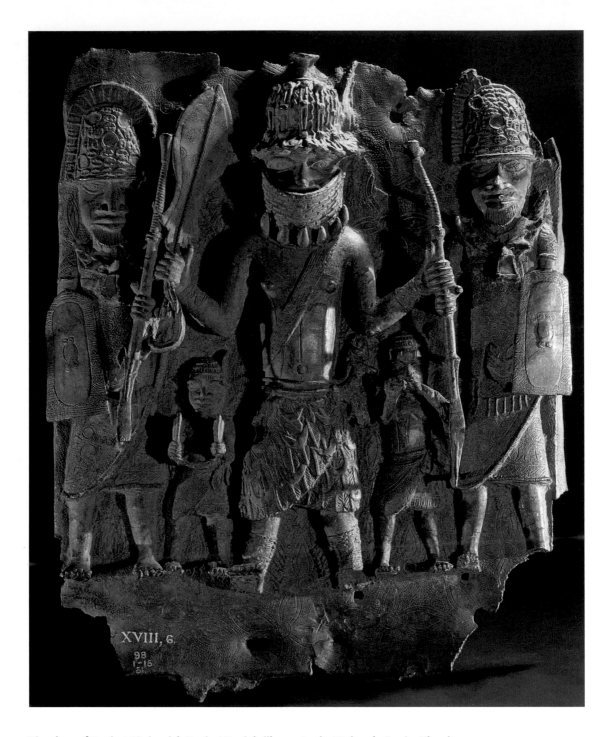

Kingdom of Benin / Königreich Benin / Koninkrijk van Benin / Reino de Benín, Nigeria
Plaque depicting a ruler in military dress with his servants
Platte, die einen Herrscher in Militärkleidung und seine Diener darstellt
Plaque afbeelding van een hoofd militaire kleding en zijn knechten
Placa representando un jefe con trajes militares y sus servidores
1600-1700
British Museum, London

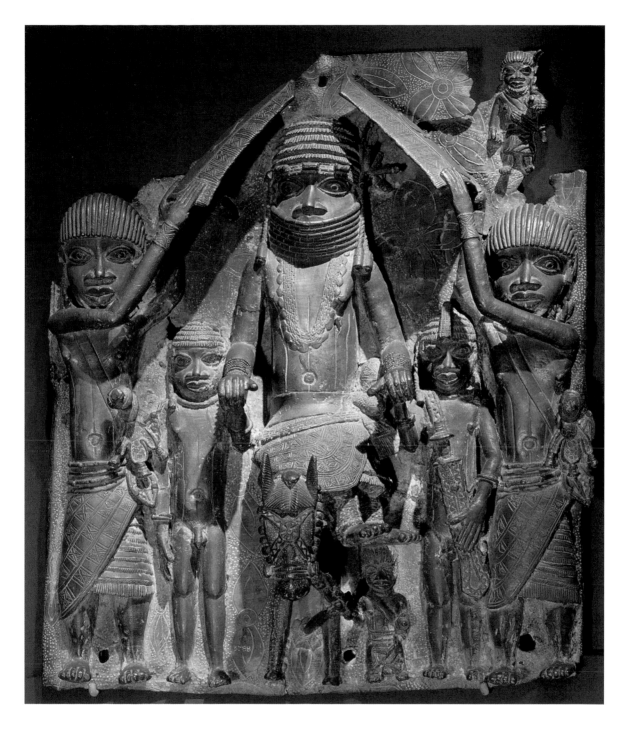

Kingdom of Benin / Königreich Benin / Koninkrijk van Benin / Reino de Benín, Nigeria
Plaque showing the Oba of Benin entering his palace, brass
Reliefplatte, die den Eingang zum Palast des Oba von Benin darstellt, Messing
Plaque in reliëf dat de ingang toont naar het paleis van de oba van Benin, messing
Placa en relieve que muestra el ingreso al palacio del oba de Benín, latón
ca. 1600-1700
Museum für Völkerkunde, Berlin

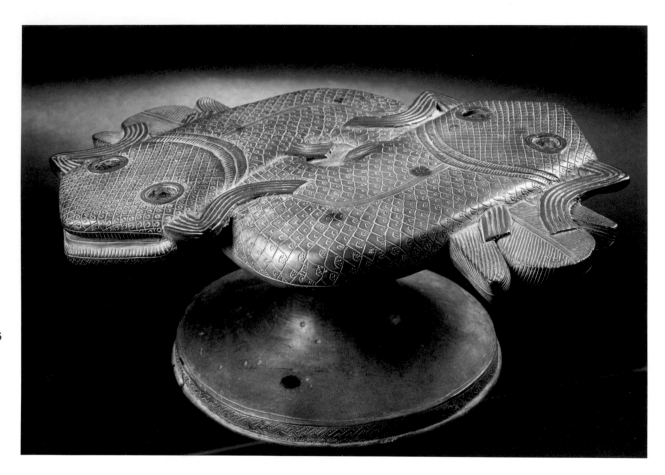

◄ **Kingdom of Benin**
Königreich Benin
Koninkrijk van Benin
Reino de Benín, Nigeria
Two leopards, brass
Leopardenpaar, Messing
Stel luipaarden, messing
Pareja de leopardos, latón
1500-1600
h 69 cm / 27.1 in.
National Museum of Lagos, Lagos

Kingdom of Benin
Königreich Benin
Koninkrijk van Benin
Reino de Benín, Nigeria
Stool with interlocking catfish, brass
Sitz in der Form verwobener Fische, Messing
Zetel in de vorm van vervlochten meerval, messing
Asiento en forma de peces gatos entrelazados, latón
1500-1600
h 34 cm / 13.3 in.
National Museum of Lagos, Lagos

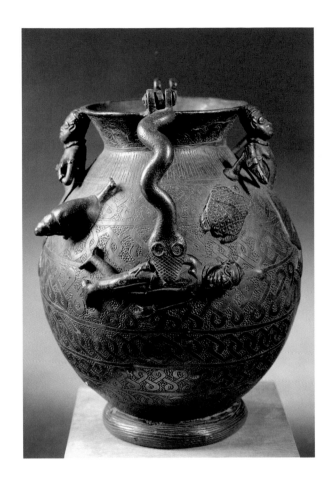

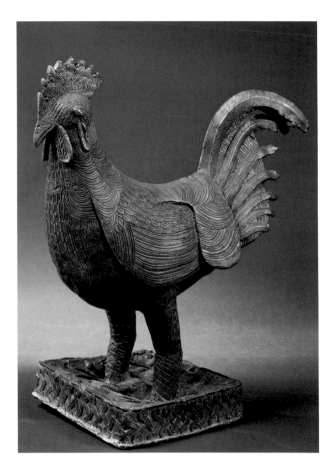

Kingdom of Benin / Königreich Benin
Koninkrijk van Benin/ Reino de Benín, Nigeria
Container used in rituals, brass
Rituelles Gefäß, Messing
Rituele vaas, messing
Vasija ritual, latón
1600-1700
h 23,6 cm / 9.2 in.
National Museum of Lagos, Lagos

Kingdom of Benin / Königreich Benin
Koninkrijk van Benin / Reino de Benín, Nigeria
Rooster (*Opka*), brass
Hahnfigur (*okpa*), Messing
Figuur van een haan (*okpa*), messing
Figura de gallo (*okpa*), latón
1400-1500
h 51 cm / 20 in.
National Museum of Lagos, Lagos

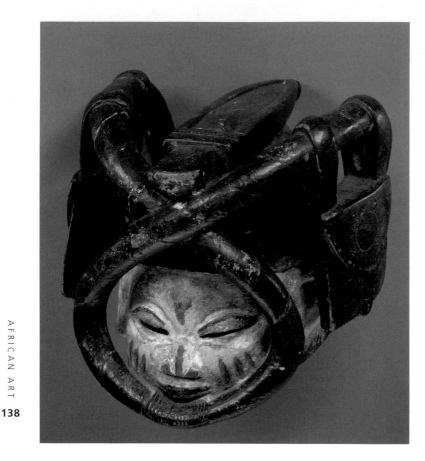

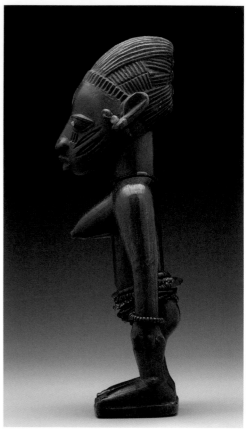

▮ *The Yoruba regard the birth of twins as auspicious. When a twin dies, a statue is made that will hold its spirit; the mother will take care of it, dress it, and feed it symbolically as if it were alive. The statues are small, but the child is always represented with the features of the adult it should have become.*

▮ *Bei den Yoruba gilt die Geburt von Zwillingen als Glücksereignis. Wenn ein Zwilling stirbt wird für ihn eine Statue gemeißelt, die seinen Geist aufnimmt. Die Mutter wird sie symbolisch versorgen, kleiden und nähren, wie wenn sie lebendig wäre. Die Statuen sind klein, aber das Kind wird immer mit den Zügen des Erwachsenen dargestellt, zu dem es geworden wäre.*

▮ *Onder de Yoruba werd de geboorte van tweelingen beschouwd als een gelukkige gebeurtenis. Wanneer een tweeling sterft, werd voor hem een standbeeld gekerfd, dat het huis van de geest zal zijn; de moeder zal voor hem zorgen, kleden en voeden symbolisch zoals toen hij nog leefde. De beelden zijn klein, maar het kind is altijd afgebeeld met de kenmerken van de volwassene, die hij moest worden.*

▮ *Entre los Yoruba el nacimiento de gemelos es considerado un evento afortunado. Cuando un gemelo muere se esculpe para él una estatua que albergará su espíritu; la madre lo cuidará, vestirá y nutrirá simbólicamente como si estuviera vivo. Las estatuas son de pequeñas dimensiones, pero el niño es representado siempre con los rasgos del adulto en el que se debería haber convertido.*

Yoruba, Nigeria
Gelede cult mask, wood
Kultmaske Gelede, Holz
Masker van de Gelede cultus, hout
Máscara del culto Gelede, madera
1800-2000
h 26 cm / 10.25 in.
The Metropolitan Museum of Art, New York

Yoruba, Nigeria
Figure for twin cult (*Ibeji*), wood, beads, metal
Figur für den Zwillingskult (*ibeji*), Holz, Perlen, Metall
Figuur voor de tweelingencultus (*de ibej*), hout, kralen, metaal
Figura para el culto de los gemelos (*ibeji*), madera, cuentas, metal
1900-1920
h 26,67 cm / 10.4 in.
Yale University Art Gallery, New Haven

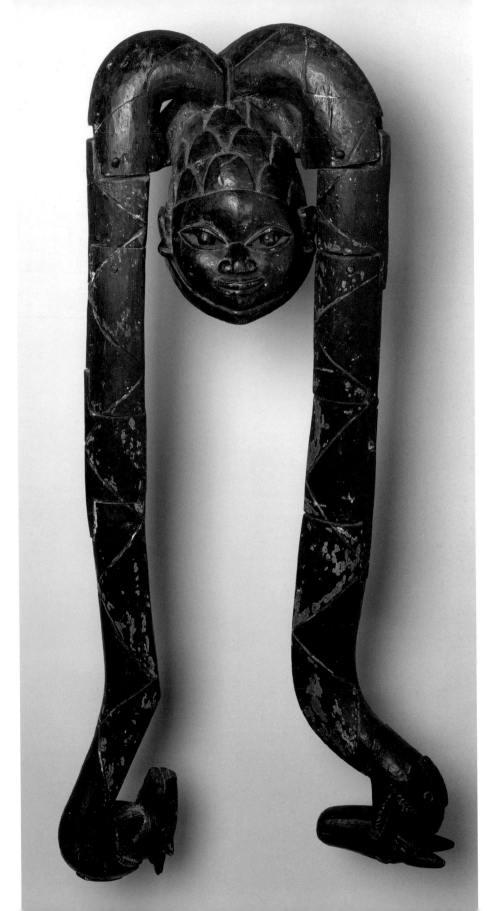

ART OF THE GOLD COAST AND THE NIGERIAN AREA



Asamu Fagbite, Benin / Benín
Gelede cult mask, wood
Kultmaske Gelede, Holz
Masker van de Gelede cultus, hout
Máscara del culto Gelede, madera
1930-1971
h 104,1 cm / 41 in.
The Metropolitan Museum of Art,
New York

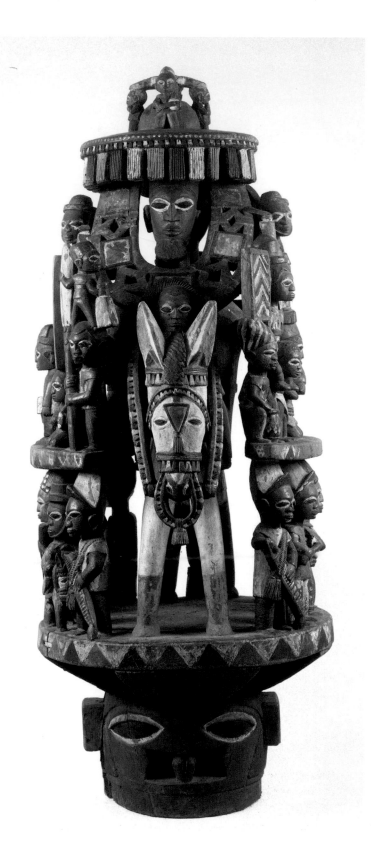

Bamgboye, Nigeria
Epa cult mask,
wood, pigments
Kultmaske Epa,
Holz, Pigmente
Masker van de Epa
cultus, hout, pigmenten
Máscara del culto Epa,
madera, pigmentos
1920
h 55 cm / 21.6 in.
The Newark Museum
of Art, Newark

▶ **Yoruba, Nigeria**
Egungun costume, cloth,
leather, beads, shells
Tracht der *Egungu-Maske*,
Stoff, Leder, Perlen, Muscheln
Kostuum van
egungunmasker, stof,
huid, kralen, schelpen
Traje de la máscara *egungun*,
tela, piel, cuentas, conchas
1900-2000
h 167,64 cm / 66 in.
The Newark Museum
of Art, Newark

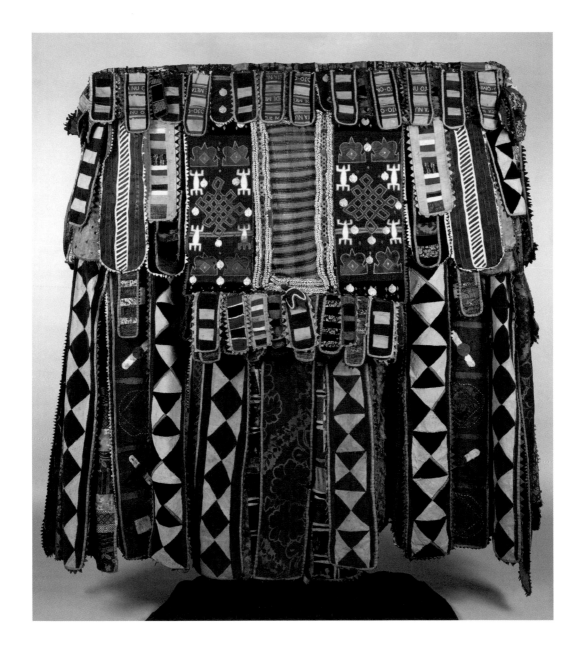

▌ *Each lineage possesses a mask that represents its founding father. Once, the most powerful Egungun masks were charged with killing witches and were present at the execution of kings condemned to death. These masks may be made completely of fabric, or may be carved from wood.*

▌ *Jedes Geschlecht besitzt eine Maske, nämlich die des Gründervaters. Früher hatten die mächtigsten Egungun-Masken die Aufgabe, Hexen umzubringen, und sie wohnten der Hinrichtung der zu Tode verurteilten Könige bei. Diese Masken können ausschließlich aus Stoffen bestehen oder einen in Holz geschnitzten Kopf haben.*

▌ *Elk geslacht bezit een masker, dat het masker is van de stichtende voorouder. De machtigste egungun maskers hadden de macht heksen te doden en waren aanwezig bij de executie van koningen die ter dood veroordeeld waren. Deze maskers kunnen alleen worden samengesteld uit stoffen of het hoofd uit hout gesneden.*

▌ *Cada linaje posee una máscara que es la del antepasado fundador. En una época, las máscaras egungun más potentes tenían el deber de matar a las brujas y presenciaban la ejecución de los reyes condenados a muerte. Estas máscaras pueden estar exclusivamente hechas de tejidos, o también tener la cabeza esculpida en madera.*

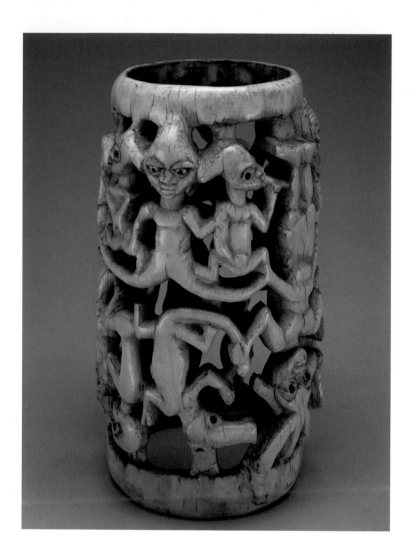

Owo Yoruba, Nigeria
Bracelet, ivory
Armband, Elfenbein
Armband, ivoor
Pulsera, marfil
1600-1900
h 19,05 cm / 7.5 in.
The Metropolitan Museum of Art, New York

▶ **Owo Yoruba, Nigeria**
Vessel used in rituals, ivory
Rituelles Gefäß, Elfenbein
Rituele vaas, ivoor
Vasija ritual, marfil
1600-1800
h 20,9 cm / 8.2 in.
The Metropolitan Museum
of Art, New York

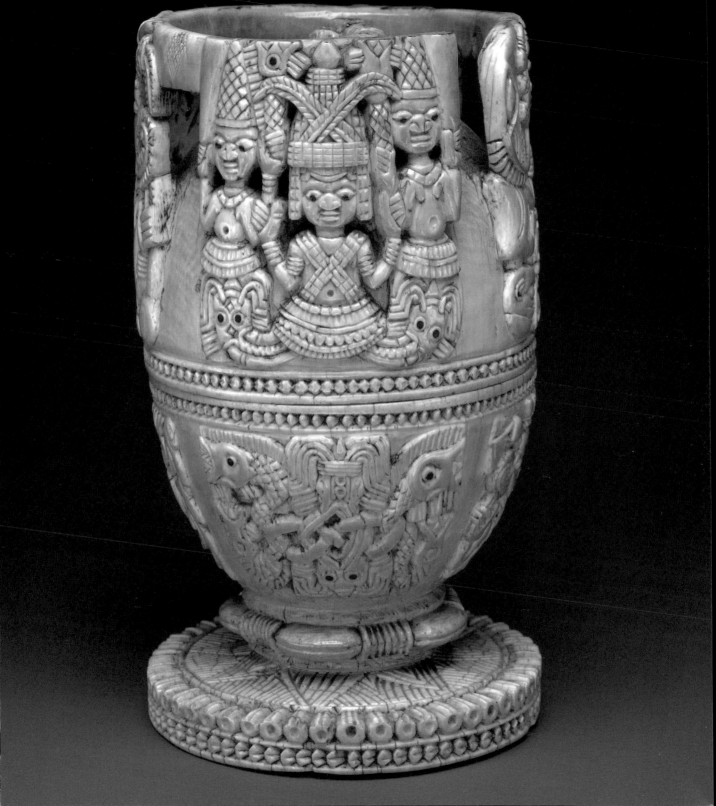

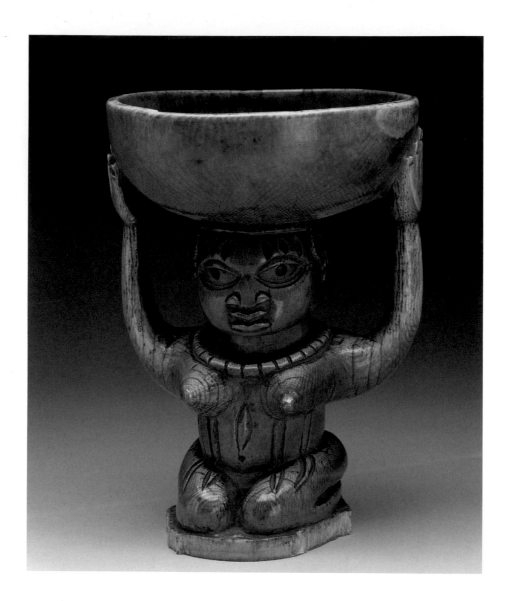

Owo Yoruba, Nigeria
Divination vessel with caryatid (*Agere Ifa*), ivory
Rituelles Gefäß mit Säulenheiligem (*agere Ifa*), Elfenbein
Rituele vaas met kariatide (*Agere Ifa*), ivoor
Vasija ritual con cariátide (*Agere Ifa*), marfil
1600-1900
The Metropolitan Museum of Art, New York

▶ **Yoruba, Nigeria**
Figurative cup, terracotta
Figurativer Kelch, Terrakotta
Figuratieve beker, terracotta
Copa figurada, terracota
h 42,6 cm / 16.7 in.
Musée du quai Branly, Paris

▌ *Divination is mediated by the gods Eshu and Ifa, who exist on the threshold of the invisible world of spirits and deities (orisha), and bring their messages to human beings. While Ifa represents order, Eshu expresses disorder and change. Both are necessary for the proper functioning of the world.*

▌ *Die Wahrsagung bedient sich der Vermittlung der Götter Eshu und Ifa, die sich auf der Schwelle des unsichtbaren Reiches der Geister und der Gottheiten (Orisha) befinden und den Menschen ihre Nachrichten überbringen. Während Ifa die Ordnung darstellt, steht Eshu für die Unordnung und Veränderung. Beide sind für das gute Funktionieren der Welt notwendig.*

▌ *De verafgoding vindt plaats door de bemiddeling van de goden Eshu en Ifa, die, geplaatst op de drempel van het onzichtbare koninkrijk van geesten en goden (Orisha), hun boodschappen overbrengen voor de mensen. Waar Ifa orde vertegenwoordigt, daar staat Eshu voor wanorde en verandering. Beiden zijn nodig voor het goed functioneren van de wereld.*

▌ *La adivinación se vale de la mediación de los dioses Eshu e Ifa que, ubicados en el límite del reino invisible de los espíritus y de las deidades (orisha), llevan sus mensajes a los hombres. Mientras Ifa representa el orden, Eshu expresa el desorden y el cambio. Ambos son necesarios para el buen funcionamiento del mundo.*

Yoruba, Nigeria
Plate used in divination (*Ifa*), wood
Teller für die Wahrsagung (*Ifa*), Holz
Plaat voor waarzeggerij (*Ifa*), hout
Plato para la adivinación (*Ifa*), madera
1890-1910
h 55,88 cm / 22 in.
Yale University Art Gallery, New Haven

▶ **Owo Yoruba, Nigeria**
Ceremonial sword, ivory, wood, and shells
Zeremonienschwert, Elfenbein, Holz, Muscheln
Ceremonieel zwaard, ivoor, hout, schelpen
Espada ceremonial, marfil, madera, conchas
1600-1900
48,9 cm / 19.2 in.
The Metropolitan Museum of Art, New York

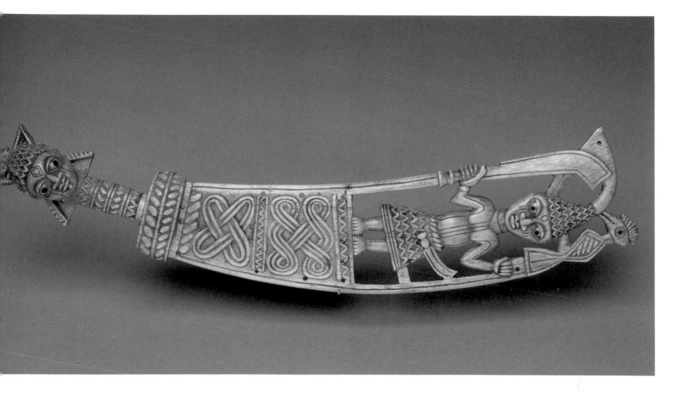

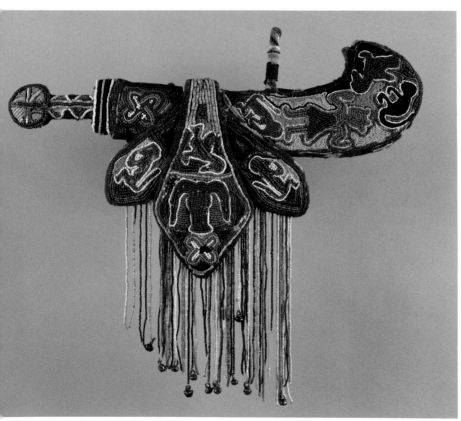

Yoruba, Nigeria
Ceremonial sword with sheath, cotton, beads, brass, wood, rope
Zeremonienschwert mit Scheide, Baumwolle, Perlen, Messing, Holz, Schnur
Ceremonieel zwaard met schede, katoen, kralen, messing, hout, touw
Espada ceremonial con vaina, algodón, cuentas, latón, madera, cuerda
1800-2000
139,7 cm / 55 in.
The Metropolitan Museum of Art, New York

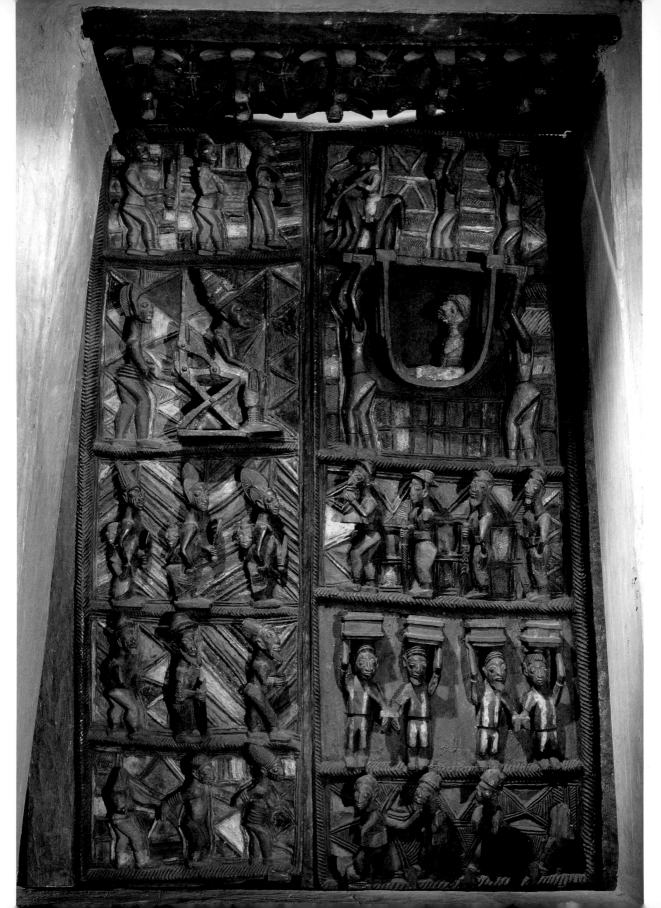

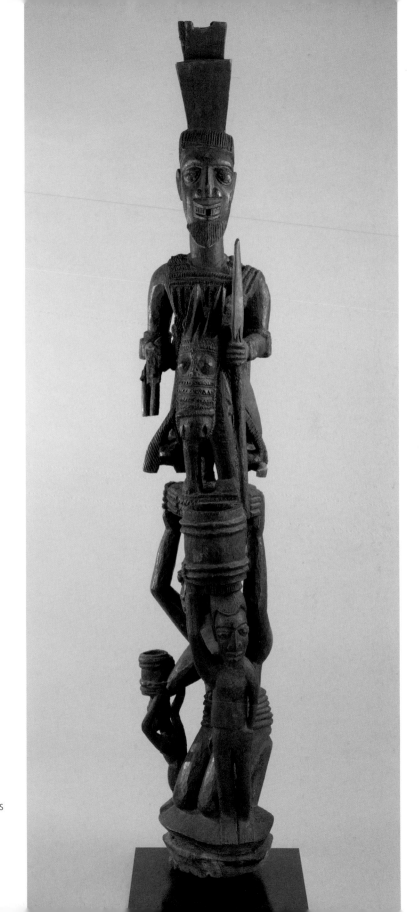

Ekiti Yoruba, Nigeria
Veranda post, wood and pigments
Verandapfosten, Holz und Pigmente
Verandamast, hout en pigmenten
Pilastra de galería, madera y pigmentos
ante 1938
h 180,3 cm / 71 in.
The Metropolitan Museum of Art, New York

◀ **Yoruba, Nigeria**
Door of Ekere-Ekiti Palace, wood and pigments
Palasttor von Ekere-Ekiti, Holz und Pigmente
Paleispoort van Ekere-Ekiti, hout en pigmenten
Puerta del palacio de Ekere-Ekiti, madera y pigmentos
ca. 1890
h 209 cm / 82.3 in.
British Museum, London

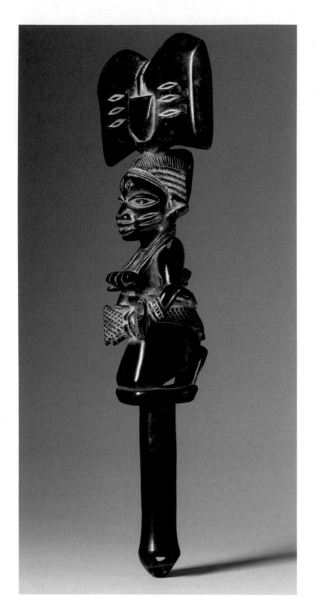

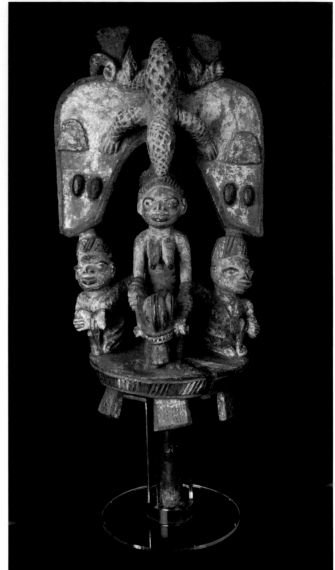

Yoruba, Nigeria
Mace of the God of Thunder, Shango, wood and pigments
Stab des Donnergottes Shango, Holz und Pigmente
Knuppel van de dondergod Shango, hout en pigmenten
Maza del dios del trueno Shango, madera y pigmentos
1800-2000
h 43 cm / 16.9 in.
Musée du quai Branly, Paris

Yoruba, Nigeria
Mace of the God of Thunder, Shango, wood and pigments
Stab des Donnergottes Shango, Holz und Pigmente
Knuppel van de dondergod Shango, hout en pigmenten
Maza del dios del trueno Shango, madera y pigmentos
1800-2000
h 50 cm / 19.7 in.
Musée du quai Branly, Paris

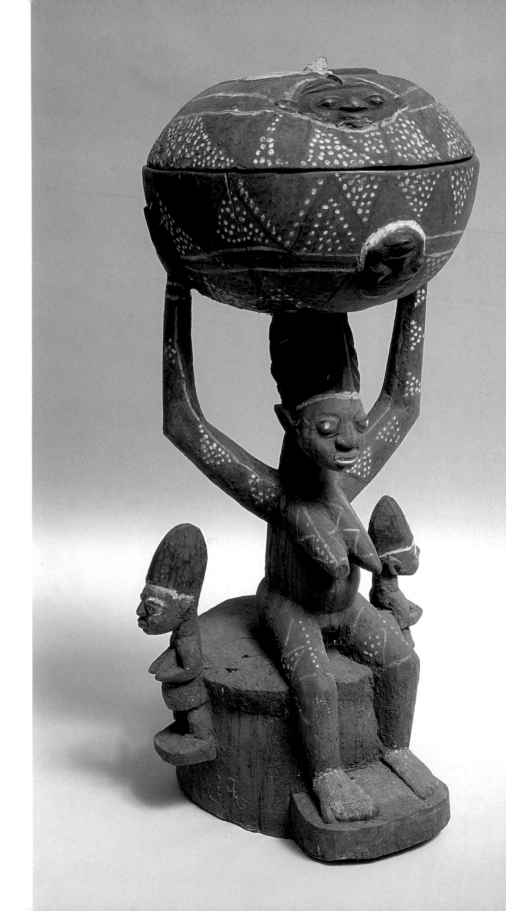

Yoruba, Nigeria
Figure for altar of God
of Thunder, Shango, wood
Altarfigur des Donnergottes
Shango, Holz
Altaarfiguur voor
de dondergod Shango, hout
Figura para el altar del dios
del trueno Shango, madera
1900-2000

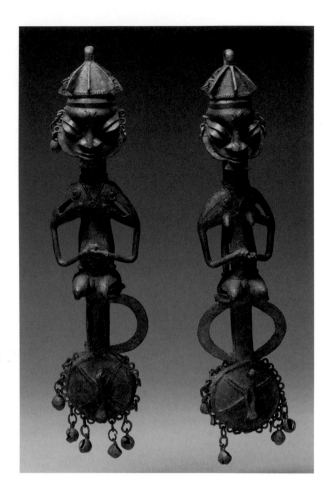
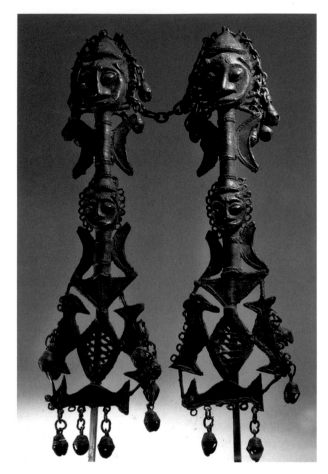

▌ These figurines, which are worn around the neck, are the emblem of the society of Ogboni elders. As instruments of ancestral action, they point out and punish the guilty during ordeals, during initiation they tell the person who owns them how long he will live; they cure illnesses, and protect their owners. The two figures whose heads are linked by a chain related to the Ogboni society's work of restoring cosmic order, unifying the universe divided between the feminine principle of earth and the masculine principle of heaven.

▌ Diese Figuren, die um den Hals getragen werden, sind Sinnbild der Gesellschaft der alten Ogboni. Als Werkzeuge der urzeitlichen Handlungen zeigen und bestrafen sie den Schuldigen in den Ordalien, verraten in der Initiation dem Eigentümer die Lebenszeit, pflegen seine Krankheiten und unterstützen ihn in seiner Verteidigung. Die zwei Figuren, deren Köpfe mit einem Kettchen verbunden sind, weisen auf die Handlung der kosmologischen Neuordnung in der Ogboni-Gesellschaft hin, die versucht die Einheit im Universum, das in das weibliche und Prinzip der Erde und das männliche Prinzip des Himmel aufgeteilt ist, zurückzugeben.

▌ Deze figuren, gedragen om de hals, zijn het embleem van de maatschappij van ouderen Ogboni. Als instrumenten van voorouderlijke handelingen identificeren en straffen ze schuldigen met beproevingen, bij de initiatie onthullen ze de eigenaar de lengte van zijn leven, genezen de ziekten en grijpen in voor zijn verdediging. De twee figuren waarvan de koppen zijn verbonden door een ketting, verwijzen naar de actie van kosmische herordening van de Ogboni maatschappij, die ernaar streeft de eenheid van het heelal verdeeld tussen het vrouwelijke principe van de aarde en het mannelijke van de hemel te herstellen.

▌ Estas figuras, llevadas al cuello, son el emblema de la sociedad de los ancianos Ogboni. Como herramientas de la acción ancestral indican y castigan al culpable en ordalías, y en la iniciación revelan a su propietario el tiempo de su vida, curan las enfermedades e intervienen en su defensa. Las dos figuras cuyas cabezas están unidas por una cadenita, hacen referencia a la acción de reordenamiento cosmológico de la sociedad Ogboni, que trata de llevar unidad al universo dividido en el principio femenino de la tierra y el masculino del cielo.

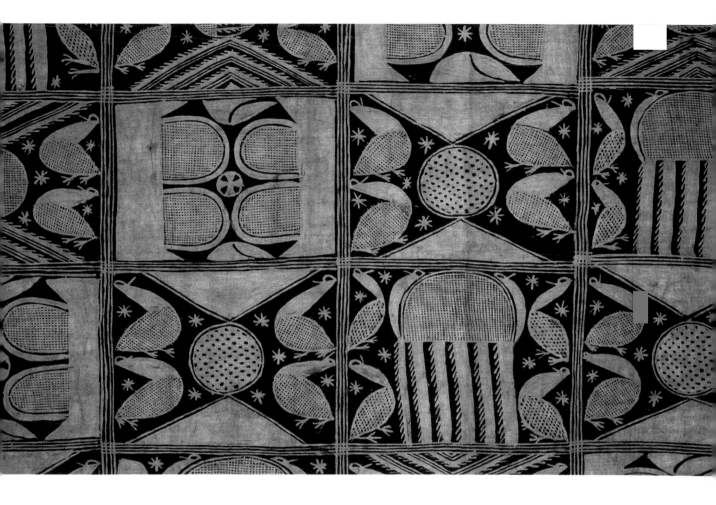

◄ **Yoruba, Nigeria**
Edan figures of the Ogboni society, brass
Embleme (*edan*) der Altengesellschaft (Ogboni), Messing
Emblemen (*edan*) van de samenleving van de ouderen (Ogboni), messing
Emblemas (*edan*) de la sociedad de los ancianos (Ogboni), latón
1900-2000
h 41,5 cm / 16.2 in.
Musée du quai Branly, Paris

◄ **Yoruba, Nigeria**
Edan figures of the Ogboni society, brass
Embleme (*edan*) der Altengesellschaft (Ogboni), Messing
Emblemen (*edan*) van de samenleving van de (Ogboni), messing
Emblemas (*edan*) de la sociedad de los ancianos (Ogboni), latón
1900-2000

Yoruba, Nigeria
Printed *Adire* cloth, detail, cotton
Im Reservat bedruckter Stoff (*adire*), Detail, Baumwolle
Stof bedrukt voor reserve (*adire*), detail, katoen
Tejido estampado por reserva (*adire*), detalle, algodón
1900-2000
The Newark Museum of Art, Newark

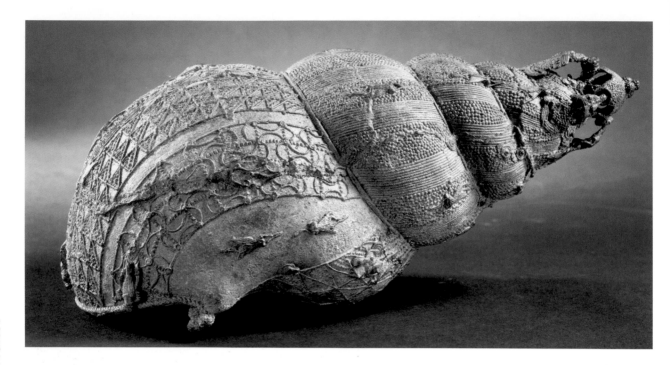

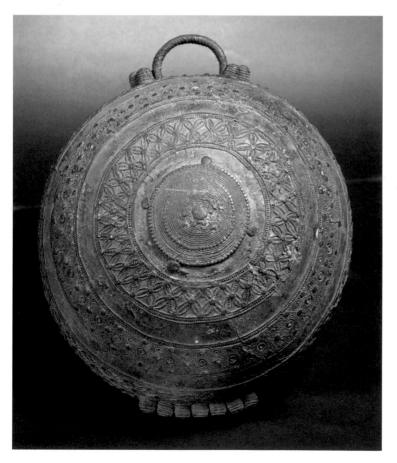

Igbo-Ukwu, Nigeria
Ceremonial container in the form of a shell, bronze
Zeremoniengefäß in Schneckenform, Bronze
Ceremonieel schip in de vorm van een spiraal, brons
Recipiente ceremonial en forma de caracol, bronce
800-1000
35 cm / 13.7 in.
National Museum of Lagos, Lagos

Igbo-Ukwu, Nigeria
Ritual bowl, bronze
Rituelle Schüssel, Bronze
Rituele kom, brons
Cuenco ritual, bronce
800-1000
Ø 35 cm / 13.7 in.
National Museum of Lagos, Lagos

▶ **Igbo-Ukwu, Nigeria**
Ceremonial container, bronze
Zeremoniengefäß, Bronze
Ceremoniële schip, brons
Recipiente ceremonial, bronce
800-1000
h 20,3 cm / 7.9 in.
National Museum of Lagos, Lagos

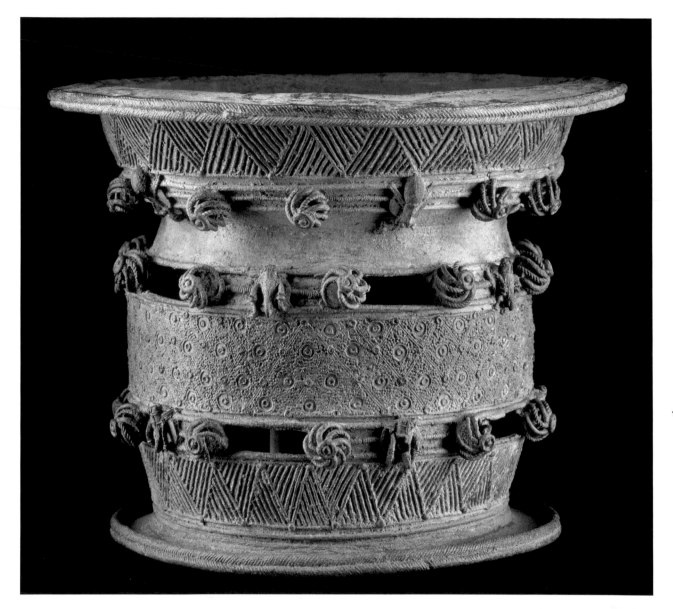

▌ Finds in Igbo Ukwu consist of a group of a few hundred objects associated with altars or tombs with human remains. They present dense geometric decorations and also several figurative elements such as small insects, snails, small birds, and chameleons.
▌ Die Funde der Igbo-Ukwu stellen eine Gesamtheit von mehreren hundert Gegenständen dar, die Altären und Grabmalen mit menschlichen Überresten zugeschrieben werden. Sie präsentieren eine starke geometrische Verzierung und einige figurative Elemente wie kleine Insekten, Schnecken, Vögel und Chamäleons.
▌ De vondsten van de Igbo-Ukwu zijn een samenstelling van enkele honderden voorwerpen, die verband houden met altaren of graven met menselijke resten. Ze hebben een dichte geometrische decoratie evenals enkele design elementen zoals kleine insecten, slakken, vogels en kameleons.
▌ Los restos de Igbo-Ukwu forman un conjunto de varios centenares de objetos asociados a altares o tumbas con restos humanos. Presentan una densa decoración geométrica y también algunos elementos figurativos como pequeños insectos, caracoles, pajarillos y camaleones.

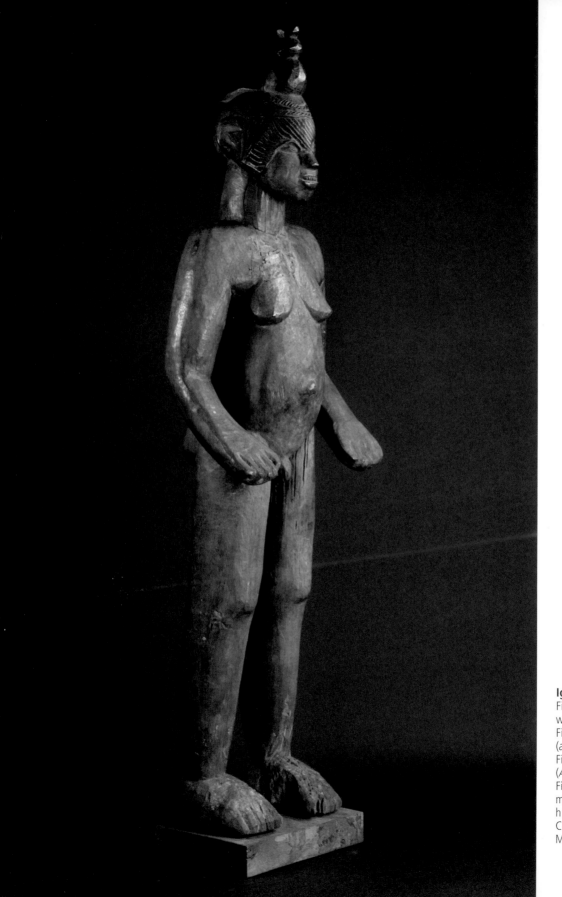

Igbo, Nigeria
Figure of a deity (*Alusi*),
wood and metal
Figur einer Gottheit
(*alusi*), Holz und Metall
Figuur van goddelijkheid
(*Alusi*), hout en metaal
Figura de deidad (*alusi*),
madera y metal
h 116 cm / 45.7 in.
Collezione Fernando
Mussi, Monza

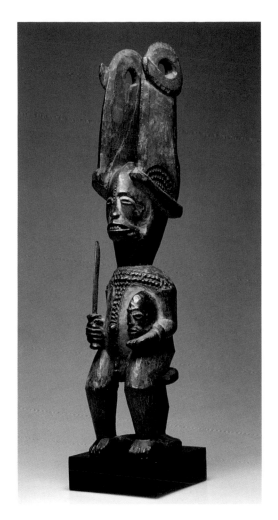
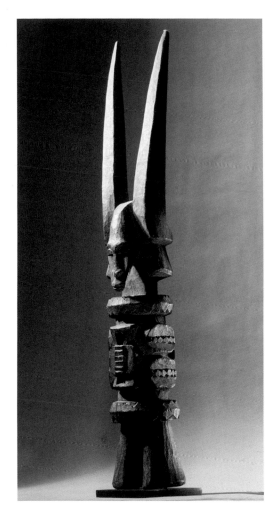

▌ Ikengas *are altars dedicated to the personal spirit (chi) of Igbo warriors, the part of the individual that is not limited by the moral order of one's relatives: they celebrate individual success and sacrifices are made to them in order to favour the positive outcome of their undertakings. The horn is a symbol of fertility. Sometimes these sculptures (as in this case) are carried by soothsayers.*

▌ *Die* Ikenga *sind dem persönlichen Geist (Chi) gewidmete Altare der Igbo-Krieger, der Teil des Menschen, der nicht von der moralischen Ordnung der Verwandtschaft eingeschränkt ist: Sie feiern den individuellen Erfolg und bringen diesem Opfer dar, um den guten Ausgang der Unternehmungen zu begünstigen. Die Hörner sind Symbol der Fruchtbarkeit. Manchmal sind diese Skulpturen (wie in diesem Fall) Teil der Ausstattung eines Wahrsagers.*

▌ *De* Ikenga *altaren zijn gewijd aan de persoonlijke geest (chi) van de Igbo krijgers, het deel van de persoon, dat niet beperkt wordt door de morele orde van verwantschap: ze vieren het individuele succes en aan hen worden offers gebracht om ze gunstig te stemmen voor een goed resultaat van een onderneming. De hoorns zijn symbolen van vruchtbaarheid. Vaak maken deze beelden (zoals in dit geval) deel uit van de handelingen van waarzeggers.*

▌ *Los* ikenga *son altares dedicados al espíritu personal (chi) de los guerreros igbo, la parte de la persona no limitada por el orden moral del parentesco: celebran el éxito individual y a ellos se dirigen los sacrificios para propiciar el buen resultado de las empresas. Los cuernos son símbolo de fecundidad. A veces estas esculturas (como en este caso) forman parte de las herramientas usadas por los adivinos.*

Igbo, Nigeria
Personal altar of a warrior (*Ikenga*), wood and pigments
Persönlicher Altar eines Kriegers (*ikenga*), Holz und Pigmente
Persoonlijk altaar van strijder (*ikenga*), hout en pigmenten
Altar personal de guerrero (*ikenga*), madera y pigmentos
h 49 cm / 19.3 in.
Private collection / Private Sammlung / Privécollectie / Colección privada

Igbo, Nigeria
Ikenga figure for divination, wood
Ikenga-Figur zu wahrsagerischen Zwecken, Holz
Figuur *ikenga* voor verafgoding, hout
Figura *ikenga* de uso adivinatorio, madera
1800-2000
Tara Collection, New York

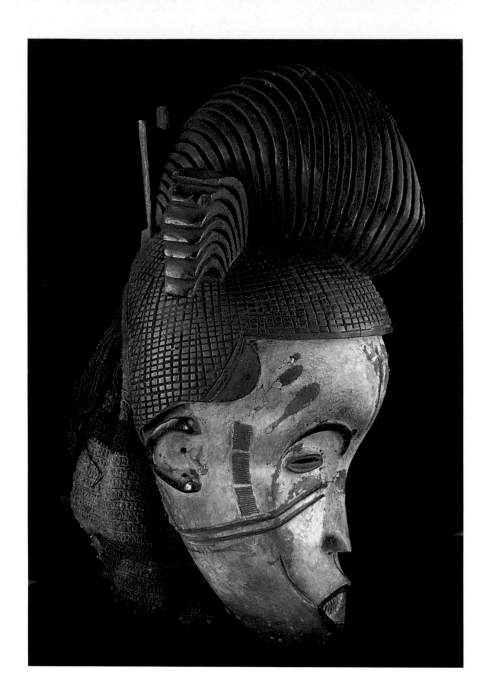

Igbo or Idoma / Igbo oder Idoma
Igbo of Idoma / Igbo o Idoma, Nigeria
Mask, wood, cloth, and pigments
Maske, Holz, Stoff und Pigmente
Masker, hout, stof en pigmenten
Máscara, madera, tela y pigmentos
h 45,5 cm / 17.9 in.
Musée du quai Branly, Paris

▶ **Igbo, Nigeria**
Altar for the yam festival, terracotta
Altar für das Jamswurzel-Fest, Terrakotta
Altaar voor het igname feest, terracotta
Altar para la fiesta del ñame, terracota
h 46 cm / 18.1 in.
British Museum, London

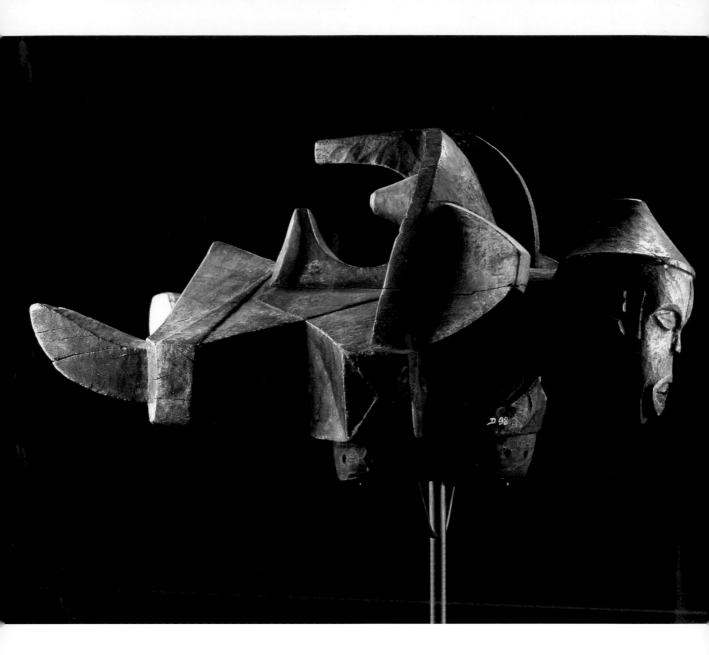

Igbo, Nigeria
Elephant mask (*Ogbodo Enyi*), wood and pigments
Elefantenmaske (*ogbodo enyi*), Holz und Pigmente
Olifantenmasker (*ogbodo enyi*), hout en pigmenten
Máscara elefante (*ogbodo enyi*), madera y pigmentos
h 51 cm / 20 in.
Private collection / Private Sammlung / Privécollectie / Colección privada

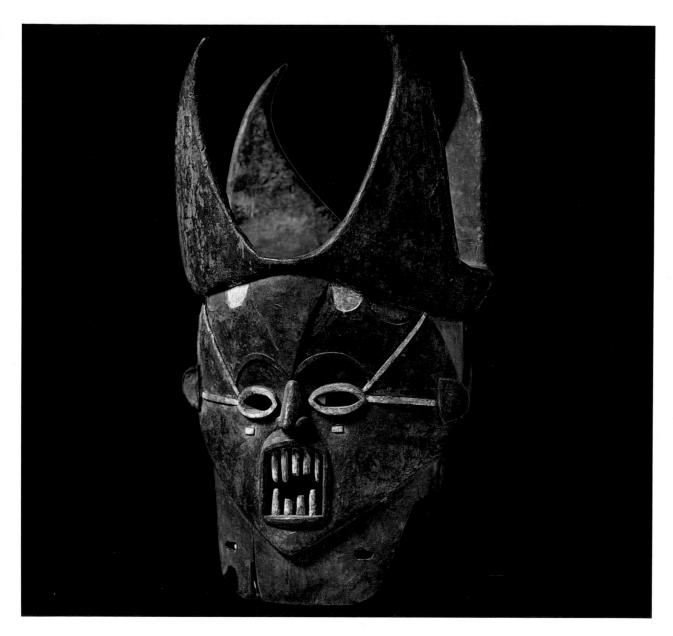

Igbo or Idoma / Igbo oder Idoma
Igbo of Idoma / Igbo o Idoma, Nigeria
Janus style helmet mask, wood and pigments
Helmmaske in Form des Ianus, Holz und Pigmente
Helmmasker janiform, hout en pigmenten
Máscara yelmo de dos caras, madera y pigmentos
h 67 cm / 26.3 in.
Musée du quai Branly, Paris

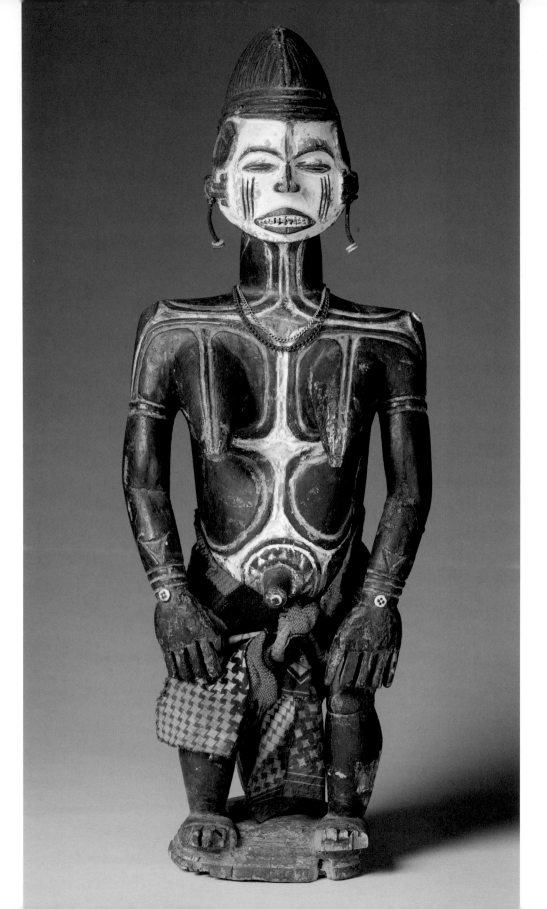

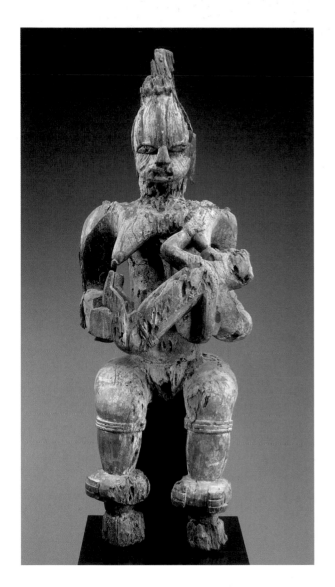

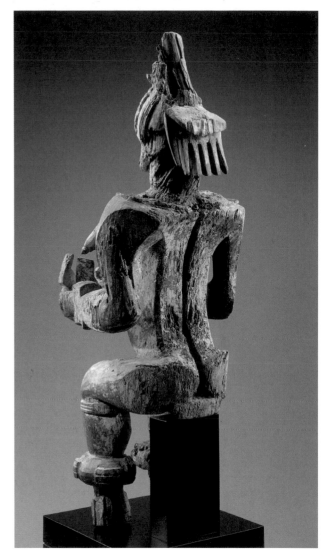

◀ **Idoma, Nigeria**
Female figure, wood, pigments, cloth, shells, metal
Weibliche Figur, Holz, Pigmente, Stoff, Muscheln, Metall
Vrouwenfiguur, hout, pigmenten, stof, schelpen, metaal
Figura femenina, madera, pigmentos, tela, conchas, metal
1800-2000
h 72 cm / 28.3 in.
Musée du quai Branly, Paris

Urhobo, Nigeria
Maternity figure, wood
Mutterschaft, Holz
Moederschap, hout
Maternidad, madera
h 142 cm / 55.9 in.
Musée du quai Branly, Paris

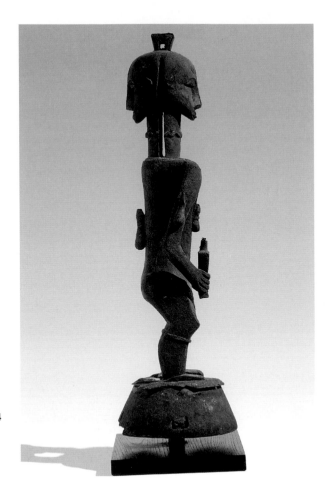

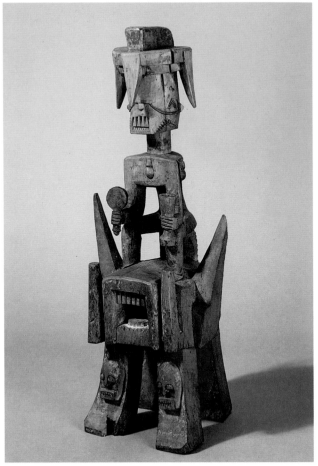

▌ Idiok ekpo *masks are intentionally "ugly" because they personify the deceased who have lived a bad life; they are colored black or blue, they have rugged shapes, sometimes resembling skulls and grinding their teeth. They appear at night and shake frantically. The white color around their eyes is a distinctive sign of soothsayers-healers and their clairvoyance.*

▌ *Die* Idiok Ekpo-*Masken sind bewusst "hässlich", weil sie die Toten verkörpern, die ein schlechtes Leben geführt haben. Sie sind schwarz und blau eingefärbt, haben harte Formen ähnlich wie Totenköpfe und blecken die Zähne. Sie erscheinen nachts und schütteln sich unermüdlich. Die weiße Farbe um die Augen ist das Unterscheidungsmerkmal der Wahrsager-Wunderheiler und ihrer Hellseherei.*

▌ Idiok Ekpo *maskers zijn opzettelijk "slecht", want ze belichamen de doden, die een slecht leven hebben geleid; ze zijn zwart of blauw gekleurd, ruw gevormd, soms lijken ze op schedels en knarsen hun tanden, ze verschijnen 's nachts en zwaaien woest. De witte kleur rond de ogen is het kenmerk van de waarzeggers en genezers en van hun helderziendheid.*

▌ *Las máscaras* idiok ekpo *son "feas" a propósito, porque personifican a los muertos que han llevado una mala vida; son de color negro o azul, tienen formas rudas, a veces se parecen a calaveras y rechinan los dientes. Aparecen de noche y se agitan frenéticamente. El color blanco en torno a los ojos es el signo distintivo de los adivinos-curadores y de su clarividencia.*

Ijo, Nigeria
Two-faced Malé Ijo figure, wood
Figur in Form des Ianus Male Ijo, Holz
Mannelijk janiform figuur Ijo, hout
Figura con dos caras Male Ijo, madera
h 72 cm / 28.3 in.
Ethnologisches Museum, Berlin

Ijo, Nigeria
Anthropo-zoomorphic Efri cult figure, wood
Anthropozoomorphe Figur des Efri-Kults, Holz
Antropozoomorffiguur van de efri cultus, hout
Figura antropozoomorfa del culto efri, madera
1800
h 99 cm / 39 in.
British Museum, London

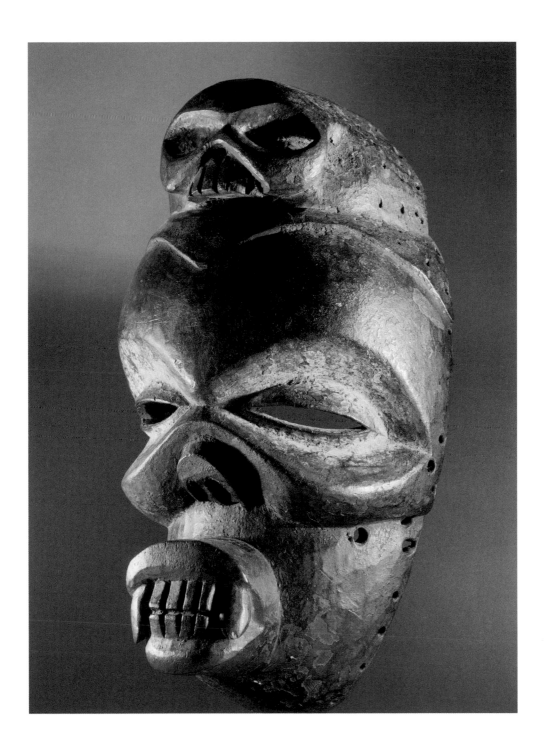

Ibibio, Nigeria
Ekpo society mask, wood and pigments
Maske der Gesellschaft Ekpo, Holz und Pigmente
Samenlevingsmasker Ekpo, hout en pigmenten
Máscara de la sociedad Ekpo, madera y pigmentos
1900-2000
Entwistle Gallery, London

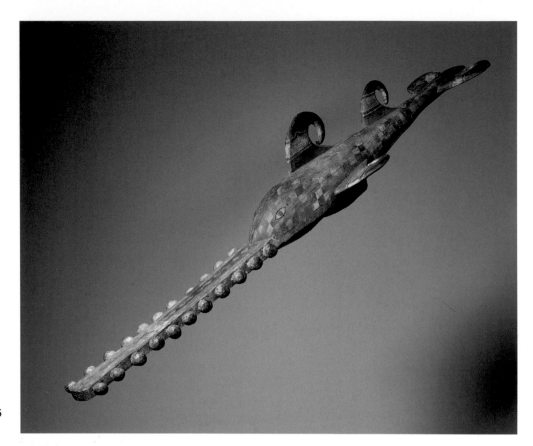

Ijo, Nigeria
Water spirit headdress,
wood and pigments
Helm des Wassergeistes,
Holz und Pigmente
Kruik van de watergeest,
hout en pigmenten
Cimera de espíritu de
las aguas, madera y
pigmentos
190 cm / 74.8 in.
Musée du quai Branly,
Paris

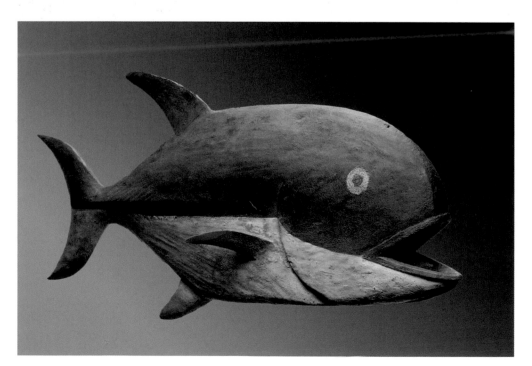

Ijo, Nigeria
Water spirit headdress,
wood and pigments
Helm des Wassergeistes,
Holz und Pigmente
Kruik van de watergeest,
hout en pigmenten
Cimera de espíritu de
las aguas, madera y
pigmentos
67,2 cm / 26.4 in.
Musée du quai Branly,
Paris

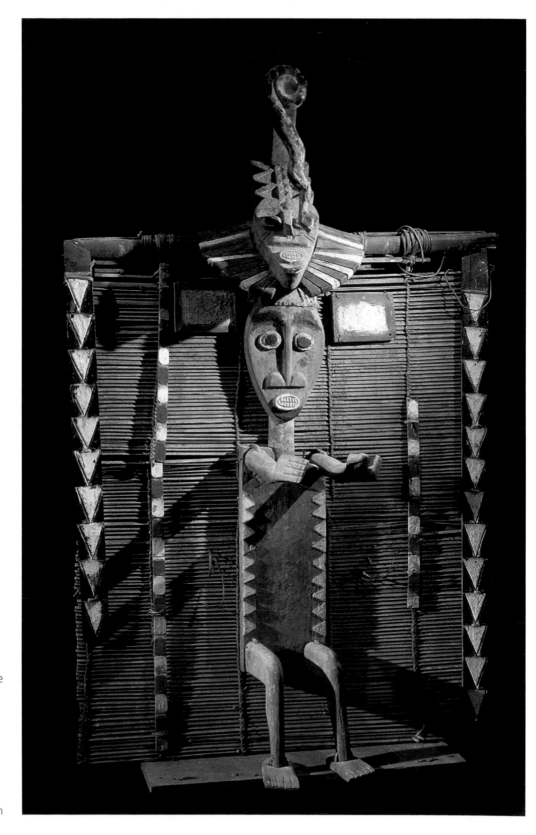

Ijo Kalabari, Nigeria
Ancestral screen
(*nduen fobara*), wood,
vegetable fibres
Grabplatte
(*nduen fobara*), Holz,
Pflanzenfasern, Pigmente
Begrafenispaneel
(*nduen fobara*), hout,
plantaardige vezels,
pigmenten
Panel funerario
(*nduen fobara*), madera,
fibras vegetales,
pigmentos
1900-2000
Entwistle Gallery, London

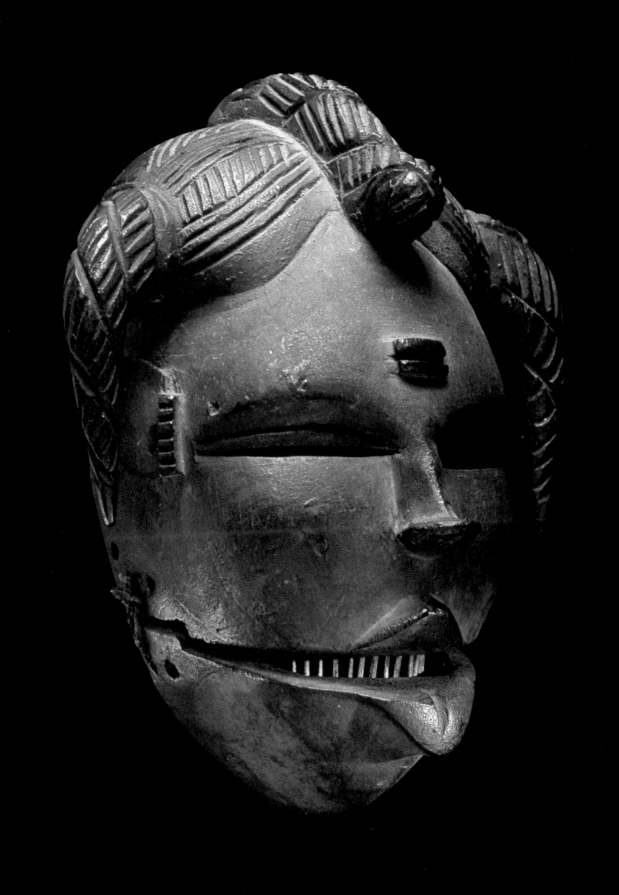

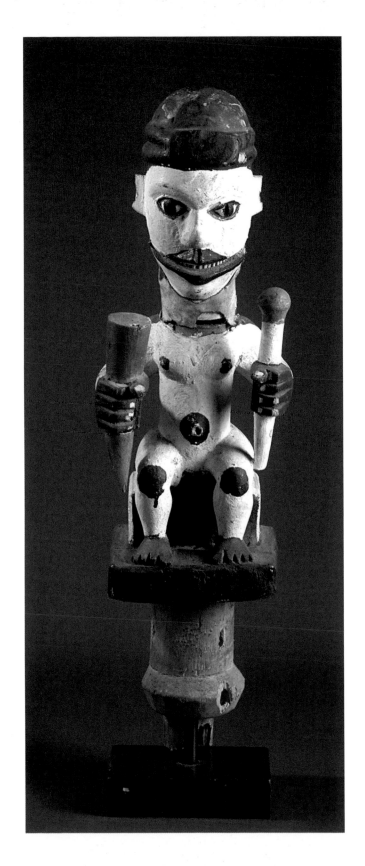

◀ **Ogoni, Nigeria**
Mask with moveable jaw,
wood, pigments
Maske mit beweglichem
Kiefer, Holz, Pigmente
Masker met beweegbare
kaak, hout, pigmenten
Máscara de mandíbula
móvil, madera, pigmentos
h 22 cm / 8.6 in.
Private collection
Private Sammlung
Privécollectie
Colección privada

Ogoni, Nigeria
Marionette with moveable
jaw, wood and pigments
Marionette mit beweglichem
Kiefer, Holz und Pigmente
Pop met beweegbare kaak,
hout en pigmenten
Marioneta de mandíbula
móvil, madera y pigmentos
h 61,5 cm / 24.2 in.
Collezione Fernando Mussi,
Monza

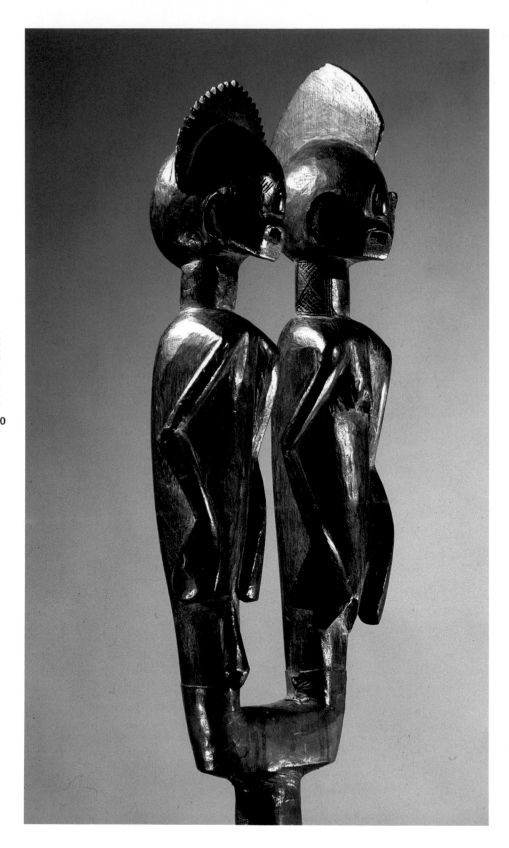

Chamba, Nigeria
Sculpture used by men's society, wood
Emblem männlicher Vereinigung, Holz
Embleem van mannelijke maatschappij, hout
Emblema de asociación masculina, madera
Dallas Museum of Art, Dallas

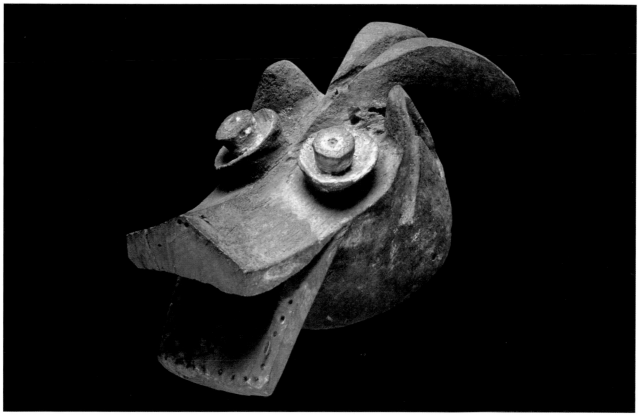

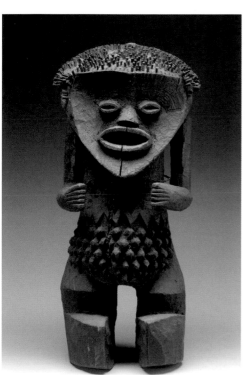

Mambila, Nigeria
Zoomorphic mask, wood and pigments
Zoomorphe Maske, Holz und Pigmente
Zoomorf masker, hout en pigmenten
Máscara zoomorfa, madera y pigmentos
40 cm / 15.7 in.
Private collection / Private Sammlung
Privécollectie / Colección privada

Mambila, Nigeria
Figure with curative properties, wood
Figur zu therapeutischer Verwendung, Holz
Figuur voor therapeutische werking, hout
Figura de uso terapéutico, madera
h 48 cm / 18.9 in.
Musée du quai Branly, Paris

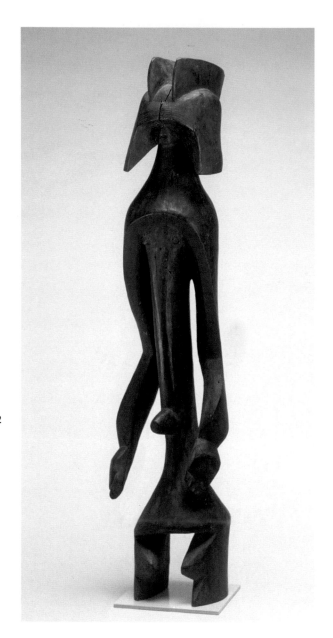

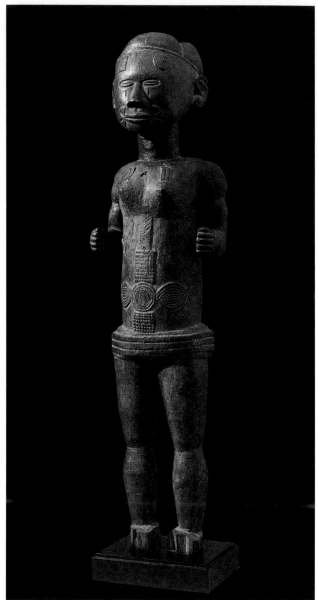

Mumuye, Nigeria
Female figure, wood
Weibliche Figur, Holz
Vrouwenfiguur, hout
Figura femenina, madera
1800-2000
h 93,3 cm / 36.7 in.
The Metropolitan Museum of Art, New York

Tiv, Nigeria
Figure with scarifications, wood
Figur mit Skarifizierungen, Holz
Figuur met littekens, hout
Figura con escarificaciones, madera
h 65 cm / 25.6 in.
Private collection / Private Sammlung
Privécollectie / Colección privada

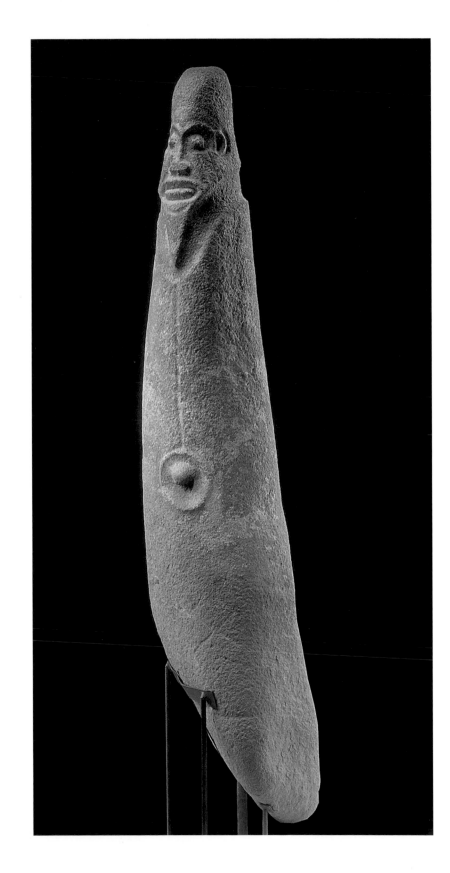

Ejagham, Nigeria
Monolith emblem
of the Eblablu society, stone
Monolithisches Emblem
der Gesellschaft Eblablu, Stein
Monolithisch embleem
van de samenleving Eblablu, steen
Monolito emblema
de la sociedad Eblabu, piedra
h 174 cm / 68.5 in.
Musée du quai Branly, Paris

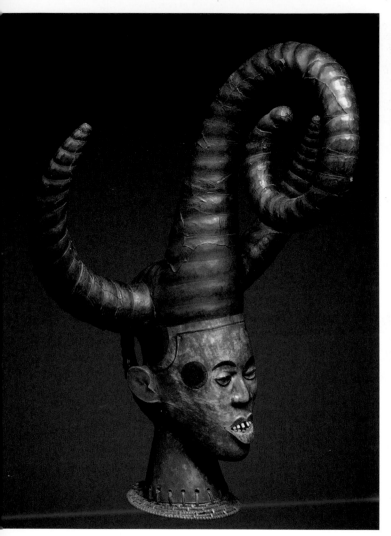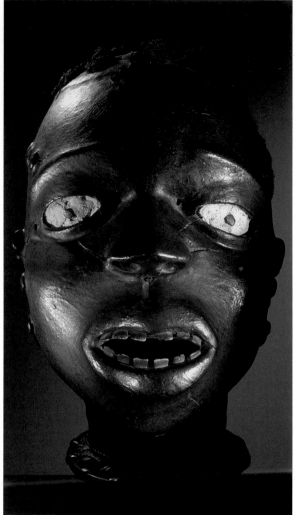

▌The Ngbe *is a secret society of warriors that also has commercial and political functions. Helmets covered with antelope skin could represent the heads of enemies killed in battle.*

▌*Die* Ngbe-*Gesellschaft ist ein Geheimbund von Kriegern, die auch gewerbliche und politische Funktionen innehaben. Die mit Antilopenfell bedeckten Helme könnten eine Verarbeitung der Köpfe von Feinden sein, die in der Schlacht umgebracht wurden.*

▌*De* ngbe *maatschappij is een geheim genootschap van strijders die ook commerciële en politieke rollen spelen. De bovenkant bedekt met antilopehuid zou een latere herbewerking kunnen zijn van de hoofden van de vijanden die gedood waren in de strijd.*

▌*La sociedad* ngbe *es una asociación secreta de guerreros que cumple también funciones comerciales y políticas. Las cimeras recubiertas de piel de antílope podrían ser una reelaboración posterior de las cabezas de los enemigos asesinados en combate.*

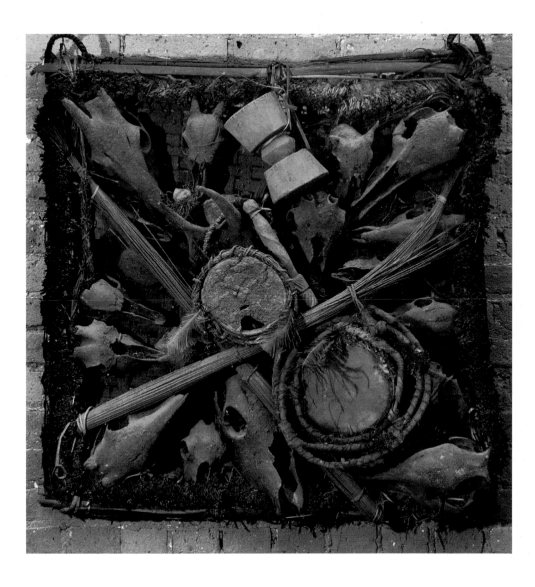

◀ **Ejagham, Nigeria**
Headdress of Ngbe warrior society, wood, antelope skin, hair, metal, bone, wicker
Helm des Kriegerstammes Ngbe, Holz, Antilopenfell, Haare, Metall, Knochen, Weidenruten
Kruik van de krijger samenleving Ngbe, hout, huid van antilope, haar, metaal, bot, wicker
Cimera de la sociedad guerrera Ngbe, madera, piel de antílope, cabellos, metal, hueso, mimbre
1900-2000
Tishman Collection, New York

◀ **Ejagham, Nigeria**
Headdress of Ngbe warrior society, wood, antelope skin, metal, bone, wicker
Helm des Kriegerstammes Ngbe, Holz, Antilopenfell, Metall, Knochen, Weidenruten
Kruik van de krijger samenleving Ngbe, hout, huid van antilope, metaal, bot, wicker
Cimera de la sociedad guerrera Ngbe, madera, piel de antílope, metal, hueso, mimbre
1900
h 72,5 cm / 28.5 in.
Musée du quai Branly, Paris

Ejagham, Nigeria
Emblem of Ekpe male society
Emblem der männlichen Vereinigung Ekpe Embleem
van de mannelijke maatschappij van Ekpe
Emblema de la asociación masculina Ekpe
1900-2000
Susan Vogel Collection, New York

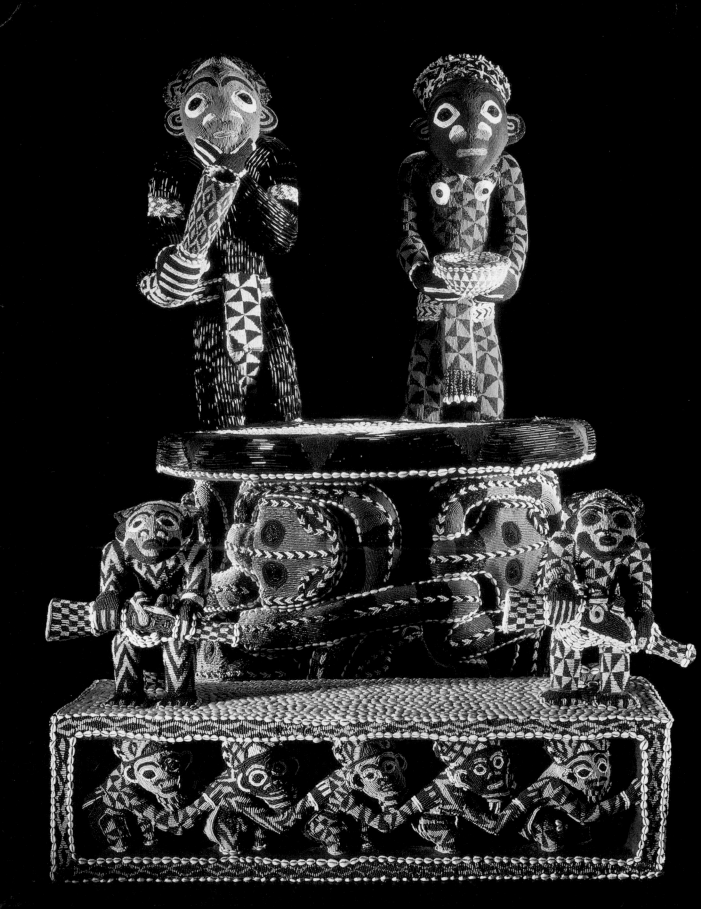

Art of the Grasslands and Gabon

In the highlands of western Cameroon starting in the 15th century, a mosaic of small kingdoms grew up (Bamun, Bamileke, Tikar) resulting in the overlapping of peoples already present in the area with others coming from neighbouring regions. These varied groups found unity in acknowledgment of the political and religious power of the ruler (Fo). This in turn gave rise to the flourishing of an important courtly art involving sculpture architectural in character, statues, thrones, and emblems of power. Masks are worn by secret societies which act as a counterweight to the powers of rulers. While in western Cameroon, society is strictly hierarchical, in Gabon, social organisation is more decentralised and egalitarian and art is associated mainly with the ancestor cult.

Die Kunst des Graslandes und von Gabun

In den Hochebenen des westlichen Kameruns ist seit dem 15. Jahrhundert ein Mosaik aus kleinen Reichen (Bamun, Bamileke, Tikar) entstanden, das sich aus der Schichtung von Völkern ergeben hat, die bereits in der Region angesiedelt waren, und anderen, die aus benachbarten Gebieten stammen. Es handelt sich um unterschiedliche Gruppen, die ihre Einheit in der Anerkennung einer politischen und religiösen Macht eines Herrschers finden (Fo). So kam es zur Blüte einer wichtigen Kunst am Hofe mit Skulpturen architektonischer Art, Statuen, Throne und Machtabzeichen. Die Masken jedoch sind Vorrecht von Geheimbünden, die das Gegengewicht zur Macht des Herrschers darstellen. Während im Westen von Kamerun die Gesellschaft stark hierarchisch ist, ist in Gabun die gesellschaftliche Organisation dezentralisierter und egalitärer und die ist in erster Linie an den Ahnenkult gebunden.

5

De kunst van de graslanden en Gabon

In de hooglanden van West-Kameroen heeft zich sinds de vijftiende eeuw een mozaïek van kleine koninkrijken (Bamun, Bamileke, Tikar) gevormd, als gevolg van de overlapping van de bevolking die al in het gebied aanwezig was met een aantal uit naburige gebieden. Verschillende groepen die hun eenheid vinden in het erkennen van de politieke en religieuze macht van de vorst (fo). En zo bloeide een belangrijke hofkunst met beelden met architectonische stijl, beelden, tronen en insignes van de macht. De maskers zijn het voorrecht van de geheime genootschappen die een tegenwicht vormen voor de macht van de vorst. Als in het westen van Kameroen de samenleving sterk hiërarchisch wordt, wordt in Gabon de sociale organisatie meer gelijkwaardig en gedecentraliseerd, kunst legt zich vooral toe op de verering van voorouders.

El arte de las sabanas y de Gabón

En los altiplanos del Camerún occidental, a partir del siglo XV, se ha formado un mosaico de pequeños reinos (Bamun, Bamileke, Tikar) a partir de la superposición de poblaciones ya presentes en la zona, con otras provenientes de regiones vecinas. Grupos distintos que encuentran su unidad en el reconocimiento del poder político y religioso del soberano (fo). Así, ha florecido un importante arte de corte con esculturas de tipo arquitectónico, estatuas, tronos y emblemas de poder. Las máscaras son, en cambio, privilegio de sociedades secretas que actúan como contrapeso del poder del soberano. Si en el oeste de Camerún la sociedad está fuertemente jerarquizada, en Gabón la organización social es más descentrada e igualitaria, y el arte está ligado principalmente al culto de los antepasados.

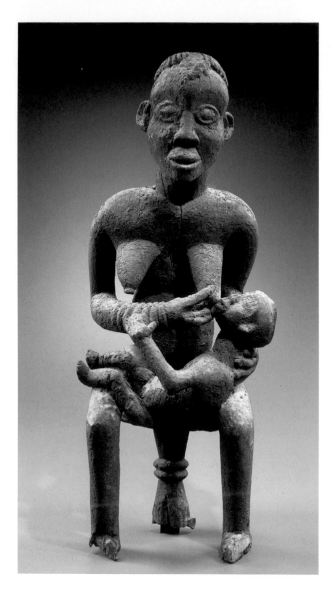

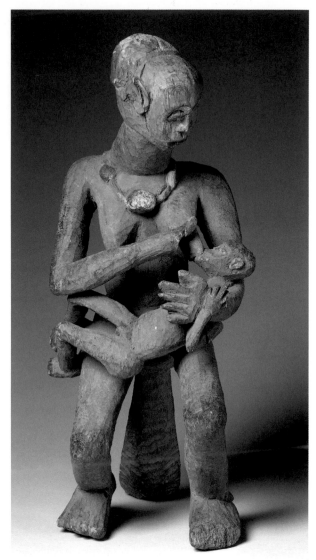

Kwayep, Cameroon / Kamerun
Kameroen / Camerún
Figure commemorating the birth of the first son
of King N'Jike, wood and pigments
Figur zum Gedenken der Geburt des ersten Sohnes
des Königs N'Jike, Holz und Pigmente
Figuur die herinnert aan de geboorte van de eerste zoon
van koning N'Jike, hout en pigmenten
Figura que conmemora el nacimiento del primer hijo
del rey N'Jike, madera y pigmentos
ante 1912
h 61 cm / 24 in.
Musée du quai Branly, Paris

Bamileke, Cameroon / Kamerun
Kameroen / Camerún
Maternity figure, wood
Mutterschaft, Holz
Moederschap, hout
Maternidad, madera
h 78 cm / 30.7 in.
Musée du quai Branly, Paris

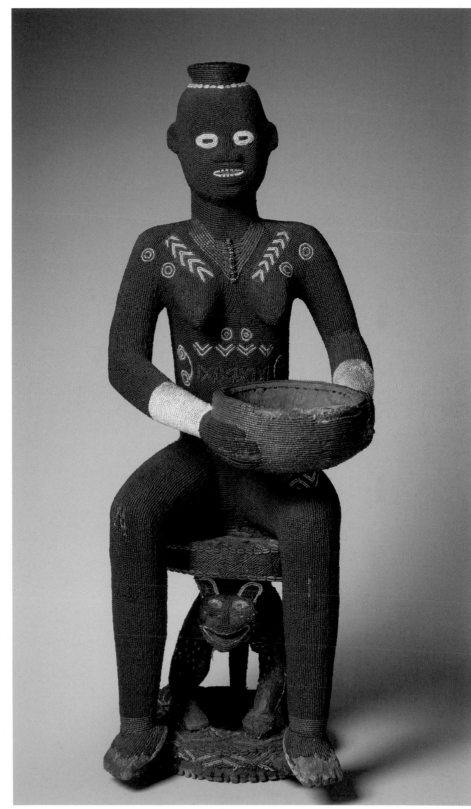

**Bamileke, Cameroon / Kamerun
Kameroen / Camerún**
Cup-holder statue of queen,
wood, glass beads
Königinnenstatue, Becherträger,
Holz, Glasperlen
Standbeeld van koningin
die een beker draagt, hout,
glazen kralen
Estatua de reina porta copa,
madera, cuentas de vidrio
115 x 46 x 45 cm
45.2 x 18.1 x 17.7 in.
Musée du quai Branly, Paris

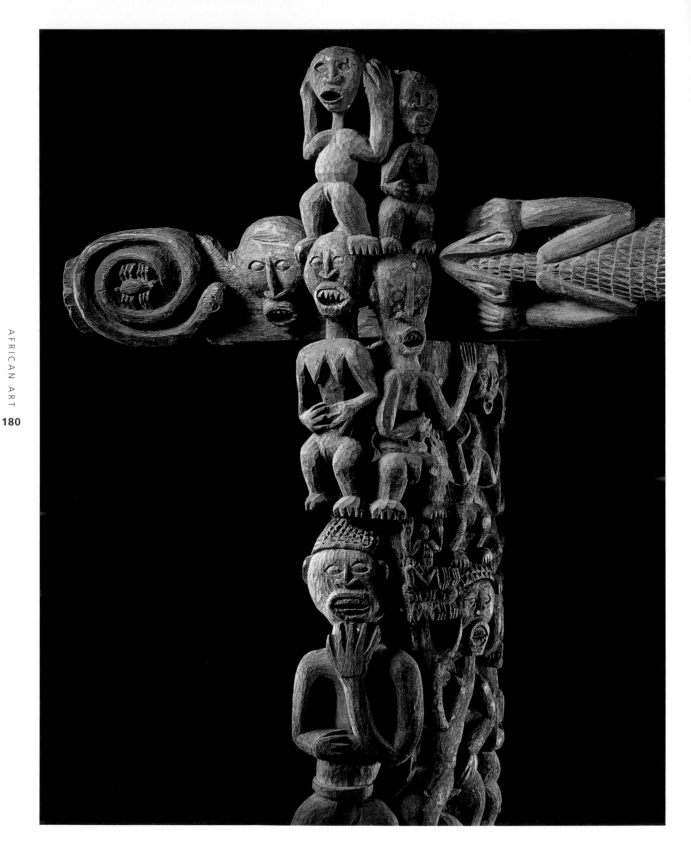

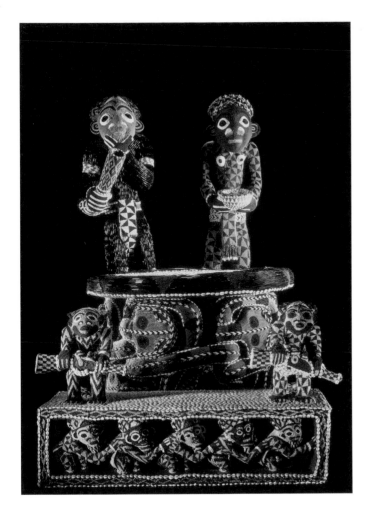

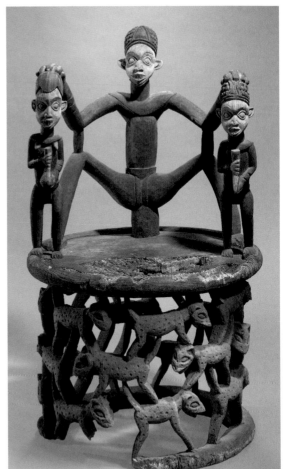

Bamileke, Cameroon / Kamerun / Kameroen / Camerún
Throne, wood, glass beads, and cowrie shells
Thron, Holz, Glasperlen und Kaurimuscheln
Troon, hout, glazen kralen en ciprea schelpen
Trono, madera, cuentas de vidrio y cauríes
1800-1900
h 175 cm / 68.9 in.
Ethnologisches Museum, Berlin

◄ **Bamileke, Cameroon / Kamerun / Kameroen / Camerún**
Carved posts, wood
Türpfosten, Holz
Gesneden staanders, hout
Estípites esculpidos, madera
1800-1900
h 200 cm / 78.8 in.
Museum für Völkerkunde, Berlin

**Bamileke, Cameroon / Kamerun
Kameroen / Camerún**
Throne, wood and pigments
Thron, Holz und Pigmente
Troon, hout en pigmenten
Trono, madera y pigmentos
1880-1920
h 123,2 cm / 48.5 in.
Yale University Art Gallery, New Haven

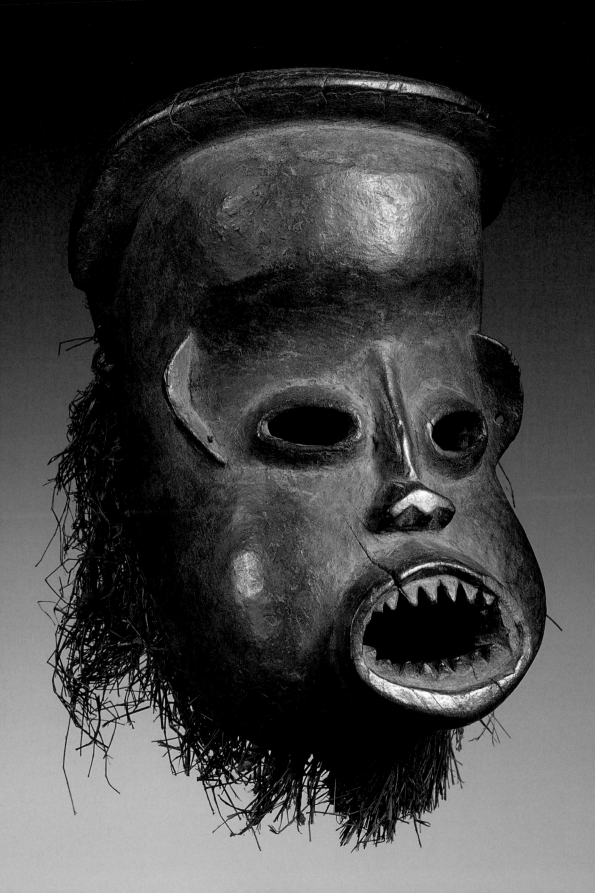

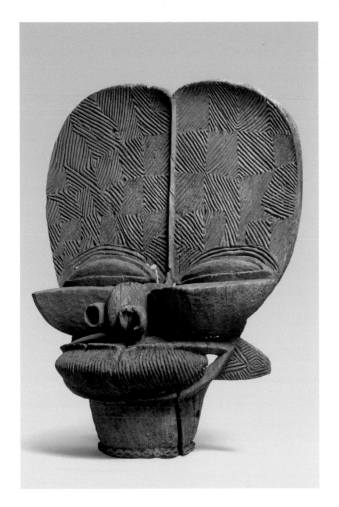

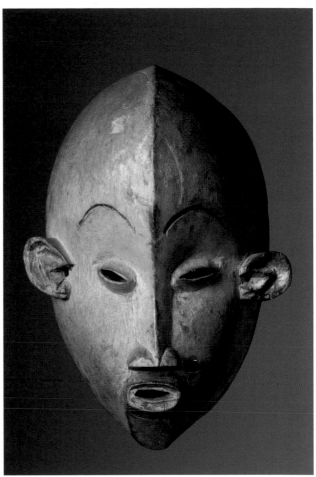

Bamileke, Cameroon / Kamerun / Kameroen / Camerún
Tsesah mask (*Batcham*), wood
Tsesah-Maske (*batcham*), Holz
Masker tsesah (*batcham*), hout
Máscara tsesah (*batcham*), madera
h 89,5 cm / 35.2 in.
Musée du quai Branly, Paris

◄ **Bamileke, Cameroon / Kamerun / Kameroen / Camerún**
Nzop mask, wood and straw
Nzop-Maske, Holz, Stroh
Masker *nzop*, hout, stro
Máscara *nzop*, madera, paja
h 34 cm / 13.3 in.
Musée du quai Branly, Paris

Bamileke, Cameroon / Kamerun / Kameroen / Camerún
Mask of chief of Manjong society, wood and pigments
Häuptlingsmaske der Gesellschaft Manjong, Holz und Pigmente
Hoofdmasker van de Manjong samenleving, hout en pigmenten
Máscara de jefe de la sociedad Manjong, madera y pigmentos
1850-1900
h 31,5 cm / 12.4 in.
Musée du quai Branly, Paris

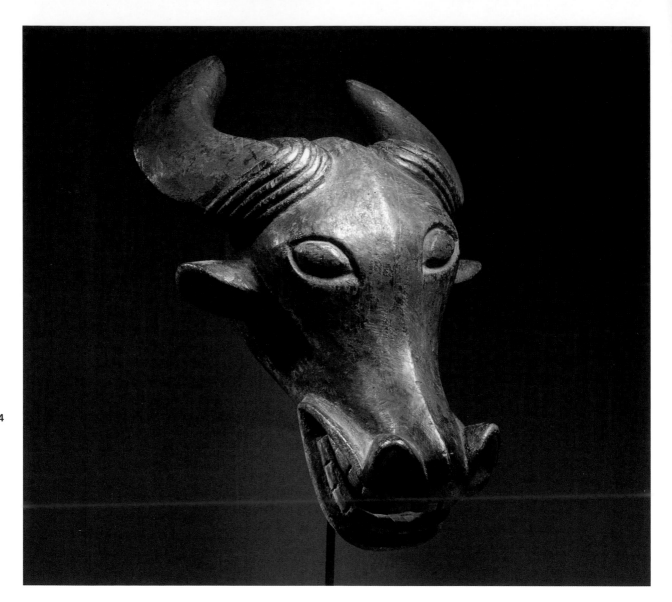

Bamileke, Cameroon / Kamerun / Kameroen / Camerún
Buffalo mask, wood and pigments
Büffelmaske, Holz und Pigmente
Buffelmasker, hout en pigmenten
Máscara búfalo, madera y pigmentos
h 54 cm / 21.2 in.
Private collection / Private Sammlung / Privécollectie / Colección privada

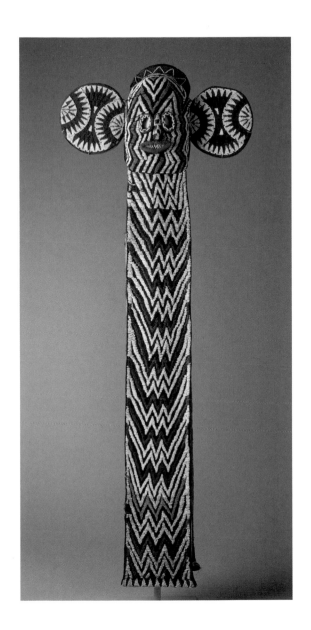

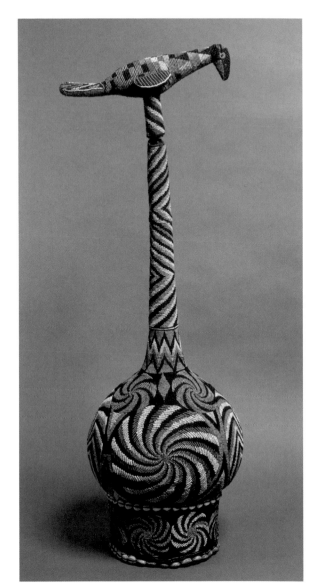

Bamileke, Cameroon / Kamerun / Kameroen / Camerún
Elephant mask (*Tso*), cotton, vegetable fibres and glass beads
Elefantenmaske (*tso*), Baumwolle, Pflanzenfasern, Glasperlen
Olifantenmasker (*tso*), hout, plantaardige vezels, glazen kralen
Máscara elefante (*tso*), algodón, fibras vegetales, cuentas de vidrio
1800-2000
h 154,9 cm / 61 in.
The Metropolitan Museum of Art, New York

Bamileke, Cameroon / Kamerun / Kameroen / Camerún
Palm wine calabash, glass beads, gourd, cowrie shells
Flasche für Palmenwein, Kürbis, Glasperlen, Kaurimuscheln
Pompoen voor palmwijn, pompoen, glazen kralen, kauri schelpen
Calabaza para el vino de palma, calabaza, cuentas de vidrio, cauríes
The Newark Museum of Art, Newark

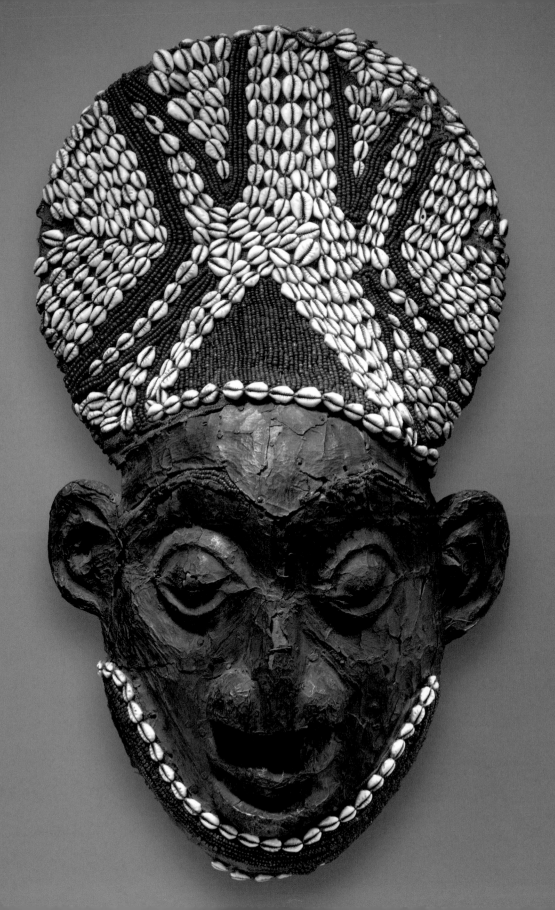

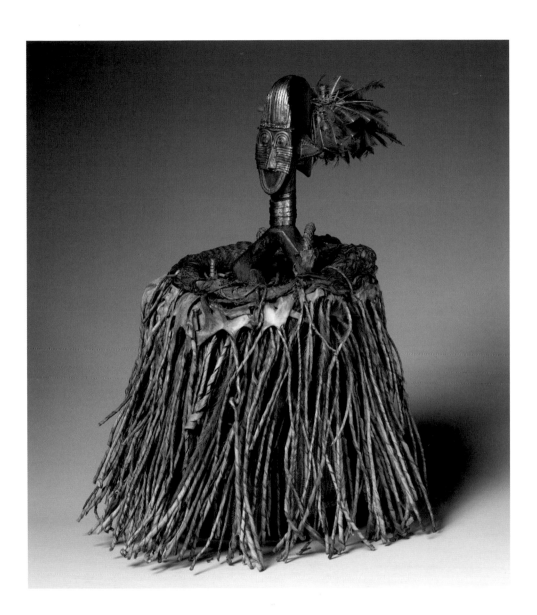

◄ **Bamun, Cameroon / Kamerun / Kameroen / Camerún**
Mask, wood, copper, glass beads, shells
Maske, Holz, Kupfer, Glasperlen, Muscheln
Masker, hout, koper, glazen kralen, schelpen
Máscara, madera, cobre, cuentas de vidrio, conchas
ante 1880
h 66 cm / 26 in.
The Metropolitan Museum of Art, New York

Kota, Gabon / Gabun / Gabón
Reliquary, wood, copper, brass,
iron, vegetable fibres
Heiligenschrein, Holz, Kupfer,
Messing, Eisen, Pflanzenfasern
Reliekhouder, hout, koper,
messing, ijzer, plantaardige vezels
Relicario, madera, cobre, latón,
hierro, fibras vegetales
ante 1897
h 60 cm / 23.6 in.
Musée du quai Branly, Paris

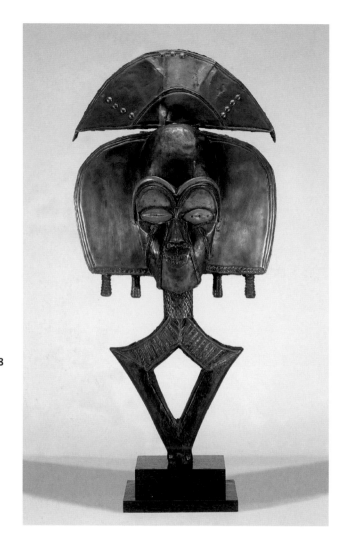

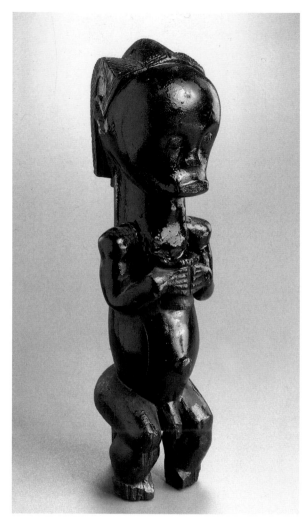

▌ *The upper part of the figure framing the face represents the coiffure, while the lower, rhomboid part is a stylised depiction of the body, with shoulders and arms ending in what are either joined hands or legs. Its practical function is to anchor the sculpture to the reliquary.*

▌ *Der obere Teil der Figur, der das Gesicht umrahmt, stellt die Frisur dar. Im unteren rautenförmigen Teil ist ein stilisiertes Bild des Körpers zu sehen: Schultern und Arme, die mit den gefalteten Händen oder Beinen enden. In ihrer praktischen Funktion soll sie die Skulptur am Behälter des Heiligenschreins befestigen.*

▌ *Het bovenste gedeelte van de figuur dat het gelaat omlijst is het kapsel; in het onderste diamantvormige gedeelte zien we een gestileerde afbeelding van het lichaam: schouders en armen die eindigen met gevouwen handen of op de benen. De praktische functie is om het beeld te verankeren aan de houder van de reliekschrijn.*

▌ *La parte superior de la figura que enmarca el rostro representa el peinado; en la parte inferior romboidal se ha visto una representación estilizada del cuerpo: hombros y brazos que terminan con las manos unidas o también, las piernas. Su función práctica es la de anclar la escultura al contenedor del relicario.*

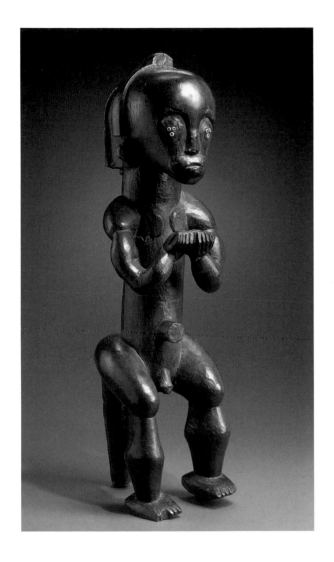

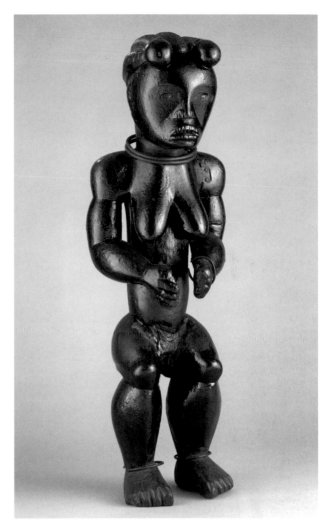

◄ **Kota, Gabon / Gabun / Gabón**
Guardian reliquary figure, wood, copper, brass
Figur eines Reliquienwächters, Holz, Kupfer, Messing
Bewakende figuur van de reliekhouder, hout, koper, messing
Figura de guardián de relicario, madera, cobre, latón
h 81 cm / 31.9 in.
Nationalgalerie, Museum Berggruen, Berlin

◄ **Fang, Gabon / Gabun / Gabón**
Guardian reliquary figure, wood
Figur eines Reliquienwächters, Holz
Bewakende figuur van de reliekhouder, hout
Figura de guardián de relicario, madera
h 39 cm / 15.3 in.
Musée du quai Branly, Paris

Fang, Gabon / Gabun / Gabón
Guardian reliquary figure (*Byeri*), wood
Figur eines Reliquienwächters (*byeri*), Holz
Bewakende figuur van de reliekhouder (*byeri*), hout
Figura de guardián de relicario (*byeri*), madera
h 60 cm / 23.6 in.
Musée du quai Branly, Paris

Fang, Gabon / Gabun / Gabón
Female reliquary figure, wood
Figur eines Reliquienwächters, Holz
Bewakende figuur van de reliekhouder, hout
Figura de guardián de relicario, madera
1800-1920
h 64 cm / 25.2 in.
The Metropolitan Museum of Art, New York

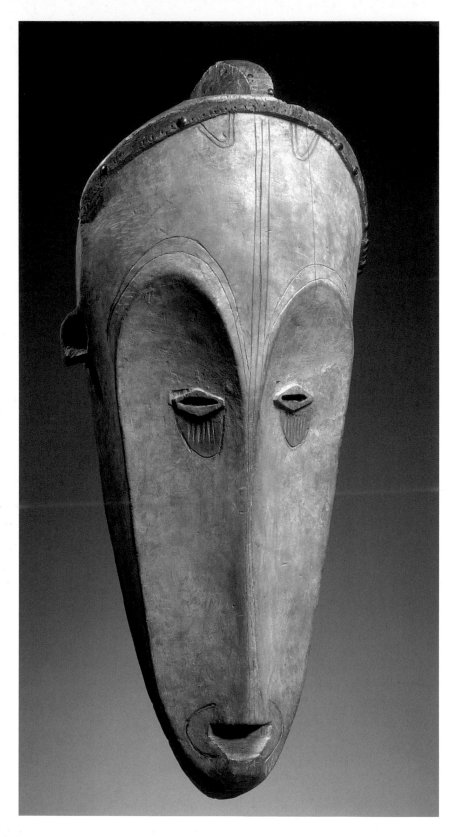

Fang, Gabon / Gabun / Gabón
Mask, wood and kaolin
Maske, Holz und Kaolin
Masker, hout en kaolien
Máscara, madera y caolín
1800-1900
h 66 cm / 26 in.
Musée du quai Branly, Paris

▶ **Fang, Gabon / Gabun / Gabón**
Mask with two faces, wood, pigments,
vegetable fibres, feathers
Maske mit zwei Gesichtern, Holz,
Pigmente, Pflanzenfasern, Federn
Masker met twee kanten, hout,
plantaardige vezels, pigmenten, veren
Máscara de dos caras, madera,
pigmentos, fibras vegetales, plumas
h 67 cm / 26.3 in.
Musée du quai Branly, Paris

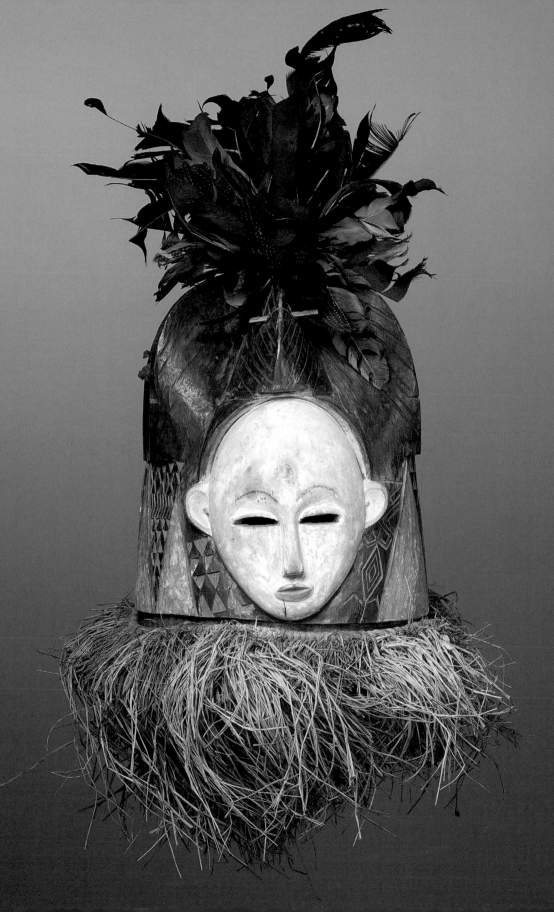

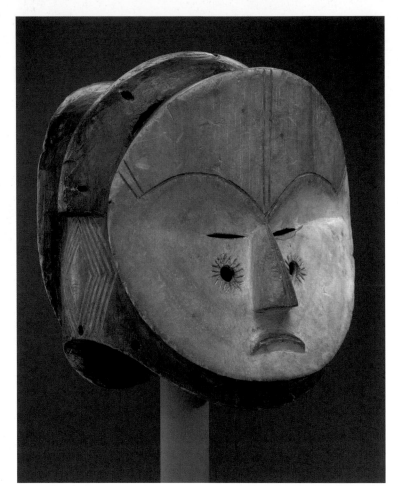

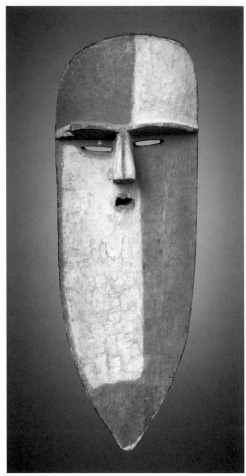

Fang, Gabon / Gabun / Gabón
Janus-faced helmet mask, wood and pigments
Maskenhelm in Form des Ianus, Holz und Pigmente
Helmmasker janiform, hout en pigmenten
Máscara yelmo de dos caras, madera y pigmentos
1800-2000
h 29,8 cm / 11.7 in.
The Metropolitan Museum of Art, New York

Adouma, Gabon / Gabun / Gabón
Mask, wood and pigments
Maske, Holz und Pigmente
Masker, hout en pigmenten
Máscara, madera y pigmentos
1880-1900
h 55 cm / 21.6 in.
Musée du quai Branly, Paris

▶ Punu, Gabon / Gabun / Gabón
Mask, wood and pigments
Maske, Holz und Pigmente
Masker, hout en pigmenten
Máscara, madera y pigmentos
h 37 cm / 14.5 in.
Musée du quai Branly, Paris

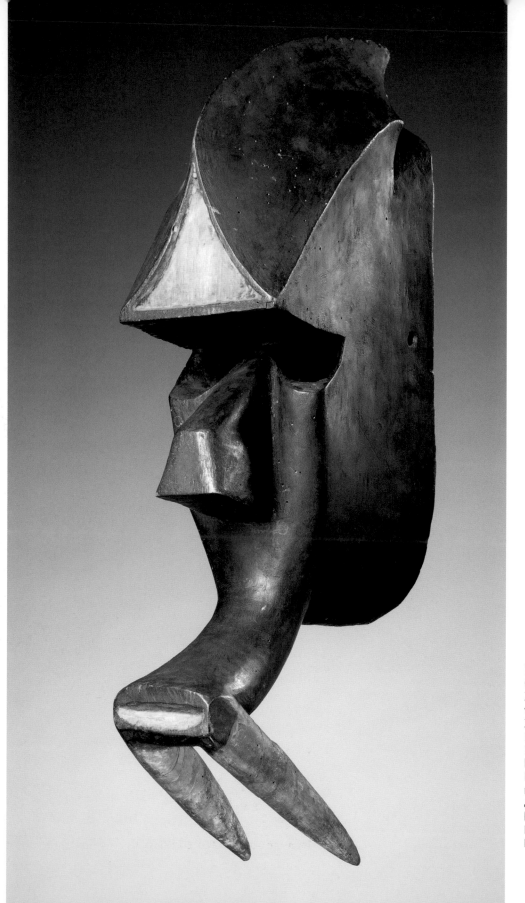

**Kwele, Gabon
Gabun / Gabón**
Zoomorphic mask,
wood and pigments
Zoomorphe Maske,
Holz und Pigmente
Masker zoomorf,
hout en pigmenten
Máscara zoomorfa,
madera y pigmentos
ante 1937
h 44 cm / 17.3 in.
Musée du quai Branly,
Paris

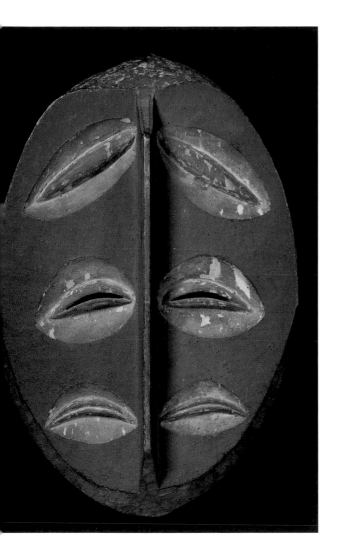

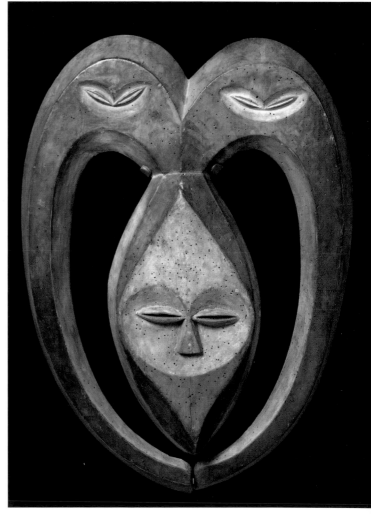

Kwele, Gabon / Gabun / Gabón
Mask with six eyes, wood and pigments
Maske mit sechs Augen, Holz und Pigmente
Masker met zes ogen, hout en pigmenten
Máscara con seis ojos, madera y pigmentos
1800-1900
h 58 cm / 22.8 in.
Musée du quai Branly, Paris

Kwele, Gabon / Gabun / Gabón
Mask, wood and pigments
Maske, Holz und Pigmente
Masker, hout en pigmenten
Máscara, madera y pigmentos
1800-2000
h 52,7 cm / 20.7 in.
The Metropolitan Museum of Art, New York

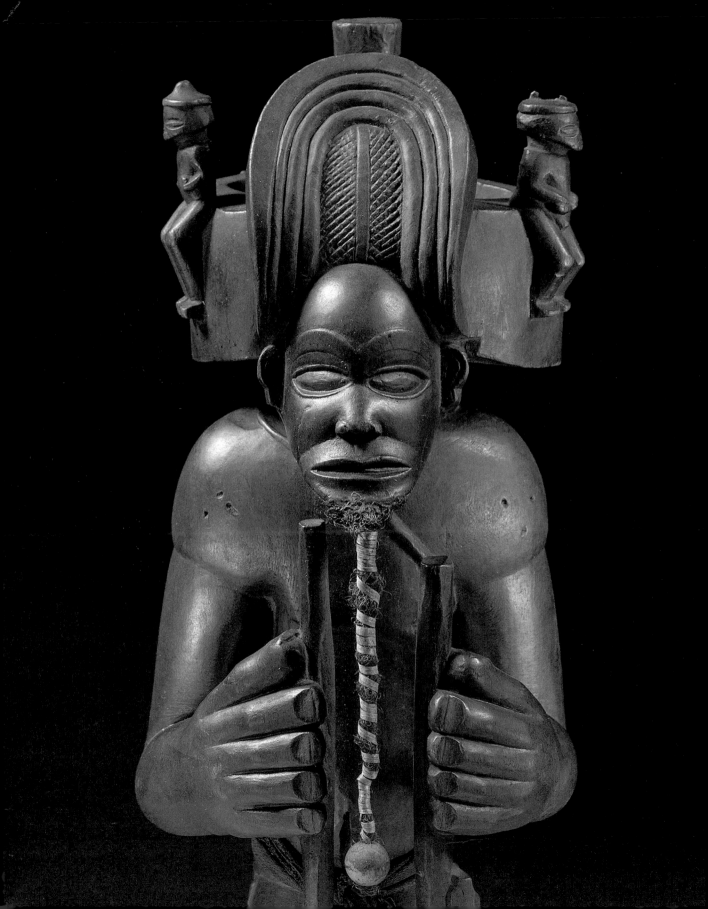

Art in the Congolese area

This vast area on the equator is inhabited by Bantu language groups. In the west the kingdom of the Kongo came to power, reaching its culmination at the beginning of the 17th century; this is where "fetishes" involving nails, masks, and raffia fabrics originated. Between the Congo and Angola was the kingdom of Chokwe, whose artistic expression concentrates on the figure of hero-founder Chibinda Ulunga. The Luba kingdom grew up in the savannahs of the eastern Congo, reaching its peak in the 17th century. In this matrilineal society, the female body is the most frequent theme of art. The Kuba were located in the Kasai region and, from the early 17th century, ruled by the Bushongo dynasty. Kuba art focused on the monarchy and the nobility.

Die Kunst im Gebiet des Kongos

Diese große Region am Äquator wird von Gruppen der Bantu-Sprache bewohnt. Im Westen ist das Reich Kongo entstanden, das seine Blütezeit zu Beginn des 17. Jahrhunderts hatte. Daher kommen die "Fetische" des Voodoo, der Masken und der Bastkleidung. Zwischen Kongo und Angola befindet sich das Reich der Chokwe, dessen künstlerischer Ausdruck durch die Heldenfigur des Gründers Chibinda Ulunga gekennzeichnet ist. In den Savannen des östlichen Kongo hat sich jedoch das Reich der Luba entwickelt, das im 17. Jahrhundert die Blüte erreicht hatte. In dieser matrilinearen Gesellschaft ist die weibliche Figur das häufigste Thema der verschiedenen künstlerischen Darstellungen. In der Region der Kasai hingegen gibt es die Kuba, die seit Anfang des 17. Jahrhunderts von der Dynastie der Bushongo regiert werden. Und um genau diese Monarchie und diesen Adel dreht sich die Kunst der Kuba.

6

Kunst uit het Kongolese gebied

Dit enorme equatoriaal gebied wordt bewoond door Bantu-sprekende groepen. In het westen heeft het koninkrijk van Kongo zich ontwikkeld, dat zijn top in het begin van de zeventiende eeuw had; hiervan komen de "fetisj" met nagels, maskers, weefsels van raffia. Tussen Kongo en Angola vinden we het koninkrijk van de Chokwe, wiens artistieke expressie wordt gekenmerkt door de figuur van de heldenstichter Chibinda Ulunga. In de savannes van Oost-Congo heeft zich, echter, het koninkrijk van de Luba ontwikkeld, dat zijn hoogtepunt in de zeventiende eeuw bereikte. In deze matrilineaire samenleving is de vrouw het meest voorkomende thema van de verschillende artistieke uitingen. In de regio van Kasai werden vanaf het begin van de zeventiende eeuw de Kuba geregeerd door de dynastie van Bushongo. De Kuba kunst draait echt om de monarchie en de adel.

El arte de la región congolesa

Esta vasta región ecuatorial está habitada por grupos de lengua bantú. Al oeste, se ha desarrollado el reino del Congo, que ha tenido su apogeo al inicio del siglo XVII; de aquí provienen los "fetiches" con clavos, máscaras y tejidos en rafia. Entre Congo y Angola encontramos el reino de los Chokwe, cuyas expresiones artísticas se caracterizan por la figura del héroe fundador Chibinda Ulunga. En las sabanas del Congo oriental se ha desarrollado, en cambio, el reino de los Luba, que alcanzó su ápice en el siglo XVII. En esta sociedad matrilineal, la figura femenina es el tema más frecuente de las diferentes manifestaciones artísticas. En la región de Kasai están, en cambio, los Kuba, gobernados desde comienzos del siglo XVII por la dinastía de los Bushongo. Es justamente en torno a la monarquía y a la nobleza que gira el arte kuba.

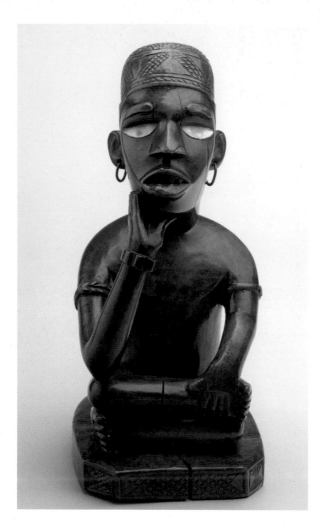

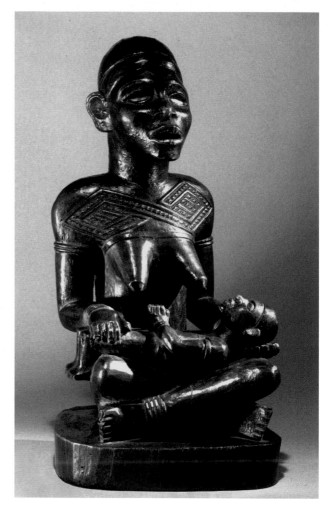

Kongo, Democratic Republic of the Congo
Demokratische Republik Kongo
Democratische Republiek Kongo
República Democrática del Congo
Maternity figure, wood
Mutterschaft, Holz
Moederschap, hout
Maternidad, madera
1800-2000
Entwistle Gallery, London

Kongo, Democratic Republic of the Congo
Demokratische Republik Kongo
Democratische Republiek Kongo
República Democrática del Congo
Seated male figure, wood, glass, metal, kaolin
Sitzende männliche Figur, Holz, Glas, Metall, Kaolin
Mannelijke zittende figuur, hout, glas, metaal, kaolien
Figura masculina sentada, madera, vidrio, metal, caolín
1800-2000
h 29,3 cm / 11.5 in.
The Metropolitan Museum of Art, New York

▶ **Kongo, Democratic Republic of the Congo**
Demokratische Republik Kongo
Democratische Republiek Kongo
República Democrática del Congo
Tomb figure (*Ntadi*), steatite
Grabstele (*ntadi*), Steatit
Begrafenisfiguur (*ntadi*), speksteen
Estela funeraria (*ntadi*), esteatita
1800-2000
h 41,3 cm / 16.2 in.
The Metropolitan Museum of Art, New York

■ These figures, which probably date back to the 16th century, were placed on the tombs of men who distinguished themselves in their lifetime, in order to pass down their memory. Those figures resting their head, slightly inclined, on an arm have been interpreted as representating a chief meditating on how best to serve his people; others, however, interpreted this posture as expressing sadness and mourning.

■ Diese Figuren, deren Ursprung wahrscheinlich auf das 16. Jahrhundert zurückgeht, werden auf die Grabmale der Verstorbenen gestellt, die sich in ihrem Leben ausgezeichnet haben, um die Erinnerung an sie zu überliefern. Die Figuren, die mit einem Arm den Kopf stützen, leicht geneigt, wurden als Darstellungen des Anführers gedeutet, der darüber nachdenkt, was er für das Wohlergehen des eigenen Volkes unternehmen kann. Andere sehen darin jedoch die Traurigkeit in einem Trauerfall.

■ Deze figuren, waarvan de oorsprong vermoedelijk dateert uit de zestiende eeuw, worden geplaatst op de graven van de overledenen, die zich hebben onderscheiden in hun leven om zo herinnerd te blijven worden. De figuren die het hoofd ondersteunen, licht gebogen, met een arm, werden geïnterpreteerd als voorstellingen van het hoofd dat nadenkt over wat te doen voor het welzijn van het eigen volk; maar anderen zien hierin het verdriet van een verlies.

■ Estas figuras, cuyo origen se remonta probablemente al siglo XVI, se colocan sobre las tumbas de los difuntos que se distinguieron en su vida con el fin de perpetrar su recuerdo. Las figuras que sostienen la cabeza, levemente reclinada, con un brazo, han sido interpretadas como representaciones del jefe que medita sobre qué cosa hacer para el bienestar de su propio pueblo; pero otros lo han entendido como la tristeza por un luto.

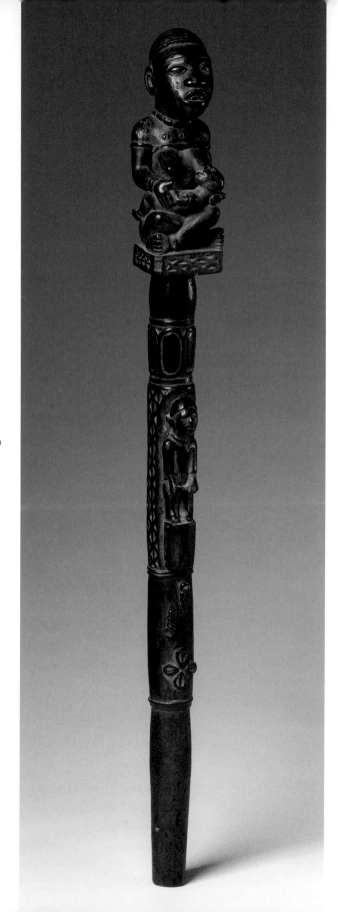

Maître de Boma Vonde
Democratic Republic of the Congo
Demokratische Republik Kongo
Democratische Republiek Kongo
República Democrática del Congo
Ceremonial staff, wood
Grabzeichen, Holz
Ceremonieel teken, hout
Enseña ceremonial, madera
1800-1900
h 69,5 cm / 27.3 in.
Musée du quai Branly, Paris

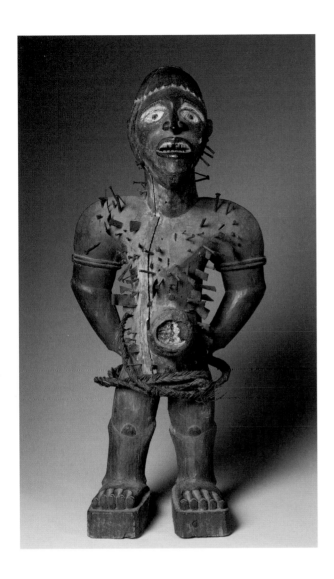

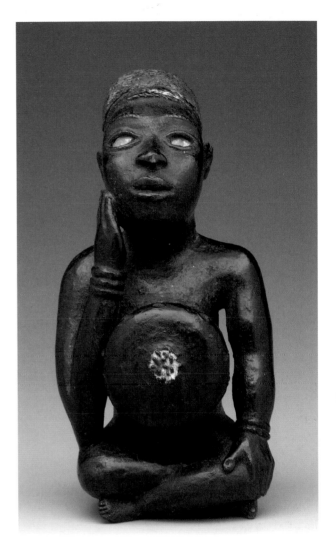

Kongo, Democratic Republic of the Congo
Demokratische Republik Kongo
Democratische Republiek Kongo
República Democrática del Congo
Figure with medicinal properties (*Nkisi*),
wood, metal, resin, vegetable fibres
Figur zu therapeutischer Verwendung (*nkisi*),
Holz, Metall, Harz, Pflanzenfasern
Figuur voor therapeutische werking (*nkisi*),
hout, metaal, hars, plantaardige vezels
Figura de uso terapéutico (*nkisi*),
madera, metal, resina, fibras vegetales
1880-1920
h 110 cm / 43.3 in.
Musée du quai Branly, Paris

Kongo, Democratic Republic of the Congo
Demokratische Republik Kongo
Democratische Republiek Kongo
República Democrática del Congo
Figure with medicinal properties (*Nkisi*), wood,
vegetable fibres, and unidentified materials
Figur zu therapeutischer Verwendung (*nkisi*), Holz,
Pflanzenfasern und nicht identifizierte Materialien
Figuur voor therapeutische werking (*nkisi*), hout,
plantaardige vezels en niet geïdentificeerde materialen
Figura de uso terapéutico (*nkisi*), madera, fibras
vegetales y materiales no identificados
1880-1920
h 16,51 cm / 6.5 in.
Yale University Art Gallery, New Haven

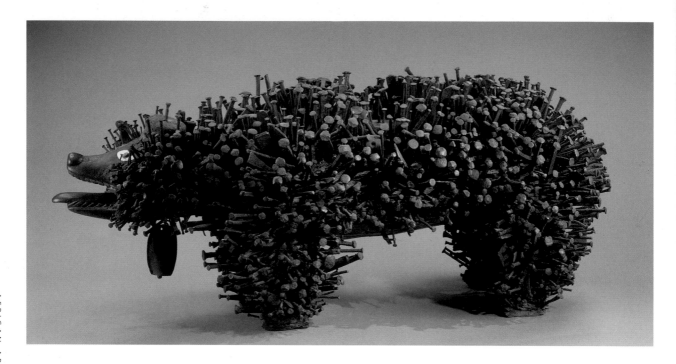

▌ *These figures are more for seeing than for being seen. The same goes for the mirrors and bits of glass that are sometimes to be found on their stomachs: deliberately opaque, their gaze is directed towards the "other side", the world of the dead. What really counts is not the carved forms but what they conceal, the "medicine", the "soul" within, which is activated by the magician when he inserts nails or blades into the figurine. Dogs are seen as having mediumistic qualities.*

▌ *Die Funktion dieser Figuren besteht mehr darin, zu sehen als gesehen zu werden. Darauf weisen die Spiegel und Glasstücke hin, die manchmal auf dem Bauch erscheinen: Sie sind bewusst matt und richten den Blick auf die andere Seite zur Totenwelt. Was wirklich wichtig ist, sind nicht so sehr die bildhauerischen Formen, sondern der versteckte Teil, die "Medizin", die darin steckt, und die "Seele", die dort wohnt und die vom Wahrsager belebt wird, wenn er Stiche und Klingen setzt. Den Hunden werden mediale Fähigkeiten zugesprochen.*

▌ *De functie van deze figuren ligt niet in het gezien worden, maar in het zien. Hierbij lijken de spiegels en ramen die soms op de buik verschijnen doorzichtig: opzettelijk ondoorzichtig, zicht biedend op de andere kant, naar de wereld der doden. Waar het om gaat is echt niet zozeer de sculpturale vormen als wel het verborgen gedeelte, het "medicijn" dat de "ziel" bevat, die daar in woont en die geactiveerd wordt door de waarzegger door er spijkers of messen in te steken. Aan honden kan het mediumschap herkend worden.*

▌ *La función de estas figuras no consiste tanto en ser vistas, sino en ver. A esto hacen referencia los espejos y vidrios que a veces aparecen sobre el vientre: opacos a propósito, dirigen la vista hacia la otra parte, hacia el mundo de los muertos. Lo que realmente importa no es tanto las formas escultóricas sino la parte escondida, la "medicina" que contiene el "alma" que allí habita y que es activada por el adivino colocando clavos o cuchillas. A los perros se les reconocen poderes de mediación.*

Kongo, Democratic Republic of the Congo
Demokratische Republik Kongo
Democratische Republiek Kongo
República Democrática del Congo
Zoomorphic figure with medicinal properties (*nkisi*), wood, iron, glass, and rope
Zoomorphe Figur zu therapeutischer Verwendung (*nkisi*), Holz, Eisen, Glas und Schnur
Zoomorfa figuur voor therapeutisch gebruik (*nkisi*), hout, ijzer, glas en draad
Figura zoomorfa de uso terapéutico (*nkisi*), madera, hierro, vidrio y cuerda
h 44 cm / 17.3 in.
Musée du quai Branly, Paris

▶ Vili, Democratic Republic of the Congo
Demokratische Republik Kongo
Democratische Republiek Kongo
República Democrática del Congo
Mask, wood and pigments
Maske, Holz und Pigmente
Masker, hout en pigmenten
Máscara, madera y pigmentos
h 25,6 cm / 10 in.
Musée du quai Branly, Paris

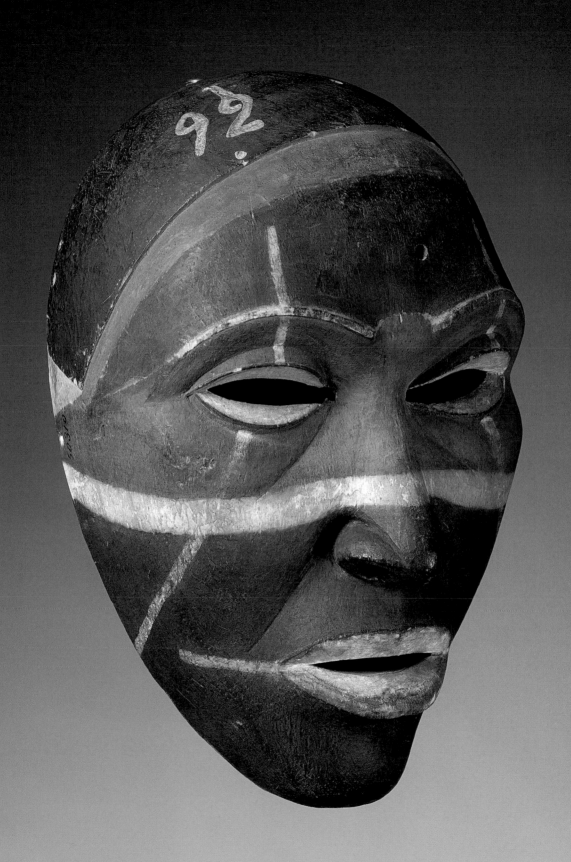

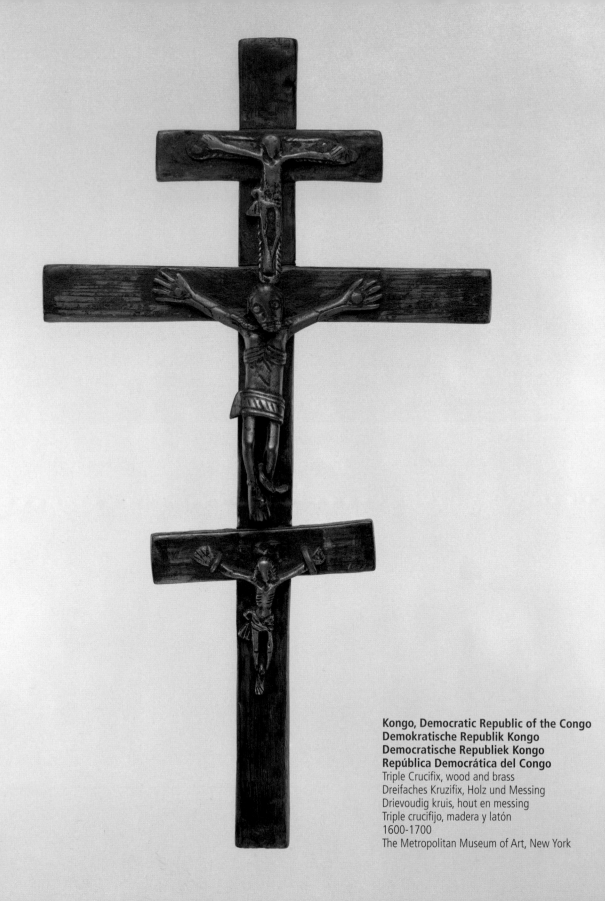

Kongo, Democratic Republic of the Congo
Demokratische Republik Kongo
Democratische Republiek Kongo
República Democrática del Congo
Triple Crucifix, wood and brass
Dreifaches Kruzifix, Holz und Messing
Drievoudig kruis, hout en messing
Triple crucifijo, madera y latón
1600-1700
The Metropolitan Museum of Art, New York

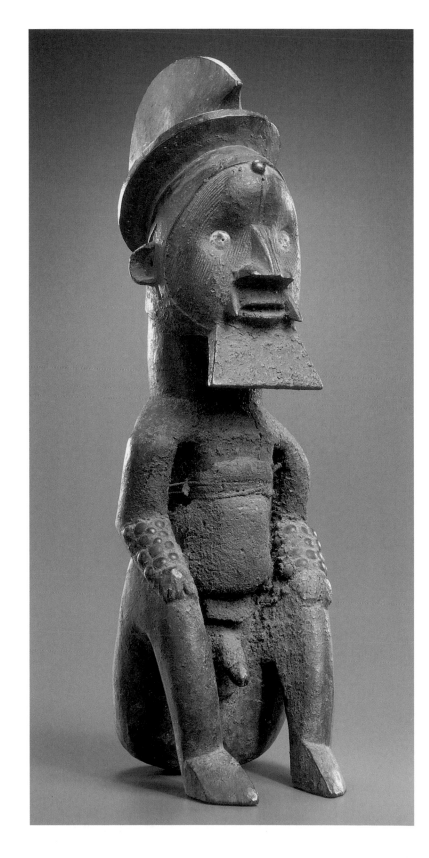

Teke, Democratic Republic of the Congo
Demokratische Republik Kongo
Democratische Republiek Kongo
República Democrática del Congo
Seated male figure, wood, metal, and shell
Sitzende männliche Figur, Holz, Metall, Muschel
Mannelijke zittende figuur, hout, metaal, schelp
Figura masculina sentada, madera, metal, concha
1800-1900
h 38,4 cm / 15.1 in.
Musée du quai Branly, Paris

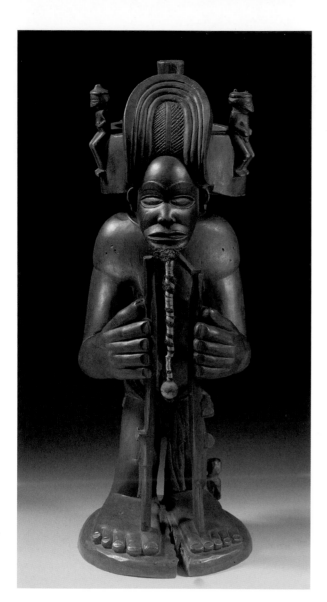

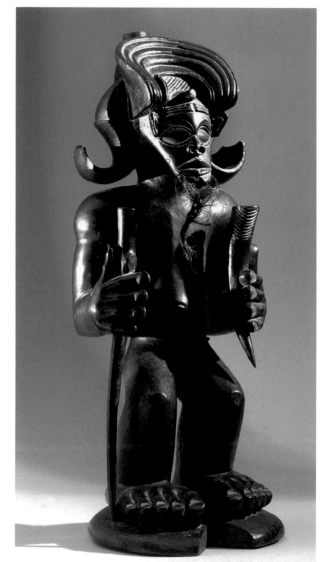

Chokwe, Angola
Figure of hero and founder Chibinda Ilunga, wood
Figur des Gründerhelden Chibinda Ilunga, Holz
Figuur van de stichtende held Chibinda Ilunga, hout
Figura del héroe fundador Chibinda Ilunga, madera
h 39 cm / 15.3 in.
Ethnologisches Museum, Berlin

Chokwe, Angola
Figure of hero and founder Chibinda Ilunga, wood
Figur des Gründerhelden Chibinda Ilunga, Holz
Figuur van de stichtende held Chibinda Ilunga, hout
Figura del héroe fundador Chibinda Ilunga, madera
1800-2000
Courtesy Christie's

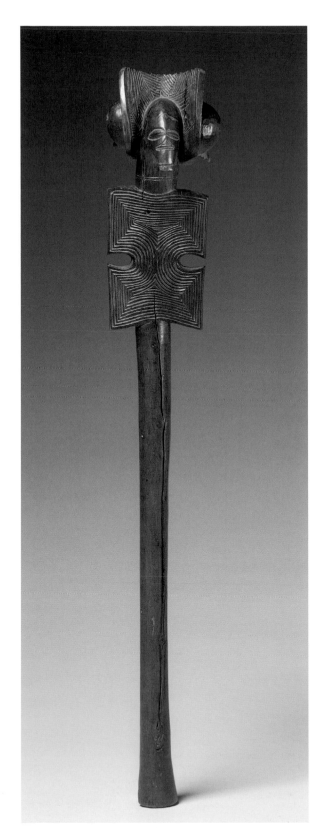

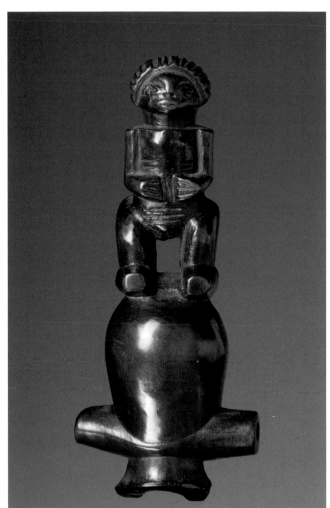

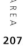

Chokwe, Angola
Sceptre, wood
Zepter, Holz
Scepter, hout
Cetro, madera
h 60,3 cm / 23.7 in.
Musée du quai Branly, Paris

Chokwe, Angola
Flute, wood
Flöte, Holz
Fluit, hout
Flauta, madera
h 12 cm / 4.7 in.
Musée du quai Branly, Paris

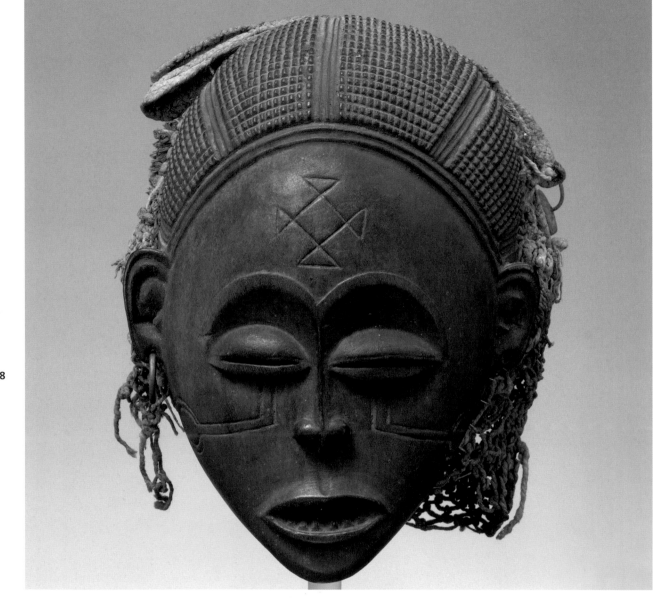

▌ *The* Pwo *mask is the wife of the* Chihongo *mask: the latter stands for abundance, the former, for fertility.*
She tended formerly to be depicted as an old woman, but here she is young and nubile.
▌ *Die Maske* Pwo *ist die Frau der Maske* Chihongo: *diese stellt die Üppigkeit dar und verkörpert die Fruchtbarkeit.*
Während sie in der Vergangenheit als Figur einer Alten gesehen wurde, gilt sie heute als eine junge Frau in heiratsfähigem Alter.
▌ *Het masker* Pwo *vertegenwoordigt de echtgenote van het masker* Chihongo: *dit staat voor overvloed en belichaamt de waarde van de*
vruchtbaarheid. In het verleden werd het gezien als de figuur van een oude vrouw, tegenwoordig juist de jonge vrouw van huwbare leeftijd.
▌ *La máscara* Pwo *representa a la mujer de la máscara* Chihongo: *ésta representa la abundancia y aquélla encarna el valor*
de la fertilidad. Si en un pasado era vista como la figura de una anciana, hoy representa más bien una mujer joven en edad de matrimonio.

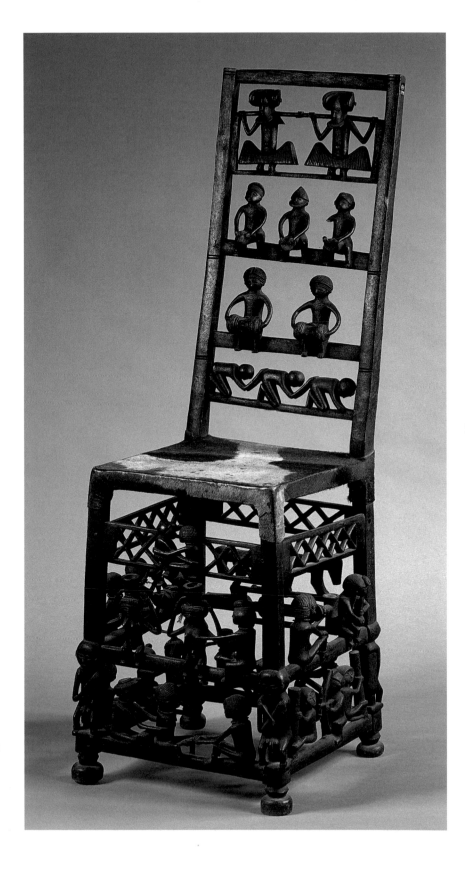

Chokwe, Angola
Throne, wood
Thron, Holz
Troon, hout
Trono, madera
h 114,5 cm / 45.1 in.
Museum für Völkerkunde, Berlin

◀ **Chokwe, Angola**
Female mask (*Pwo*), wood,
vegetable fibres, brass, and pigments
Weibliche Maske (*pwo*), Holz,
Pflanzenfasern, Messing und Pigmente
Vrouwelijk masker (*pwo*), hout,
plantaardige vezels, messing en pigmenten
Máscara femenina (*pwo*), madera,
fibras vegetales, latón y pigmentos
1900-1920
h 27 cm / 10.6 in.
The Metropolitan Museum of Art,
New York

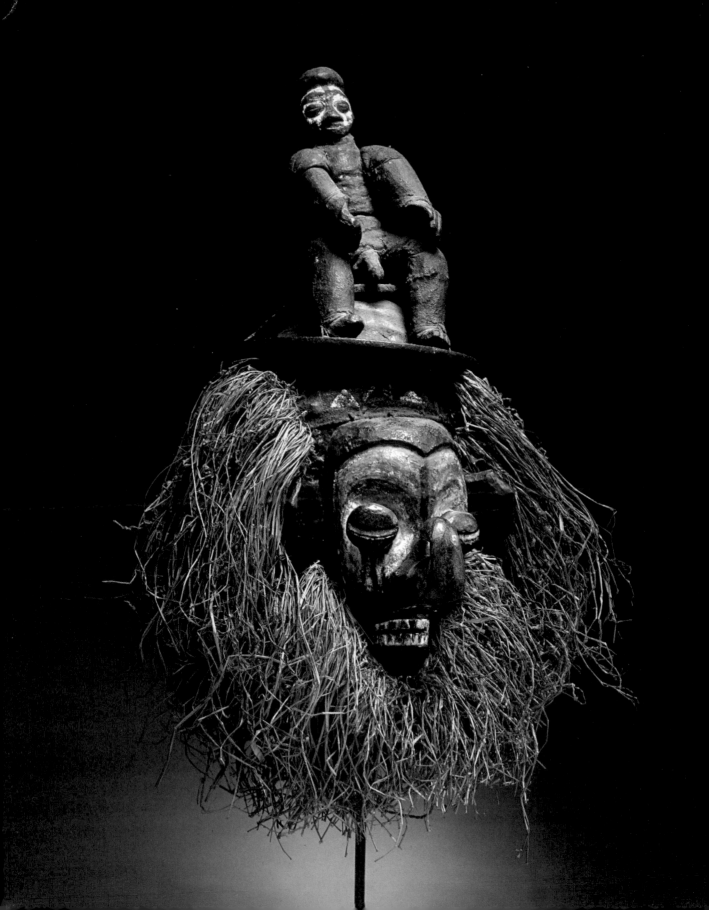

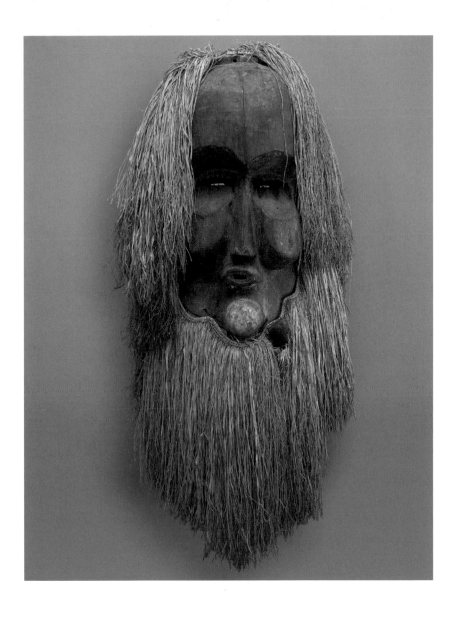

◄ **Yaka, Democratic Republic of the Congo
Demokratische Republik Kongo
Democratische Republiek Kongo
República Democrática del Congo**
Initiation mask (*Kholuka*), wood,
vegetable fibres, cloth, pigments
Inititationsmaske (*kholuka*), Holz,
Pflanzenfasern, Stoff, Pigmente
Initiatiemasker (*kholuka*), hout,
plantaardige vezels, weefsel, pigmenten
Máscara de iniciación (*kholuka*), madera,
fibras vegetales, tela, pigmentos
h 60 cm / 23.6 in.
Private collection / Private Sammlung
Privécollectie / Colección privada

**Suku, Democratic Republic of the Congo
Demokratische Republik Kongo
Democratische Republiek Kongo
República Democrática del Congo**
Initiation mask (*Kakuungu*), wood,
raffia, pigments, turtle shell
Inititationsmaske (*kakuungu*), Holz,
Bast, Pigmente, Schildkrötenpanzer
Initiatiemasker (*kakuungu*), hout,
raffia, pigmenten, schildpaddenschild
Máscara de iniciación (*kakuungu*), madera,
rafia, pigmentos, caparazón de tortuga
1880-1920
114,5 cm / 45.11 in.
Yale University Art Gallery, New Haven

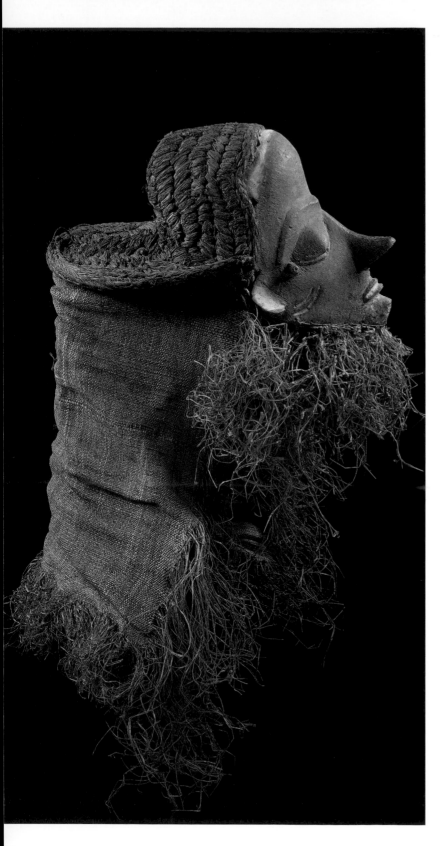

Pende, Democratic Republic of the Congo
Demokratische Republik Kongo
Democratische Republiek Kongo
República Democrática del Congo
Pota or *Ginjinga* mask, wood, straw, and raffia
Pota Maske (*ginjinga*), Holz, Stroh und Bast
Pota masker (*ginjinga*), hout, stro en raffia
Máscara pota (*ginjinga*), madera, paja y rafia
1800-1900
h 22 cm / 8.6 in.
Ethnologisches Museum, Berlin

▶ Pende, Democratic Republic of the Congo
Demokratische Republik Kongo
Democratische Republiek Kongo
República Democrática del Congo
Mbuya mask, wood and vegetable fibres
Mbuya-Maske, Holz und Pflanzenfasern
Mbuya masker, hout en plantaardige vezels
Máscara *mbuya*, madera y fibras vegetales
1880-1920
h 38,1 cm / 15 in.
Yale University Art Gallery, New Haven

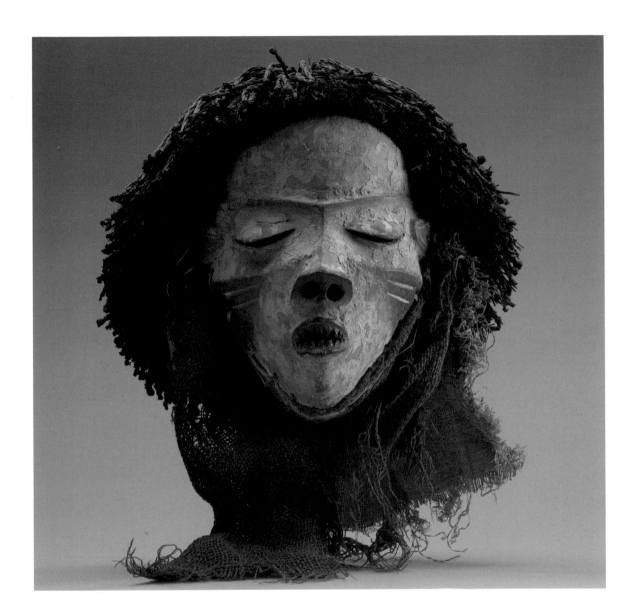

▐ While fibre masks were worn by hunters, wooden masks were used by warriors, and wooden masks covered with copper plates were worn by the chiefs. Each step in the mask hierarchy corresponds to the acquisition of esoteric knowledge. The braided fibre coiffure, the large rounded forehead with deep-set eyes, the triangular nose and open mouth with sharp teeth are all characteristic.

▐ Während die Fasermasken auf die Jäger verwiesen, gehörten die aus Holz zu den Kriegern und die Masken, die zwar auch aus Holz waren, aber von Kupfer überzogen, waren die der Anführer. Mit jedem Grad, der in der Hierarchie der Masken erreicht wird, gewinnt man ein bestimmtes esoterisches Wissen. Ihre Merkmale sind die Frisuren aus geflochtenen Fasern, die große gewölbte Stirn mit den stark ausgehöhlten Augen, der dreieckigen Nase und der offene Mund mit den gefeilten, bedrohlich zur Schau gestellten Zähnen.

▐ Terwijl men aan maskers van vezels jagers herkende, die van hout behoorden tot de krijgers en die altijd van hout waren, maar bedekt met koperen platen, waren de leiders. Bij elke afgelegde stap langs de hiërarchie van de maskers, verwierven sommigen esoterische kennis. Eigenschappen zijn een kapsel van gevlochten vezels, de grote uitpuilende bron en de diepliggende ogen, de driehoekige neus en een open mond met tanden dreigend in beeld.

▐ Mientras las máscaras de fibras señalaban a los cazadores, las de madera pertenecían a los guerreros y éstas, siempre de madera pero recubiertas con planchas de cobre, eran de los jefes. A cada escalón alcanzado a lo largo de la jerarquía de las máscaras, se adquiría un cierto saber esotérico. Son característicos el peinado hecho de fibras entrelazadas, la gran frente curvada con los ojos fuertemente ahuecados, la nariz triangular y la boca abierta con los dientes limados exhibidos de manera amenazadora.

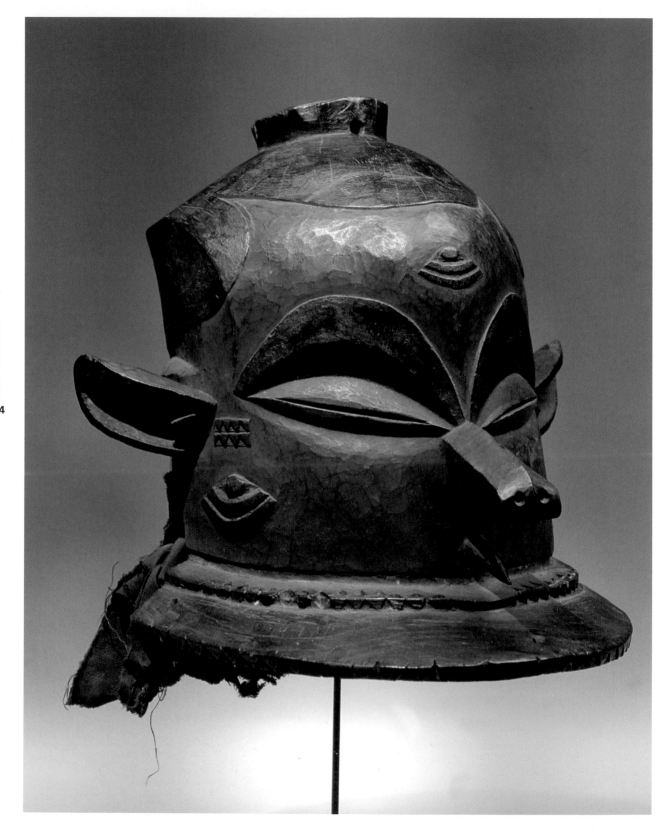

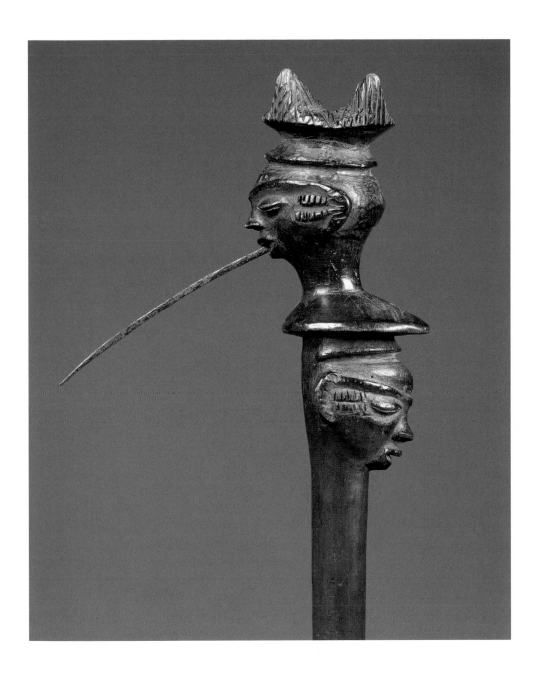

◄ Pende, Democratic Republic of the Congo
Demokratische Republik Kongo
Democratische Republiek Kongo
República Democrática del Congo
Helmet mask (*Giphogo*), wood and pigments
Helmmaske *Giphogo*, Holz, Pigmente
Helmmasker *giphogo*, hout, pigmenten
Máscara casco *giphogo*, madera, pigmentos
h 29 cm / 11.4 in.
Private collection / Private Sammlung
Privécollectie / Colección privada

Pende, Democratic Republic of the Congo
Demokratische Republik Kongo
Democratische Republiek Kongo
República Democrática del Congo
Ceremonial axe, wood and iron
Zeremonienaxt, Holz und Eisen
Ceremoniële bijl, hout en ijzer
Hacha ceremonial, madera y hierro
1900-2000
h 38,5 cm / 15.1 in.
Ethnologisches Museum, Berlin

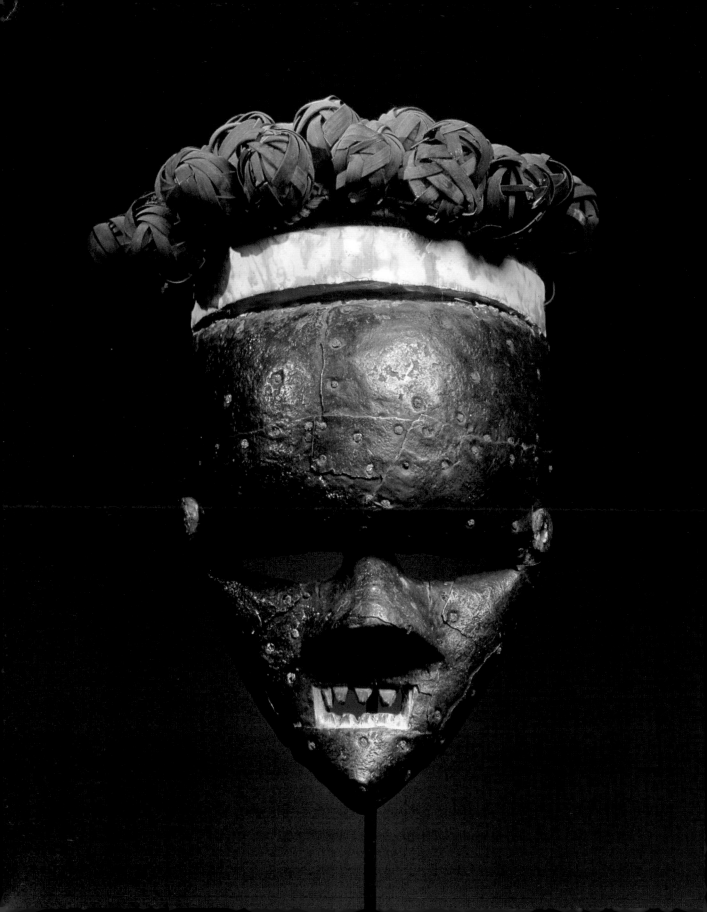

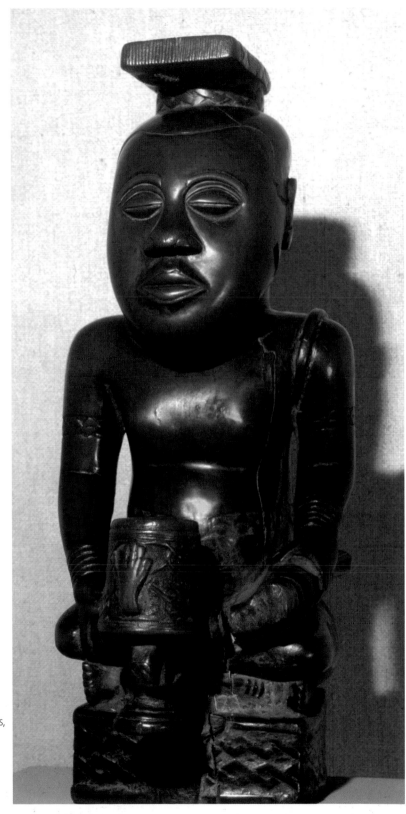

Kuba, Democratic Republic of the Congo
Demokratische Republik Kongo
Democratische Republiek Kongo
República Democrática del Congo
Figure of king (*Ndop*), wood
Herrscherfigur (*ndop*), Holz
Vorstenfiguur (*ndop*), hout
Figura de soberano (*ndop*), madera
ca. 1760-1780
h 49,4 cm / 19.4 in.
Brooklyn Museum of Art, New York

◀ **Salampasu, Democratic Republic**
of the Congo / Demokratische Republik
Kongo / Democratische Republiek Kongo
República Democrática del Congo
Male warrior society mask, wood, copper, and fibre
Maske des männlichen Kriegerstammes,
Holz, Kupfer und Fasern
Masker van de mannelijke maatschappij van strijders,
hout, koper en vezels
Máscara de la sociedad masculina de los guerreros,
madera, cobre y fibras
h 31 cm / 12.2 in.
Private collection / Private Sammlung
Privécollectie / Colección privada

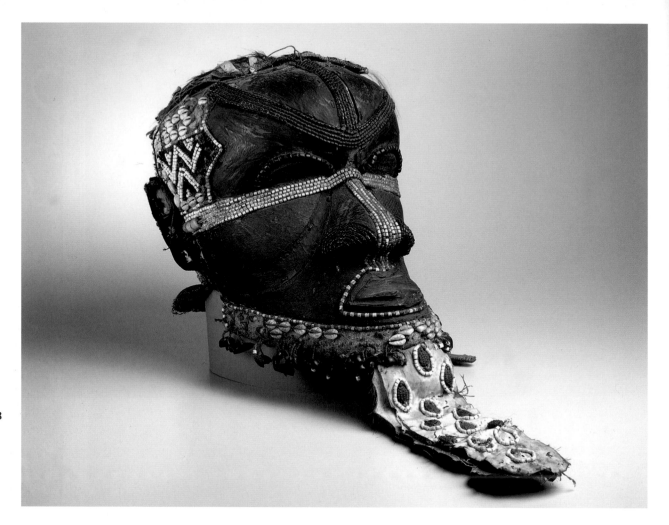

Kuba, Democratic Republic of the Congo
Demokratische Republik Kongo
Democratische Republiek Kongo
República Democrática del Congo
Mbwoom mask, wood, cowrie shells, glass beads, fur, cloth
Mbwoom-Maske, Holz, Kaurimuscheln, Glasperlen, Pelz, Stoff
Masker *mbwoom*, hout, kauri schelpen, glaskralen, leer, stof
Máscara *mbwoom*, madera, cauríes, cuentas de vidrio, pelaje, tela
h 29,3 cm / 11.5 in.
Brooklyn Museum of Art, New York

▶ **Democratic Republic of the Congo**
Demokratische Republik Kongo
Democratische Republiek Kongo
República Democrática del Congo
Ngady a Mwaash mask, wood, cowrie shells, glass beads, cloth, pigments
Ngady a mwash-Maske, Holz, Kaurimuscheln, Glasperlen, Stoff, Pigmente
Masker *ngady a mwash*, hout, kauri schelpen, glaskralen, stof, pigmenten
Máscara *ngady mwash*, madera, cauríes, cuentas di vidrio, tela, pigmentos
ca. 1900
h 38,1 cm / 15 in.
The Detroit Institute of Art, Detroit

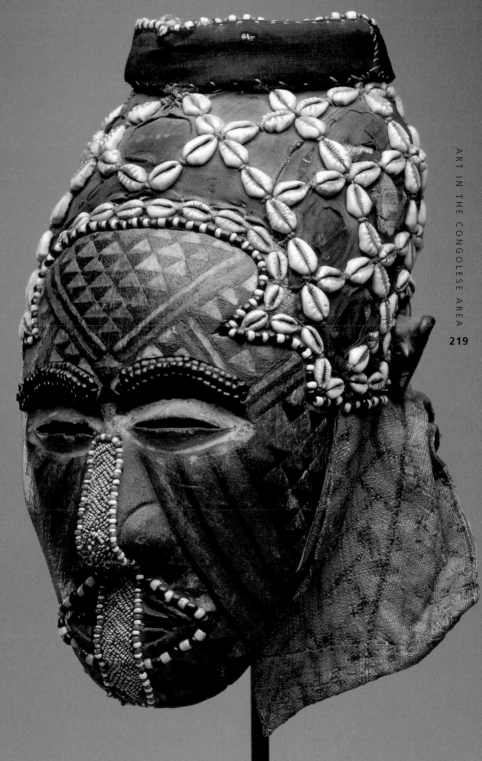

■ The dark and light triangle pattern on the forehead refers to the design of bark fabrics formerly worn by the Kuba people and still worn today when in mourning. The mask represents the sister-wife of Woot (the mythical forefather of the Kuba people) and embodies the feminine ideal.

■ Das Motiv mit hellen und dunklen Dreiecken auf der Vorderseite verweist auf das Design der Rindenstoffe, die die Kuba in der Vergangenheit trugen und die sie noch heute während der Trauer anziehen. Stellt die Schwester und Mutter von Woot dar (der mythische Erzeuger des Kuba-Volkes) und verkörpert das Vorbild der Weiblichkeit.

■ Het lichte en donkere driehoekige patronen, dat verschijnt aan de voorkant verwijst naar het ontwerp van de kleding geweven van schors waarmee de Kuba zich in het verleden kleedde, en ook nu nog wordt het gedragen tijdens de rouw. Vertegenwoordigt de zus en vrouw van Woot (de mythische stamvader van het Kuba-volk) en belichaamt het model van vrouwelijkheid.

■ El motivo a triángulos claros y oscuros que aparece sobre la frente hace referencia al diseño de los tejidos hechos de corteza con los que se vestían los Kuba en el pasado y que todavía hoy son usados durante el luto. Representa a la hermana y a la mujer de Woot (el antepasado mítico del pueblo kuba) y representa el modelo de la femineidad.

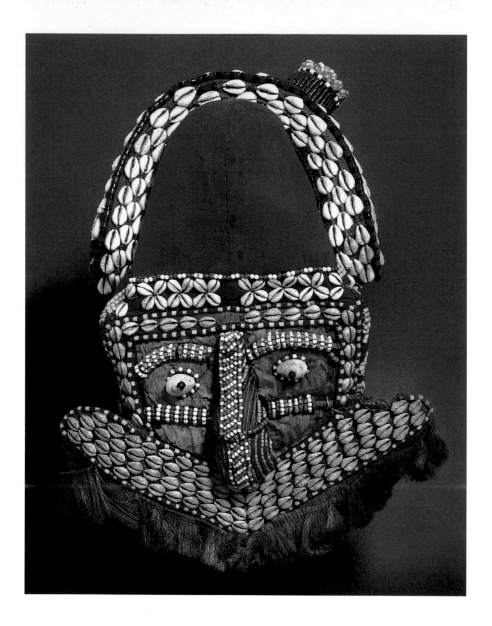

Kuba, Democratic Republic of the Congo
Demokratische Republik Kongo
Democratische Republiek Kongo
República Democrática del Congo
Mwashamboy mask, cloth, vegetable fibres,
animal skins, glass beads, cowrie shells
Mwashamboy-Maske, Stoff, Pflanzenfasern,
Tierfell, Glasperlen, Kaurimuscheln
Masker *mwashamboy*, stof, plantaardige
vezels, dierlijk haar, glaskralen, kauri schelpen
Máscara *mwashamboy*, tela, fibras vegetales,
piel animal, cuentas de vidrio, cauríes
h 40 cm / 15.7 in.
Collezione Fernando Mussi, Monza

▶ **Binji, Democratic Republic of the Congo**
Demokratische Republik Kongo
Democratische Republiek Kongo
República Democrática del Congo
Mask, wood, raffia, pigments
Maske, Holz, Bast, Pigmente
Masker, hout, raffia, pigmenten
Máscara, madera, rafia, pigmentos
h 65 cm / 25.6 in.
Ethnologisches Museum, Berlin

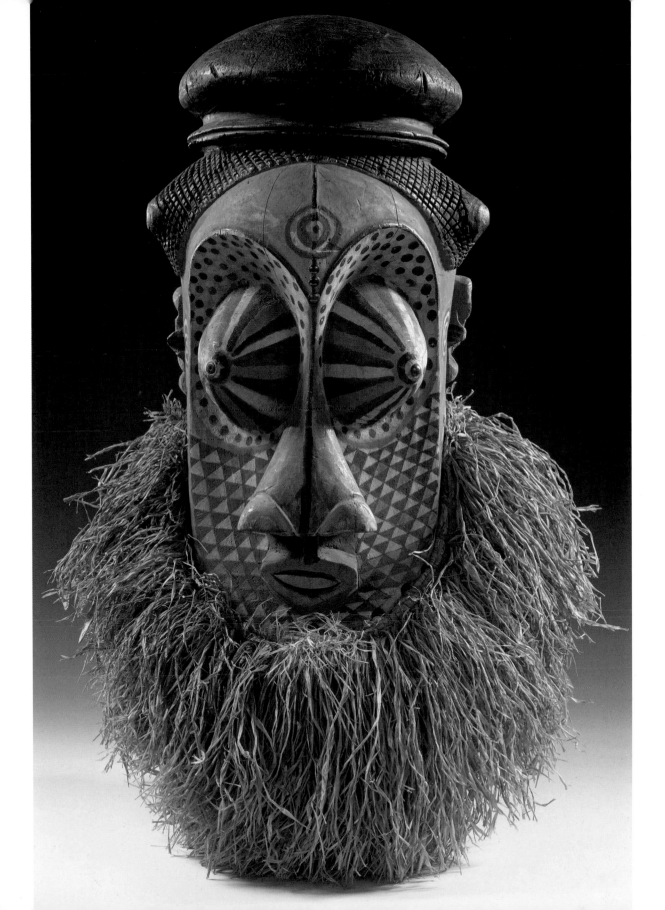

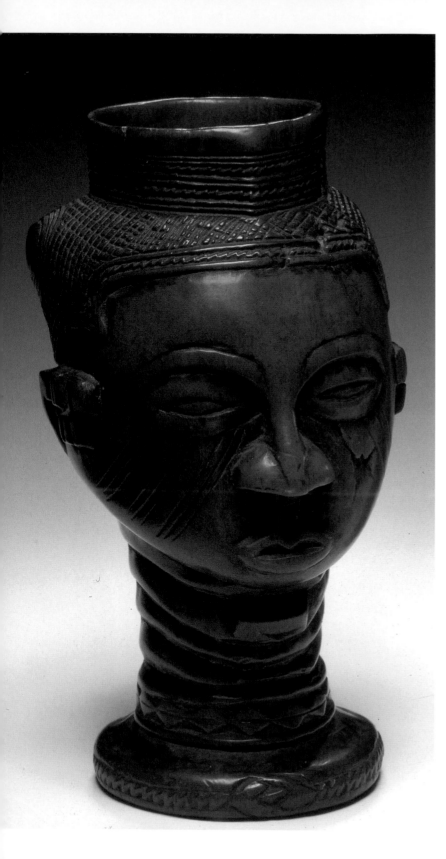

Kuba, Democratic Republic of the Congo
Demokratische Republik Kongo
Democratische Republiek Kongo
República Democrática del Congo
Cup for palm wine, wood
Becher für den Palmenwein, Holz
Wijnbeker van palm, hout
Copa para el vino de palma, madera
1800-1920
h 15 cm / 5.9 in.
Ethnologisches Museum, Berlin

▶ **Kuba, Democratic Republic of the Congo**
Demokratische Republik Kongo
Democratische Republiek Kongo
República Democrática del Congo
Embroidered cloth (*shoowa*), raffia, pigments
Bestickter Stoff (*shoowa*), Bast, Pigmente
Geborduurde stof (*shoowa*), raffia, pigmenten
Tejido bordado (*shoowa*), rafia, pigmentos
1800-2000
51,4 x 116,2 cm / 20.2 x 45.7 in.
The Metropolitan Museum of Art, New York

▶ **Kuba, Democratic Republic of the Congo**
Demokratische Republik Kongo
Democratische Republiek Kongo
República Democrática del Congo
Ceremonial skirt (*ntshak*), raffia, pigments
Zeremonienrock (*ntshak*), Bast, Pigmente
Cerimoniële jurk (*ntshak*), raffia, pigmenten
Falda ceremonial (*ntshak*), rafia, pigmentos
1900-2000
Ernst Anspach Collection, New York

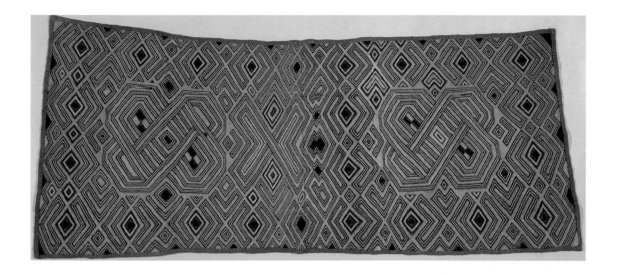

▌ *Embroidered raffia fabrics are thought to have originated on the Atlantic coast of the Congo and then spread inland reaching the Kuba kingdom between the 17ᵗʰ and 18ᵗʰ century. In the course of this, the design, originally symmetrical and regular, became more inventive and open to improvisation, probably under the influence of the freer design of bark painting.*

▌ *Die Stoffe in eingeflochtenem Raffia sollen ihren Ursprung an den atlantischen Küsten des Kongo gehabt haben, um sich dann in das Landesinnere auszubreiten und das Reich der Kuba zwischen dem 17. und 18. Jahrhundert zu erreichen. Während der Verbreitung hat sich das Design jedoch verändert und ist nicht mehr symmetrisch und regelmäßig, sondern erfinderischer und offener für Improvisation. Wahrscheinlich wurde es von dem freizügigeren Design der Rindenmalerei beeinflusst.*

▌ *De met raffia geborduurde stoffen zouden hun oorsprong hebben aan de Atlantische kusten van de Kongo om vervolgens naar de binnenlanden te verspreiden en het koninkrijk van Kuba tussen de zeventiende en achttiende eeuw te bereiken. Bij het overbrengen is het ontwerp veranderd van symmetrisch en gelijkmatig naar inventiever en meer open voor improvisatie, waarschijnlijk beïnvloed door het ontwerp, vrijer dan schilderen op schors.*

▌ *Los tejidos en rafia bordada habrían tenido su origen en las costas atlánticas del Congo para luego difundirse hacia el interior y alcanzar el reino kuba entre los siglos XVII y XVIII. En la transmisión, sin embargo, el dibujo se ha modificado y de simétrico y regular que era, se ha vuelto más inventivo y abierto a la improvisación, probablemente influenciado por el dibujo, más libre, de la pintura sobre la corteza.*

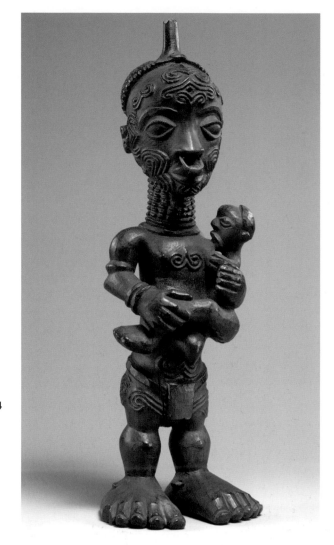

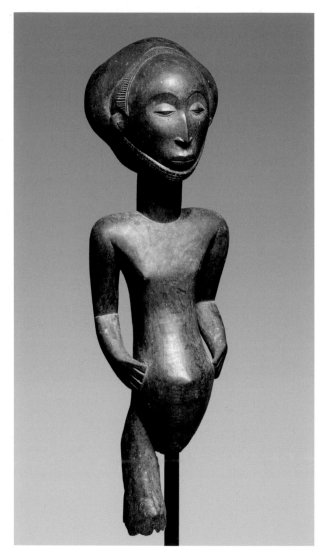

Bena Lulua, Democratic Republic of the Congo
Demokratische Republik Kongo
Democratische Republiek Kongo
República Democrática del Congo
Maternal figure, wood, metal ring
Mutterschaft, Holz, Metallring
Moederschap, hout, metalen ring
Maternidad, madera, anillo de metal
1800-1920
h 24,8 cm / 9.7 in.
The Metropolitan Museum of Art, New York

Hemba, Democratic Republic of the Congo
Demokratische Republik Kongo
Democratische Republiek Kongo
República Democrática del Congo
Ancestral figure, wood
Ahnenfigur, Holz
Figuur van een voorouder, hout
Figura de antepasado, madera
h 69 cm / 27.1 in.
Private collection / Private Sammlung
Privécollectie / Colección privada

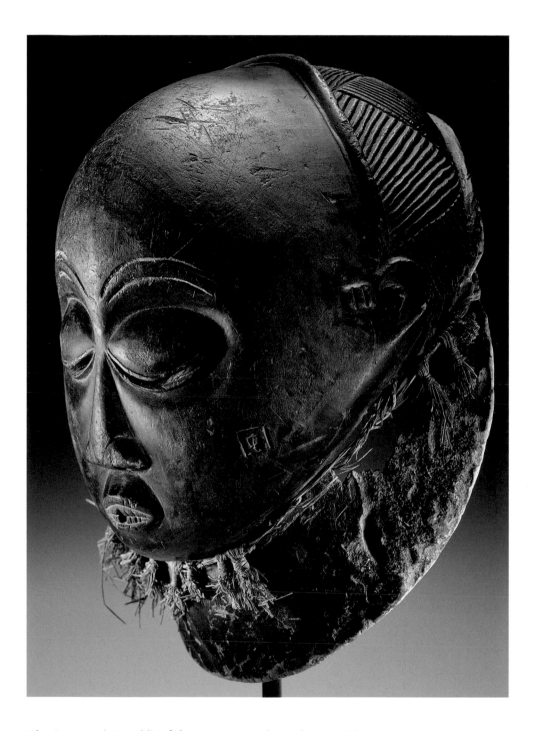

Luba, Democratic Republic of the Congo / Demokratische Republik Kongo
Democratische Republiek Kongo / República Democrática del Congo
Manjema mask, wood and raffia
Manjema-Maske, Holz und Bast
Manjema masker, hout en raffia
Máscara *manjema*, madera y rafia
h 42 cm / 16.5 in.
Ethnologisches Museum, Berlin

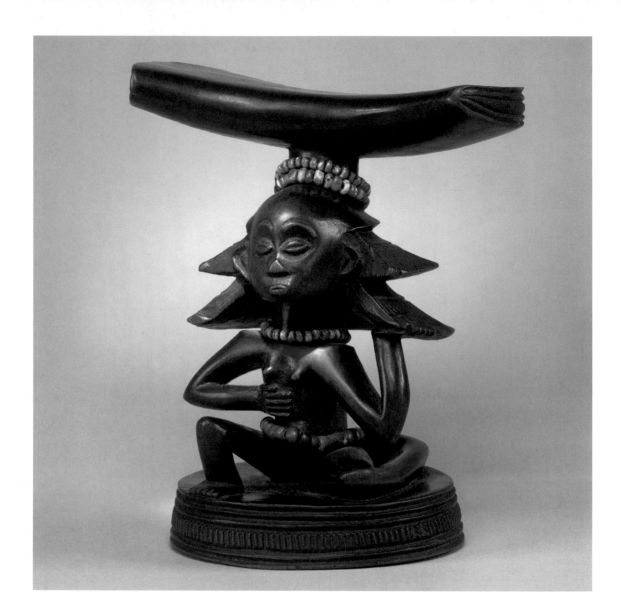

Luba, Democratic Republic of the Congo
Demokratische Republik Kongo
Democratische Republiek Kongo
República Democrática del Congo
Headrest, wood
Kopfstütze, Holz
Hoofdsteun, hout
Apoyacabeza, madera
1800-1900
h 16,2 cm / 6.3 in.
The Metropolitan Museum of Art, New York

▶ **Maître des coiffures en cascade,**
Democratic Republic of the Congo
Demokratische Republik Kongo
Democratische Republiek Kongo
República Democrática del Congo
Headrest, wood
Kopfstütze, Holz
Hoofdsteun, hout
Apoyacabeza, madera
1800-1900
h 18,5 cm / 7.2 in.
Musée du quai Branly, Paris

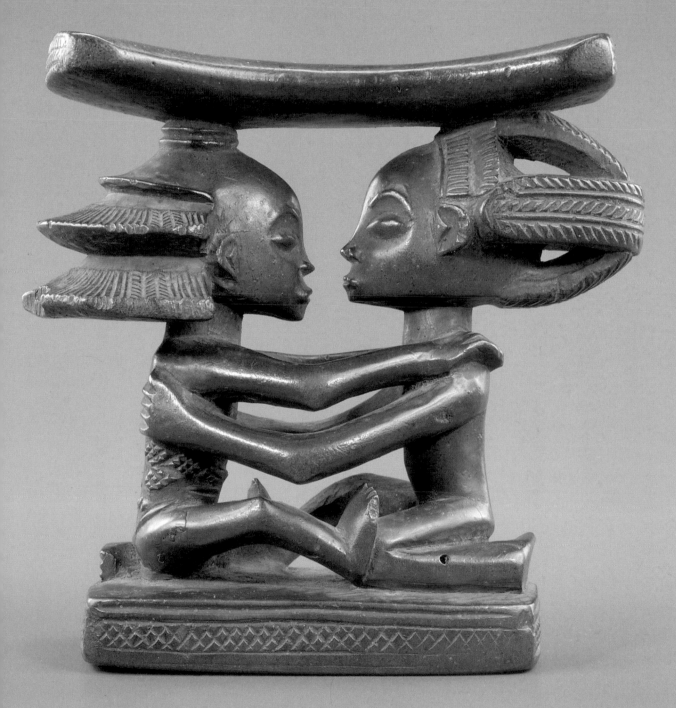

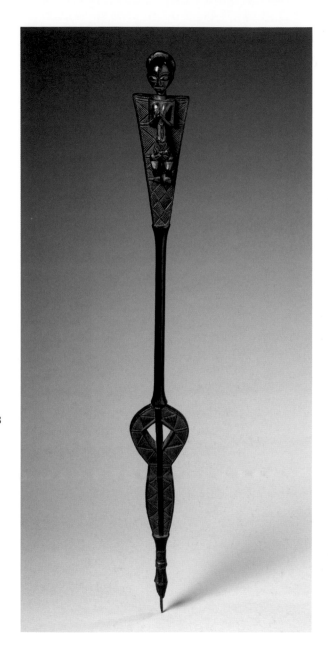

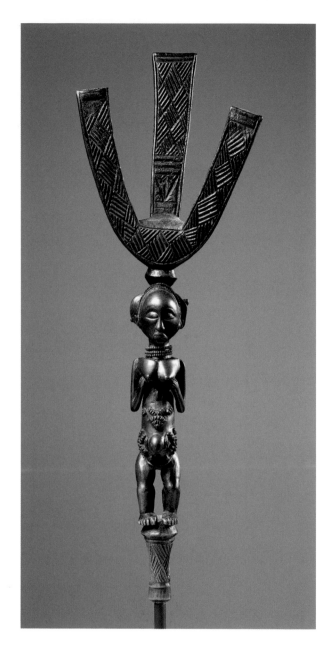

Luba, Democratic Republic of the Congo
Demokratische Republik Kongo
Democratische Republiek Kongo
República Democrática del Congo
Ruler's sceptre, wood
Herrscherzeichen, Holz
Hoofdteken, hout
Enseña de jefe, madera
1800-1900
h 131,5 cm / 51.8 in.
Musée du quai Branly, Paris

Luba, Democratic Republic of the Congo
Demokratische Republik Kongo
Democratische Republiek Kongo
República Democrática del Congo
Bow support, wood and iron
Pfeil- und Bogenhalterung, Holz und Eisen
Pijlhouder, hout en ijzer
Portaflechas, madera y hierro
h 57,8 cm / 22.7 in.
Ethnologisches Museum, Berlin

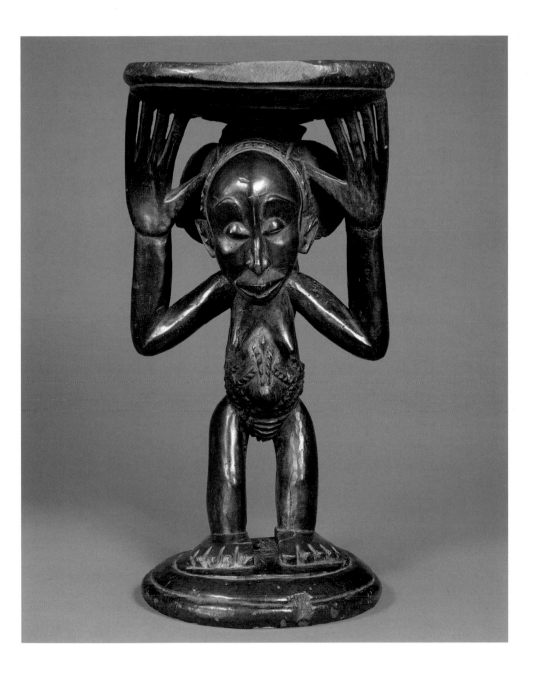

Maître de Buli, Democratic Republic of the Congo
Demokratische Republik Kongo
Democratische Republiek Kongo
República Democrática del Congo
Stool, wood
Sitz, Holz
Zetel, hout
Asiento, madera
1800-1900
h 61 cm / 24 in.
The Metropolitan Museum of Art, New York

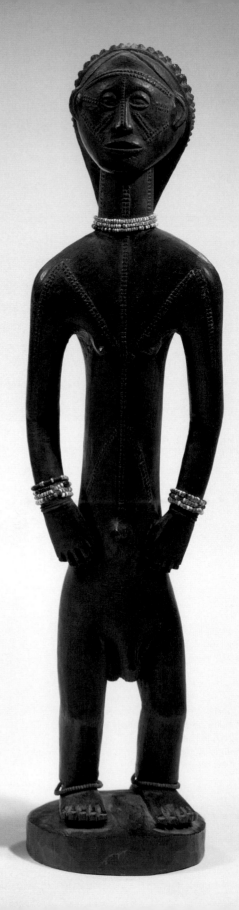

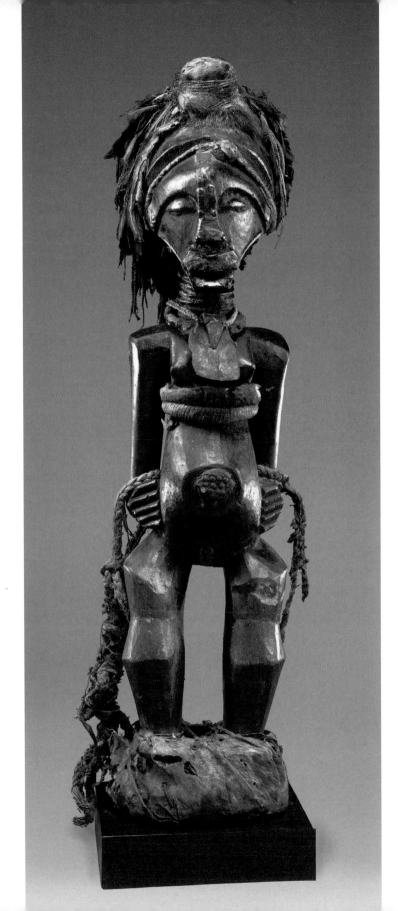

Songye, Democratic Republic of the Congo
Demokratische Republik Kongo
Democratische Republiek Kongo
República Democrática del Congo
Figure with medicinal properties,
wood, copper, brass, iron, fibre, snakeskin,
leather, fur, feathers, mud, resin
Figur zu therapeutischer Verwendung,
Holz, Kupfer, Messing, Eisen, Fasern,
Schlangenhaut, Leder, Pelz, Federn, Erde
Figuur voor therapeutisch gebruik,
hout, koper, messing, ijzer, vezels,
slangenhuid, leer, vacht, veren, aarde
Figura de uso terapéutico,
madera, cobre, latón, hierro, fibras,
piel de serpiente, cuero, pelaje, plumas, barro
1800-2000
h 91,9 cm / 36.2 in.
The Metropolitan Museum of Art, New York

◄ **Tabwa, Democratic Republic of the Congo**
Demokratische Republik Kongo
Democratische Republiek Kongo
República Democrática del Congo
Male and female figures, wood
Paar, Holz
Beker, hout
Pareja, madera
1700-1900
h 46,3; 47 cm / 18.2; 18.5 in.
The Metropolitan Museum of Art, New York

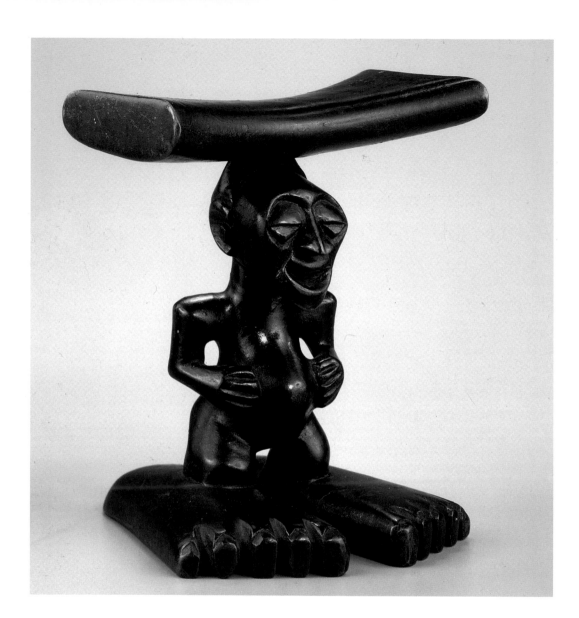

Songye, Democratic Republic of the Congo
Demokratische Republik Kongo
Democratische Republiek Kongo
República Democrática del Congo
Headrest, wood
Kopfstütze, Holz
Hoofdsteun, hout
Apoyacabeza, madera
1960
h 14,2 cm / 5.5 in.
Musée du quai Branly, Paris

▶ **Songye, Democratic Republic of the Congo**
Demokratische Republik Kongo
Democratische Republiek Kongo
República Democrática del Congo
Kifwebe mask, wood and pigments
Kifwebe-Maske, Holz und Pigmente
Masker *kifwebe*, hout en pigmenten
Máscara *kifwebe*, madera y pigmentos
h 59,6 cm / 23.4 in.
Museum Rietberg, Zürich

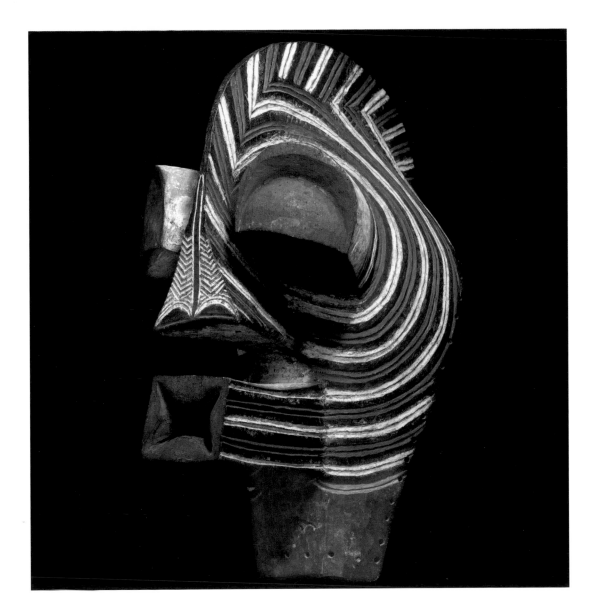

■ *These masks' purpose is to control the power of the chiefs through the occult powers of witchcraft. Their appearance shows how dangerous they are; the surface incisions refer to the underground origins of the founding spirits of the Kifwebe society or to the cavern womb from which the first men emerged.*

■ *Ziel dieser Masken ist es, die Macht der Staatsoberhäupter über die mystischen Kräfte der Hexerei zu kontrollieren. Ihr Anblick drückt ihre Gefährlichkeit aus; die Einschnitte auf ihrer Oberfläche verweisen auf die Unterirdischen, aus denen die Gründergeister der Kifwebe-Gesellschaft hervorgegangen sind, oder auf den Schoß der Höhlen, aus dem die ersten Menschen herausgekommen sind.*

■ *Het doel van deze maskers is om de macht van de leiders onder controle te houden met de mystieke krachten van hekserij. Hun verschijning toont hun gevaarlijkheid; de insnijdingen aan de oppervlakte zijn de ondergrondse herinneringen waaruit de geesten van de kifwebe maatschappij kwamen of de baarmoeder van de grot waaruit de eerste mensen zijn gekomen.*

■ *El objetivo de estas máscaras es el de controlar el poder de los jefes a través de los poderes místicos de la brujería. Su aspecto expresa su peligrosidad; las tallas sobre la superficie hacen referencia a los subterráneos de donde vinieron los espíritus fundadores de la sociedad kifwebe o el interior de las cavernas de las que han salido los primeros hombres.*

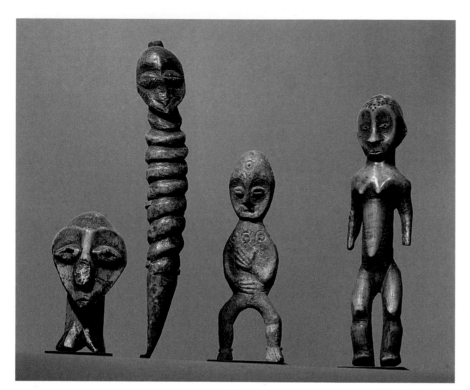

Lega, Democratic Republic of the Congo / Demokratische Republik Kongo / Democratische Republiek Kongo / República Democrática del Congo
Figures used in the initiation rites of the male Bwami society, ivory
In den Initiationsriten der männlichen Bwami-Gesellschaft verwendete Statuen, Elfenbein
Figuurtjes gebruikt bij de initiatieriten van de mannelijke samenleving Bwami, ivoor
Estatuillas usadas en los ritos de iniciación de la sociedad masculina Bwami, marfil
1800-2000
Friede Collection, New York

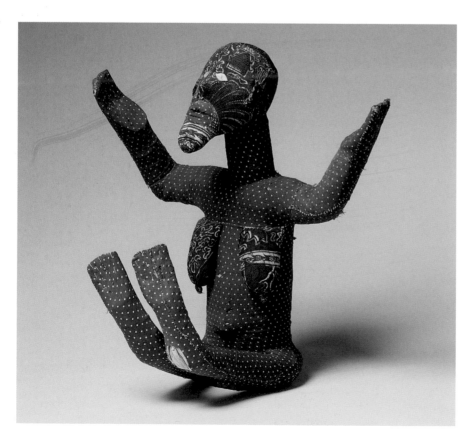

Bembe,
Democratic Republic of the Congo
Demokratische Republik Kongo
Democratische Republiek Kongo
República Democrática del Congo
Funerary figure, cotton, vegetable fibres
Grabpuppe, Baumwolle, Pflanzenfasern
Begrafenisbeeld, katoen, plantaardige vezels
Maniquí funerario, algodón, fibras vegetales
1900-2000
h 56,5 cm / 22.2 in.
Musée du quai Branly, Paris

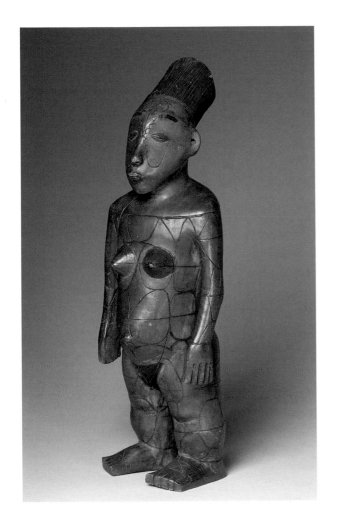

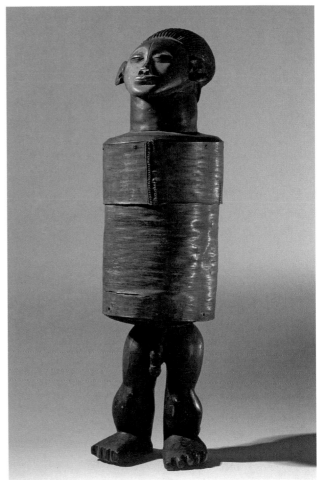

Mangbetu, Democratic Republic of the Congo
Demokratische Republik Kongo
Democratische Republiek Kongo
República Democrática del Congo
Female figure, wood, cotton
Weibliche Figur, Holz, Baumwolle
Vrouwenfiguur, hout, katoen
Figura femenina, madera, algodón
h 46,3 cm / 18.2 in.
Musée du quai Branly, Paris

Mangbetu, Democratic Republic of the Congo
Demokratische Republik Kongo
Democratische Republiek Kongo
República Democrática del Congo
Anthropomorphic box, wood and bark
Anthropomorphe Büchse, Holz und Rinde
Antropomorfe doos, hout en schors
Caja antropomorfa, madera y corteza
1800-2000
British Museum, London

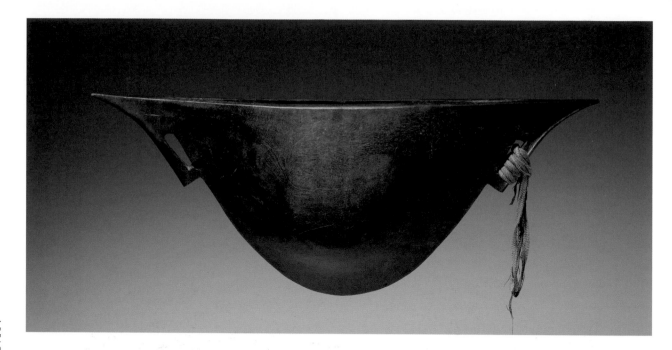

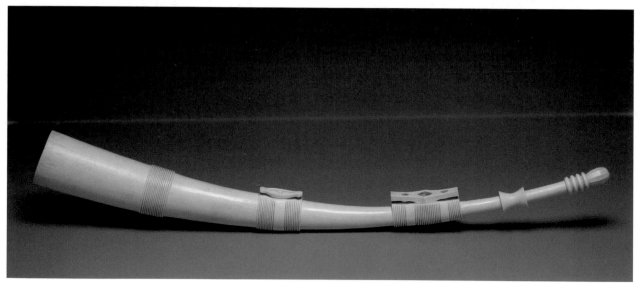

Mangbetu, Democratic Republic of the Congo
Demokratische Republik Kongo
Democratische Republiek Kongo
República Democrática del Congo
Slit drum, wood and vegetable fibres
Holztrommel, Holz und Pflanzenfasern
Vaste trommel, hout en plantaardige vezels
Tambor con hendidura, madera y fibras vegetales
1800-1900
h 43,5 cm / 17.1 in.
Musée du quai Branly, Paris

Mangbetu, Democratic Republic of the Congo
Demokratische Republik Kongo
Democratische Republiek Kongo
República Democrática del Congo
Trumpet, ivory
Trompete, Elfenbein
Trommel, ivoor
Trompeta, marfil
1800-1900
127 cm / 50 in.
The Metropolitan Museum of Art, New York

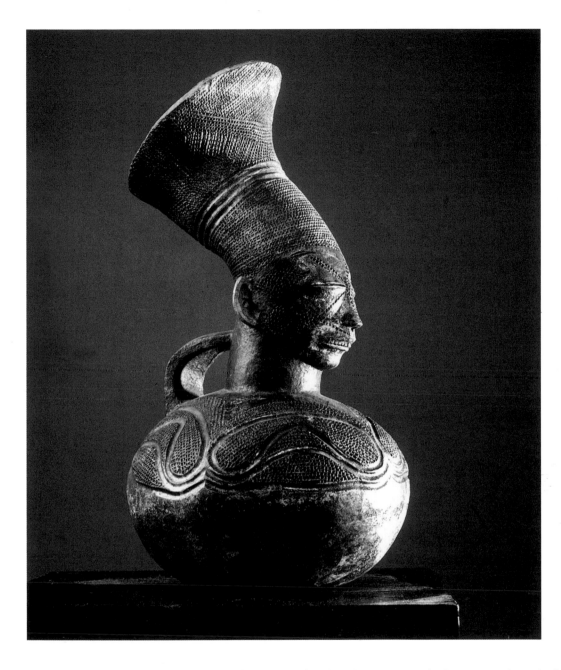

Mangbetu,
Democratic Republic of the Congo
Demokratische Republik Kongo
Democratische Republiek Kongo
República Democrática del Congo
Water jar, terracotta
Wasserkrug, Terrakotta
Waterkan, terracotta
Jarra para el agua, terracota
1900-2000

▌ *In these jugs for water, the female body appears as a fertile container. The neck of the jug has the shape of the head of the Mangbetu women, lengthened by their hairstyle and the aesthetic deformation of the skull, obtained by binding the head.*

▌ *Auf diesen Wasserkrügen erscheint der weibliche Körper wie ein fruchtbarer Behälter. Der Hals des Kruges nimmt die Formen des Kopfes der Mangbetu-Frauen an, die von der Frisur und der ästhetischen Verformung des Schädels mittels eines Verbandes verlängert ist.*

▌ *In deze waterkruiken wordt het vrouwelijk lichaam getoond als een vruchtbare container. De hals van de kruik neemt de vorm van het hoofd van de Mangbetu-vrouwen, langwerpig door het kapsel en esthetische vervorming van de schedel, verkregen door middel van een verband.*

▌ *En estas jarras para el agua el cuerpo femenino aparece como un contenedor fecundo. El cuello de la jarra toma las formas de la cabeza de las mujeres mangbetu, alargada por el peinado y por la deformación estética del cráneo obtenida a través de un vendaje.*

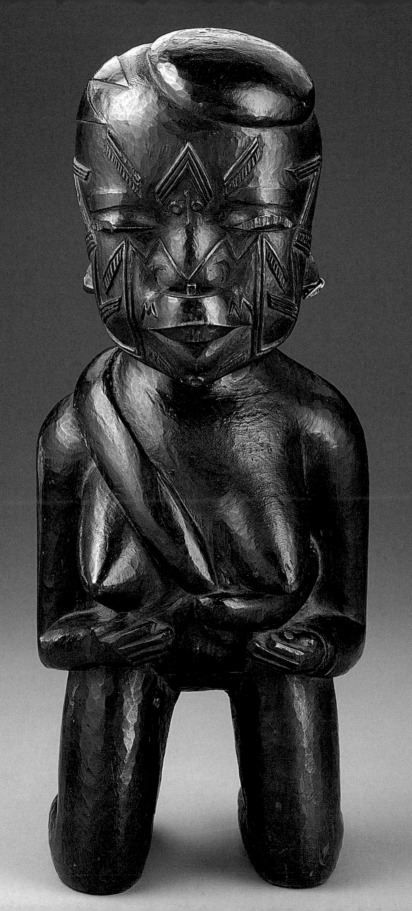

Art in eastern and southern Africa

In east Africa, Bantu-speaking populations were influenced by Muslim Swahili-speaking peoples. The Makonde, who settled between Tanzania and Mozambique, although involved in Swahili trade networks, preserved their traditional religion which placed great importance on mapico masks, embodying the spirit of the dead. The Bantu-speaking Nguni peoples lived on the eastern side of southern Africa. Organized in patrilineal dynasties, in the early 19th century, they formed small centralised states on military lines (Zulu, Sotho, Swazi, Xhosa, and Ndebele) which expanded to Tanzania, subjecting and assimilating the peoples they came into contact with. Their arts focused mainly on personal adornment: beaded garments, headrests and spoons with anthropomorphic features.

Die Kunst Ost- und Südafrikas

Im östllichen Teil Afrikas wurden die Völker der Bantu-Sprache von den moslemischen Völkern der Swahili-Sprache beeinflusst. Die Makonde, die zwischen Tansania und Mosambik siedeln, sind zwar in Handelsgeflechte der Swahili eingebunden, haben sich aber die traditionelle Religion bewahrt. Von großer Bedeutung sind zudem die Mapico-Masken, die die Toten verkörpern. Im östlichen Teil Südafrikas leben die Völker Nguni der Bantu-Sprache. Sie waren in patrilinearen Staatsmächten organisiert und haben sich zu Beginn des 19. Jahrhundert in kleine zentralisierte Militärstaaten umgewandelt (Zulu, Sotho, Swazi, Xhosa und Ndebele), die sich bis nach Tansania ausbreiteten und Völker, mit denen sie in Kontakt kamen, unterwarfen und anglichen. Im Mittelpunkt der Künste steht zumeist die Person in Perlenbekleidung, Kopfstützen und anthropomorphe Löffel.

7

De kunst van Oost-Afrika en het zuiden

In het oostelijke deel van Afrika zijn de Bantu-sprekende volkeren beïnvloed door de Swahili-sprekende moslims. De Makonde, tussen Tanzania en Mozambique, betrokken bij het commerciële netwerk van de Swahili, hebben hun traditionele religie behouden en het grote belang dat de Mapic maskers hebben, die de doden reïncarneren. In het oostelijk deel van het zuidelijk Afrika wonen de Bantu-sprekende Nguni-volkeren. Georganiseerd in patrilineaire potentaten, aan het begin van de negentiende eeuw hebben ze zich getransformeerd tot kleine gecentraliseerde staten met militair karakter (Zulu, Sotho, Swazi, Xhosa en Ndebele), die zich uitbreidden naar Tanzania, door de volkeren waarmee ze in contact kwamen te onderwerpen en aan te passen. Kunst draait vooral rond personen met kledingstukken met kralen, hoofdsteunen en antropomorfe lepels.

El arte del África oriental y meridional

En la parte oriental de África las poblaciones de lengua bantú han sido influenciadas por las musulmanas de lengua swahili. Los Makonde, establecidos entre Tanzania y Mozambique, al participar en las redes comerciales swahili, han conservado la religión tradicional y en su cultura tienen gran importancia las máscaras mapico que encarnan a los muertos. En la parte oriental del África meridional viven las poblaciones Nguni, de lengua bantú. Organizadas en estados soberanos patrilineales, al inicio del siglo XIX se transformaron en pequeños estados de tipo militar (Zulu, Sotho, Swazi, Xhosa y Ndebele) que se expandieron hasta Tanzania, sometiendo y asimilando las poblaciones con las que se ponían en contacto. Las artes giran en torno a la persona con vestidos de cuentas, apoyacabeza y cucharas antropomorfas.

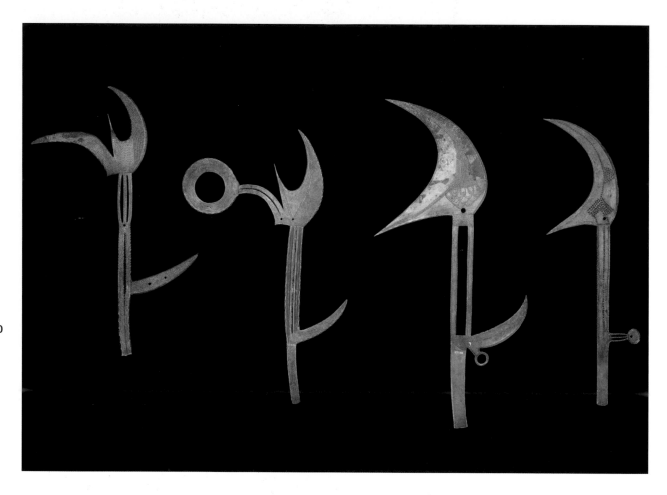

Azande, Sudan / Sudán
Blades, copper
Schneiden, Kupfer
Messen, koper
Hojas de cuchillas, cobre
British Museum, London

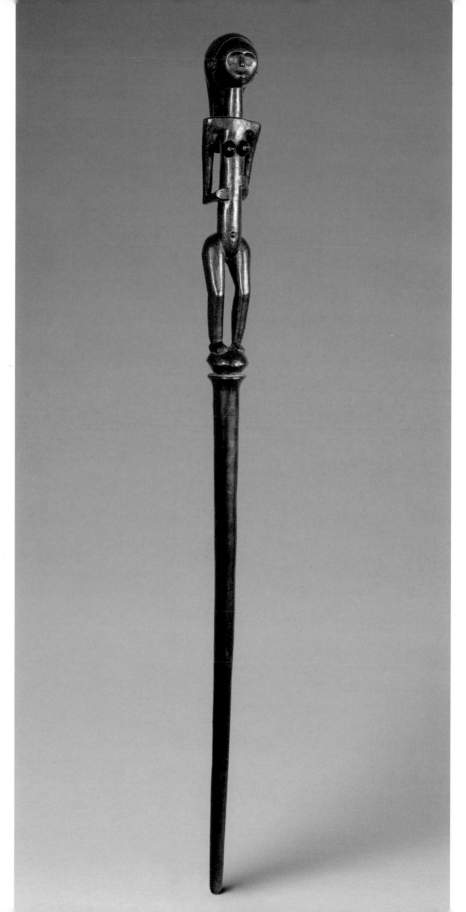

Zaramo, Tanzania / Tansania
Ceremonial emblem, wood
Zeremonienzeichen, Holz
Ceremonieel teken, hout
Enseña ceremonial, madera
1800-1900
h 118 cm / 46.4 in.
Musée du quai Branly, Paris

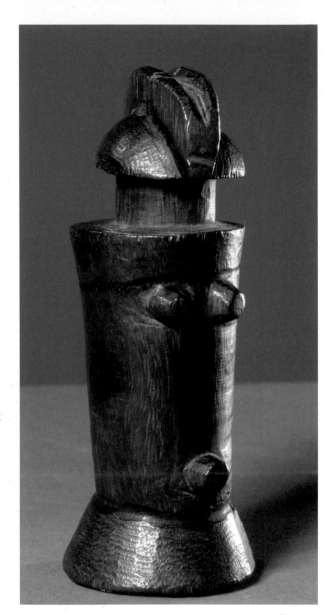

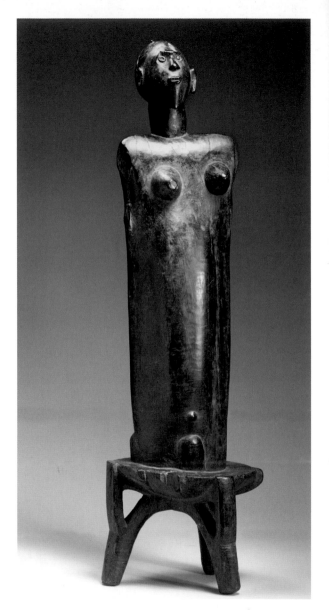

Zaramo, Tanzania / Tansania
Fertility doll (*mwana hiti*), wood
Fruchtbarkeitspuppe (*mwana hiti*), Holz
Vruchtbaarheidspoppetje (*mwana hiti*), hout
Muñequita de la fertilidad (*mwana hiti*), madera
Museum für Völkerkunde, Berlin

Nyamwezi, Tanzania / Tansania
Anthropomorphic stool with back, wood
Anthropomorpher Sitz mit Lehne, Holz
Antropomorfe zetel met spiraal, hout
Silla antropomorfa con respaldo, madera
h 94 cm / 37 in.
Private collection / Private Sammlung
Privécollectie / Colección privada

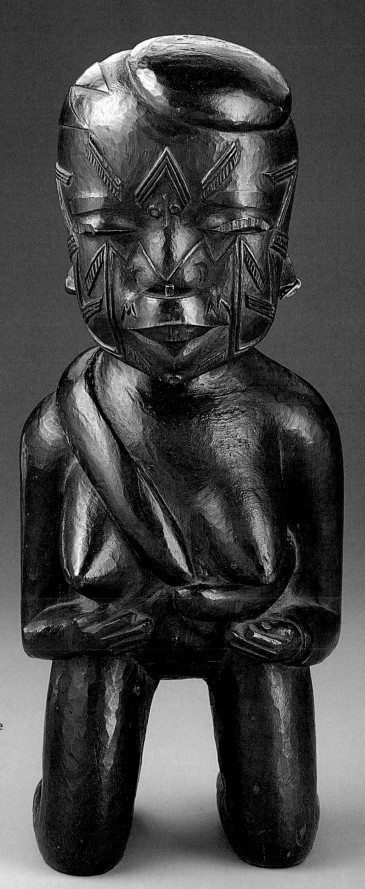

Makonde, Tanzania-Mozambique
Tansania-Mosambik
Maternity figure, wood
Mutterschaft, Holz
Moederschap, hout
Maternidad, madera
1880-1900
h 36,8 cm / 14.4 in.
Kimbell Art Museum, Fort Worth (TX)

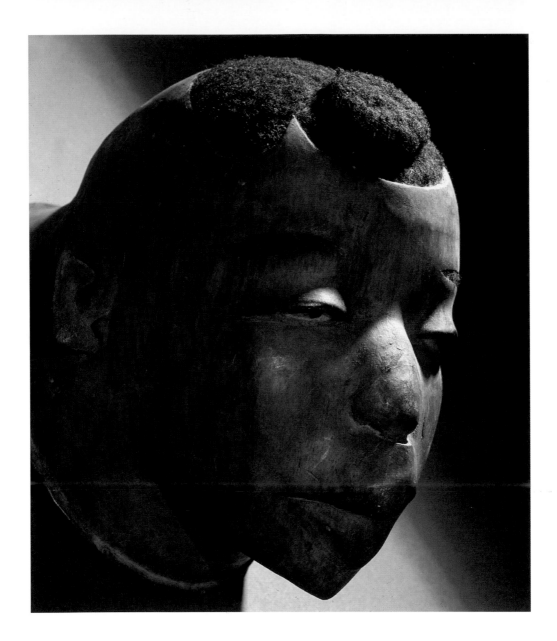

Makonde, Tanzania / Tansania
Mapico mask, wood and hair
Mapico-Maske, Holz und Haare
Mapico masker, hout en haar
Máscara mapico, madera y cabellos
Tanzania National Museum, Dar es Salaam

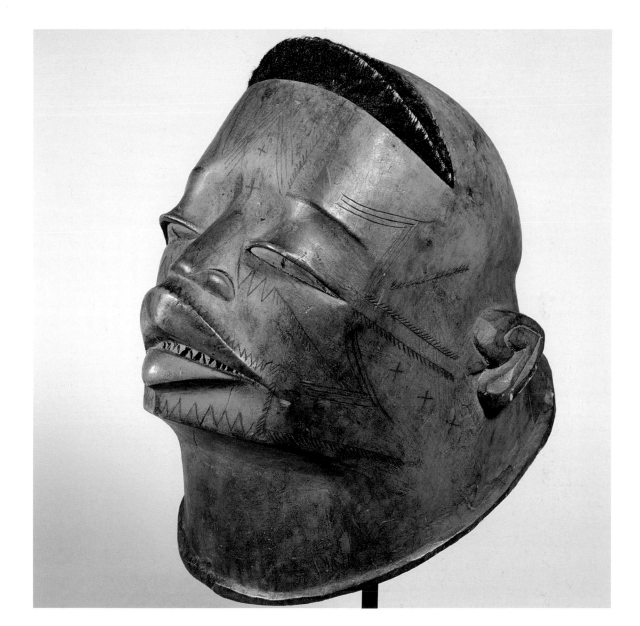

**Makonde, Tanzania-Mozambique
Tansania-Mosambik**
Helmet mask
Helmmaske
Helmmasker
Máscara yelmo
h 27 cm / 10.6 in.
Private collection / Private Sammlung
Privécollectie / Colección privada

Makonde
Anthropomorphic drum (*Singanga*),
wood and leather
Anthropomorphe Trommel (*singanga*),
Holz und Haut
Antropomorfe trommel (*singanga*), hout en huid
Tambor antropomorfo (*singanga*), madera y piel
1900-1950
h 26 cm / 10.2 in.
Yale University Art Gallery, New Haven

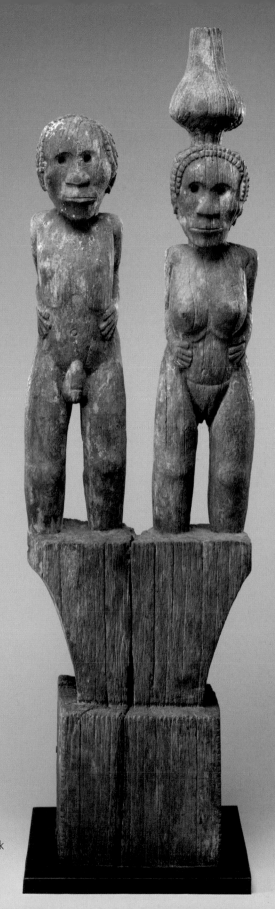

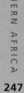
Sakalava, Madagascar / Madagaskar
Grave marker, wood
Grabzeichen, Holz
Grafteken, hout
Enseña funeraria, madera
1600-1800
h 99,06 cm / 39 in.
The Metropolitan Museum of Art, New York

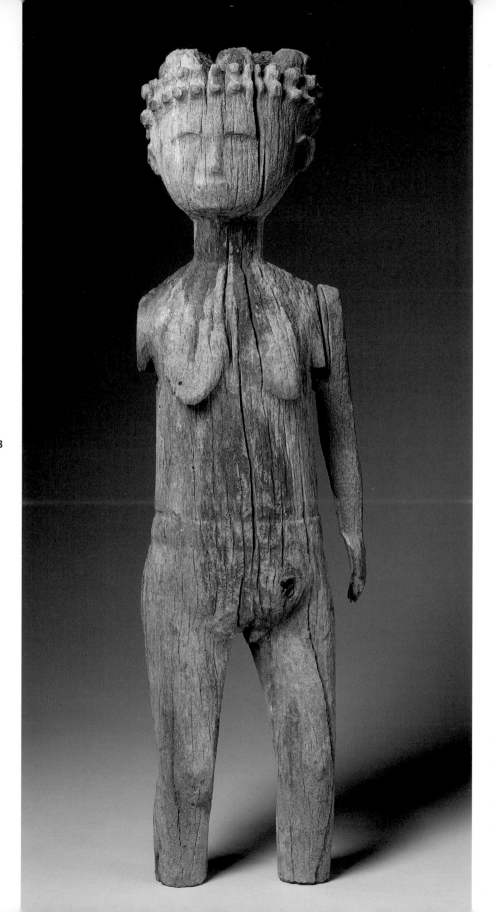

Sakalava, Madagascar
Madagaskar
Grave marker, wood
Grabzeichen, Holz
Grafteken, hout
Enseña funeraria, madera
1800-1900
h 78,5 cm / 30.9 in.
Musée du quai Branly, Paris

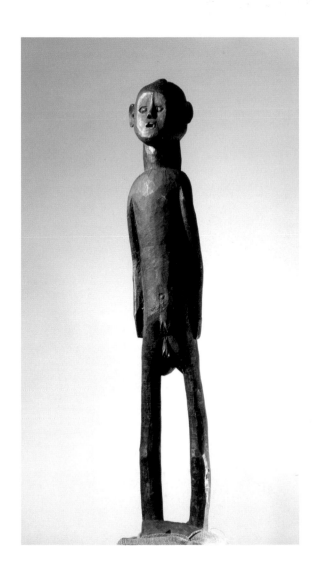

Bongo, Sudan / Sudán
Grave marker, wood
Grabzeichen, Holz
Grafteken, hout
Enseña funeraria, madera
1800-2000
British Museum, London

Konso, Ethiopia / Äthiopien
Etiopie / Etiopía
Grave marker, wood
Grabzeichen, Holz
Grafteken, hout
Enseña funeraria, madera
British Museum, London

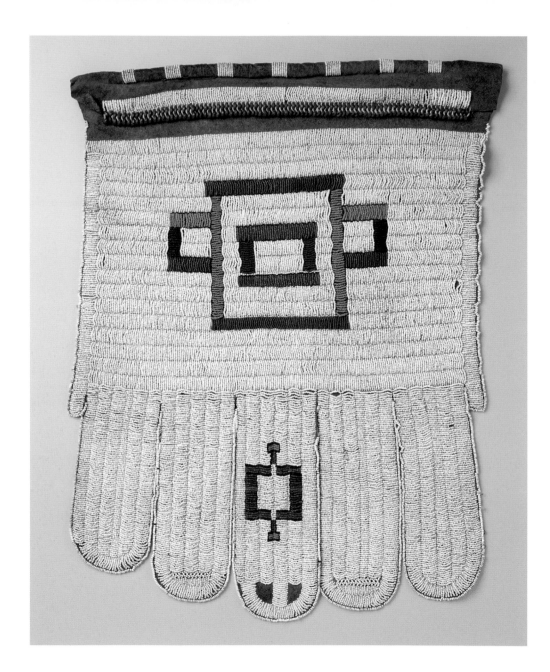

Ndebele, South Africa / Südafrika
Zuid-Afrika / Sudáfrica
Married woman's garment, leather, glass beads, brass
Kleidung einer verheirateten Frau, Leder, Glasperlen, Messing
Kleding van getrouwde vrouw, leer, glaskralen, messing
Vestido de mujer casada, cuero, cuentas de vidrio, latón
h 65,3 cm / 25.7 in.
Musée du quai Branly, Paris

▶ **Zulu, South Africa / Südafrika**
Zuid-Afrika / Sudáfrica
Apron worn during pregnancy, antelope skin, glass beads, plastic
Schwangerschaftsschürze, Antilopenhaut, Glasperlen, Plastik
Zwangerschapsschort, antilopenhuid, glaskralen, plastic
Delantal de embarazo, piel de antílope, cuentas de vidrio, plástico
67 x 51 x 1,5 cm / 26.3 x 20 x 0.6 in.
Musée du quai Branly, Paris

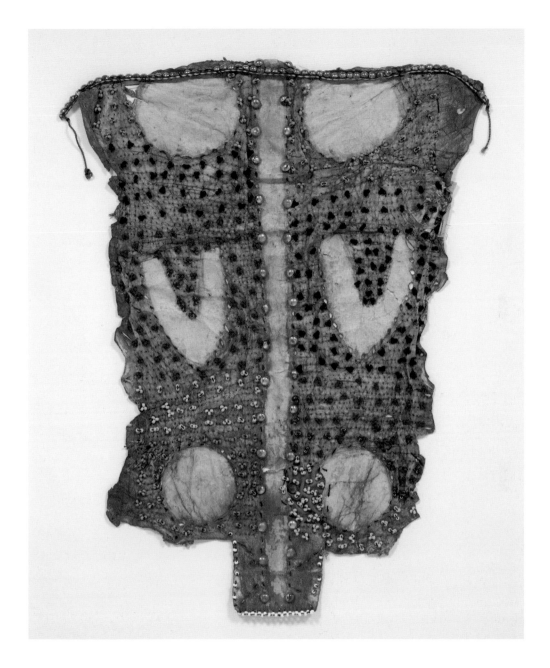

▌ *Bead garments symbolise in their design the different stages in a woman's life and her various social responsibilities; once worn every day, today they are donned on important occasions. These are the work of women who transfer mural designs to bead compositions.*
▌ *Die Perlenkleidungen zeigen in der Unterschiedlichkeit ihrer Herstellung die verschiedenen Etappen der Reife einer Frau und ihre verschiedenen gesellschaftlichen Verantwortungen. Während sie früher noch täglich getragen wurden, sind sie heute die Kleidung für besondere Anlässe. Diese Arbeiten sind von Frauen gefertigt, die die in der Wandmalerei kreierten Designs auf die Perlenzusammensetzungen übertragen.*
▌ *Kledingstukken met kralen geven in hun diversiteit van hun stijl de verschillende fasen van volwassenheid van een vrouw weer en haar verschillende sociale verantwoordelijkheden; eens dagelijks gedragen, zijn het nu jurken voor speciale gelegenheden. Deze werken zijn het werk van vrouwen die de ontwerpen, gemaakt in de muurschildering, overbrengen op de kralencomposities.*
▌ *Las ropas con cuentas o borlas señalan, en la diversidad de su manufactura, las diversas etapas de la maduración de una mujer y sus distintas responsabilidades sociales; en una época llevadas todos los días, hoy son un vestido para las grandes ocasiones. Estos trabajos son obra de las mujeres que transfieren los dibujos creados en la pintura mural a las composiciones de cuentas.*

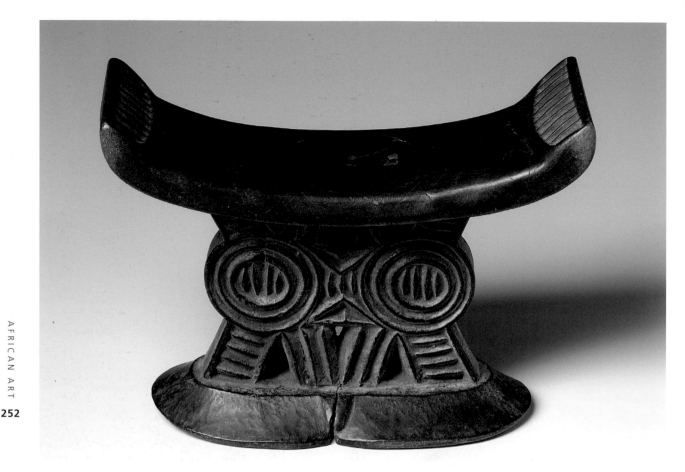

■ *Headrests are used mainly by Shona men. In their sleep they visit the ancestors to ensure the protection, well-being and prosperity of the family. Soothsayers sometimes use them to contact the spirit world. The triangular and circular geometric motifs on the headrest symbolise the female body, legs, breasts, and shoulders. The sleeping man's head completes the figure.*

■ *Bei den Shona benutzen die Kopfstütze vorwiegend die Männer, die beim Schlafen die Vorfahren besuchen, um den notwendigen Schutz für die Gesundheit und den Wohlstand der Familie sicher zu stellen. Manchmal machen auch die Wahrsager davon Gebrauch, um den Kontakt mit dem Jenseits herzustellen. Die geometrischen, dreieckigen und runden Motive, die auf der Kopfstütze abgebildet sind, erinnern an den weiblichen Körper: Beine, Brüste und Schultern. Der schlafende Mann vervollständigt die Figur, indem er den Kopf hinzufügt.*

■ *Een hoofdsteun wordt onder de Shona voornamelijk door mannen gebruikt, die tijdens de slaap de voorouders bezoeken, om zich te verzekeren van de nodige bescherming voor het welzijn en de welvaart van de familie. Soms werden ze ook gebruikt door waarzeggers, die het gebruikten om contact te leggen met het hiernamaals. De driehoekige en ronde geometrische patronen die voorkomen op de hoofdsteun, doen denken aan het vrouwelijk lichaam met benen, borsten en schouders. De man, wanneer hij slaapt, voltooit het figuur door toevoeging van het volledige hoofd.*

■ *Quienes usan el apoyacabeza entre los Shona son predominantemente los hombres, que durante el sueño van a visitar a los antepasados, para asegurarse la protección necesaria para el bienestar y la prosperidad de la familia. A veces lo usan también los adivinos que se sirven de él para establecer un contacto con el más allá. Los motivos geométricos y circulares que aparecen sobre el apoyacabeza hacen referencia al cuerpo femenino: piernas, senos y hombros. El hombre cuando duerme completa la figura agregando la cabeza.*

**Shona, South Africa / Südafrika
Zuid-Afrika / Sudáfrica**
Headrest, wood
Kopfstütze, Holz
Hoofdsteun, hout
Apoyacabeza, madera
1872
h 19,3 cm / 7.6 in.
Musée du quai Branly, Paris

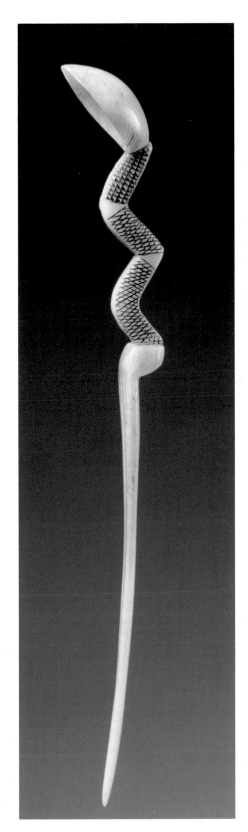

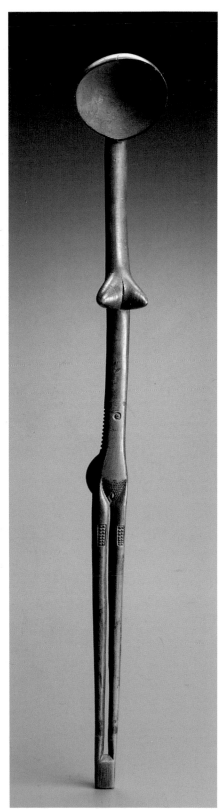

Zulu, South Africa / Südafrika
Zuid-Afrika / Sudáfrica
Anthropomorphic spoon, bone
Anthropomorpher Löffel, Knochen
Antropomorfe lepel, bot
Cuchara antropomorfa, hueso
1800-1900
h 16,5 cm / 6.5 in.
Private collection / Private Sammlung
Privécollectie / Colección privada

Zulu, South Africa / Südafrika
Zuid-Afrika / Sudáfrica
Anthropomorphic spoon, wood
Anthropomorpher Löffel, Holz
Antropomorfe lepel, hout
Cuchara antropomorfa, madera
1800-1910
h 54,5 cm / 21.4 in.
Musée du quai Branly, Paris

Map of the cultures mentioned in the text
Landkarte mit den im Text erwähnten Kulturen
Kaart van de in de tekst vermelde culturen
Mapa de las culturas mencionadas en el texto

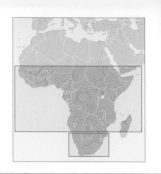

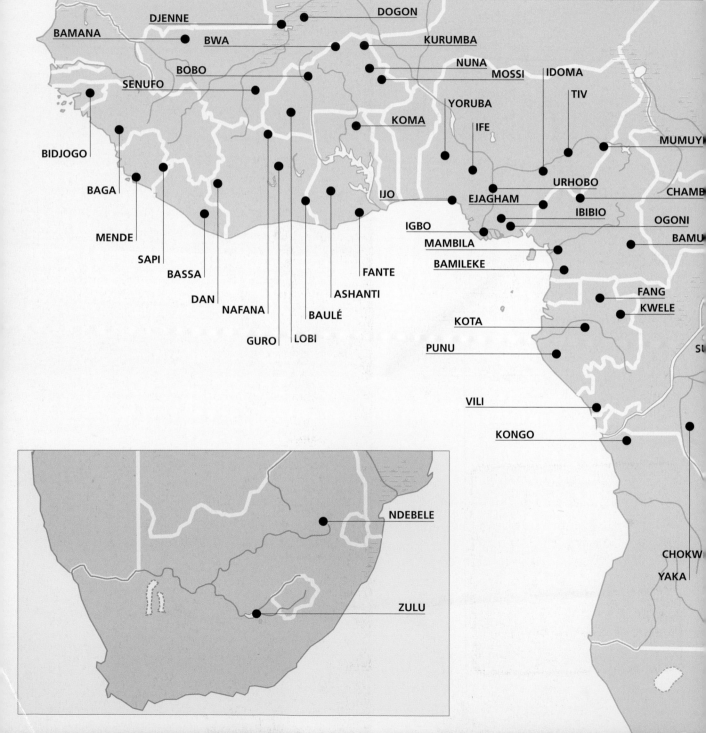

DJENNE

DOGON

BAMANA

BWA

KURUMBA

BOBO

NUNA

MOSSI

IDOMA

SENUFO

TIV

YORUBA

KOMA

IFE

MUMUY

BIDJOGO

URHOBO

CHAMB

BAGA

IJO

EJAGHAM

IBIBIO

OGONI

BAMU

IGBO

MENDE

MAMBILA

BAMILEKE

SAPI

FANTE

FANG

BASSA

KWELE

DAN

ASHANTI

NAFANA

BAULÉ

KOTA

GURO

LOBI

PUNU

VILI

KONGO

SU

NDEBELE

CHOKW

YAKA

ZULU

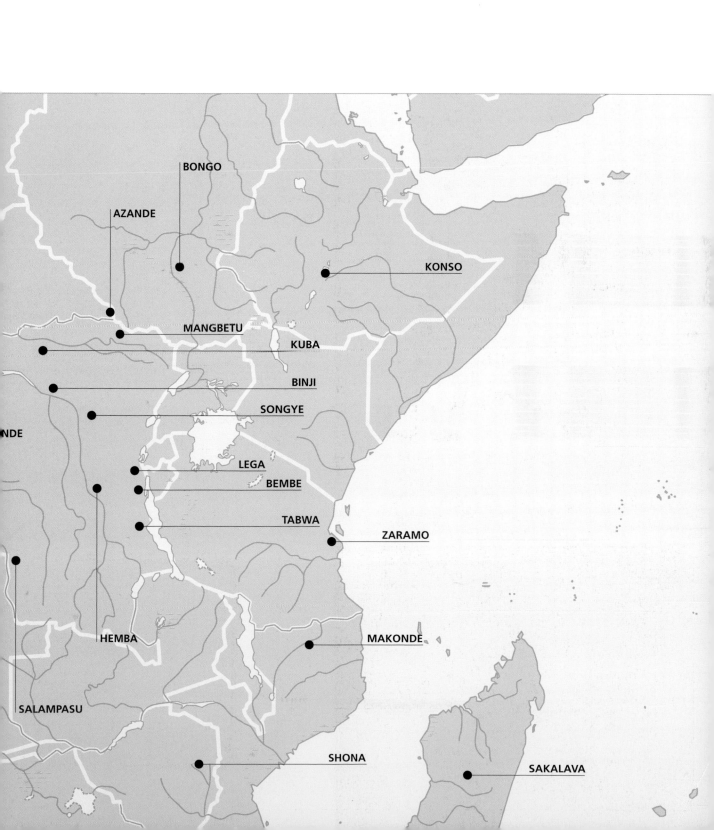

BONGO

AZANDE

KONSO

MANGBETU

KUBA

BINJI

SONGYE

NDE

LEGA

BEMBE

TABWA

ZARAMO

HEMBA

MAKONDE

SALAMPASU

SHONA

SAKALAVA

© 2010 SCALA Group S.p.A.
62, via Chiantigiana
50012 Bagno a Ripoli
Florence (Italy)

Text and picture research: Ivan Bargna

English, German, Dutch and Spanish translations: Play sounds and words

Printed in China 2010

ISBN (English): 978-88-8117-815-5
ISBN (German): 978-88-8117-572-7
ISBN (Dutch): 978-88-8117-690-8
ISBN (Slovart): 978-80-556-0000-0

Created and distributed in cooperation with Frechmann Kolón GmbH
www.frechmann.com

Picture credits
© 2010 Scala, Florence:
pp. 2, 10, 27, 32, 38, 44, 45, 50, 51, 55, 58, 68, 70, 73, 78 left, 78 right, 79, 94, 102, 105, 127, 129, 138, 139, 142, 143, 144, 147 top, 147 bottom, 149, 172, 185, 186, 189, 192, 195, 198, 199, 204, 208, 223, 224, 226, 229, 230, 231, 236, 247 (© Image copyright The Metropolitan Museum of Art/Art Resource/Scala, Florence); pp. 11, 164, 176, 180, 181, 188, 196, 206, 209, 212, 215, 221, 222, 225, 228 (© Photo Scala, Florence/BPK, Bildagentur fuer Kunst, Kultur und Geschichte, Berlin); pp. 12, 238, 243 (© Kimbell Art Museum, Fort Worth, Texas /Art Resource, NY/Scala, Firenze) p. 11, 20, 23 left, 23 right, 27, 44, 45, 62, 108, 163, 163, 173, 178, 188, 190, 202, 205, 227, 232, 253 (©musee du quai Branly, foto Hughes Dubois/Scala, Firenze); pp. 26 (©musee du quai Branly, foto Jean-Yves et Nicolas Dubois/Scala, Firenze); p. 207 (©musee du quai Branly, foto Patrick Gries/Benoit Jeanneton/Scala, Firenze); pp. 12 bottom, 12 top, 13, 19, 47, 65, 71, 79, 81, 82 left, 82 right, 83, 152, 166, 171, 174, 178, 179, 187, 192, 193, 194, 201, 203, 207, 235, 236, 248 (© muse du quai Branly, foto Patrick Gries/Bruno Descoings/Scala, Firenze); pp. 13, 21, 29, 31 left, 31 right, 36, 42, 48, 64, 84 top, 84 bottom, 109 left, 109 right, 110, 111, 114, 115, 162, 183, 191, 195, 200, 228, 234 top, 234 bottom, 241, 250 (© musee du quai Branly, foto Patrick Gries/Scala, Firenze); pp. 42, 53, 66, 70, 83, 150, 182, 251, 252 (© musee du quai Branly, foto Patrick Gries/Valérie Torre/Scala, Firenze); pp. 34, 67, 161 (© musee du quai Branly, Foto Sandrine Expilly/Scala, Firenze); pp. 22, 37, 68, 69, 111, 166, 182 (© musee du quai Branly, foto Thierry Ollivier/Michel Urtado/Scala, Firenze); pp. 80, 112, 145, 150, 158 (© musee du quai Branly/Scala, Firenze); pp. 11, 13, 16, 25, 26, 28, 33, 37, 40, 41, 43, 46, 51, 54, 55, 56, 57, 59, 60, 60, 63, 72, 74, 75, 76, 77, 90, 91, 92, 93, 96, 96, 97, 98, 100, 101, 104, 105, 112, 113, 116, 132, 133, 148, 151, 157, 165, 167, 170, 174, 175, 198, 206, 217, 223, 235, 237, 242, 244 249 left, 249 right, (© Foto Werner Forman Archive/Scala, Firenze); pp. 95, 140, 141, 153, 185 (©Foto The Newark Museum/Art Resource/Scala, Firenze); pp. 61, 159, 164, 240 (© Photo Scala Florence /Heritage Images); pp. 10, 18, 28, 49 138, 146, 181, 201, 211, 213, 246 (© Yale University Art Gallery/Art Resource, NY/Scala, Florence); p. 36 (© The Bridgman Art Library – Archives Alinari, Florence; © Museum of Fine Arts, Houston, Texas, USA, Gift of The Broun Foundation. Inc); pp. 89, 253, 10, 88, 242, (© The Bridgman Art Library – Archives Alinari, Florence Photo © Heini Schneebeli Private Collection); p. 99 (© The Bridgman Art Library – Archives Alinari, Florence © Michael Graham-Stewart Private Collection); p. 24 (© The Bridgman Art Library – Archives Alinari, Florence © Indianapolis Museum of Art, USA. Gift of Mr and Mrs Harrison Eiteljorg); p. 219 (© The Bridgman Art Library – Archives Alinari, Florence © Detroit Institute of Arts, USA Founders Society Purchase, Allen Shelden III Fund, funds from the Friends of African Art and the Pierians, Inc); p. 218 (© The Bridgman Art Library – Archives Alinari, Florence © Brooklyn Museum of Art, New York, USA Gift of Anne E. Putnam Collection) pp. 88, 156, 169 (© Mussi Collection, Milano) pp. 30, 35, 41, 98, 103, 157, 160, 168, 171, 184, 210, 214, 216, 233 (© Vittorio Carini Collection, Bergamo); p. 85 (© Augusto Panini Collection, Como).

The SCALA images reproducing artworks that belong to the Italian State are published with the permission of the Ministry for Cultural Heritage and Activities.

Every effort has been made to trace all copyright owners, but if any have been inadvertently overlooked, the Publishers will be pleased to make the necessary arrangements at the first opportunity.

Appendix to image credits:

THE METROPOLITAN MUSEUM OF ART, NEW YORK:
African art Seated Figure. Mali; Djenne, 13th century Terracotta, H. 10 in. (25.4 cm). Purchase, Buckeye Trust and Mr. and Mrs. Milton Rosenthal Gifts, Joseph Pulitzer Bequest and Harris Brisbane Dick and Rogers Funds, 1981. Acc.n.: 1981.218 African art Figure. Mali; Dogon, 16th-20th century Wood, patina, H. 82 7/8 in. (210.5 cm).The Michael C. Rockefeller Memorial Collection, Gift of Nelson A. Rockefeller, 1969. Acc.n.: 1978.412.322 African art Ritual Vessel: Horse with Figures (Aduno Koro). Mali; Dogon, 16th-19th century Wood, L. 93 in. (236.2 cm).The Michael C. Rockefeller Memorial Collection, Bequest of Nelson A. Rockefeller, 1979. Acc.n.: 1979.206.255 African art Seated Couple. Mali; Dogon, 16th-19th century Wood, metal, H. 28 3/4 in. (73 cm). Gift of Lester Wunderman, 1977. Acc.n.: 1977.394.15 African art Seated Male with Lance. Mali; Bamana, 15th-20th century Wood, H. 35 3/8 in. (89.9 cm). Gift of the Kronos Collections, in honor of Martin Lerner, 1983. Acc.n.: 1983.600a, b African art Seated Mother and Child. Mali; Bamana, 15th-20th century Wood, H. 48 5/8 in. (123.5 cm).The Michael C. Rockefeller Memorial Collection, Bequest of Nelson A. Rockefeller, 1979. Acc.n.: 1979.206.121 African art Mask (Kpeliye). Ivory Coast, Senufo, 19th-20th century Wood, horns, fibre, cotton cloth, feather, metal, sacrificial material, H. 14 1/8 in. (35.9 cm).The Michael C. Rockefeller Memorial Collection, Purchase, Nelson A. Rockefeller Gift, 1965. Acc.n.: 1978.412.489.Photo: Schecter Lee. African art Mask: Female Figure (Karan-wemba). Burkina Faso; Mossi, 19th-20th century Wood, metal, H. 29 1/2 in. (74. 9 cm).The Michael C. Rockefeller Memorial Collection, Bequest of Nelson A. Rockefeller, 1979. Acc.n.: 1979.206.84.Photo: Schecter Lee. African art Diviner's Figures (Couple). Ivory Coast, Baule, 19th-20th century Wood, pigment, beads, iron, H. 21 3/16 in. (55.4 cm); H. 20 2/3 in. (52.5 cm).The Michael C. Rockefeller Memorial Collection, Gift of Nelson A. Rockefeller, 1969. Acc.n.: 1978.412.390-.391 Nigerian art Court Official. Edo, Court of Benin, 16th-17th century Brass, H. 25 3/4 in. (65.4 cm). Gift of Mr. and Mrs. Klaus G. Perls, 1991. Acc.n.: 1991.17.32 African art Helmet Mask. Cameroon; Bamum, before 1880 Wood, copper, glass beads, raffia, cowrie shells, H. 26 in. (66 cm).The Michael C. Rockefeller Memorial Collection, Purchase, Nelson A. Rockefeller Gift, 1967. Acc.n.: 1978.412.560 African art Female Reliquary Figure (Nlo Bieri). Gabon or Equatorial Guinea; Fang, Okak group, 19th-20th century Wood, metal, H. 25 1/5 in. (64 cm).The Michael C. Rockefeller Memorial Collection, Gift of Nelson A. Rockefeller, 1965. Acc.n.: 1978.412.441 African art Mask: Ram (Bata). Gabon or Republic of Congo; Kwele, 19th-20th century Wood, pigment, kaolin, H. 20 3/4 in. (52.7 cm).The Michael C. Rockefeller Memorial Collection, Bequest of Nelson A. Rockefeller, 1979. Acc.n.: 1979.206.8 African art Power Figure: Male (Nkisi). Democratic Republic of Congo; Songye, 19th-20th century Wood, copper, brass, iron, fibre, snakeskin, leather, fur, feathers, mud, resin, H. 39 in. (91.9 cm). Purchase, Mrs. Charles Englehard and Mary R. Morgan Gifts and Rogers Fund, 1978. Acc.n.: 1978.409 African art Figure depicting a couple (Hazomanga?). Madagascar; Sakalava, 17th-l18th century Wood, pigment, H. 39 in. (99.06 cm). Purchase, Lila Acheson Wallace, Daniel and Marian Malcolm, and James J. Ross Gifts, 2001. Acc.n.: 2001.408. Lidded Saltcellar. Sierra Leone, Sapi-Portuguese, 15th-16th century Ivory, H. 11 3/4 in. (29.8 cm). Gift of Paul and Ruth W. Tishman, 1991. Acc.n.: 1991.435a, b Nigerian art Lidded Vessel. Yoruba, Owo group, 17th-18th century Ivory, wood or coconut shell inlay, H. 8 1/4 in. (20.9 cm). Gift of Mr. and Mrs. Klaus G. Perls, 1991. Acc.n.: 1991.17.126a, b The Buli Master (Ngongo ya Chintu possibly, fl. c. 1850-1900) Prestige Stool: Female Caryatid. Zaire (Democratic Republic of Congo); Luba/Hemba, 19th century Wood, metal studs, H. 24 in. (61 cm). Purchase, Buckeye Trust and Charles B. Benenson Gifts, Rogers Fund and funds from various donors, 1979. Acc.n.: 1979.290 Olowe of Ise (c. 1873-1938) Veranda Post: Equestrian Figure and Female Caryatid. Yoruba, Ekiti group, before 1938 Wood, pigment, H. 71 in. (1.8m). Purchase, Lila Acheson Wallace Gift, 1996. Acc.n.: 1996.558 Zlan of Belewale (d. 1960) Female figure. Liberia or Ivory Coast, Dan, before 1960 Wood, fibre, pigment, cloth, metal, H. 23 in. (58.4 cm).The Michael C. Rockefeller Memorial Collection, Purchase, Nelson A. Rockefeller Gift, 1964. Acc.n.: 1978.412.499. African art Mask: Female (Pwo). Chokwe people, Early 20th century Wood, fibre, brass, pigment, H. 10 5/8 x W. 7 in. (27 x 17.8 cm). Purchase, Daniel and Marian Malcolm, Mr. and Mrs. James J. Ross, Sidney and Bernice Clyman Gifts, and Rogers Fund, 2003. Inv. 2003.288a, b African art Commemorative Figure: Seated Male. Democratic Republic of Congo or Angola; Kongo, 19th-20th century Wood, glass, metal, kaolin, H. 11 1/2 in. (29.2 cm). Purchase, Louis V. Bell Fund, Mildred Vander Poel Becker Bequest, Amalia Lacroze de Fortabat Gift, and Harris Brisbane Dick Fund, 1996. Inv. 1996.281 African art Mask: Portrait (Mblo). Ivory Coast, Baule people, 19th20th century Wood, pigment, H. 16 1/2 x W. 6 x D. 5 in. (41.9 x 15.2 x 12.7 cm). Purchase, Rogers Fund and Daniel and Marian Malcolm Gift, 2004 . Inv. 2004.445. Triple Crucifix, 17th century Wood, brass, 1700. Gift of Ernst Anspach, 1999. Inv.1999.295.15 Figure of female (Nyeleni), 19th–early 20th century Wood, metal, 19. The Michael C. Rockefeller Memorial Collection, Gift of Nelson A. Rockefeller, 1969. Inv.1978.412.347. Nigerian art Helmet Mask (Gelede). Yoruba, 19th–20th century Wood, pigment, 2000. Gift of Martin L. Schulman, M.D., 1983. Inv.1983.603.6 Mask: Hawk (Duho), 19th–early 20th century Wood, pigment, fibre, 2000. The Michael C. Rockefeller Memorial Collection, Bequest of Nelson A. Rockefeller, 1979. Acc.n.: 1979.206.196. African art Headrest: Female Caryatid Figure, 19th century. By the so-called Maitre des coiffures en cascade Wood, beads, 1900. Gift of Margaret Barton Plass in Honor of William Fagg, C.M.G., 1981. Inv.1981.399 Asamu, Fagbite (b. 1930) and Edun, Falola (b. 1900) Headdress (Gelede), ca. 1930, completed 1971. Yoruba, Ketu group. Idahin region (Benin) Wood, metal nails, pigment, 1975. Gift of Roda and Gilbert Graham, 1992. Inv.1992.225.1 African art Drum. Ghana, Ashanti people, early 20th century Wood, polychrome; Drum: L. 39 cm (15-7/16 in.), Head d. 25.8 cm (10-3/16 in.),Total: L. 53 cm (20-7/8 in.), w. 55 cm (21-11/16 in.), d. 35 cm 13-13/16 in. Gift of Raymond E. Britt, Sr., 1977. Acc.n.1977.454.17 Nigerian art Ceremonial Sword (Udamalore), Owo group, Yoruba, Nigeria, 17th-19th century Ivory, wood or coconut shell inlay; L. 19-1/4 in. Gift of Mr. and Mrs. Klaus G. Perls, 1991. Acc.n.1991.17.122 African art Equestrian Figure. AMli, Dogon, 19th–early 20th century Wood, metal staples; h. x w. x d.: 33 3/4 x 11 x 11 7/8in. (85.7 x 27.9 x 30.2cm). The Michael C. Rockefeller Memorial Collection, Bequest of Nelson A. Rockefeller, 1979. Acc.n.1979.206.173a-c Nigerian art Head of an Oba. Edo, Court of Benin, 19th century Brass, iron; h. 18 in. Gift of Mr. and Mrs. Klaus G. Perls, 1991. Acc.n.1991.17.3 African art Group: Male and Female Figures. Democratic Republic of the Congo (Tabwa), 18th–19th century. Front Wood, beads; (1978.412.591): 18 3/16 x 4 3/4 x 3 3/4in. (46.3 x 12.1 x 9.5cm); (1978.412.592): 18-1/2 x 8-3/8 x 3-7/16 in. (47 x 21.3 x 8.7 cm.). The Michael C. Rockefeller Memorial Collection, Purchase, Nelson A. Rockefeller Gift, 1969. (1978.412.591-.592). Acc. n.1978.412.591, 1978.412.592 African art Maternity Figure (Bwanga bwa Cibola). Democratic Republic of the Congo, Luluwa, Bakwa Mushilu group, 19th–early 20th century. Front, from right Wood, metal ring; h x w x d: 9 3/4 x 3 x 2 1/2in. (24.8 x 7.6 x 6.4cm). The Michael C. Rockefeller Memorial Collection, Bequest of Nelson A. Rockefeller, 1979. Acc.n.1979.206.282 Nigerian art Ifa Divination Vessel: Female Caryatid (Agere Ifa). Yoruba, Owo group, 17th–19th century. Front from left Ivory, wood or coconut shell inlay; h. 6-3/8 in.. Gift of Mr. and Mrs. Klaus G. Perls, 1991. Acc.n.1991.17.127 African art Bamileke Mask: Elephant (Aka). Cameroon, Bamileke, 19th–20th century Cotton, beads, wood, H x W: 61 x 24 1/2in. (154.9 x 62.2cm). Gift of David Portman, 1980. Acc.n. 1980.554.2 African art Double Prestige Panel. Democratic Republic of Congo; Kuba, 19th–20th century Raffia palm fibre, Height 20 1/4 (51.4 cm) X W. 45.34' (116.2 cm) . Gift of William B. Goldstein M.D., 1999. Acc.n 1999.522.15 African art Helmet Mask: Janus. Gabon (Africa), Fang, 19th–20th century Wood, pigment, kaolin, H x W x D: 11 3/4 x 10 7/8 x 10 3/4 in. (29.8 x 27.6 x 27.3 cm). The Michael C. Rockefeller Memorial Collection, Bequest of Nelson A. Rockefeller, 1979. Acc.n. 1979.206.24 African art Seated Figure (Tumba). Congo, 19th–20th century Steatite, H x W x D: 16 1/4 x 8 5/8 x 5 1/8 in. (41.3 x 21.9 x 13 cm). The Michael C. Rockefeller Memorial Collection, Purchase, Nelson A. Rockefeller Gift, 1968. Acc.n. 1978.412.573 African art Tyekpa Maternity Figure. Ivory Coast, Senufo, 19th–20th century Wood, oil patina, H x W: 21 1/4 x 7in. (54 x 17.8cm). Gift of Lawrence Gussman, 1981. Acc.n. 1981.397 Nigerian art Bracelet. Yoruba, Owo group Nigeria, 17th–19th century Ivory, wood or coconut shell inlay, Height 7-1/2 in.. Gift of Mr. and Mrs. Klaus G. Perls, 1991. Acc.n.1991.17.138 Nigerian art Figure. Nigeria, Mumuye, 19th–20th century Wood (Detarium senegalense), H x W x D: 36 3/4 x 7 1/8 x 5 7/8in. (93.3 x 18.1 x 14.9cm). Gift of Paul and Ruth W. Tishman, 1983. Acc.n. 1983.189. Photo by Schecter Lee. Nigerian art Ceremonial Sword and Sheath (Udamalore). Yoruba, 19th–20th century Cotton, glass beads, wood, brass, rope, Length 55 in.. Gift of Dr. and Mrs. Jeffrey S. Hammer in memory of William B. Fagg, 1993. Acc.n.: 1993.500.1. African art Sideblown Trumpet. Mangbetu, Azande or people of the Uele region, Congo, 19th–20th century Ivory, L. 50 in. (127 cm); Diam. Widest: 4¾ in. (12 cm) x 4 in. (10.5 cm); Smaller end: ±1½ in. (3.6 cm). Purchase, Bequest of Olive Huber, by exchange, and Brian and Anne Todes Gift, 1999. Acc.n.: 1999.74.